21世纪艺术管理专业系列教材

艺术活动创意与策划

王容美　王瑞光　编著

东南大学出版社
·南京·

图书在版编目(CIP)数据

艺术活动创意与策划/王容美,王瑞光编著.—南京:东南大学出版社,2014.2(2024.8重印)
 ISBN 978-7-5641-4697-9

Ⅰ.①艺… Ⅱ.①王… ②王… Ⅲ.①艺术—活动—研究 Ⅳ.①J

中国版本图书馆 CIP 数据核字(2013)第 318414 号

艺术活动创意与策划

出版发行：东南大学出版社
社　　址：南京市四牌楼 2 号　邮编：210096
出 版 人：江建中
网　　址：http://www.seupress.com
经　　销：全国各地新华书店
印　　刷：南京玉河印刷厂
开　　本：787mm×1 092mm
印　　张：18.5
字　　数：462 千字
版　　次：2014 年 2 月第 1 版
印　　次：2024 年 8 月第 5 次印刷
书　　号：ISBN 978-7-5641-4697-9
定　　价：48.00 元

本社图书若有印装质量问题,请直接与营销部联系。电话：025-83791830

21 世纪艺术管理专业系列教材

总　序

田川流

在我国,艺术管理是一个新兴的专业,编撰艺术管理专业与学科的系列教材,是我国艺术管理教育发展的客观要求。近期,由广西艺术学院、云南艺术学院、内蒙古大学艺术学院、吉林艺术学院、南京艺术学院、新疆艺术学院、山东艺术学院七院校共同发起编撰艺术管理专业系列教材,这是全国艺术管理学专业建设进程中一件令人快慰的事情。

十几年来,我国艺术管理专业从无到有,已经成为各类艺术院校或综合大学、师范大学的重要专业构成,具有了自身重要的特征。特别是 2000 年以来,在我国大力发展公益性文化事业与文化产业的历史进程之中,艺术管理专业在许多院校业已显现出自身的主体性地位,成为艺术教育不可或缺的组成部分。因此,对于该类专业建立具有体系化、系统性的专业规范,以及建设相关的系列性教材,是该专业发展的急需,也是高等艺术教育的需要。

我国艺术管理专业呈现出多样性特点:

其一,学科归属的多样。艺术管理专业的学科归属,有的置于艺术学,有的置于音乐学,有的放在美术学,或者设计艺术学、戏剧戏曲学、电影学。还有的置于公共管理,成为公共事业管理的下属专业。

其二,专业特色的多样。艺术管理专业是一门理论与应用并重的专业,有的院校侧重于专业性管理,有的院校侧重于综合性管理,有的偏于理论性,有的偏于实践性,有的重视城市艺术管理,有的重视更广泛的社会文化艺术建设。

其三,教材使用的多样。大部分院校以国内相关教材与自编教材或讲义为主,同时有的院校开始借鉴国外的教材,或对国外教材编译出版后使用,体现了对于国外办学理念的吸取。

上述多样性一方面表现出人们在该专业建设进程中的积极探索,同时也是其不够成熟的体现。适时推出内容丰富的体系化的教材,是一个专业或学科走向成熟的重要标志之一。持续地进行专业教材建设,是该专业强化课程建设、深化科学研究、提高教学质量,以及不断推出具有代表性的专家与学者的重要表征。

在国内已有的教材中,较多属于教师自行编写,也有编译国外的同类教材,为满足近年来艺术管理专业教学的急需发挥了重要作用,同时也体现出艺术管理专业广大教师关于艺术管理科学理论的基本认知与研究状态,为全面进行艺术管理教材的建设奠定了基础。但同时也存在很多不足,例如缺乏体系性、缺乏普遍适应性、缺乏一定的实用性等。

教材建设,应当服从于人才培养目标的需要。作为一个新型的专业,艺术管理专业在建设具有中国特色的社会主义文化艺术中具有不可或缺的作用,而新世纪艺术事业与艺

术产业的发展,又对培养不同层次和类别的艺术管理人才提出了更高的要求。社会既需要较高层次的管理人才,也需要中层的和文化实体的管理人才;既需要研究性人才,也需要应用性人才。而在应用性人才需求中,又分别需要创意与策划人才、营销与市场运营人才、内部经营与财务管理人才、艺术活动组织与推广人才、艺术产品品鉴与推广人才、艺术传播与流通人才、艺术的国际贸易管理人才等等。艺术管理专业的教材建设,应当在符合高等院校人才培养理念的基础上,兼顾人才需求不同层次和特点,尽力满足各种人才培养的需要。

艺术管理专业系列教材的建设,应当关注以下几个方面的关系:

教学规范与学术探索的统一。亦即既要遵循基本的教学规范,同时又要倡导学术探索。作为基本教材,其基本理论与学术观点应当建立在国内学术界普遍认同、已经获得基本共识的基础之上,而不宜将那些正在研究过程中的、尚存在较大争议的学术理论成果融入到教材中来。同时,我们又应倡导学者们在教材编撰中充分展现其探索精神与创新意识,一方面在教材中体现出学术界以及个人最新的具有普遍共识的研究成果,同时又应及时地将更多成果推向社会,在进行了一定社会实践的检验之后,进入教材。

理论学习与实践应用的统一。作为一个新型的理论与应用并重的专业,应当在教材建设中鲜明地体现出这一特点。大学教育不同于一般职业教育的本质所在,就在于其并不是仅仅针对社会某些职业或某些行业的具体性要求,而是在于应当注重学生全面素质的培养,以使学生形成基本理论与知识结构的完善,同时注重培养与开发其创造性能力。据此,艺术管理专业既应编撰较多与专业基本理论与素质培养课程相关的教材,同时也应设置一些应用性和实践性课程的教材。即使是应用性教材,也不应停留于一般技术层面的介绍与阐释,而应延展于技术理论与实践理论问题的研究及其方法的学习。

学理研究与地域特色的统一。突出其学理研究,即注重该学科与专业一般规律与研究方法的科学性,例如,艺术管理在当代社会活动中的一般地位和作用、艺术管理与一般管理类专业不同的规律与特征、艺术管理在社会文化建设中的基本形式与特点、艺术管理在文化产业与市场运行中的机制、艺术管理主体的心理特征与思维方法、研究艺术管理科学独具的形式与方法等等。与此同时,又应注重对于具有地域性特色的院校与专业的适应。依据地域环境与社会活动方式的差异,对于艺术管理规律及其管理方法的研究也应有一定的差异,因此,人们应在部分教材中增设一些针对性的内容,或者为该地域特别编撰具有直接适应性的教材。

据此,该系列教材可以包括专业理论性教材、专业应用性教材、专业基础课教材三部分。其中,专业理论性教材应涵盖该专业在基本理论与基本知识方面的主体建构,例如艺术管理学概论、艺术管理心理学、艺术营销学、艺术创意学、艺术政策学、艺术法学、艺术传播学等;专业应用性教材应包括艺术管理活动所需求的应用与实践能力的培养与相关方法的传授,可以突出创意与策划、营销运行、项目管理、市场调研等方面的教学,有的具有较强的动态性与可变性;专业基础课教材,有的可能会与其他相关专业类同,这是正常的现象,但在此类教材编撰中也应适应艺术管理专业的需要,适当体现该专业的特点。

在全国范围内编撰艺术管理系列教材具有重要的意义。第一,表现出该专业主体发展方向的相对统一与规范,成为该专业走向成熟的重要标志;第二,各院校艺术管理专业

形成既具有密切联系又具有相对独立性的有机整体,显示出学术发展的巨大潜力;第三,有利于各院校教师之间教学与科研的交流,以及学生之间学术与艺术活动的互通;第四,有助于培养与建设一支具有较强教学能力与科研能力的专业队伍,成为全国艺术管理专业共同发展的生力军。

正是基于此,经多方商议,该系列教材由全国七家综合类艺术院校同仁们联袂编撰,这样做一方面因为上述院校均为综合性艺术院校,具有类同的学科设置与办学特点,同时在艺术管理专业的培养目标、课程设置、教学特色等方面也具有更多的共同性。系列教材的编撰,也正是各院校在教学建设诸多方面共同切磋、渴望发展的具体体现。与此同时,编委会热忱欢迎七院校以外更多省市和院校的教师与学者参与此项工作,提供优秀教材书稿,共同从事艺术管理专业的教材建设。

编撰系列教材,我们面对的困难是显而易见的。首先,该专业在国内尚未出现成熟的教材体系,缺乏厚重的办学经验和学术积淀;其次,在借鉴国外教材时,由于社会与民族文化的差异,国外教材与国内需求的距离较大;再次,艺术管理属于新兴专业,各地发展不平衡,办学特点也有差异,教师与研究人才的培养远远不够。

但同时,我们也已经具备了编撰系列教材的较大优势和条件。其一,各地院校已经经历了多年的探索,积累了一定的专业建设经验;其二,人才建设有了较快的增长,科研有了较多的成果;其三,国内同类专业的交流日益深入,与国外相关专业的交流正在展开。

由于我国各地各类院校的差异,对于艺术管理专业的课程设置,急需有一个相对统一的规范,同时也应当具有各自相对独立的特色,从而具有更丰富的发展空间。因此,应当提倡其主体教材尽可能获得更多院校的采用。而对于另外一些富有特色的教材,则可以根据自身院校的条件与需要,酌情采用。

该系列教材是在东南大学出版社的大力支持下得以实施的,在此,我们对东南大学出版社表示真诚的感谢与崇高的敬意!

我们相信,经过全国同仁们的共同努力,一定能够获得艺术管理教材建设的丰硕成果,实现以教材建设为基础,促进艺术管理专业科学性与规范化建设的重要目标。

目 录

绪言　艺术活动创意与策划的当代阐释 …………… 田川流

第一章　音乐舞蹈创意与策划……………………………… 1
　第一节　音乐舞蹈概述……………………………………… 1
　　1　音乐的基本创作 ……………………………………… 1
　　2　舞蹈的基本创作 ……………………………………… 3
　　3　音乐与舞蹈的结合 …………………………………… 4
　　4　音乐舞蹈的创作趋势 ………………………………… 5
　第二节　音乐舞蹈活动前期策划…………………………… 7
　　1　音乐舞蹈项目团队 …………………………………… 7
　　2　音乐舞蹈创制的前期预算 …………………………… 8
　　3　音乐舞蹈创制策划案………………………………… 10
　第三节　音乐舞蹈的创意与制作 ………………………… 11
　　1　音乐舞蹈作品的创意与制作流程…………………… 11
　　2　舞蹈创编常用的表现方法…………………………… 24
　第四节　不同类型音乐舞蹈活动创意与策划 …………… 25
　　1　大型实景演出创意策划……………………………… 25
　　2　音乐剧创意策划……………………………………… 34
　　3　舞剧创意策划………………………………………… 38
　第五节　音乐舞蹈作品的营销策划 ……………………… 41
　　1　公司化运作模式……………………………………… 41
　　2　营销推广策略………………………………………… 42
　　附录：剧团与音乐顾问合约……………………………… 44

第二章　造型艺术创意与策划…………………………… 51
　第一节　造型艺术概述…………………………………… 51
　　1　造型艺术及其分类…………………………………… 51
　　2　造型艺术的表现形态………………………………… 52
　　3　造型艺术的基本语言………………………………… 53
　第二节　摄影艺术创意策划……………………………… 55
　　1　摄影作品的构成要素………………………………… 55
　　2　摄影的分类…………………………………………… 55
　　3　摄影艺术创意策划的原则…………………………… 56

4　摄影艺术创意策划的方法……………………………………… 57
　　　5　摄影艺术的创意策划流程……………………………………… 62
　第三节　雕塑艺术创意策划…………………………………………… 63
　　　1　雕塑的概念及分类……………………………………………… 63
　　　2　雕塑的特性……………………………………………………… 64
　　　3　雕塑的构成要素………………………………………………… 65
　　　4　雕塑的创意策划方法…………………………………………… 65
　　　5　雕塑创意策划的流程…………………………………………… 69
　第四节　视觉传达设计创意策划……………………………………… 69
　　　1　视觉传达设计的概念与范畴…………………………………… 70
　　　2　视觉传达设计的构成要素……………………………………… 70
　　　3　视觉传达设计创意策划原则…………………………………… 70
　　　4　视觉传达设计中的创意策划…………………………………… 71
　　　5　视觉传达设计创意策划流程…………………………………… 77
　第五节　公共艺术设计创意策划……………………………………… 78

　　　1　公共艺术的概念………………………………………………… 78
　　　2　公共艺术的类型………………………………………………… 78
　　　3　公共艺术的职能………………………………………………… 79
　　　4　公共艺术的创意策划原则……………………………………… 80
　　　5　公共艺术的创意策划方法……………………………………… 80
　　　6　公共艺术创意策划的流程……………………………………… 83
　第六节　产品设计创意策划…………………………………………… 84
　　　1　产品设计的基本要素…………………………………………… 84
　　　2　产品设计的要求………………………………………………… 84
　　　3　产品设计的创意策划原则……………………………………… 85
　　　4　产品设计的创意策划方法……………………………………… 85
　　　5　产品设计的创意策划流程……………………………………… 88
　第七节　建筑设计创意策划…………………………………………… 89
　　　1　建筑设计的基本特征…………………………………………… 89
　　　2　建筑设计的基本要素…………………………………………… 89
　　　3　建筑设计的创意策划原则……………………………………… 90
　　　4　建筑设计的创意策划方法……………………………………… 90
　　　5　建筑设计的创意策划流程……………………………………… 94

第三章　戏剧创意与策划……………………………………………… 96
第一节　创意在戏剧产业中的地位…………………………………… 96

|　　|　1　戏剧与戏剧产业 ……………………………… 96
|　　|　2　创意在戏剧产业中的重要作用 ………………… 98
|　第二节　戏剧前期创意策划 …………………………………… 99
|　　|　1　策划构思的创意 ………………………………… 99
|　　|　2　剧本创意策划 …………………………………… 100
|　　|　3　导演构思的创意策划 …………………………… 104
|　　|　4　演员的选聘与创意策划 ………………………… 106
|　第三节　戏剧排演过程的创意策划 …………………………… 107
|　　|　1　导演执导的创意策划 …………………………… 107
|　　|　2　演员表演的创意策划 …………………………… 109
|　　|　3　舞台美术的创意策划 …………………………… 110
|　　|　4　音乐编导的创意策划 …………………………… 113
|　第四节　市场营销过程的创意策划 …………………………… 114
|　　|　1　消费群体信息分析及票价定位 ………………… 114
|　　|　2　充分发挥媒体宣传作用 ………………………… 115
|　　|　3　组织观众与戏剧互动 …………………………… 116
|　　|　4　大学校园演出 …………………………………… 117
|　　|　5　海外巡演 ………………………………………… 117
|　第五节　戏剧后产品开发阶段的创意策划 …………………… 119
|　　|　1　注重市场产业链发展 …………………………… 119
|　　|　2　重视戏剧衍生品开发 …………………………… 120

第四章　电影电视剧创意与策划 ……………………………… 122
　第一节　电影电视剧与创意 …………………………………… 122
　　　1　创意对电影电视剧策划的作用 ………………… 122
　　　2　创意对电影电视剧创制的作用 ………………… 123
　　　3　创意对电影电视剧宣传营销的作用 …………… 123
　　　4　创意对电影电视剧放映的作用 ………………… 123
　　　5　创意对影视后产品的推动作用 ………………… 124
　第二节　电影电视剧的前期创意策划 ………………………… 124
　　　1　选题立项的创意策划 …………………………… 125
　　　2　剧本的创意策划 ………………………………… 128
　　　3　组建核心创作团队与创意策划 ………………… 137
　第三节　电影电视剧创制阶段的创意策划 …………………… 139
　　　1　导演的创意策划 ………………………………… 139
　　　2　演员的创意策划 ………………………………… 142
　　　3　摄影的创意策划 ………………………………… 143

4　录音的创意策划 ·············· 145
　　　5　美术的创意策划 ·············· 146
　　　6　后期制作的创意策划 ·············· 146

第四节　电影电视剧营销阶段的创意策划 149
　　　1　市场分析——制定营销策略的基础 ·············· 150
　　　2　品牌策略的创意策划 ·············· 151
　　　3　销售渠道策略的创意策划 ·············· 153
　　　4　宣传促销策略的创意策划 ·············· 156
　　　5　价格策略的创意策划 ·············· 160

第五节　电影电视剧后产品开发中的创意策划 161
　　　1　影视视听产品的创意策划 ·············· 161
　　　2　体现影视内涵的生活用品的创意策划 ·············· 163
　　　3　影视旅游的创意策划 ·············· 165

第五章　电视文艺节目创意与策划 ·············· 169

第一节　电视文艺节目概述 ·············· 169
　　　1　电视节目与电视文艺节目 ·············· 169
　　　2　电视文艺节目的栏目化与频道的专业化 ·············· 173

第二节　电视文艺节目创意策划概述 ·············· 174
　　　1　电视文艺节目策划的基本流程 ·············· 174
　　　2　电视文艺节目策划的基本要点 ·············· 175
　　　3　电视的媒介生态环境及发展趋势 ·············· 181

第三节　电视文艺晚会创意与策划 ·············· 188
　　　1　电视文艺晚会概述 ·············· 188
　　　2　电视文艺晚会的创意与策划 ·············· 189
　　　3　关于网络春晚 ·············· 192
　　　4　电视文艺晚会策划需要注意的几个问题 ·············· 192

第四节　真人秀节目创意与策划 ·············· 193
　　　1　真人秀节目的界定、特征和类型 ·············· 193
　　　2　电视表演选秀真人秀节目策划 ·············· 194
　　　3　电视表演选秀真人秀节目的营销策划 ·············· 197

第五节　电视娱乐类谈话节目创意与策划 ·············· 197
　　　1　电视娱乐类谈话节目及其特点 ·············· 197
　　　2　电视娱乐类谈话节目创意策划 ·············· 199
　　　3　KUSO现象对娱乐类谈话节目策划的影响 ·············· 202
　　　4　《咏乐汇》个案分析 ·············· 202

第六章　动漫创意与策划 ····· 204

第一节　创意对动漫产业的作用 ····· 204
1. 动漫与动漫产业 ····· 204
2. 创意在动漫产业中居于核心地位 ····· 205

第二节　动漫前期创意策划 ····· 206
1. 策划构思与创意 ····· 206
2. 剧本创作的创意策划 ····· 208
3. 美术设计的创意策划 ····· 212
4. 画面分镜头台本设计的创意策划 ····· 216

第三节　动漫创制阶段创意策划 ····· 218
1. 设计稿的创意策划 ····· 218
2. 原画的创意策划 ····· 219
3. 动画的创意策划 ····· 220
4. 描线上色的创意策划 ····· 221
5. 校对的创意策划 ····· 222
6. 拍摄的创意策划 ····· 222
7. 剪辑的创意策划 ····· 223
8. 配音配乐的创意策划 ····· 224

第四节　传播阶段的创意策划 ····· 225
1. 出版传播的创意策划 ····· 226
2. 影视传播的创意策划 ····· 227
3. 网络传播的创意策划 ····· 229
4. 手机传播的创意策划 ····· 230

第五节　动漫衍生品开发阶段的创意策划 ····· 231
1. 动漫音像、图书制品的创意策划 ····· 231
2. 动漫生活用品的创意策划 ····· 232
3. 动漫主题公园的创意策划 ····· 233
4. 动漫会展的创意策划 ····· 233

第七章　网络游戏创意与策划 ····· 236

第一节　网络游戏概述 ····· 236
1. 关于网络游戏 ····· 236
2. 游戏性及其评价标准 ····· 239
3. 游戏负面影响的预防 ····· 241
4. 网络游戏策划 ····· 243
5. 网络游戏创意的产生 ····· 246

第二节　网络游戏背景设计和故事创意……………… 248
　　　　1　游戏世界观及背景设计 ……………… 248
　　　　2　游戏场景的设计 ……………………… 250
　　　　3　网络游戏的故事创意 ………………… 251
　　第三节　游戏元素设计………………………………… 253
　　　　1　游戏角色的设计创意 ………………… 253
　　　　2　游戏道具的设计 ……………………… 255
　　　　3　游戏音乐、对白的设计创意………… 256
　　第四节　游戏机制设计………………………………… 258
　　　　1　游戏任务的设计创意 ………………… 259
　　　　2　游戏关卡的设计创意 ………………… 261
　　　　3　游戏规则的设计创意 ………………… 263
　　第五节　游戏产业运营………………………………… 264
　　　　1　游戏产业链 …………………………… 264
　　　　2　游戏的盈利模式 ……………………… 265
　　　　3　网络游戏营销策划 …………………… 268

后　记……………………………………………………… 275

绪 言

艺术活动创意与策划的当代阐释

田川流

作为社会文化活动和艺术创新的基本构成,创意与策划越来越受到人们的重视。特别是在 20 世纪末世界范围的创意产业蓬勃兴起以来,创意与策划在艺术活动中愈加显得不可或缺,成为当代文化的一个重要现象。深刻认识创意与策划的基本内涵及其当代特性,对于促进当代艺术活动发展及其产品创新,具有十分积极的意义。

一

创意与策划得到人们的高度重视,正是创意产业迅捷发展的结果。它一方面凸现了当代艺术活动中艺术创意与策划鲜明的特色,又与传统的创意与策划显现出较大不同。20 世纪末以前,我国虽然已经出现创意这一词汇,但是基本没有得到普遍使用,策划一词则已大量出现于管理学以及人们的相关工作与交流之中。正是由于创意产业的兴起,人们不仅将创意这一概念予以充分认定,使之成为使用频率极高的词汇,同时人们及时地将创意与策划相联系,成为大量具有创新意义的社会活动中的不可缺失的环节,更成为文化和艺术活动中的重要构成。届时,创意与策划也就具有了更为丰富的当代意义。

艺术活动中的创意与策划既从属于艺术活动整体系统,同时具有一定的独立性,是同一活动中的两个环节。但又因为创意与策划的密不可分,紧紧系于一体,所以人们又时常将二者并称。可以说,创意是艺术活动的第一个环节,是该项活动的初始,更注重艺术创造活动的本体,须完成一个或多个新的意象或意蕴的创造;策划则是将这一意象或意蕴付诸实现所需计划、方式和手段的制订,是对这一创造性活动全面展开的准备和筹划。

二者常常是难分难解的,即在创意阶段,会十分自然地进入到策划阶段,而在策划阶段,又时常会继续进行与创意有关的构想,将创意延展于策划阶段。正是因其难以分解,将创意与策划置于一体加以研究十分必要。但二者又确属两个阶段,具有各自的内涵、意义和功能,因此将创意与策划分别加以阐述也是十分必要的。

文化创意可以分为艺术创意、科技创意、营销创意、管理创意。

艺术创意,即指对属于艺术本体创造的与艺术审美内涵相关的艺术意象、意蕴、形象

及其他艺术元素的创新；

科技创意，是指对可以融入艺术创造的有关科技方面因素的吸纳与融合过程中的创新；

营销创意，即指艺术作品在进入市场和成为商品过程中的营销理念、方式、方法和手段的创新；

管理创意，是指对艺术创造实施过程中的属于管理范畴的可以有助于艺术活动与创作顺利完成的管理理念与方式、方法的创新。

作为艺术创意，既从属于一般文化创意，也拥有独具的意义和内涵。艺术创意一般可以分为意象创意、意蕴创意、内容创意、形式创意。

意象创意，主要是指艺术创作初始时属于艺术家头脑中的对具有美感意义的物象或形象的感悟与创造，同时也包括在将头脑中的意象实现物态化的过程中对艺术意象的进一步创新；

意蕴创意，即指那些经由意象的延伸与丰富，使之逐渐具有了特殊价值和蕴含的精神性意义的创造，一般对意境的创意也可包容其间，但意境大都超越作品本体，具有更为深邃的内涵，并非刻意的制作；

内容创意，主要是指对作品中属于内容的成分，如情节、人物等方面的精心建构与创新，情节的丰富性与生动性、人物形象的典型化，均属于内容创意的基本要素；

形式创意，即指对艺术作品中属于形式范畴的部分，如结构、语言、韵律、节奏、色彩、造型、画面、场景等方面的创新，在艺术形式趋向综合化及其科技渗入的背景下，形式创意愈加显得多元和丰富。

当代艺术策划也因为创意的拓展，不断将文化、科技、营销和管理等方面的内涵融入其中。艺术策划不再简单地呈现为对单一艺术活动本体的阐释与筹划，而是具有了更为丰富的意义。

当代艺术活动中的创意与策划既与一般物质生产和精神生产的创意策划有着密切的联系，同时也有许多不同之处。作为创意与策划，适应于一切具有创新性的物质或精神生产的活动，同样体现出人类的聪明才智和创造精神。但是，当代艺术活动中的创意与策划，集中表现出人们在审美文化领域的创新性能力，是人们审美意识与文化意识、科技意识、市场意识、管理意识、社会发展意识等高度融合的产物。审美精神的高扬，成为艺术活动创意与策划最突出的表征。

当代艺术活动的创意与策划与创意产业兴起之前的传统的艺术创意与策划也有许多一致之处，同时显现出鲜明的差别。作为一般艺术活动创意与策划的基本特点，似乎是一致的，但是作为创意产业兴起以来的艺术创意与策划，则已经具有了十分浓郁的当代特色，对传统的艺术创意与策划有了重要发展，其特征主要是，它不再仅仅局限于艺术本体的活动，而是融入了科技创意、营销创意、管理创意等多元内涵，使之具有了开放的和持续拓展的意义。作为对传统艺术活动创意与策划的扬弃，当代艺术创意与策划有着更为坚实的基础和广阔的平台，使得艺术创意的构想不断延伸，艺术策划的视野不断拓展，成为

具有独特意义的创新实体。

二

当代艺术活动的创意与策划,既要承担对整体艺术活动审美意蕴的建构,同时又要对该项艺术活动的整体运作予以筹谋,制订翔实和严谨的计划,使之成为指导该项艺术活动顺利运行的纲领,具有十分重要的实践意义与精神价值。在这一进程中,充分显现出当代艺术活动中创意与策划所具有的鲜明的特性。

人类各民族漫长的艺术实践活动,是人的自由与自觉意识不断提升的显现,它充分显示出作为人的智慧与审美素质的持续增强与衍变。与一切社会实践一样,艺术创造也是一步步由低到高、由粗陋到精致发展起来的,其审美含量及其艺术感染力也是不断增进的,这也正是人的自由与自觉意识逐步提升的表征,它一方面体现出人对自然世界、客体社会以及人自身认知能力与创造能力的提升与逐步走向新的自由,同时也充分显现人们在这一活动中所秉持的艺术与审美的自觉意识也在步步上升到更高的层次。

基于审美的自由与自觉意识的提高,标示着人们在艺术活动中创造精神再一次获得解放。当代创意产业中出现并获得人们高度重视的创意与策划,就是这一创造精神与能力得到再一次解放的重要体现。在以往的艺术活动中,人们当然也表现出丰富的创造能力,但是从来也没像当下人们这样具有如此强盛的创新欲望,这一欲望及其动力的生成,将冲破既有模式与秩序的某些束缚,充分释放自身的能量,展示创新的硕果。它既是对以往时代精神创造的继承和拓展,更是当下人们在新的生存状态与审美追求语境中对自身潜质和创造智慧的充分验证与张扬。

当代艺术活动中的创意与策划不再停滞于对艺术活动的一般构想和常规计划的推出,而是作为艺术创新团队的前锋力量,承担对整体艺术活动的审美取向、艺术风格、制作流程的宏观设计与跨界把握,使之成为艺术活动体系中的灵魂与中枢。倘若没有创意与策划人员审美想象力的驰骋、宏观视野的呈现,及其科学意识的指导,其创新性构想与建设是无从谈起的。

在一些偏于较大型的艺术活动中,创意和策划还会持续于活动的每一个重要阶段,亦即在每一阶段起始时,创意与策划仍然会发挥重要作用。而此时的创意和策划,已经不再是该项活动起始阶段创意与策划的简单重复,而是在此基础上的深化和延展。艺术活动起始阶段的创意与策划具有总体把握的意义,而作为该项活动进行过程中各个阶段的创意与策划,则属于总体创意与策划的具体化。应当说,此时的创意与策划,既要以最初创意与策划的整体构想和计划为基础,同时又要对整体构想与计划如何实施和落实,作出进一步的具体构想和计划。例如在电影制作整体过程中,既需要在电影初创阶段作出意象与意蕴的构想,同时又要依据这一构想,制订具体的实施计划。但是仅有这些还不够,当影片制作进行到每个重要阶段时,如拍摄阶段、后期制作阶段、宣传推广阶段、营销阶段、后产品制作与推销阶段等,均需要对该阶段活动作出具体的创意性构想,同时制订每个阶段的具体实施计划,只有这样,才能使得最初总体的创意与策划得到真正的实施和意图的

全面实现。

作为艺术活动的创意与策划,其创意方面的特性显得更为突出和鲜明。

在宏观文化活动领域中,既存在文化创意,又存在更为具体的艺术创意,二者是大系统与子系统的关系。艺术创意从属于文化创意,同时又在文化创意中居于重要的地位。

第一,当代艺术活动的创意与策划是人的自由和自觉意识的高扬,是对人的创造精神的再一次解放

20世纪末兴起的创意产业,将艺术活动及其创制推向市场的广阔空间,使艺术服务或产品与市场和商品经济全面接轨。在中国,传统的文化艺术活动也需面对市场,部分艺术服务与产品同样获得不同程度的盈利。但创意产业大潮中的艺术活动及其创制,已将更广泛的艺术形式与作品推向市场,在商业竞争中展示自身的价值。更多艺术活动中的创意与策划,也须主动适应这一形势,在创意和策划的初始阶段便融入鲜明的市场意识,引导艺术项目的构想与筹划,努力使之在市场竞争中以较少的成本获得较大的盈利。

艺术活动及其艺术价值的呈现与一般物质生产有较大的不同。一般物质生产除却具有使用价值外,还具有商品价值,这两种价值有着较强的一致性,即,大凡具有较高使用价值的物质产品,均具有较高的商业价值,反之亦然。艺术生产则不同,艺术生产活动中的产品首先具有审美价值、精神价值、思想认知价值等,其中审美价值是第一位的,同时艺术产品也具有商品价值,而这一价值的实现及其价值高下,虽然也与审美价值的高低有着重要关系,亦即审美价值高的产品,其商品价值也应较高,而审美价值较低的产品,其商品价值也应偏低。但事实不尽如此,常常由于各种因素包括地域因素、民族因素、政治因素的制约,使得大众接受状况受到影响,导致商品价值提升或下降。因此,在艺术创意和策划中,应当充分注重各种社会因素的存在及其影响。一方面,尽力化解不利因素,使之降低到最低程度,同时,借助各种因素的正面影响,令审美价值得以充分发挥的同时,获取最佳市场和商业价值。

第二,当代艺术活动的创意与策划是对文化、科技、艺术等因素的多元融合

与以往创意与策划最大的不同还在于,当代艺术活动中的创意与策划更加重视艺术创新品质与品位的提升,以及创新成果的多样化体现。因此,人们势必要打开视野,从社会浩瀚无边的文化、科技及艺术中汲取营养,丰富自身,以求获得更为丰富厚重与多元的意象、意蕴与形象的展现。

艺术是社会精神性活动的审美体现,与文化领域各学科均有着密不可分的关系。从各种文化种类中摄取营养,是艺术活动创意与策划的重要举措,表现为审美文化与其他各种文化的密切融合与相互促动。人们借助经济学、社会学、心理学、民俗学、民族学、伦理学等学科的不同特色与优势,广泛吸取其间的有益元素,融入艺术创意与策划之中,使之成为艺术意象、意蕴与形象创造的有机构成,大大促进了艺术活动及其产品的文化含量及其思想厚度。

当代科技对艺术的渗入已是普遍的现象,而这一渗入也需首先体现于创意与策划中。高新科技许多部类的理念、技术与方式均可进入艺术活动之中,分别参与艺术活动和创制

的方式、方法、手段及其材料、载体、媒介等领域的创新,其理念的影响、技术的实施、元素的融合,均改变着艺术创制的基本模式与格局,大大丰富了艺术活动及其创制的审美表现力和感染力。作为创意与策划人员,则要不断增进科技思维意识,促进科技思维与艺术思维的有机结合,在创意与策划中以崭新的风貌推动艺术创新成果层出不穷。

新时代的艺术活动还表明,许多艺术样式已经不再局限于自身审美元素的表现,而是不断延展,融合进更多艺术样式的表现方式和基本元素,使之具有更宽阔的表现平台,面对更广袤的世界,注入更丰厚的审美意象,获得更大的审美效应。在艺术活动呈现为综合化与多元化的时代,单一艺术样式已经充分表现出其局限。创意与策划者尤其应当洞察各艺术样式之间审美特性的异同,寻求其间连接与融合的路径,使之在更广阔的时空中展现更丰厚的表现力。

第三,当代创意与策划是对市场和商品经济的主动适应

创意与策划的重要使命之一就是要以较低的投入、较小的代价,使艺术活动及其创制赢得更高的经济效益。创意与策划人为实现这一目标,应在科学调研的基础上,以其新颖超前的创意和跨越式思维,娴熟运用策划技能,对既有资源进行优化配置,进行全面、细致的构思谋划,制定科学严谨、翔实可靠、可操作性强的工作计划与方案。

即使是在公共文化服务和公益性艺术活动中,也应具有充分的市场意识。由国家和政府为大众提供的文化服务,大都以低价或免费的形式出现,似与市场无关。然而,政府所提供的文化服务及艺术产品,均要经由政府按照市场规则进行制作或购买,或是兴建文化设施,或是由国有、民营制作机构生产并出售艺术产品,无不具有浓郁的市场特色。即使以免费的形式服务于大众,艺术企业的人们依然要遵循市场规律和商品交换原则进行创意与策划、生产与营销。

基于此,当代艺术创意也就具有了以往艺术活动很难达到的深度与广度,使得当代艺术活动的创新特性大为丰富和拓展,更加适应社会与大众的需求,以及对外文化交流与贸易的需求。

第四,当代艺术活动的创意与策划是对更高精神价值的追求

艺术活动中的创意与策划,应充分正视其审美层面与人文层面精神价值的显现。在创意初始,就要将追求高层次精神价值的强烈意识灌注其中。与一般物质生产活动不同,艺术活动及其产品的生产,具有极其丰富的精神因素,在追求经济价值的同时,更要追求丰厚的精神价值。因此,作为艺术创作与生产,必须时时关注艺术活动及产品所蕴含的人文特性与人文价值的实现,追求高雅美善的精神品位,探求当代人类的生存境况和困惑,促使人们的精神净化和道德提升,引领大众文化与审美素质的不断提高。同时,还要遵循艺术创作的特殊规律,寻求艺术表现的多样性,开掘艺术作品的审美意蕴。比如,审美内涵的深刻性、超越性,审美形式的自由度和多元展示的丰富性,等等,这些,都是在一般物质产品的生产中不曾遇到、在一般精神文化类产品的生产中也并不显著而在艺术生产中方显得特别突出的要素。

作为精神类活动的创新与生产,必须十分注重产品的精神价值取向及其定位,大力倡

导进行积极健康的艺术活动及产品创制,努力防止低俗与腐朽艺术产品的大行其道。其间,仅仅注重艺术的营销额与收视率是不妥的,如果没有积极健康的价值追求,便不能保障艺术产品正面精神价值的实现,甚至会产生不利于社会发展的消极因素。艺术的创意和策划,应时时注重如何将艺术活动及作品创制的正面价值得以充分发挥,即使作为娱乐性的、对商业价值有较高追求的艺术创制,也必须坚持将积极的精神追求放在首位。

三

当代艺术活动创意与策划基本特性的呈现,标示着新世纪以来艺术创新活动的发展趋向,同时也对其基本目标、工作内涵、人才素质及其结构等提出新的规范性要求。

其一,当代艺术活动的创意与策划具有鲜明的主旨与明确的目标。

艺术活动的创意与策划作为当代艺术活动中的重要环节,将承担艺术活动及作品创制的前期工作,一方面要对特定艺术活动的艺术本体诸多要素予以创新性构想,同时又要对这一构想的实施与运行提出具体的可行性计划,以确保艺术活动的顺利进行和实现最佳的艺术价值与较高的经济效益。

据此,优质的创意与科学的策划将为整体艺术创新活动奠定良好的基础,为各部门成员活动的展开予以引导,铺平道路。通过创意与策划人员的创造性工作,将会实现一系列艺术实践的创新。可以全面借助文化领域和各文化部类的优势、不断涌现出的新元素,丰富艺术的表现力和辐射力;可以多方面引进最新科学技术,特别是高新科技,使当代艺术创新产生奇异的效果;可以极大地发挥各方面艺术人才的聪明才智,使其通过创意与策划的平台,实现自身的最高价值;可以有效地利用和发掘各类物质的和非物质的资源,使之成为艺术创新源源不绝的资源;可以充分利用和吸引资金,减少盲目性投资和资金的浪费;可以在艺术创新活动中设置预案,清除障碍,即使遇到风险,也能够从容规避。

其二,艺术活动的创意与策划在其工作内涵方面具有多重的任务。

艺术活动中的创意性工作,较多环绕艺术本体来进行,成为整体艺术活动的准备和前导。艺术创意与艺术创作不同,创意不承担具体的创作工作,而是对创作的基本意图作出构想,可以说,创意是创作的先导,其主要任务在于:

设计与构想一项具有一定审美意义的艺术活动或作品创制,对该项活动或作品的基本线索、情节结构等作出宏观的勾勒;

对可能出现的艺术创新以及价值取向作出估价与判断,对活动或作品的主要意象、精神取向作出基本的界定,对艺术活动或作品中人物及其各自身份、人与人之间的关系、人物命运走向等作出总体设计;

对艺术活动及作品的结构、规模作出构想,对其艺术形式、主要表现方式及手法提出意见,对可能吸纳的文化元素及科技因素作出预设,特别是在意象创意、形象创意、意蕴创意等方面作出积极的创造性构想;

对主要创作人员,如编剧、导演、摄影或摄像、作词、作曲、舞美设计、主要演员等各方面人员的选聘提出建议;

为艺术活动或作品定位,即确认该项活动或作品的层次,或属于典雅的艺术的,或侧重于宣传和教育类,或偏于娱乐性与通俗化,等等,以差异化标准确定该项活动或作品的审美层次与精神价值的高下;

确认作品的基本受众,即该项活动或作品将主要服务于哪一群体,如城市或农村、青少年或中老年、女性或男性、高文化层次或较低文化层次,等等;

确认该艺术活动或作品对地域与民族的适应性,即能够为哪一地区或哪些民族的大众所欢迎。由于地域或民族特色的差异,对艺术活动及作品的需求状况也会有较大不同。

艺术策划与创意紧密相连,许多方面的工作在实质上与艺术创意是一致的,但也有诸多不同,如果说,艺术创意旨在对艺术活动或作品创制的基本思路作出偏于本体方面的构想,艺术策划则重在对这些构想如何实现作出具体的构划。其中有的本来也可能属于创意的范畴,而同时作为策划的内涵也无不可。

艺术策划方面的工作主要包括:

充分考量各方面因素,确定该项活动及作品生产的规模、方式、周期、时间等,为该项活动的运行拟定具体的路线图。

确立资金保障机制,对该项活动需求资金总额作出方案,对已经落实的资金来源、可能获得的资金投入,以及对资金不足部分采取的筹资、融资方式等,分别作出计划。对可能出现的资金短缺作出应急预案。

确立人员运行机制,如对人员的选聘、短期培训、酬金数额等人员管理方面诸多问题加以落实。

全面观照该项活动进行中的各方关系,包括该活动及作品生产与相邻的产业或生产机构的关系、该活动及作品生产的上游和下游的关系等。

宏观考察该项活动或该类产品的市场状况,设计该项活动的最佳宣传计划和营销方略,充分考虑其营销渠道及基本方式,为生产与营销尽力排除障碍,占据市场优势地位。

确立规避风险机制,应对活动期间可能出现的各种风险作出预测,并准备预案,以使风险降低到最小。

对该项活动或创作的社会效应、经济效益作出评估,包括可能出现的各种媒体的反响,以及来自社会各方面的积极的或消极的反应;在经济效益方面,预测可能达到的市场营销额,对盈利或亏损的数额作出客观估价。

其三,艺术活动的创意与策划,对创意与策划人员有着特殊的要求。

艺术活动的创意与策划具有强劲的发展趋势,将成为当代社会艺术活动中的重要分支,对艺术创新具有十分积极的不可或缺的作用。而在其间,创意与策划作为具有一定相对独立意义的环节,其艺术创意与策划人员也成为艺术活动中的一支职业化的队伍。这方面的人员,以往在艺术活动中通常由一些具有较强创意能力的人员来兼任,例如编剧、导演、制片人等。诚然,这些人员确实能够发挥创意的重要作用,甚至可以称得起创意与策划专家,但在当下,已经出现以创意和策划为职业的专业化队伍,他们将构成一支具有较高创造能力的创意与策划队伍,为艺术创新活动增添了生力军,其创意与策划也就逐渐

在整体艺术活动中显现其特殊的作用。他们既可以以独立的机构活跃于社会文化建设领域,也可以成为艺术生产企业中具有相对独立的部门。时值当代,越来越趋向于艺术综合性、文化多元性、制作科技性的艺术活动,对创意与策划人员的素质要求也越来越高。优秀的创意与策划人,应具有丰厚的审美、文化与科技素质,过人的思维能力与观照社会的宏阔视野,娴熟的驾驭艺术活动与创制的专业能力,突出的审美悟性与艺术创新的技能。正是这样的素质要求,使他们逐渐在艺术活动及其创制中居于活动中枢和精神导引的地位。因此,重视这一领域人才的培养,建设有利于创意与策划人才成长的社会平台与培养机制,促使该领域高层次人才的大量涌现,是当代文化建设的基本任务之一。

艺术活动的创意与策划,具有重要的理论意义和广泛的实践意义。在当代文化创意产业中,强化创意与策划的作用,是对具有多元性和丰富性的艺术活动的适应与拓展。在大量艺术活动及其作品生产中,人们已经开始注重将创意的精神融入其间,正是这样,方能大大促进艺术活动与生产的发展与繁荣。但是也应看到,不少人对创意和策划本体意义的认识及其运用尚处在起始阶段,缺乏必要的理性与自觉。只有不断加强其研究,拓宽其创新领域,才能逐步进入科学运行的轨道,实现艺术活动及创制的最大效益。

王容美、王瑞光作为艺术管理科学研究领域的新锐,在该领域的探索与把握中作出了很大努力。该书具有新颖的理论内涵和丰富的应用特性,同时考虑到作为教材使用的要求,突出了教材的基本特点和相关专业学生的适应性,是一本适合我国高等和中等院校艺术管理与文化产业管理类专业使用的良好教材。

音乐舞蹈创意与策划

音乐和舞蹈有着天然的密切关系,二者在保持各自本体属性的基础上融为一体。在我国古代便已有融乐、舞、戏为一体的综合艺术形式。随着科技创新和新媒体的广泛应用,音乐创作和舞蹈表演日益融合,以视听综合的方式呈现在观众面前。

第一节 音乐舞蹈概述

 音乐的基本创作

1. 音乐的构成要素

音乐语言包括旋律、节奏、节拍、和声、力度、速度、调式和调性、织体、音区、音色等。

旋律:又称曲调,是按照一定的高低、长短和强弱关系而组成的音的线条,是塑造音乐形象最主要的手段,是音乐的灵魂。

节奏:音乐运动中音的长短和强弱。

节拍:音乐中的重拍和弱拍周期性地、有规律地重复进行。

和声:包括"和弦"和"和声进行",通常是由三个或三个以上的乐音按一定的法则纵向(同时)重叠而形成的音响组合。和弦的横向组织就是和声进行。和声有明显的浓、淡、厚、薄的色彩差异,使和声具有渲染色彩的作用。

力度:音乐中音的强弱程度,强弱变化对音乐形象的塑造起到重要作用。

速度:音乐进行的快慢,使音乐准确地表达出所要表现的思想感情。

调式和调性:从音乐作品的旋律与和声中所用的高低不同的音归纳出来的音列。这些音互相联系并保持着一定的倾向性。而调性则是调式的中心音(主音)的音高。调式中的各音,从主音开始自低到高排列起来即构成音阶。在许多音乐作品中,调式和调性的转换和对比,是体现气氛、色彩、情绪和形象变化的重要手法。

织体:多声音乐作品中各声部的组合形态(包括纵向结合和横向结合关系)。

作曲家就是利用这些音乐要素与视觉对象的大小、强弱、运动速度、节奏等所具有的联觉对应关系,塑造千姿百态的音乐形象。

2. 音乐的分类

音乐分为声乐和器乐两大系统。

(1) 声乐的分类

根据歌唱者的音域与音质,分为女声、男声与童声三种类型。

根据演唱形式通常分为两类,即单声部和多声部演唱。

合唱分为:童声合唱、女声合唱、男声合唱、混声合唱。

(2) 声乐作品的分类

根据歌曲的艺术特征、表现内容等划分,可以分为艺术歌曲、抒情歌曲、叙事歌曲、群众歌曲、幽默讽刺歌曲、劳动歌曲以及军旅歌曲,等等。

根据唱法不同,分为美声、通俗、民族、原生态唱法。

(3) 器乐的分类

民族器乐:包括吹奏器乐、弹拨器乐、打击器乐、拉弦器乐。

西洋器乐:也称管弦乐,由弦乐、管乐、键盘乐、弹拨乐与打击乐组成。

(4) 器乐作品的分类

按演奏形式分为:独奏、齐奏、重奏及合奏。

按体裁分为:奏鸣曲、序曲、交响诗、进行曲、组曲、协奏曲、交响乐、室内乐、舞曲以及其他具有特性的乐曲,如:摇篮曲、即兴曲、前奏曲、间奏曲、小夜曲、无词歌、谐虐曲、幽默曲、幻想曲、随想曲、狂想曲、夜曲、浪漫曲等。

其中,交响乐和协奏曲是构成西洋管弦乐音乐的主体。

3. 数字音乐的发展

互联网及移动互联网络的普及带动了数字音乐的发展。数字音乐是指在音乐的制作与传播及储存过程中使用数字化技术的音乐,数字音乐产品包括歌曲、乐曲以及有画面作为音乐产品辅助手段的 MV、Flash 等。

数字音乐以在线音乐和无线音乐为代表,其中,在线音乐是指通过互联网在线视听或可直接下载到电脑中及传输到其他播放设备中视听的数字音乐;无线音乐指通过移动互联网获取的音乐服务,包括手机铃声下载、彩铃、IVR 中的音乐服务、整曲音乐下载等音乐服务(图1)。

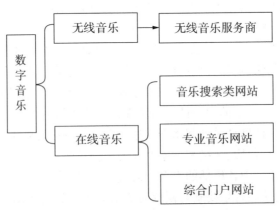

图 1　数字音乐分类

数字音乐已成为音乐内容提供商的重要收入构成。[①]

2 舞蹈的基本创作

舞蹈是以人体动作为主要表现媒介,将经过提炼、组织、美化的人体动作与造型作为主要表现手段,并结合多种艺术表现手法,力图使人体在时、空、力的变化中塑造出典型形象,最终成为具有人文思想与情感表达的审美性艺术门类。[②]

1. 舞蹈的构成要素

舞蹈的构成要素包括主题、人物、情节、结构、时间和空间、舞蹈动作和舞蹈队型、舞蹈服饰和道具、舞美以及舞蹈音乐等。

舞蹈动作是为抒发情意、塑造形象而把日常动作进行概括、提炼、加工、创造而形成形象化特点的动作。动作性是舞蹈的特性,以运动的身体作为审美的中心和情感外化的载体。舞蹈动作一般分三种:一是以抒情、展现技巧、塑造形象为特点的表现性动作;二是以叙事和表意为特点的描绘性动作;三是以表现舞蹈韵味和风格韵律为目的的装饰性动作。

舞台的灯光、布景、服装、化妆统称为舞台美术,简称"舞美"。舞美不仅是舞蹈作品中的一部分,更重要的是能够强化舞蹈的艺术价值,对整体舞蹈风格形式起到举足轻重的作用。

舞美设计、舞蹈音乐需与舞蹈表演浑然天成,否则将失去舞蹈艺术的审美价值。

舞蹈作品的结构是作品的组织构造,它为作品整体风格的形成予以规范。不同体裁的舞蹈作品,其结构各有不同。例如,舞剧的结构需要与主题一致,要明确剧中事件与情节的发生和发展;要塑造鲜明的人物性格;营造人物之间清晰的矛盾冲突;事件的表现方式、场景的转换要自然准确,等等。而舞蹈诗的结构和舞剧相反,要弱化情节,着重强调情绪的表现和对比,使矛盾冲突、情节能够通过诗赋一般的效果呈现。

2. 舞蹈的分类

按照目的和作用来分,舞蹈有生活化舞蹈、艺术化舞蹈、产业化舞蹈三大类。

图 2　影子舞

[①] 中国数字音乐行业发展报告简版 2009—2010 年。
[②] 马健昕著:《舞蹈鉴赏》,对外经济贸易出版社,2008 年。

生活化舞蹈如宗教祭祀舞蹈、社交舞蹈、自娱舞蹈、体育舞蹈等。

艺术化舞蹈根据不同风格特点分类,可分为古典舞(中国古典舞、外国古典舞)、民族民间舞、现代舞;根据表现形式分类,可分为独舞、双人舞、三人舞、群舞、组舞;根据社会现实生活再现的手法和表现舞蹈形象的特点,可分为戏剧型舞蹈(舞剧)、抒情型舞蹈(情绪舞蹈)、叙事型舞蹈(情节舞蹈)三类。

产业化舞蹈相对于艺术化舞蹈,是以盈利为最终目的、带有商业性质的舞蹈,这类舞蹈不仅需具有成熟的艺术性,还要具备完善的商业运作,是艺术与商业的有机结合。

另外,技术创新也促成了各种创意舞的诞生,如影子舞(图2)、荧光舞(图3)等。

图3 荧光舞

3 音乐与舞蹈的结合

音乐和舞蹈的结合,通过营造特定的审美情境,将视觉和听觉融为一体,重在塑造情感表现力,最终以打动观众心灵为目标。

音乐和舞蹈在同一作品中表现出内在的一致。音乐通过节奏、旋律与和声这三大基本要素来表达人类情感。当舞蹈与之合作时,也存在着与其相对应的三个方面,即:音乐的节奏性与舞蹈的律动性、音乐的旋律性与舞蹈动作的歌唱性、音乐的和声与舞蹈动作的交织。音乐强烈的节奏动力与舞蹈动作的律动感、音乐旋律的特点及多声性的倾向和舞蹈的群体性等都充分体现出它们之间相互影响、不可分离的关系。

一般来说,音乐可以离开舞蹈而独立表演和传承,但是,任何一种舞蹈形式都不能离

开音乐,音乐是构成舞蹈的基本要素,舞蹈必须在形式上与音乐相统一,才能进一步去表现音乐,舞蹈的形式是按照音乐来设计的。因此,创作舞蹈要有很强的音乐感。

成功的音乐舞蹈作品都会以一场视听盛宴的形式呈现给观众,让观众沉浸在其中体验全方位的情感感染。尤其是对于舞台表演艺术的构思和创作,更需要通过音乐、舞蹈、舞美的配合打造直观动态的艺术形象。

4 音乐舞蹈的创作趋势

随着数字技术在创作、制作和传播领域的渗透,社会的发展以及观众审美趣味的变迁,音乐舞蹈作品呈现出新的创作趋势。

1. 新媒体参与到舞蹈创意实践中

如新媒体催生了"屏幕上的舞蹈"和"舞台上的屏幕"。[①]

屏幕上的舞蹈。适合未来新媒体展览、播映和传播的含有舞蹈创意元素的视频艺术,都可以称之为"屏幕上的舞蹈"。在实践中已逐步形成演出空间的"屏幕化"、表演方式的"碎片化"和语言结构的"蒙太奇化"等特色。其中,演出空间的"屏幕化"特指"专门为镜头、屏幕而创作的舞蹈",而"镜头"的选择性功能使舞者表演元素呈现"碎片化"特征。为适应"镜头前的表演",舞蹈演员要更加注重表情和局部动作细节的表现力。同时,数字化技术的快速发展,使"虚拟舞者"和其他视觉元素也可以很方便地被用作"屏幕舞台"空间的特殊"演员";蒙太奇手法使"屏幕上的舞蹈"在时空表达中获得了更大自由。

拍摄剪辑技术及网络传输技术的普及,使很多舞者都可以很方便地创作出自己的舞蹈短片,并把它上传到网络上进行展示与交流。

舞台上的屏幕。"舞台多媒体特效"已成为当今各国表演艺术家、技术工程师、媒体都愿意积极探索的一个新领域。这类创意实践活动以交互技术和多媒体投影技术为基础,追求的是"由电脑操控的声光影像系统与人体行为的结合"。与电影、电视及游戏中的特效相类似,舞台上的多媒体特效也可以借助计算机软件制作出某些特殊声音和视觉效果,不同的是,投影装置艺术在多媒体舞台艺术实践中占据了更

图 4　法国视觉舞台剧 *cinematique*

加重要的位置,例如,纱幕、水幕等新型投影幕布材料的使用以及对传统投影幕布的异型设计处理,都为多媒体舞台特效设计者提供了施展其创意才华的基本空间。

新媒体艺术表演的形式将更加多样化,除了将视觉信息进行投影,全息影像技术、裸眼 3D 技术等都拓展了视觉表现形式,如法国视觉舞台剧 cinematique(图 4);同样,在音

① http://wenku.baidu.com/view/d800f6acf524ccbff1218426.html.

频方面,艺术家从更多的地方采集信息,将其转化为音乐元素,进一步提高互动性。

2. 多元化与整合性并存

多元化指无论题材、器乐还是演唱、舞美等各个环节,创意元素的使用和融合都更无拘无束。例如从创作题材来看,网络音乐的创作中,由于创作者职业、年龄、身份的差异而呈现多样化,有涉及学校生活的,有表现职业状态的,有记录社会现实的;乐曲创作方面,古典音乐、现代音乐、摇滚音乐、另类音乐等各种音乐风格各具特色又相互融合,呈现出多元化的、节奏多变而流畅的衔接转换;在声乐演唱方面,演唱者在不断的艺术实践中,基于长期积累的丰富舞台经验,往往会根据剧情内容、人物角色、情感表现等诸方面因素,呈现出风格样式多样化,如龚琳娜的《法海你不懂爱》、《金箍棒》、《爱上大笨蛋》(图5)等。

艺术上专业分工的加强,并不能否定某种综合艺术的意义。当前,艺术的整合性趋势更为明显。通过将音乐、舞蹈、诗歌、多媒体等多种艺术表现相互交融、诠释,从而创作出一部观众"一看就懂",但丝毫不失高雅的精品力作。①

图5 《爱上大笨蛋》

3. 民族元素和现代元素的融合

民族元素与现代元素的有机融合是未来音乐舞蹈作品的发展趋势,也是多元化创作的一种体现。舞剧《牡丹亭》(图6)大胆尝试了"中西合璧"的艺术风格。这部由汤显祖编写的经典作品《牡丹亭》被用类似芭蕾、杂技和体操的舞蹈形式表现,有较多旋转和举托等动作,在形式上令人大开眼界。杜丽娘穿越时空和生死,游走在地狱人间;柳梦梅一身大红牡丹衣惊艳全场。这个400年前的中国凄美爱情故事被用轻灵、浅显易懂的方式讲述出来,打破了文化差异和语言障碍,在纽约哥伦布大道上与同时代莎士比亚的作品《罗密欧与朱丽叶》并排宣传。这种内容

图6 《牡丹亭》

和形式中西结合的舞蹈也让中国传统名著能够走出国门,得到世界人民的认可。

女子十二乐坊(图7),突破传统乐器演奏时的舞台形象,时尚现代,性感而不失庄重,在舞台上的站立表演使得全场情绪激昂奔放自如,成功地将流行音乐的表演模式与传统的音乐形式完美融合在一起,受到观众的认可,在国内外引起不小的轰动。

① http://www.ccdy.cn/wangxun/201305/t20130505_634970_1.htm.

被称为"世界第一舞"的爱尔兰踢踏舞《大河之舞》(图8)以传统爱尔兰踢踏舞为主,辅之以热情奔放的西班牙弗拉明戈舞和古典芭蕾,并融入现代舞蹈特色层层递进,又各自完整,舞蹈演员表演凝练富于动感、质感和力感,情感表达充分到位,配合融洽完美。

由上述案例可知,民族元素和现代时尚元素的结合过程中,在深度挖掘本民族的艺术特色的同时,也要考虑国际通行的艺术表演形式,创作出带有本民族文化内涵的优秀原创作品。

图7　女子十二乐坊演出现场

图8　《大河之舞》

4. 品牌化

品牌化是市场的必然需求,文化品牌的建构对于公司项目化的运作和城市名片的建设都有重要意义。无论是导演、演员还是作为项目化运作的音乐舞蹈作品,构建品牌是构筑产业链的核心所在。

第二节　音乐舞蹈活动前期策划

1　音乐舞蹈项目团队

项目化运作的音乐舞蹈活动其团队往往以合同的方式运作,项目结束后随即解散。

1. 团队介绍

(1) 制作团队：编舞、剧本改编、作曲、舞美服装设计、灯光设计、音乐顾问、演奏、音乐制作。

(2) 行政人员：艺术总监、剧团团长、制作人、排练助理、项目经理、团长助理、制作助理、财务、舞台制作、舞台监督、音响设计、造型设计、舞美设计助理、舞台技术、舞美制作、灯光设计助理、服装设计助理、音响设计助理、造型设计助理。

(3) 演员：主要演员、群舞演员。

2. 合约方式

主要有与个人签约和外包公司签约两种形式，见本章附录：《剧团与音乐顾问合约》。

2 音乐舞蹈创制的前期预算

音乐舞蹈的创作和制作是团队合作的过程，需要协调编剧、编曲、导演和编导、舞美设计、服装、制作等不同部门，因此需要制定较为清晰的投资预算（表1）和进度表（表2），对各方进度和开支进行有效控制。

表 1　剧目创作及演出预算表

《×××××》剧目创作及演出预算	
前期支出/UP-FRONT EXPENSES	
创作费用（creative）	费用（人民币）
编导	
编舞助理	
音乐创作	
排练总监	
舞美设计	
灯光设计	
音响设计	
多媒体设计	
服装造型设计	
导演费用	
场地费用	
制作（producing）	
音乐制作（录音、编辑、混音等）	
布景、道具制作费	
服装、造型制作费	

续表

多媒体制作费		
制作部门(production)		
制作及工作人员(平面设计、摄像等)		
演员排练	人/天	
餐饮费用	人/天	
宣传	媒体、印刷、文字等	
创作排练期间管理费		
前期总投资额	总计	
演出费/场 Performance Cost/Show		
	演员	
演员	元/每人每场	
	演出工作人员	
舞台监督/技术总监		
布景装置		
灯光		
音响		
化妆		
服装		
	合计	
	器材租赁	
灯光(全套灯具)/日		
音响(整套扩声设备)/日		
投影设备		
	合计	
	消耗	
化妆用品		
其他(药品、饮用水等)		
市内交通运输		
	合计	
每场演出费支出	总计	
场租(1场)		
单场演出总支出		

注:预算应有浮动金额,视演出所在剧场的实际情况而定。

表 2　创作进度表

年　月	进　度
	脚本解读、导演台本、音乐创作、舞美和服装方案讨论
	完成音乐小样、舞美和服装方案初稿、演员试排
	音乐小样修改以及部分器乐录音、舞美和服装方案定稿、脚本编导台本与演员解读分析
	试排组合舞段、舞美和服装制作方案、音乐制作
	舞段与音乐的方向确定、音乐制作
	音乐制作完成、舞美和服装制作开始、舞蹈开始正式排练
	舞蹈创作中、舞美和服装制作中、音乐修改
	舞蹈创作中、舞美和服装制作完成、灯光特效制作中
	合成彩排、整理资料以备展览出版
	舞蹈与音乐细调、舞美与服装细调
	首演

3　音乐舞蹈创制策划案

策划案的写作一般包括如下几方面的内容：

《××××××》剧策划案

目录

关于原著

缘起人物浅析

剧目脚本大纲

　　序幕

　　一幕

　　　　一场

　　　　二场

　　二幕

　　　　一场

　　　　二场

　　……

　　尾声

团队介绍

编舞

编剧（或剧本改编）音乐顾问

作曲

演奏

音乐制作
服装设计
灯光设计
创作与制作周期

第三节 音乐舞蹈的创意与制作

音乐、舞蹈往往与诗歌、文学相结合,呈现出融歌舞剧一体的、情境化的艺术作品。

1 音乐舞蹈作品的创意与制作流程

(一)剧本创意

剧本创作首先要确定思想和情感的真实、深刻、感人,在这个基础上需要着重构思新颖、曲折、引人入胜的情节,并斟酌简洁、富有韵律的歌词和个性化的人物台词。

1. 主题和题材

(1)主题

主题和题材是编导一度创作的主要内容,是作品内容的基本构成因素。主题是作品的核心,是形成整部作品艺术形象的基础,音乐舞蹈创作通常先要确定主题,再通过对素材的选取、把握和艺术家对生活的观察、体验来表现主题。

一部作品的主题往往是创作者艺术素养和人文素养以及心声的综合体现。表达人性是艺术创作永恒的主题,人性中的爱情、亲情、友情、博爱、大善、正义、保护自然环境、呼吁世界和平等,都是崇高而符合人们情感愿望的优秀主题。

主题的创意还要注意处理好个性与共性、梦想与现实的关系。"个性与共性"是指创作者的思想情感要与人民大众并行不悖,既要能让人感同身受,又要给他们更高的艺术指引和享受。"梦想与现实"是指主题的艺术性要紧密联系现实,不能天马行空脱离现实,唯此才能厚重而有意义。

(2)题材

同一个主题可以用不同的题材来表现,军旅、历史、战争等题材都可以表现爱情、亲情和友情,从不同的角度来描写社会生活以满足不同观众的审美需求。第四届 CCTV 电视舞蹈大赛的参赛作品《一片羽毛》(图9)是一个有关环境保护的题材。环保不仅具有现实意义,从长远来看人类最终还是要靠共同维护环境来寻求美好的归宿。作品用一片羽毛来

图9 《一片羽毛》

图10 《钢的琴》

启迪观众,表达创作者渴望自然与社会和谐长久发展的愿望。

题材的选取需要注意多元化,包括两方面的意思:第一,指作品的取材要积极发现更有价值更新颖更深刻的故事。第二,一部作品中所包含的素材以及设置要有多个层次,这样作品才能丰富立体,充满看点。

剧本创作主要有以下几种取材方式:

第一,向文学名著或其他优秀的艺术文本取材,进行艺术创作。因为这些文本一般为公众所熟知,改编这些作品的剧作一方面能够降低宣传难度和费用,保证票房收入;另一方面,由于这些文本具有较高的思想性和艺术性,能让编创人员更加准确理解作品的内容,使得作品内容更加有表现力,有利于舞台的完美呈现,从而实现艺术性、商业性的统一。例如,音乐剧《钢的琴》(图10)改编自同名电影,选择了近年来在大剧场里罕见的当代工人题材,并以黑色幽默的方式探讨了下岗工人的遭际和草根阶层的生活处境,用幽默、诙谐的手法表达人物的内心感受,表达了小人物身上的旺盛生命力和不甘于对现实低头的、积极向上、乐观豁达的生活态度;又例如,舞剧《野草》(图11)和《山海经传》(图12)则分别取材于鲁迅的文学作品和中国神话故事。

第二,以现实生活为依据进行创作。任何一件艺术作品的创作过程,都是一个认识生活、体验生活和艺术升华的过程。音乐舞蹈的创作是舞蹈家用其丰富敏感的审美情感去表现生活的过程。"舞蹈和音乐是艺术学科最紧密的姊妹俩,它们所显现的情感、意识、想

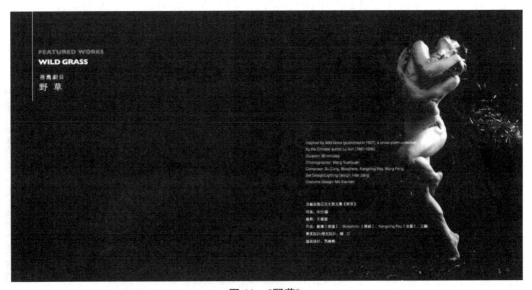

图11 《野草》

图 12 《山海经传》

象、节奏、动态、美感、技巧、诗境等都或多或少地再现了人们的生活场景。"面向现实生活，增强对现实世界的关注，与时代紧密相连，能够反映社会的重大问题，具有鲜明的时代感，从而避免作品主题相似、题材类同的现象，是突破往常以才子佳人、帝王将相或古代神话为主的题材的绝佳途径。

另外，从运营角度讲，一部成功的音乐舞蹈作品要面向国际国内市场，就需要树立国际化理念，在题材的选择上注重国际市场的接受。例如大型原创舞剧《野斑马》（图13、图14）是中外舞剧史上首例以全动物造型亮相的舞剧，用动物的故事性遭遇，引发观众的同情，唤醒对爱情的信心和信念，被称之为动物世界版的《罗密欧与朱丽叶》，受到国内外的好评。

题材提炼的要点有：

（1）去粗取精

舞剧创作者舒巧说："结构一个舞剧台本，起码要剥三层皮：找到题材，收集大量的资料而后从中理出一个梗概，这要舍弃一大批资料，这是剥第一层皮。拎出人物，布局人物之间的矛盾冲突，故事情节又得舍弃一大部分，这是剥第二层皮。抓住矛盾冲突的关键时刻对人物性格、人物内心世界进行开掘，再一次删去不必要的情节，这是剥第三层皮。而后根据舞剧的特点，考虑色彩、节奏对比，表演舞的布局，最后进行总的调整，舞剧台本才算初步完成。"舒巧的"剥皮说"就是根据素材理出故事梗概、塑造出主要人物形象、明确和挖掘精神内涵的创作

图 13 《野斑马》

图14 《野斑马》

三阶段的过程。

（2）重在转化

以文学名著、戏剧名著或者电影为依托而改编，成为音乐剧、舞剧等音乐舞蹈作品创作较为普遍的一种做法，在改编过程中要重视"转化"的过程。这个过程既要在改编中保留原著的神髓和原貌，又要将各自的美学特点展现出来，如由文学的时空形态转化为舞剧的时空形态，由文学本体转化为舞蹈本体。

同时，在转化过程中必须清楚一个重要的前提——即历史的舞应当服从于现实的人，服从于舞剧人物性格的塑造和当代舞蹈家艺术个性的发挥。对来源于古典文学、戏剧作品的创作，需要运用现代元素对其进行全新的解读。例如，相对于昆曲版《牡丹亭》，北京现代舞团王媛媛执导的《惊梦》（图15）大胆尝试用当代舞蹈、话剧和多媒体视觉艺术，以当代人的视角来重新审视和诠释爱情这个经典话题。

（3）增强内容的文学性

对于不是改编的原创剧目，要重视"剧"的文学性。剧本的文学性包括戏剧性和逻辑性等因素，其中集中性、紧张性、曲折性是戏剧性的三个基本特征。对于音乐舞蹈融为一体的作品来讲，首先是"剧"，要依"剧"创舞，剧本的好坏直接关系到舞剧的好坏。曲折动人的故事情节、强烈持续的戏剧冲突是舞剧成功的关键因素，反之，情节单一、逻辑不通甚至胡编乱造的剧本，意味着失去剧本内在的文学性，也就同时丧失了可信度，难以被观众接受。

图15 《惊梦》

(4) 感动心灵

任何艺术作品打动观众的前提是创作者首先要感动自己。任何艺术形式都要实现与观众的共鸣,即要发生艺术的"共振"。编导要对社会现象、文学作品中那些触动读者心灵和情感的题材进行分析,通过一定的舞蹈手段将触动灵魂的根源、缘由表达出来,这是使观众受到震撼的根本所在。编导的思想观念、文化层次、审美情趣和个性决定其审美倾向。

2. (情节)叙事

情节需要在内容真实的基础上注重逻辑关系,情节要紧凑、巧妙、概括、简约。某些舞蹈中情节淡化,可以用动作的衔接和变化、音乐的穿插来弥补,使作品具有表现力。

舞蹈叙事的戏剧性就是要通过激烈的矛盾冲突来塑造鲜明的人物性格。在一波又一波层层递进直到高潮的冲突推动下,观众被牢牢吸引进入情境,与舞蹈作品同呼吸共命运,达到忘我的艺术欣赏状态。

(二) 音乐的创意

舞蹈音乐最主要的功能是通过音乐所塑造的时空与舞蹈的形体动作珠联璧合,通过独特的音乐语言塑造出与舞蹈视觉形象(人体动作与舞美)相互补充、相互映衬的个性鲜明的"听觉形象",从而与视觉形象相互交织,立体地刻画出具有深刻的思想性和高度概括意义的舞蹈艺术形象,提高舞蹈肢体语言的感染力。尤其在舞台剧的演出中,音乐和舞蹈是在同步地塑造形象,二者相吻合的不仅是速度、节奏,而且是音乐与动作内涵的吻合。句与段动作的起、承、转、合、轻、重、缓、急,以至提气呼气都要与音乐的发展一致,做到顺畅、自然、视听统一。

舞蹈音乐是根据舞蹈情节的构思来进行创作的,作曲家在创作时既要遵循一般音乐结构的美学原则,又要兼顾舞蹈内容的情景要求,故形成其特定的曲式结构。以提高舞蹈的表现力为中心。在舞蹈音乐的创作上大体有这样几种方法:一种是在舞蹈结构的提示下(也就是我们通常说的音乐长度表),先写音乐,然后按音乐编舞;另一种是先产生舞蹈,然后再根据舞蹈去写音乐。在搜集、整理民族、民间音乐舞蹈方面,一般都是将原始的民族、民间音乐舞蹈经过整理、加工、提炼,使其基本规范化后搬上舞台。可以根据实际情况来确定最合适的某一种方法。当舞蹈的框架、音乐的长度表确定之后,要对整个舞蹈音乐进行整体构思,即首先要确定音乐风格,然后才能确定使用什么样的音乐素材。音乐风格的把握十分关键,如果音乐风格不准确,就会出现舞蹈和音乐不一致的现象。

1. 意义的通感性

舞蹈音乐创作必须符合舞蹈的表演特征,必须与舞蹈的表演相融,才能做到"以声传情"、"以情动人",营造情感意象。因此舞蹈音乐不但要求旋律婉转动听,而且还要使舞蹈演员的技巧、表现力得到极大的发挥,一切以提升舞蹈的表现力为中心来进行创作,这种做法已经被很多作曲家所采用,成为当代舞蹈音乐创作的最为显著的特征。

2. 旋律的形象化

创作的基础首先在于需要共同塑造的艺术形象,如用雄壮、急速的节奏表现强烈、紧张、激情,用稳重、徐缓的节奏表现柔情、思考。当然,这只是就节奏本身的一般规律而言。

3. 构思的综合性

舞蹈音乐应该是"舞中有乐,乐中有舞",达到浑然一体。高科技机械在舞台上的运用,灯光音响技术的提高,不但丰富了舞蹈表演语汇,而且也给作曲家们提出了一个难题,那就是如何在提升舞蹈表现力的基础之上,将灯光、音响、舞台布景等综合因素考虑进来,力求音乐能够体现"声色合一"的境界。

4. 旋律创作的通俗性

音乐主题的构成包括节奏和旋律两方面因素,它们都是为表现作品内容服务的。因此,进行音乐主题的创作时,必须根据作品内容的需要,恰当地运用这两个因素。现代音乐剧的产生与流行,就是建筑在这种艺术形式的现代大众化、大众娱乐化的基础上的。我们要创作民族的音乐剧,也应该在这个原则的指导下,整合原有的艺术形式,产生新的艺术效果。

5. 时间的确定性

音乐、舞蹈配合的基础在于它们都具有时间艺术这一特性,它们都是在时间中展开的。音乐旋律的节奏型与舞蹈律动的节奏型,在基本形态(长短、强弱、疏密)上都应该很好地配合。但是,这种配合不能理解为局部细节配合,不能要求音乐节奏的每个因素与舞蹈动作的每个因素机械地配合。一个长音符可以配合一个长时值的动作,而同时一个长时值的动作可配以一个相等长度的长音符,也可以配以一连串时值相加等于这个长时值动作的短音符。

总之,无论音乐是根据舞蹈的文学台本量身定做还是从不同音乐中提取富有特征的元素进行"混搭"结合成一种独立完整的舞蹈音乐作品,只要在创作中符合艺术规律都会取得好的作品效果。

(三)时空设计

时间和空间的组合构成了舞蹈作品的结构。

时间设计包括舞蹈时长的设计和舞蹈内部情节点的设计,即外部时间和内部时间。一般舞蹈时长应该在表意完整的基础上以适宜为原则,删掉不必要的情节,尽可能紧凑。外部时间设计注意不要过于拖沓冗长。情节点的设计应当抓住观众的欣赏生理,将高潮部分放在观众的兴趣头上,而不是等耗尽观众的精力以后再上演高潮。内部时间的设计注意对观众的兴趣进行适当引导并考虑到观众的体力和精力变化,以迎合这种变化,使舞蹈传达达到最佳效果。

舞蹈结构指舞蹈塑造形象、表现思想所用的组织和布局,舞蹈结构一般有三种表现方式:一是时空顺序式结构,基本按照惯常的顺序结构进行;二是时空交错式结构,以人物心理活动或艺术家情感变化进行叙述;三是舞蹈交响性结构,按交响乐的结构进行创作,表现更加集中精炼。

空间设计包括对舞台区域的划分和构图原则的运用。

舞台区域的划分。根据舞台和观众席所处空间不同,舞台可以分为镜框式和开放式两种,镜框式是指舞台设有一个舞台框,基本特征是以舞台口为界,把演出场所(舞台)和观众席分割成两个不同的区域;开放式舞台则不设舞台框,舞台和观众席同处于一个空间。根据舞台和观众席的分布形式不同,又分:中心式、伸出式、终端式、多功能式。

根据我国舞蹈界通常的舞台区的划分方法,把舞台分为九个区域,即:中、左、右;前、左前、右前;后、左后、右后;把舞台的空间分为低、中、高三个层次和6个方位点(图16)。①

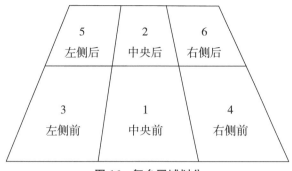

图 16　舞台区域划分

舞台区分带着各自不同的性格和感觉,其中:

中央前1——最强——观赏节目最佳区域,剧情高潮、斗争、重要发言;

中央后2——弱——给人印象深刻的区域,举行仪式的庄严区域;

左侧前3——强——充满亲切、温和的区域,是喝茶、交谈、访问、讲故事的区域;

右侧前4——次强——紧张、不亲切,显示出排他性的感情的区域,是礼仪性访问、离奇古怪的消遣、商谈、独白和事件无关的孤立的人物站立的地方;

左侧后5——次弱——充满浪漫抒情的区域,是进行幻想和思念的场所;

右侧后6——最弱——较为灵活运用的区域,如作为这个世界不存在的超自然之物表演的场所,杀人、自杀,或狂乱的场面,或没有经验的表演者可在这一区域进行表演,等等。②

图 17　舞台区域九分法

也可以将舞台分为九个区域,这九个区域表现度的顺序大致如图17所示。

从舞台的立体空间来看,舞蹈的空间是三维空间,包括纵深、宽度和高度。舞台空中是强区,舞台地面相对则是弱区。从舞台的位置来看,5号位中区和2号位的交界线,即距舞台最前面五分之二或三分之一的地方,属于舞台的黄金线,是舞蹈表演最佳的地区。

① [日]江口隆哉著;金秋译:《舞蹈创编法》,学苑出版社,2007年,第96页。
② [日]江口隆哉著;金秋译:《舞蹈创编法》,学苑出版社,2007年,第98页。

在高度方面,站、伏、坐、跳会产生高低变化。

舞台表演受到时间和空间的限制,因而要求在有限的舞台时空内赋予其更多的容量。因此要求舞美设计既符合舞蹈内容又能够为舞蹈内容创造特定的氛围。因此要求创作者必须要具备丰富的空间想象能力和创造力。这样能够使得作品在表达上更加生动,在视觉上更加具有气势。也会使得舞台表演者在空间内能够充分地发挥其想象力和情感表达力,使得作品更加富有感染力,突破舞台的限制,营造广阔的表现空间从而使得舞台在空间和时间中获得释放。

（四）舞蹈动作创意

若干舞蹈动作构成了舞蹈语言。舞蹈语言注意形象化、统一化、多样化,使作品精彩多变又符合主题。只有舞蹈语言与主题完美融合才能使作品具有生动的表现力。

1. 强调造型性

舞蹈艺术的造型性包括人体动作姿态的造型和舞蹈的三维空间构图。舞蹈造型要求动作的构成具有美感的形象,它必须是经过提炼和美化的最生动、最鲜明、最有表现力的,也就是具有典型化的动作。人体动作姿态的造型有两种层次:一层是形似,即人体动作姿态模拟所咏之物非常逼真;一层是神似,即人体动作姿态能够传达所咏之物的神情和灵性。人体动作姿态的造型要力求无限靠近形神相似。三维空间构图就要在传统构图美学规律基础上利用空间的纵深性、宽度、高度创造新的形式结构,努力给人新奇的审美体验。

杨丽萍的独舞《雀之灵》(图18)是将雀这种动物的形神高度抽象成功的例子。舞台上她手指的捏合与手型将孔雀的形态和动作模仿得活灵活现,也突破了形似走向神似,将孔雀的灵性微妙地传达出来,成为象征性和特征性的品牌动作。

舞蹈《千手观音》(图19)中,21位金光灿灿的聋人舞者以一身千手立于莲花台上,以"千手"为核心进行表演,造型鲜明,千变万化。她们以慈祥的眼神、缤纷的手姿与圣洁的舞蹈,演绎着千手观音的仁爱。

2. 注重构图原则的运用

舞蹈构图包括舞蹈队型和舞蹈画面,是一个空间概念。舞蹈构图是群舞表现的主要方面,舞蹈构图要求新颖富有变化,注重形式美。在形式美的基础上具有意蕴美是对舞蹈作品更高的要求。

舞蹈构图分为静态构图和动态构图,静态构图是某一瞬间的舞台表演排列,动态构图则是运动中的舞台表演排列,静态构图是动态构图的截取。S形的舞蹈构图比较柔美,三角形构图比较稳定,散点式构图显得自然繁多……这些构图语言不仅构建形式美,也能帮助思想情感的表达。空间设计要在进行各种配置的时候注意统一、协调、均衡和比例以及个性化创造。

图18 《雀之灵》

（五）舞蹈服饰创意

舞蹈服饰是演员表演所穿戴的服装和头饰，要对表演锦上添花，又要与舞蹈肢体和谐搭配。舞蹈服装是传达舞蹈主体视觉美感的重要组成部分。舞蹈服装首先要运用色彩、结构的配合给人以最大的视觉享受。时尚与民族风格的结合体现了现代舞蹈服装创意的突出特点。许多舞蹈都是民族舞和西方现代舞的综合，称为时尚民族舞。现代舞注重人体美的凸显，常常将肌肉的力量感和关节的灵活性展现给观众，因此需要穿紧身服。在此基础上，还需要注意"露""透""瘦"的舞台服装时尚，比如露肩膀、露后背、露肚脐。时尚化民族舞的服装比传统民族舞服装设计越来越简洁，在穿着上讲究一个"少"字，在色调上或用单一色定冷暖基调或用多彩色来描绘情感意义。

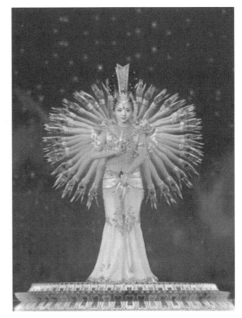

图19 《千手观音》

中法合作的现代舞剧《春之祭》，台上众多男女演员一律大红色着装，男演员只穿大红色短裤，女演员只穿大红色短裤和抹胸，其中一人穿大红色袍子。大红色与裸露的躯体相结合表达出对激情的强烈渴望和生命力的勃发。《云南映象》中的舞蹈服饰来源于云南，色彩绚丽、做工精细、样式繁多、文化内涵深厚，民族特色十分明显。而《天域天堂》（图20）在遵循本民族特色的基础上结合现代服饰特点，加入很多卡通等时尚元素，创造出华丽而魅惑的服装，视觉冲击力极强。《天域天堂》剧的服装设计兼容民族性、时代性、艺术性、观赏性，不管是衣着结构还是色彩和装饰细节都体现了民族感和时代感，极具欣赏价值。

（六）舞蹈道具创意

舞蹈道具是舞台必备的物品，是为表演而做的用具，如手绢、扇子、水袖、剑、绸子等是常用的道具。

舞蹈道具除了具备实用性和参与性外，还需要有艺术观赏性。经过合理的安排，普通道具也会产生新的生命力。女子独舞《扇舞丹青》（图21）的扇子被染成五彩颜色，在舞动的过程中犹如美丽的彩虹。扇子是中国舞中的典型道具，在舞者手中扇子或变毛笔，或变彩虹，或飞化为书法，再配合舞蹈的其他元素，"扇舞丹青"的主题被充分地表现出来。

舞蹈道具具有多义性和指向性的

图20 《天域天堂》

图 21 《扇舞丹青》

特点,在特定情境下指向特定事件。群舞《哈达献给解放军》中的"哈达"通过多次的形象变化,不仅丰富了色彩,还深化了主题。哈达先是解放军手里的工具,后又变成山洞、明亮的教室、黑板、桌凳,最后变成藏民献给解放军的哈达。军民之间的深情通过这种变化合情合理地表现出来;《秘境之旅——碧波孔雀》中主角上场时手抱孔雀,这活生生的孔雀使人惊讶,加之它是傣族的图腾,这形成了作品的独特风格。

道具不仅是人肢体的延伸,也是情感和思想的延续。道具和人共同完成形象的塑造、作品情感的表达等。因此,道具运用尤其要注意结合作品思想情感的表达,而非越新奇越好。双人舞《咱爸咱妈》(图 22)中"棍子"的举、抬、立、牵既辅助角色塑造,又是两个人命运与共的表现,情感都蕴含其中。道具成为舞蹈表演中的重要部分,承担着表意表情的使命。形式和内容兼备是赋予道具生命力、摆脱空洞的途径。

图 22 《咱爸咱妈》

（七）舞台空间创意

1. 舞台场地

音乐舞蹈表演空间，从过去舞台、剧场、音乐厅，到今天走出音乐厅，转向户外，尤其是音乐会的舞台场地常常被建造设计成极富特色的创意舞台，如布雷根茨艺术节的创意舞台（图23、图24、图25）。

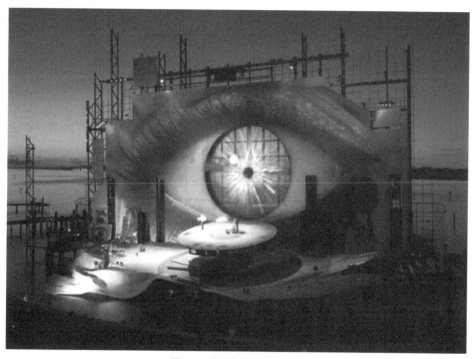

图23　布雷根茨创意舞台

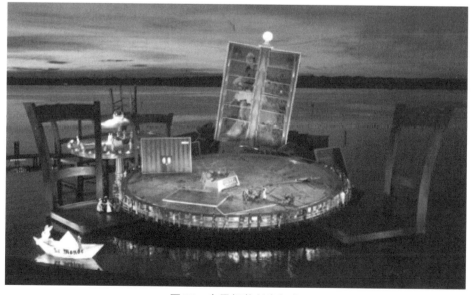

图24　布雷根茨创意舞台

图 25　布雷根茨创意舞台

2. 舞台布景

随着科技的发展,舞台的布景正在向能动的功能转化,通过舞台的升降、幕布的轮换、灯光的变幻和丰富的影像画面来给舞台着色,营造意境,突出空间感,给人以强烈的视觉冲击,并传达一定的象征意义,提升氛围的感染力。

音乐舞蹈作品要通过摄像机的拍摄转换传递给观众,虚幻的影像和实体的形象相互交融,因此作品的舞台空间创意要充分考虑到拍摄角度带来的视觉体验,如 2013 年春晚中《指尖与足尖》(图 26、图 27)的舞台设计,就是拍摄角度产生的视错觉效果。

图 26　《指尖与足尖》

图 27　《指尖与足尖》

3. 舞台灯光

舞台的灯光可分为面光、耳光、流动光、特效光、逆光、演区光等。每个区域的布光设计都要根据节目内容、风格、基调体现出不同的造型和写意功能。为营造舞剧所需要的意境、氛围、表达演员富有立体感的肢体动作、凸显剧情发展的表现张力,中心区域的布光在

满足摄像机技术指标的基础上,需要大量使用电脑效果灯。

灯光与舞美的有机配合,关键要突出舞台灯光渲染铺衬的象征意义。光的亮度和照度决定了画面的黑白灰影调(高调、低调、硬调、软调),光的色度则在很大程度上决定了画面的风格与基调(暖调、冷调),光色本身具有与生俱来的抒情特征和拟人性格,比如红色代表激情、黑色代表阴暗、邪恶,等等。有时剧中人情绪的表达可以借助灯光的特效外化渲染得更强烈、更明显,从而直接影响观众的接受心理,体现出很强的表现力和感染力。

另外,利用舞台灯光的隐与显,还可以起到屏蔽无关造型元素、净化画面、突出主体的作用。

(八)舞台人物形象创意

人物是舞蹈表演的表现对象和构成内容,选择和塑造人物使人物与观众的情感产生共鸣是舞蹈创作的关键。抒情作品常塑造动植物形象用以借物抒情,用虚拟和象征的手法表达情感内容,如《荷花舞》(图28)、《两棵树》、《爱莲说》等。叙事性作品则注重用舞蹈的语言形式对人物形象进行塑造。

舞蹈形象不仅要典型可塑,还要具备灵魂高度,《荷花舞》(戴爱莲编创)形象而生动地将荷花亭亭玉立出淤泥而不染的高贵与纯洁表现得淋漓尽致,同时又赋予其灵动飘逸的艺术美,将爱与美的艺术形象传达给观众,成为舞台经典。这类作品或注重舞蹈本体表现或主要传递形而上的精神气质,如古典舞《轻青》、《风冲》。

图28 《荷花舞》

2　舞蹈创编常用的表现方法[①]

1. 模拟法

以舞蹈模拟生活特点的动作。

2. 对比法

通过动作强弱、快慢等视听对比手法来增强感染力，增加舞蹈的气氛和力度。如《惊梦》中昆曲演员舞着纸扇和水袖与现代舞的舞者在台上用两种风格迥异的舞步进行交流，昆曲优雅从容的唱腔在剧场里回荡，但配乐上却加入了弦乐、轻摇滚等，强烈对比的视觉和听觉效果相当震撼。

3. 变化法

用一组动作或几个、几组动作作为基本动作，人数、队形、速度、动作大小、力度、角度无论怎样变化，但仍是一组动作和几组动作的反复使用，或以某个动作作为基础促进新的元素变化发展，也可以使用同样一个动作的形象特点在作品中反复变化出现。

4. 组合法

几种不同性格、类别的舞蹈动作，在同一个音乐、场面、节奏中同时出现，或以某个舞为主，其他舞为陪衬的形式同时出现的手法。

5. 交织法

在舞蹈中使用比较复杂的场面调动各种构图。用比较多样的舞蹈动作，多种类别，多种素材，充分利用舞蹈的空间，使之呈现多层次的立体感。几种手法同时使用，达到一种交织和交响的感觉。

6. 造型法

通过组织舞蹈用静的、动的、单的或群体的造型表现思想内容的感情手法。

7. 拟人法

借自然以物来表现人的精神意念的手法。

8. 透视法

把舞台上需要表现的场景、人物放在中心位置上，给人以增强的手法。

9. 叠化法

表现人物的思想活动，用梦幻的方式，在舞台的后面、侧面出现一部大作品，时间长，例如，大型舞剧有三幕六场的篇章式，一般最少四章，其中每一场都有若干段，观众要求有丰富的审美信息。不但要有独舞、双人舞、集体舞，也要有情节舞、风格性场景舞蹈，还要有些生活搭配，经常变化手法，让每段都有不同的开始、巧妙的转换、聪明的连接、意外的结束。

[①] http://www.zhwdw.com/wdjx/biandao/wdcz/55975.shtml.

第四节　不同类型音乐舞蹈活动创意与策划

1 大型实景演出创意策划

大型实景演出是目前最受关注的旅游演艺产品,作为一项文化产业创新项目,以天然的真实景观作为舞台或者演出背景,以当地民风民俗为演出内容,将歌舞与旅游相结合,融合演艺界、商业界大师为创作团队,打造出文化产业品牌的独特的演出形式,带给旅游者文化与山水共融的双重旅游体验。

(一)大型实景演出的特点

大型山水实景演出这一艺术形式的出现,一方面是由于文化产业兴盛,另一方面,是源于多种创意元素的综合与融汇。大型的实景歌舞表演,一般要涉及歌曲创作、舞蹈编排、灯美表现、原生态山水的表现,等等,与以往的室内表演有很大区别,具有以下特点:

1. 演出场地的唯一性

实景演出地自然环境对演出起着决定性的作用,决定其本身的特点,也是与其他演出形式区别的标志。演出地的山、水、风景等是演出策划要考虑和利用的基本元素,因而要求创作者对大自然进行重新解读和艺术构思,将其融于艺术创作中,能够使其呈现出另一种审美意象。因此,任何一个实景演出具有不可复制性。

2. 文化的传承性

富有地域特色的传统文化是实景创作的内容资源,对于提升演出品位,保证策划的独特性具有重要意义。例如西湖的传说赋予了山水不同的韵味。

3. 运作的商业性

文化的传承与本土的经济发展需求相结合才能双赢。实景演出作为一种纯粹的商业旅游演出,如果没有观众的参与是无法正常进行的。相对于舞台演出,实景演出的常规投入要大得多,尤其是演出的灯光设计、设备维护等基础设施建设往往要投入巨资进行打造。因此,需要完善的商业运作体系进行支撑。

4. 艺术的综合性

大型实景演出是高科技、多表现、富于文化内涵的综合性艺术表现模式。从整个艺术创作上来说,涉及景观歌剧、绘画艺术、山水审美、灯光音效等诸多艺术层面。

以较为著名的实景音乐创作《印象·刘三姐》为例,这一实景音乐融桂林山水、广西少数民族风情和中国经营艺术家于一体,已经远远超越了一种艺术表现形式,全景由书童山、玉屏峰、雪狮岭等十二座山峰和1.6平方公里水域构成,完全是一个天然剧场,一百多名演员载歌载舞,游客在江面、对岸,近水远山之间皆可观赏。全场有《序·山水传说》、《红色印象·山歌》、《绿色印象·家园》、《蓝色印象·情歌》、《金色印象·渔火》、《银色印象·盛典》、《尾声·天地唱颂》等部分组成,全场中不仅涉及刘三姐的音乐创作,还有侗族青年男女对歌、各族山歌、少女的情歌等音乐。曾有人评价《印象·刘三姐》的演出,是"集

唯一性、艺术性、震撼性、民族性、视觉性于一身,是一次演出的革命、一次视觉的革命的演出,是桂林山水的美再一次地与艺术相结合的升华表现"。

（二）大型实景演出的现状

随着旅游业的发展,各大城市的演艺市场与景区联合,共同开发了多种形式的大型实景演出项目,如以"桂林《印象·刘三姐》(图29、图30)为代表的山水实景类,以深圳世界之窗的世界广场为代表的景区综艺类,以杭州宋城为代表的巡游类,以丽江《丽水金沙》为代表的剧院类,以昆明《云南映象》为代表的各地巡演类,以西安唐乐宫《仿唐乐舞》为代表的宴舞类,等等。表3选取了目前我国影响较大的大型实景演艺项目,从中可以看出,在当前旅游演艺大潮中,又以山水实景类最为火爆。"[①]

图29 《印象·刘三姐》

图30 《印象·刘三姐》

① 杨军:《寻求旅游演艺健康发展之路》,《中国旅游报》,2006年8月25日。

表3　我国主要大型民营演出项目一览表

名称	地点	类型	年份	投资额	项目主体	创意者
宋城千古情	浙江杭州	立体全景式大型歌舞	2003	前期6 000万	杭州宋城旅游发展股份有限公司	黄巧灵
西湖之夜	浙江杭州	标志性旅游演出	2004-6	3 000万	浙江杭州金海岸文化发展股份有限公司	未测
印象·西湖	浙江杭州	都市山水实景演出	2007-3	1亿	杭州印象西湖文化发展有限公司	张艺谋、王潮歌、樊跃、喜多郎
印象·刘三姐	广西桂林	全球第一部全新概念的实景演出	2004-3	3.2亿	广西桂林广维文华旅游文化产业有限公司	张艺谋、王潮歌、樊跃
印象·丽江	云南丽江	大型实景演出	2006-7	2.5亿	云南丽江玉龙雪山印象旅游文化产业有限公司	张艺谋、王潮歌、樊跃
丽水金沙	云南丽江	大型民族舞蹈诗画	2002-5	800万	云南丽江丽水金沙演艺有限公司	周培武
云南映象	云南昆明	大型原生态歌舞集	2003-8	前期700万	云南杨丽萍艺术发展有限公司	杨丽萍、三宝
藏谜	四川九寨沟	纯藏族大型歌舞乐	2007-8	8 000万	四川九寨沟县容中尔甲文化传播有限公司	容中尔甲、杨丽萍
天门狐仙·新刘海砍樵	湖南张家界	大型山水实景音乐剧	2009-9	1.2亿	湖南张家界天元山水旅游文化有限公司	梅帅元、谭盾、杨丽萍
禅宗少林·音乐大典	河南登封	中国嵩山实景演出	2007-4	3.5亿	郑州市天人文化旅游有限责任公司	梅帅元、谭盾、黄豆豆、释永信、易中天
康熙大帝	河北承德	大型皇家帝王文化主题实景演出	2011-5	2亿	鼎盛王朝文化产业投资有限公司	梅帅元、谭盾、于丹

(来源:邢苪《论民营大型演艺团体的经营策略》)

(三)大型实景演出的创意策划

将优秀的地域传统文化、优美的自然景观与观众的现代审美需求对接,实现自然和人文的结合,是大型实景演出创意策划的最终目标。在尊重传统文化、避免破坏实景的前提下,提炼和提升原生态的文化元素,通过设计理念上的创新、文化资源的整合、高科技演艺手段的运用等,以象征性、直观性的艺术表现手法,完成对山水实景和传统文化的现代演绎,实现旅游和文化的双赢。

1. 舞美设计

(1) 充分利用山水实景作为舞台背景,将自然与人文相融合

舞台美术的设计要体现一种不同于自然山水的全新审美意象。自然山水是构成演出

画面的基本元素,融入地域文化,提炼艺术意象,塑造艺术品牌的独特个性,是大型山水演出创意的最终追求。舞美设计要充分渲染这种全新的艺术意境。

例如,《印象·刘三姐》中《渔火》、《白鸟》两个节目,是对日常劳动场景的艺术升华;大型水上实景演出《大宋·东京梦华》(图31)在再现《清明上河图》与《东京梦华录》的同时,营造出厚重的历史感,唤醒观众渴望再度崛起的激情。

(2)高科技的强势介入,增强氛围体验

现代技术的发展使当下的舞台演出在视觉上更加吸引人的眼球,更加富有舞台表现力。户外实景演出是在充分利用地理环境和自然风光基础上的创作,其宏大场面超越了传统的舞台,其本身就更加具有创新性。在原生态自然环境的充分利用基础上,要充分利用各类灯光效果、音乐影响效果将音乐舞蹈的表演氛围予以展现。自然环境与高科技现代照明技术和电子技术结合营造的视听效果也正是创作者、观众所期望的。

实景演出过程的场景转换将声、光、电子等高科技照明技术纳入其中。通过灯光的变化,变换不同的场景,营造不同的场面氛围。因而在创作中要注意场景的美化、演出过程中场景之间的不同变换与营造,还要利用光效营造大的舞台线条美和形式美,运用统一的调度来进行整体营造,使得音乐与灯光在达到紧密结合的同时趋向完美。

"绚烂的科技效果+有形的自然山水+无形的民俗文化"已经成为大多数实景演出对外宣传的三大看门绝技,对于科技效果的强调更是集中在"新奇"、"炫目"、"壮美"、"震撼"等词汇上。例如,《鼎盛王朝·康熙大典》(图32)自称"最奢华灯光特效"和"最奢华舞美设计"而被人所注意。

2. 演出内容

(1)挖掘地域特色,塑造品牌个性

创作富有地域特色的民土民风是塑造演出品牌独特个性和构建核心价值的重要因素。

大型实景演出是地方历史文化、民族文化与风俗传统和旅游观光的结合体,是文化艺术创新的体现,在推动地区经济、传播地区文化和历史方面起着重要作用。一旦品牌成立

图31 《大宋·东京梦华》

图32 《鼎盛王朝·康熙大典》

必定会有益于艺术和经济的发展。但也要克服盲目跟风与拙劣模仿,因地制宜把握当下受众的审美心理和需求,根据本地的历史文化和民族传统民俗特色来挖掘和创新,不断地求新求精,真正的做到具有自我特色和欣赏价值,才能成为独立的品牌而不会落入克隆艺术之流。例如"刘三姐"就是将民间传说中的经典女性形象和山歌、舞蹈、表演等融于一体。用比喻、象征、夸张等艺术手法来表现壮族人民的生活和内心世界,使观众在通俗易懂又丰富曲折的情节中对主题有一种感同身受的感悟,其创意价值和艺术价值是其他同类形式的音乐舞蹈所不能比拟的。

(2)增强故事性和情节性,提升文化内涵

音乐舞蹈的创意要以故事情节为支撑,借助音乐和舞蹈方式来表达一定的主题内涵。因而,在现代高科技等外部技术的形式辅助下,要从内容上进行创意策划,真正找到自我特点与风格,打破单一化、视觉化、形式化的局面。积极引导观众由感觉体验转为心灵体验。因而要将主题提炼和剧情设计作为创意策划的着力点。

《天门狐仙·新刘海砍樵》是目前世界第一部有完整故事情节的山水实景音乐剧。音乐剧的内容以湖南传统花鼓戏《刘海砍樵》为创作素材,在此基础上进行艺术再创造和创新,将湘西不同的少数民族特色如侗族大歌、土家山歌等融合在剧中,演绎了一段感天动地、曲折动人的人狐之恋。稍显不足的是主题大众化,剧情相对比较平淡,今后在这两个方面需进一步创新和提升。

(3)音乐创意的原生态和多样化

①发掘本土音乐素材,与山水风景的意境相融合

山水实景音乐的创意是将原本立于舞台之上的音乐表现形式嫁接到山水实景之间。这些山水不仅仅是自然的,同时也是文化的,它们承载着浓厚的历史积淀和浓郁的文化资源。音乐在这里响起,这些歌声就不仅仅是单纯的音乐符号,还有文化与历史的负载,因此要达到音乐与实景浑然一体、天人合一的艺术意境,就要结合本地原生态的音乐元素,将实景山水融合到音乐表现当中,创造全新的意象,从而更加感官化,让观众仿佛身临其境。

如《印象·刘三姐》完美结合了广西民歌音乐素材与美丽的桂林山水,将刘三姐的经典山歌、民族风情、漓江渔火等元素创新组合,不着痕迹地融入山水,还原于自然,成功诠释了人与自然的和谐关系,创造出天人合一的境界,让山峰在水面的倒影、烟雨蒙蒙的点缀、月光融融的泼洒都成为演出最有诗意的插曲。张家界打造的《天门狐仙———新刘海砍樵》彰显了浓郁的湖南本土特色,也更讲究湖南本土音乐文化的"原创性"。

②音乐表现的多样化

大型户外实景演出的配乐尤其重要,因而对于演出过程中的乐器使用和音效要求比较高。要想达到预期的效果,在音乐器材运用上需要花大功夫。《印象·刘三姐》中使用虫鸣、鸟叫、风声、水声以及村庄的喧闹声等音效将山水自然的逼真之态表现得淋漓尽致,更加丰富了内容。谭盾主创的《禅宗少林》采用大量的石质敲击乐器,并配以流水位琴弦和电脑音乐的技术处理,营造出悠远深邃的意境之美。

其次,要综合处理音乐素材,进行多样化的呈现。比如《禅宗少林》的音乐表演场所主要是嵩山,而嵩山素有三教融合,有道教中岳庙、佛教的少林寺以及儒教的嵩阳书院,音乐中既有佛音,也有道家的钟鸣之声,从而表现一种佛道融合的意境和理念。《印象·刘三姐》中,将民歌与流行音乐、西洋音乐等创意元素加入其中,比如《多谢了》这首民歌,原本原生态的乡土民歌,在不露痕迹之间,融入了流行音乐和西方音乐的元素,呈现出不同的风貌。

(4) 增强与观众的互动

实景演出是在户外的现场演出,观众的体验不应仅仅限于"听和看",还要通过增强参与性,丰富互动环节,达到强化观众身临其境的现场感的目的。例如,云南的《印象丽江·雪山篇》将少数民族特有的"行酒令"、"跑马帮"与歌舞融于一体,在展示少数民族特色文化的同时,还将少数民族的风俗人情融入其中,独具特色的演出形式大大吸引了观众的眼球。《大宋·东京梦华》在演出过程中,将观众视为演出的一部分,如舞台上的小商贩来到观众席售卖开封小吃,观众可购买地道的开封小吃,仿佛真的置身于北宋繁华的汴梁城,获得身心的体验。

3. 改善基础设施,提高服务质量

大型山水实景演出带给观众的体验包括观赏体验、参与体验以及服务体验等。因此,不仅仅要注重演出内容的策划,也要注重基础设施建设。实景演出的场所包括舞台、后台和看台,完善看台设计、提高观众观看演出的设施体验、加强剧场工作人员服务意识培养、提高他们的服务质量、增强游客观看演出的便利性和舒适性,是改善旅游地服务形象的重要方面。

4. 推进整合营销,强化传播效果

实景演出的优势是可以解决游客的夜间需求,同时让他们能留下来住宿,由此拉长游客的停留时间,但是,作为新兴起的文化旅游产业,营销经验的不足和运行机制的僵化,加上市场周期过长,多数是经验出在2—3年的培育期之后,经济收益较差甚至亏损,资金问题和市场问题使得实景演出落入进退两难、骑虎难下的尴尬境地。因此,在市场营销过程中要强调"整合营销",通过相互带动,拉动品牌,共谋发展,打造区域文化品牌。具体采取的策略有:

（1）依托当地政府，以地方政府为依托，进行有序规划和管理。

（2）与旅行社合作，吸引旅游团队

《大宋·东京梦华》可以与当地旅游团联合，同时联合周边的郑州、洛阳旅游城市形成完整的产业链条，实现实景演出与其他文化旅游产业的信息沟通、线路互联、客源互荐、功能互补的功能。

（3）与所在景区紧密联系，走合作共赢的道路

很多实景演出地又是著名的景区或者旅游区，两者可以强强联合，建立一体化的营销团队。针对客源数据、消费能力、潜在市场、风险因素等做周密的市场调查，形成可行性报告，作为决策的基础。目前国内市场的实景演出消费观还不太成熟，所以会有一段时间的观众培育期，营销团队不能仅仅局限于国内观众，应将眼光投向国外市场。

（4）全媒体推广

包括电影、电视、网络等各种媒介进行全方位的推广宣传，打造区域文化品牌战略。

（5）建立营销团队开展主题活动的策划与推广

利用各方面的有利优势，采用科学的营销手段，在演出场所策划特色主题活动，加强游客的持续关注度和参与性。如在特殊节日进行票价折扣来吸引观众、向社会特殊团体进行免费赠票、针对学生推出学校包场等活动等。

（6）减少季节因素的影响，开发实景演出衍生品

由于实景演出受到自然环境因素影响较大，因而观众席大多数受到影响，受到户外天气、地理环境等因素的影响，每天的演出场次变动较大。实景演出也会跟景区旅游一样出现淡旺季，其演出收益也有较大差别。因此，在考虑创新实景演出本身的同时，考虑演出的副产品——如带领游客进入演出场地游览、小型展演、旅游纪念品开发等措施显得尤为重要，这也是旅游创收、保收的可行性办法。

此外还要处理好培育期、成长期和成熟期三个阶段的关系，不能急于求成。

5. 增强市场化的经营理念，引入现代企业制度

大型实景演出要想取得好的成绩且具有长久的生命力，必须要有一个完整统一的团队支持，不仅仅是技术层面的支持，更是从管理和运营层面的统一领导和规划。

因此必须要建立并实行现代企业管理制度。因为现代企业制度是同社会化大生产和现代市场经济相适应的企业制度，具有"产权清晰、权责明确、政企分开、管理科学"的基本特征。其次，必须有具有竞争力的演艺市场主体，充分发挥灵活的体制、机制优势，激发创造活力。最后，将市场化的经营理念纳入团队经营的核心，这样才会使得实景演出的所有产品具有市场竞争力。

（四）大型实景演出策划需要注意的问题

1. 增强独特性，避免盲目跟风

要克服凭声、光、电等高科技带给观众的审美疲劳，同时也要防止出现缺乏文化内涵与特色的旅游演艺现象，这是大型实景演出未来命运的最大挑战。

2. 创立品牌意识，细节决定品质

把握整体的同时要注意细节的营造。通过高科技的音响、灯光、舞美设计和超多的演员来烘托震撼的场面，却往往忽略了细节，演出大而不精、缺乏创意成为很多大型实景演

出的硬伤。演出粗糙无新意,这就大大影响了市场竞争力。

3. 避免破坏实景

要走一条可持续发展的创作和运行之路,要保护演出场所的自然生态。高科技运用是一把双刃剑,自然景观中运用过多的高科技,就是一种对自然景观的破坏,是杀鸡取卵的行为。

4. 注重人才培养

人才培养是关键,在实景演出的发展过程中,要追求传承创新的高品质,组建高水准创作团队是可持续发展的重要保障。

(五)大型实景演出的相关策划文档

1. 大型实景演出节目创作纲要

【概况】

(1)选取切入点:如从场景结构出发,将技术和表现手段加入,再回到叙事

(2)格调:与选景位置的特色相呼应

(3)故事、场景及技术配合的手段

(4)舞蹈方面:各类舞蹈的选择和安排

(5)音乐方面:音乐的选取

【脚本】

序幕:

时长:××分钟

氛围:开场曲,光与影的表演,引出故事的意境

一幕"××"(主题)

时长:××分钟

时代背景:

氛围:

视觉景别:如中近景

视觉形象:舞台演出内容、舞台形象等

表演类别:旗袍,歌舞,在大背景下的青年抱负,恋人的爱情与别离,叙事部分由扬州清曲改编。结尾以扬州木偶交代神话之起源。

技术手段:如移动布景、特效、多媒体的参与方式

二幕"××"(主题)

时长:××分钟

时代背景:

视觉景别:如中景+近景

视觉形象:

表演类型:

技术手段:

……

结场曲

2. 大型实景演出项目策划案

第一章 演出项目简介

一、项目位置

二、项目概况

三、项目定位

1. 整体定位：

2. 演出定位：

3. 设计定位：

第二章 市场分析

一、行业分析

二、同国内旅游演艺项目的对比分析

（一）题材：

（二）模式：

（三）职能：

（四）品牌：

（五）产业：

三、竞争对手研究

第三章 风险预测与防范

一、自然灾害、重大疫情或气候条件等自然风险

二、政治风险

三、经济周期影响的风险

四、市场竞争风险

五、募集资金投资项目实施的风险

六、设备故障或安全事故风险

七、管理风险

第四章 市场调研及预测

文化旅游演艺项目要遵循以市场为导向的创作原则，以市场调研数据分析结果作为演出创作与设计的参照依据，根据调研结果确定消费者素质、演出票价、剧场座位数等，进而确定演出规模。

数据分析参考：

1. 国家文化发展的指导性需求

2. 区域性功能使用的分析

3. 消费主体人群的分析

4. 消费倾向分析，得出量化的民族歌舞审美需求

5. 综合分析得出区域功能化的使用量化标准

6. 项目与受众群之间的市场量化预测

7. 项目收支预计

第五章　演出策划

例如：

1. 演出卖点集中于项目样式本身，美学与精神层面的需求唯一性。
2. 国际团队，高质量、高标准而精确的定制设计，定制工艺上的唯一性。
3. 深入研究区域性历史，提炼创造独特的演出审美体系，架构区域文化表现的唯一性。
4. 演出视觉场面，剧院结构，体验式观演关系的唯一性。

第六章　创作团队搭建

例如：

1. 国内最具创意的顶级团队。
2. 最具创意理念、核心技术和核心演艺制作管理团队。
3. 最有经验的演出制作团队及管理团队，保证前期创作制作最佳发挥，以及后期管理的服务和培训。

第七章　运营构架

一、经营模式

二、管理模式

三、营销模式

四、演出质量控制

五、衍生产品

2　音乐剧创意策划

（一）音乐剧及其特点

音乐剧（Musical 或 Musical comedy）是能"激发情感而又给人娱乐"的"戏剧表演的作品"。①

音乐剧源于歌剧，但又突破歌剧的局限，广泛吸收了爵士音乐、乡村音乐、摇滚音乐、说唱艺术、现代舞等各种因素，集戏剧、音乐、舞蹈等各门类艺术的多种表现形式于一身，是一种娱乐性较强的、独立的、商业化的、综合性舞台音乐戏剧。著名的音乐剧有《音乐之声》《西区故事》《悲惨世界》《猫》《歌剧魅影》等。

音乐剧的长度并没有固定标准，但大多数音乐剧的长度都在 2 小时至 3 小时之间。通常分为两幕，间以中场休息。如果将歌曲的重复和背景音乐计算在内，一出完整的音乐剧通常包含 20 至 30 首曲。②

音乐剧的文本组成包括：乐谱（score）、歌词（lyrics）、剧本（book/script 即对白），有时音乐剧也会沿用歌剧里面的称谓，将歌词和剧本统称为曲本（libretto）。

音乐剧的特点：与歌剧相比，音乐剧艺术没有程式化的束缚，没有固定表现样式的限

① 来自《简明不列颠百科全书》。
② http://zh.wikipedia.org/wiki/%E9%9F%B3%E6%A8%82%E5%8A%87.

制,是一种具有高度创作自由的艺术形态。音乐剧的魅力就在于它的雅俗共赏。音乐剧经常运用一些不同类型的流行音乐以及流行音乐的乐器编制;在音乐剧里面允许出现没有音乐伴奏的对白;音乐剧里面亦没有运用歌剧的一些传统,歌唱的方法也不一定是美声唱法。音乐剧普遍比歌剧有更多舞蹈的成分,通俗的表演是音乐剧的重要特征。

戏剧化、原创化、整合化、娱乐化和国际化是我们衡量每个时期音乐剧发展水平的五个硬标准。①

(二) 音乐剧案例分析

1.《妈妈咪呀!》

经典音乐剧《妈妈咪呀!》(图33)全球共有13个语言版本,受众超过4 200万人次,在超过240个主要城市连续上演12周年。2011年7月12日,《妈妈咪呀!》中文版在上海大剧院首演,开创了将世界经典音乐剧改编为中文版的先例。投资近7 000万元的中文版《妈妈咪呀!》历经上海、北京、广州、武汉、重庆、西安的全国巡演,观众人次逾21万,票房收入突破8 000万元,不仅为中文音乐剧创下了演出场次、观众人数和票房价值等多项纪录,同时赢得了社会各界的广泛赞誉。

(1) 剧情简介

故事发生在一个新娘、新娘的妈妈和三个有可能是新娘父亲的男人之间。独立又活跃的单身妈妈将要嫁出漂亮的女儿,女儿为了像其他女儿一样,由父亲挽着手臂交到未婚夫手中,便偷看了妈妈以往的信件,擅自邀请了妈妈曾经提及多年未见的3位男士来到一座岛屿上参加自己的婚礼,借机展开寻父计划,结果却意外地成全了妈妈美好的姻缘。将欢乐的人生态度传递给每一位观众。

(2) 特色分析

《妈妈咪呀!》始终充满着对人生的积极态度和对生活的乐观情绪,节奏清晰,故事紧凑,气氛欢乐,剧情通俗易懂,老少皆宜。欢乐是《妈妈咪呀!》的主旋律,演员们以完美的唱腔再现ABBA经典歌曲,以热情如火的舞蹈演绎欢乐的真谛,以生动的表演刻画生活。

《妈妈咪呀!》是先有歌曲,然后根据歌曲创作故事,剧名即来自"阿巴"乐队(ABBA)的一首歌"妈妈咪呀(Mamma Mia)"。随着故事情节不断变化的音乐,《妈妈咪呀!》、《舞蹈皇后》、《胜者为王》、《钱、钱、钱》以及《给我一个机会》等22首经典金曲贯穿全剧。既有适合年轻人、充满俏皮

图33 《妈妈咪呀!》

① http://blog.sina.com.cn/s/blog_485430930100cfba.html.

和天真的跳跃性乐段,也有更加成熟、情感丰富甚至略带怀旧的曲调。

《妈妈咪呀!》的创作者们调动了多种艺术元素挖掘观众最积极的现场参与意识,增强了现场互动性。本剧风格温馨、欢乐、平易近人,很容易让观众融入演出的氛围,一起唱、一起哭,带动观众的情绪起伏,由此给每一个观众以强烈的震撼与共鸣。

本剧布景简易,衬托出该剧轻松、浪漫的气氛,美妙动听的音乐让人听起来充满温情、微笑和阳光。创作者把视觉冲击力、听觉冲击力、心理感觉冲击力综合发挥到极致,带动全场观众高度参与的热情,带给每个观众无与伦比的、极为热烈的剧场感受,也带给每个观众一种突破任何文化、阶层、国籍、性别、年龄差异的审美感受。

《妈妈咪呀!》是国内第一部完全以国际音乐剧产业化标准严格运作的作品。该剧全部由中国人用中文演唱,首次把英文音乐剧改成中文版,对白、歌词全都本土化,在语言上与观众建立了顺畅的交流渠道。

2.《雪狼湖》

《雪狼湖》(图34)是创作于1997年的音乐剧,写的是一个凄美的爱情故事,贫穷的花匠爱上富家小姐的爱情悲剧,张学友扮演剧中男主角,在香港连续上演42场,场场爆满。该音乐剧被评论为是迄今为止最优秀的港产音乐剧。2005年,张学友把《雪狼湖》改编成国语版,并展开了大陆巡回演出,途经中国各大城市,反响强烈。加上1997年的42场演出,场次合计达到了103场。

(1)剧情介绍

宁家,一户渐趋没落的富有人家,请来了新的花匠,他的名字叫胡狼,一个沉默寡言、不懂与人沟通却又全心爱花惜花的人。陪伴他走每一个孤独步伐的,就是各种美丽的花朵和一只精灵的猴子——直到他遇上了宁静雪。

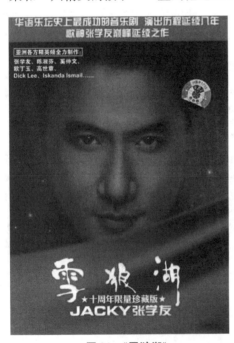

图34 《雪狼湖》

一次宁家的宴会,富家子梁直为讨宁家二小姐宁静雪的欢心,摘了胡狼栽的花相赠,其他宾客争相仿效,将胡狼的心血破坏。胡狼为护花与宾客发生冲突,最后被势利的宁太太辞退,但胡狼的爱花之情打动了宁家两位小姐——活泼美丽的雪和沉默内向的姐姐玉凤。

雪性格乐观,故意主动接近狼,狼被雪深深吸引着,亦首次打开自己的内心世界,心中久违了的一份爱在一刹那盛开。同一时间,狼经常做着同一个梦,梦中一个红衣少女受烈火的煎熬而挣扎,虽然少女的面目很模糊,但已隐隐然透着一种不祥的预感。

一夜,雪和狼看见流星划过夜空,两人道出心中理想:雪的愿望是有一天能够成为出色的小提琴演奏家,而狼的愿望是种出一种可以代表"爱"的花朵,他希望把这种花命名为"宁静雪",雪的灵魂深深被感动。

内向的姐姐玉凤,常常倾听着雪诉说有关狼的一切,心中既羡慕亦为自己的孤独而忧伤,唯有暗暗地将自己代入其中。

另一个晚上,雪与狼乘船出海,雪谈到希望到维也纳一间湖畔的音乐学院进修音乐,狼亦愿相随,在湖边栽种他的"宁静雪",两人充满憧憬地称那个湖为"雪狼湖"。平静的海面像为了见证雪和狼的承诺而翻起大风浪,在生死一线间二人紧紧相拥,真爱无惧世间一切风雨。

梁直为了得到雪,用诡计把狼欺骗,让狼以为自己必须离开,雪才会幸福。单纯而冲动的狼在一个情人节嘉年华会中故意放了一场火,令自己锒铛入狱,并寄望雪日后可以在别人怀抱中得到幸福。犹如晴天霹雳的雪,又被梁直欺骗说狼已死在狱中。雪伤心欲绝,决定远赴维也纳修读音乐,后来在母亲的怂恿下与梁直结了婚。

雪和狼一对有情人,从此天各一方。

在狱中,受梁直贿赂的狱警肆意欺辱狼。万念俱灰的狼在绝望中遇到一位老狼仙,他送了一些爱的种子给狼,并叮嘱狼若以爱心栽种,有天或许可以种出他的"宁静雪"。

刑满出狱后,狼遇见一个背影与雪甚为相似的少女,少女没有表露她就是雪的姐姐宁玉凤。原来狼入狱后,她一直悉心照料狼的猴子和所种的花,狼感到生命在遗憾中又带着点点的希望。

在玉凤的鼓励和支持下,狼重新振作,在市集中靠卖花为生。正当玉凤以为自己可代替雪在狼心中位置之时,却被母亲发现了两人的交往。狼此时才知道玉凤的身份,还有婚后的雪在维也纳意志极为消沉,幸福和快乐不曾在门前经过。玉凤感到很内疚,带狼到维也纳找雪。

平安夜,在一个露天广场的演奏会中,狼终于找到雪。雪百感交集,亦因为自己已为人妇的身份而不敢面对狼,矛盾中拔足狂奔,消失在人群中。翌晨,街上传来小提琴家宁静雪被杀而沉尸湖底的号外消息,狼听闻后悲痛不已。此时老狼仙被狼的悲鸣所感动而再度出现,他告诉狼可以利用"时间伤口"重返过去再见雪一面,但却不能改变已发生的事实,并且若在时限过去之前不返回现实,狼将会永远流落在时间当中。狼心中暗忖,为了要再见雪,不惜与天地一搏。

(时光倒流,回到雪死前一幕。)

雪从广场飞奔返家,质问梁直所有事情的真相。在两人激烈争吵之际,狼从"时间伤口"赶至,在纠缠间梁直错手开了一枪,子弹送进了雪的胸口。梁直杀死了自己最爱的人,疯狂中叫唤着雪的名字逃去。

痛苦万分的狼,抱着死去的雪步入湖中。"时间伤口"的时限已届,狼决意与雪永远在一起,漂流在时间的永恒之中。

日子过去,湖边终于长出了千万朵代表着雪和狼无尽爱意的花朵——"宁静雪"。

人们都记得这一个湖的名字——"雪狼湖"。

(2)特色分析

音乐剧《雪狼湖》从原始剧本创作到剧中歌曲、歌词、舞蹈、服装、布景及音响、灯光设计等全部由华人负责,这也让《雪狼湖》成为香港音乐史上真正意义的首部华人自己的音乐剧。

该剧的成功与剧本在情节设计、人物塑造等方面显现出的深厚文化底蕴与文学素养密切相关。剧本改编自香港著名作家、诗人钟伟民的小说,以亘古不变的爱情为主题,情节曲折感人,意境浪漫唯美,结局更是令人动容。

《雪狼湖》在创作与表演上,都极具通俗性和娱乐性。以流行音乐为主要风格,完美结合张学友通俗演唱会的热烈与经典音乐剧的高雅。3个小时的时间里,观众可以欣赏张学友音乐历程中30余首经典歌曲。在舞蹈方面,该剧并没有高难度动作,紧紧贴合表演的需要,舞中有演,主演们仅仅只是运用了一些简单的舞步去表现出人物的性格及心理活动,大大增加了舞蹈的表现力和感染力。演员的表演也非常到位,其中,"雪"的开朗、乐观,"凤"的稳重、含蓄,被许慧欣与陈松伶演绎得活灵活现,她们的一举一动、一笑一颦都显得收放自如,完全不亚于张学友的表现。

《雪狼湖》的舞美设计投入非常庞大,耗资高达一亿港币。舞台设计富有纵深感和层叠感,舞台变换极具立体效果,制作华丽、逼真。

3 舞剧创意策划

(一)舞剧概述

1. 舞剧及其分类

舞剧是舞蹈艺术的高级形态,同时也是以舞蹈为主要表现手段的一种戏剧样式。舞剧是"一组以戏剧、音乐、舞蹈、舞台艺术四种成分组成的综合性的舞台表演艺术"[①]。

按照舞剧的规模,可以将其划分为大型舞剧和小型舞剧。其中,小型舞剧是情节舞的放大,但是受篇幅所限,不适于时空跨度大、人物矛盾冲突过于复杂的题材使用。因而小型舞剧一般选材精当,情节简单,矛盾冲突明显清晰,其重点是刻画人物,人物少而精。

根据舞剧的审美形式,主要有戏剧性舞剧,交响性舞剧和戏剧性、交响性相结合的舞剧三种类型。其中,戏剧性舞剧一般按照戏剧的开端、发展、高潮、结局来创作,重视戏剧结构的逻辑贯穿,通过戏剧性的矛盾冲突来塑造不同的人物性格。交响性舞剧的编舞建立在交响乐的基础上,按照交响乐的音乐结构和形式特点进行艺术构思和艺术表现,并追求高度的舞蹈化。戏剧性与交响性相结合的舞剧则综合了戏剧性舞剧和交响性舞剧各自的优势,二者结合既充分发挥舞蹈艺术表现手段的特长,又具有比较完整的戏剧情节和鲜明人物形象的舞剧作品。

根据舞剧舞蹈语言的不同,还可以分为芭蕾舞剧、中国古典民族舞剧以及歌舞剧等,芭蕾舞剧如《天鹅湖》、《红色娘子军》,中国古典民族舞剧如《丝路花雨》,歌舞剧如《大河之舞》等。

2. 舞剧的特征

舞剧的特征是相对于戏剧和非舞剧舞蹈而言的。

(1)相对于非舞剧舞蹈而言,舞剧的特征在于:

时间长。一般大型舞剧的时间为90—100分钟,中型舞剧40—50分钟,而一般的晚

① 《中国舞蹈辞典》。

会舞蹈有3—5分钟的,也有6—9分钟的,10分钟以上就比较长了。

舞剧是抒情性和叙事性的统一。抒情性是舞蹈艺术的本质属性,舞剧要求舞蹈表现必须有叙事的功能。与舞蹈诗相比,舞剧着重内容的表达与展现,而舞蹈诗更为写意;舞剧中的人物更加具体形象有所指向,舞蹈诗人物则较为符号化抽象化。

(2)相对于戏剧而言,舞剧的特征在于"简",具体体现在:

简化戏剧成分。发挥舞蹈善于抒情的优势,尽可能精简戏剧成分,事件简练、集中化,人物鲜明,相互间反差大。

简化舞美道具。为了将舞台空间留给舞蹈,舞剧的舞美设计尽量精简,用灯光变化来表现舞台的空间,不仅可以烘托不同的舞台时空转换,还可以营造舞剧的意境和舞台氛围。舞剧的服装、道具、化妆同样遵循此原则,服装造型以突出人物肢体动作为主。

(3)舞剧的音乐自成一体。因而舞剧音乐一般是一部结构完整的交响乐曲。柴可夫斯基的芭蕾舞剧《天鹅湖》便是成功的例子。

另外,舞剧一般都具有极强的造型性和可观赏性、舞蹈语汇凝练诗化等特点。

3. 舞剧的情节和结构

舞蹈结构的设计是舞剧创作面临的首要问题。舞剧的结构是对时空的再造,根据对时空设计的不同,呈现出的舞剧结构也不同,常见的舞剧的结构方式有:

按事件发展的顺序结构即遵循戏剧规律,按照事件的开始、发展、高潮、结局来营造故事内容,使结构遵循时间和事件的发展规律。这样的舞剧结构情节较为集中。

按人物的心理历程结构,即舞剧内容主要以人物的情感和心理变化为线索展开叙事,其重点是为了塑造人物和表达情感。

按意识的流动结构,此类结构打破传统的时空限制和事件限制,将叙事和情感表达融于一体,能够更直观地表达创作者的意图。

第一种一般按事件发生的顺序来进行结构,具有"戏剧性"的痕迹;而后两种虽然包含事件的发展脉络,但是在时、空顺序上可以颠倒,自由转换,如舒巧的《停车暂借问》,该剧的结构围绕人物性格的展开将人物感情的变化作为推进该剧的动力,情节线不再是结构的主线,具有很强的表现力。

舞剧叙事的进一步展开有多种时空类型,大致分为单一时空和复合时空两类,其中,单一时空包括正叙时空和倒叙时空,复合时空包括平行时空和交错时空。[1]

舞剧的情节是指在事件的演进历程中对故事要素的逻辑安排,具体包括事件的开始、发展、高潮和结局,也就是戏剧中的起、承、转、合。舞剧情节的展开要有逻辑性。小的抒情舞蹈有时候可以根据音乐感觉进行;而大中型舞剧,包括大型舞蹈诗要有一定的逻辑性。因而一台晚会或半台晚会的大型舞剧作品,其结构要有逻辑性。

(二)舞剧创意策划的要点

1. 题材创新

"以舞蹈演故事"的舞剧,其剧本的基本要素有:故事背景、事件、人物形象和人物性格。作为舞剧的题材,既要符合"剧"的基本规律,遵循戏剧艺术的"矛盾冲突律",如情感

[1] 许薇:《舞剧叙事性研究》,中国艺术研究院,硕士论文,2008年。

图35 《牡丹亭》

冲突、性格冲突、人与环境的冲突、理想与现实的冲突、个人命运与历史命运的冲突,等等,又要具有"可舞性",可舞性题材是指生活中原有的舞蹈活动,或是容易舞起来的生活场景,又或是动作性较强的事物。

2. 舞蹈创编

舞剧舞蹈创编是结合舞蹈元素,根据舞剧体裁的基本规律,将主题内容进行释放和表达的过程,是舞剧形式的创新过程。

(1) 把握好"剧"与"情"的关系

舞蹈的构思、构架和动作,来源于故事情节和音乐本身,因此,舞蹈动作应该为"剧"服务,使用人的肢体语言表达人物性格特征,或描摹当时的心理变化,用舞蹈动作来讲故事,如《牡丹亭》(图35)。但同时必须注意到,最终能打动观众心灵的才是好故事,舞蹈动作要表达真实的感情和情绪,因此,舞蹈的动作要有可舞性,编导应该充分地运用、发挥舞剧艺术的特有规律,而不是为了讲故事而讲故事。因此,在舞蹈动作的创编中,既要注重故事性,也要注重舞蹈动作的技巧性和观赏性,忽视任何一方面都不可取。

(2) 根据剧情合理设计独舞、双人舞或群舞

舞剧进行艺术表现的基本语言手段通常包括独舞、双人舞、三人舞和群舞,不同的舞蹈方式要在情节、人物性格的限制中进行设计。独舞,是舞者的独白,主要通过人物独白进行叙事,塑造鲜明的舞台形象。双人舞,是舞者的对话,常常特指舞剧中男、女首席舞者的"对话",通过双人对话进行叙事,构筑两人之间的情感关系。三人舞,是三人之间的关系纠葛的表现,通过三人表演进行叙事,表现戏剧冲突,做到有戏有舞。群舞,是舞蹈着的群众,通过群体造境进行叙事,塑造生动的集体形象(图36)。

3. 舞剧音乐创意

希腊一位舞蹈名家曾说过:"舞剧这种艺术要依靠音乐来对话,音乐就是舞剧的台词。"一般来讲,首先,编导要根据舞剧构思来确定舞剧音乐的基本风格特点和规模;其次,要选择与舞剧风格相符、特长相应的作曲家,这样才能使编导的设想与作曲家的创作欲望相呼应,最终确定主题音乐,使得舞蹈编导和作曲家都能够展开完整的创作。

图36 《奔月》

音乐不仅是舞蹈的器乐伴奏,其本身也具有揭示剧情和刻画角色内心感情的作用。因而音乐常常自成一体,具有较强的独立性。舞剧的音乐一般都

是为舞剧的内容、情感的表达量身定做的。

4. 舞美方面

由于舞剧舞美的简化,舞台灯光的作用更为突出。在舞剧中灯光用其所具有的感染力和象征力以最直接的方式展现给观众。其色彩变化与舞剧的剧情、音乐的变化、情绪相吻合。

第五节 音乐舞蹈作品的营销策划

音乐产业和舞蹈产业都是以作品为出发点的跨媒体的经营体系,是一个建立在以版权为基础的相关产品开发系统。在传播链上的每一个环节(创作、表演、音乐表演空间、录音技术、电子媒介、音乐受众等),都可以把它当做资源开发、价值创造的对象(表4)。

表4 活动安排进程表

活动名称	活动细节	年月	年月	年月	年月	年月	年月	年月	年月	年月	年月	年月
前期预热	炒作作者、作品或演员											
	专访作者或者主要演员											
新闻发布会	新闻发布会筹备											
	新闻发布会执行											
选秀活动	选秀筹备与执行											
	选秀媒介推广											
	选秀新星培训											
系列专题活动	系列活动选题创意											
	艺术家邀请											
	活动执行											
	媒介推广											
首演	筹备时段											
	演出时段											
巡演	筹备时段											
	巡演时段											
全国巡演	巡演时段											
世界巡演	xxxx年x月份——xxxx年xx月份											

*为作者或主要演员出席活动

作品的传播与营销是基本同步的,有时演出本身同时具有传播与营销的意义。

1 公司化运作模式

只有进行市场化运作,才可以称为产业。对于音乐舞蹈作品的产业开发,一般以公司为主体进行作品创作,采取项目制的运作方式。

实现舞蹈的产业化首先应该有一套适合的运营体系,将原先各自独立的作品生产与市场营销整合起来形成产供销一体的格局。舞蹈作品的市场化运作过程大致包括:确定

图 37 《云南映象》

受众群体,根据受众群体的需求确定产品定位,设计目标产品,可行性评估,制作产品,产品包装宣传,产品上市推广,后续产品的上市。特别是大型演出项目的运作,要将其作为一条生产流水线,按照项目的开发、承办、推广、销售等环节进行分配人力物力和系统运作。例如,《云南映象》(图37)依托云南映象文化产业发展有限公司,一开始就确定了市场化运作的方向,按照市场规则进行内部管理和营销策划,实行票房制度、轮演制度和演员签约制度等,每一环节都严格按照市场化企业化的要求,步步为营,稳扎稳打,为该剧的演出成功打下了良好的基础。

其次,要根据作品的定位确定不同的运作模式。例如舞剧的演出盈利模式一般是由公司投资完成创作,与相应的演出团体合作,演出分成,版权归创意公司或与投资公司共同所有,按演出纯收入的一定比例提取版权费;音乐剧的演出盈利模式则一般是音乐剧创作完后,公司成立自己的音乐剧演出团体,按国际惯例,演出成功后,再克隆若干个团在全世界各地同时上演。

另外,来自各界的赞助、资助、冠名以及政府奖金等也是盈利的重要来源。

2　营销推广策略

1. 加强跨界合作

互联网作为一个载体,为艺术门类的融合提供了一个平台,娱乐公司开始走向综合化,以一种门类为经营主体,同时跨界经营,通过策略联盟打通所有环节,让资源变成真正有用的东西。例如音乐电台横跨音乐,影像、平面设计以及图书出版、动漫和游戏开发,等等。它注重内容创意和营销品牌的营造,不但拥有丰富的原创和代理版权资源,还拥有强大的策划团队和专业的技术团队,包括平面及动画影像制作人、音乐制作人、专业的影像制作室、动画制作室、数码录音棚。

图 38 《大河之舞》

2. 邀请明星加盟

明星的加盟不仅包括演员也包括导演,著名导演的加入既是作品内容成功的保障,也是降低投资风险的保障。

《大河之舞》(图38)的巨大影响力与制作人莫亚·多何蒂、导演约翰

麦考根息息相关,各方人士对其期待很大,这也是一种广告策略,省了很大的广告费用。

3. 媒介组合策略

在泛媒体时代,综合利用传统媒体和新媒体平台进行全方位宣传,例如与报纸、杂志的合作,通过软文的方式进行报纸宣传;建立官方网站,主要包括剧目简介、音乐会及在线售票系统、音乐教育、赞助与支持、联系方式等;在新浪微博、腾讯微博、人人网、豆瓣网等主流网络论坛建立账户,并适时更新;举办公益活动等。

对于音乐作品来讲,还包括在线点歌、手机歌声下载、彩铃下载、移动电子商务的运用,等等。这些都是创意——技术实现——商业模式的完美组合,直接带动了音乐产品的销售。

电视推广。当下舞蹈产业的电视营销策划已取得了一定的成绩,如东方卫视的《舞林大会》(图39、图40),该栏目让明星与专业舞蹈表演者搭配在一起迅速排练成一段完整的舞蹈。在这个过程中,舞蹈艺术和明星的魅力得到综合的展现,给观众以独特的审美享受。另外,从明星速成舞蹈的表演中,观众看到舞蹈并不是普通人遥不可及的东西,普通人也可以在短时间内掌握这种优雅的艺术,从而为舞蹈艺术教育的普及铺垫了道路。

图39 《舞林大会》

图40 《舞林大会》

图41 音乐网站界面

网络营销。网络营销与其他传播平台相比较而言,网络营销推广更加注重交互性和社交性。交互性是观众从被动接受到自主选择的转移,例如,在以用户体验为导向的营销过程中,音乐网站针对观众的需要进行分类,建立音乐类型电台,而不仅仅局限于音乐体裁自身的类型。通过细分的音乐类型电台所创造和推动不同趣味的流行文化,把具有相同人口学特征的听众紧密地聚集在一起,以满足广告商对于潜在目标消费者的需求并最终获取利润;再比如,对于演出开发网页在线售票系统,观众可以直接通过网站进行在线选座和购票(图41)。

社交性则侧重对作品的推荐与分享,并注重虚拟音乐社区建设的建设。

4. 活动策划

世界各地有很多舞蹈节,比如韩国的竹山国际艺术节法国蒙彼利埃国际舞蹈节、法国里昂国际舞蹈双年节等,这些舞蹈节对舞蹈创作起到了推动作用,同时也是一种免费广告宣传和媒体宣传,同时也是很好的消费策划。

5. 衍生产品运作

音乐的衍生产品或曰后产品的推出是持续创造与生成更大效益的关键,对于衍生产品运作来讲,一是只有优秀的或具有品牌效应的音乐家、歌手、音乐作品方可具有后产品运作的较高价值;二是只有通过与下游企业的通力合作才能达到更好的效应;三是在后产品运作中须打开视野,开拓疆域,使音乐作品在更广阔的领域中创造价值。[①]

需要注意的是,尽管电影和音乐剧版同名作品中,由于两者性质不同,两者的衍生商品图案有相应的区分和限制。

附录:剧团与音乐顾问合约

<center>音乐顾问合约</center>

<div align="right">合同编号:</div>

甲方:
通讯地址:
电话:
电子信箱:

① 李明颖:《中国数字音乐产业运营研究》。

乙方：
住所地：
身份证号码：
通讯地址：
手机：
电子信箱：
鉴于：

1. 甲方是依法注册成立并取得合法从事文化演出资格的法人单位，甲方计划于××××××××××项目（下称"项目"）
2. 甲方决定聘用乙方担任本项目的音乐顾问，乙方同意接受甲方聘用。

鉴于此，双方本着自愿、平等、互惠互利、诚实信用的原则，经充分友好协商，订立如下合约条款，以资共同恪守履行：

第一条　工作内容

（一）甲方应向乙方介绍项目的总体音乐设想和要求，全面配合乙方工作。

（二）乙方应按照甲方的总体要求和音乐创作和制作团队请求对音乐主题的总体风格、全剧音乐的创作和制作，以及音乐创作团队的工作进度提供咨询意见。

（三）乙方应按照甲方的要求和音乐创作和制作团队请求对音乐在创作和制作过程中的整体风格、音乐结构、旋律主题、配器细节等方面提供咨询意见。

（四）乙方有义务按照甲方的要求和音乐创作和制作团队请求对向音乐创作与制作团队的工作提出意见及建议，如乙方提出之意见涉及成本增加或工作周期延长等问题则需事先征得甲方同意。

（五）在音乐创作与制作团队工作过程中，乙方应积极给予指导和帮助，在音乐创作与制作团队向乙方咨询音乐创作相关问题时，乙方应予以配合。

（六）如果由于作品质量或工作进度等问题，甲方需更换音乐创作和制作团队，乙方需协助甲方进行音乐创作和制作团队的人选重新确定工作。

（七）该舞剧项目实际演出时长为　　　至　　　分钟。

第二条　聘用期限

乙方应于　年　月　日起开始音乐的顾问工作，此日期为乙方聘用期限开始之日。

乙方在按照甲方的要求和音乐创作和制作团队请求，对音乐创作与制作团队完成所有本项目所需音乐的创作、录音、混音，以及甲方进行的相应修改、调整等相关工作提供咨询意见，直至首演之日后，乙方的聘用期限结束。

第三条　联络人

甲方指派　　　　　为其授权代理人，全权负责与乙方联络、沟通音乐顾问的相关事宜。甲方若变更联络人，应事先书面通知乙方。

乙方指派　　　　　为其联络人，全权负责甲乙双方联络、沟通音乐顾问的相关事宜。乙方若变更联络人，应事先书面通知甲方。

第四条　工作进度及质量要求

第一阶段：　年　月　日前按照甲方的要求和音乐创作和制作团队请求就

音乐重要主题、结构主体的样本音乐创作提供咨询意见。

第二阶段：　　年　月　　日前按照甲方的要求和音乐创作和制作团队请求就排练用音乐的音乐样本提供咨询意见。

第三阶段：　　年　月　　日前按照甲方的要求和音乐创作和制作团队请求就最终音乐的修改并录音、混音提供咨询意见。

第四阶段：乙方应于本项目首演即　年　月　日首演前按照甲方的要求和音乐创作和制作团队请求就调整音乐细节提供咨询意见。

第五条　定金

甲方应于本合同签署后　　　日内向乙方支付定金￥　　　　（总酬金的　　　％），本合同得以实际履行之日即乙方工作开始之日，此定金自动转为甲方向乙方支付的酬金。

若因甲方原因导致本合同未得以实际履行，甲方无权要求乙方返还定金；若因乙方原因导致本合同未得以实际履行，乙方应返还定金。

第六条　报酬及支付

甲方应向乙方支付　　　　酬金共计为￥　　　　，分五个阶段支付，支付方式安排如下：

第一阶段　本合同项下已经支付的定金￥　　　（总酬金的　　　％）转为酬金。

第二阶段　乙方监督指导完成音乐重要主题、结构主体的样本音乐创作之日起10日内向乙方支付￥　　　（总酬金的　　　％）。

第三阶段　监督指导完成排练用音乐的音乐样本之日起10日内向乙方支付￥　　　（总酬金的　　　％）。

第四阶段　乙方监督指导完成最终音乐的修改并录音、混音之日起　　日内，甲方向乙方支付酬金￥　　　（总酬金的　　　％），

第五阶段　乙方协助甲方至项目正式首演结束之日后10日内向乙方支付剩余酬金￥　　　（总酬金的　　　％）。

甲方以银行转账之形式向乙方支付报酬。乙方的银行资料如下：

开户行：

户名：

账号：

第七条　工作要求

乙方应尽责、专业、高效地履行本合同项下约定的义务，并接受甲方或编导的合理建议和请求。但甲方或编导不得干预乙方的正当权限或违反行业惯例。

第八条　著作权的归属

（一）音乐的著作权：本舞剧音乐的著作权由甲方享有，甲方享有使用该剧音乐在世界范围内进行商业演出的权利，且甲方行使此演出权无需另行向乙方支付酬金。甲方有权对本剧音乐重新制作。将本剧音乐改编应用到与本剧相关的电影或话剧、广播剧等其他任何形式并进行摄制或制作的权限归甲方所有。

（二）项目演出的著作权：合同所指的该形式的演出著作权由甲方依法享有。

（三）项目演出及衍生品中的署名权：乙方依法享有在该剧及相关衍生产品中的署名权。乙方在本合同项下的署名称谓为"音乐顾问"，前述署名的格式、具体位置及字体大小由甲乙双方根据国家的相关规定协商决定。

（四）音乐的最终修改权

1. 甲方享有本剧音乐的最终修改权，如对音乐持有异议，甲方有权要求乙方按照甲方的意见对音乐的相应修改进行监督和指导。乙方应按照甲方的要求在音乐进行修改、完善的过程中提出指导性意见和建议。

2. 在本项目的制作过程中，甲方有权根据制作需要要求乙方对本剧音乐的修改进行监督，且无需因此向乙方另行支付酬金，乙方应予以配合。

第九条 参加宣传活动

甲方有权在本合同有效期内要求乙方参加演出的新闻发布以及其他宣传活动，无需就此向乙方支付酬金。在与乙方事前已经确定的工作日程安排不相冲突的情况下，乙方应当积极参加并配合甲方的有关宣传活动。

甲方应当就要求乙方参加的前述活动的时间提前　　　　天书面通知乙方，前述要求乙方参加的活动在本协议有效期内不超过　　　　次。

甲方要求乙方参加本项目的宣传活动，应承担乙方食宿及往返交通费用，乙方享受主创待遇，四星以上酒店（含四星）套间标准住宿、不低于　　　　元每日的伙食标准以及飞机往返两地（商务舱）。

第十条 姓名、肖像使用权

甲方有权在本协议的有效期内无偿在本剧及本剧的衍生产品、宣传片中使用乙方的姓名和肖像。但仅限于本项目演出的推广、宣传之目的。

第十一条 咨询意见的采纳

乙方就本剧音乐创作提出的咨询意见，甲方是否采用，乙方无权干涉，但甲方仍应向乙方支付本合同规定的全部酬金。

第十二条 双方保证

甲方：

1. 甲方为一家依法设立并合法存续的制作单位，并已取得《演出许可证》，有权签署并有能力履行本合同。

2. 甲方签署和履行本合同所需的一切手续均已办妥并合法有效。

3. 在签署本合同时，任何法院、仲裁机构、行政机关或监管机构均未作出任何足以对甲方履行本合同产生重大不利影响的判决、裁定、裁决或具体行政行为。

4. 甲方为签署本合同所需的内部授权程序均已完成，本合同的签署人是甲方法定代表人或授权代表人。本合同生效后即对合同双方具有法律约束力。

乙方：

1. 乙方是有权自行签署本合同并有能力履行本合同下的所有义务的个人或组织。

2. 乙方签署和履行本合同所需的一切手续均已办妥并合法有效。

3. 在签署本合同时，任何法院、仲裁机构、行政机关或监管机构均未作出任何足以对乙方履行本合同产生重大不利影响的判决、裁定、裁决或具体行政行为。

4. 乙方在本合同项下提供的咨询意见不应包含侵犯他人著作权以及其他合法权益的内容，否则，由此引起的侵权纠纷由乙方自行承担全部责任。

第十三条　合同的解除

发生下列情形之一，甲乙双方可以通过书面形式通知解除本合同：

1. 非因本合同规定的不可抗力因素，乙方未能按本合同的规定按时提供咨询意见，经甲方催告后10日内仍未完成并向甲方提交的。

2. 乙方部分或完全丧失民事行为能力致使其不能继续履行本合同。

3. 非因本合同规定的不可抗力因素，甲方未按本合同的规定如期向乙方支付酬金，连续逾期达　　　天或逾期酬金累计达乙方全部应得酬金的百分之　　　经乙方催告后　　日内仍未向乙方支付的。

4. 甲方破产、解散或被依法吊销企业法人营业执照。

第十四条　合同的终止

本合同在下列任一情形下终止：

1. 乙方聘用期限结束之日本合同终止。

2. 甲乙双方通过书面协议解除本合同。

3. 因不可抗力致使合同目的不能实现的。

4. 在委托期限届满之前，当事人一方明确表示或以自己的行为表明不履行合同主要义务的。

5. 当事人一方迟延履行合同主要义务，经催告后在合理期限内仍未履行。

6. 当事人有其他违约或违法行为致使合同目的不能实现的。

第十五条　保密

未经甲方同意，乙方不得在本剧首演之前向任何第三方泄漏本剧的内容、剧情、导演、演员、制作进度等，或与本剧音乐相关的一切信息。若本合同未生效，乙方不得泄露在签约过程中知悉的甲方的商业秘密。

乙方保证对其在讨论、签订、执行本协议过程中所获悉的属于甲方的且无法自公开渠道获得的文件及资料（包括商业秘密、公司计划、运营活动、财务信息、技术信息、经营信息及其他商业秘密）予以保密。未经甲方同意，乙方不得向任何第三方泄露该商业秘密的全部或部分内容。但法律、法规另有规定或双方另有约定的除外。保密期限为1年。

乙方若违反上述保密义务，乙方应赔偿甲方因此而遭受的损失。

第十六条　通知

根据本合同需要一方向另一方发出的全部通知及双方的文件往来，以及与本合同有关的通知和要求等，必须用书面形式，可采用书信、传真、电报、当面送交等方式传递。以上方式无法送达的，方可采取公告送达的方式。

第十七条　合同的变更

本合同履行期间，发生特殊情况时，甲、乙任何一方需变更本合同的，要求变更一方应及时书面通知对方，征得对方同意后，双方在规定的时限内（书面通知发出五天内）签订书面变更协议，该协议将成为合同不可分割的部分。未经双方签署书面文件，任何一方无权变更本合同，否则，由此造成对方的经济损失，由责任方承担。

第十八条　合同的转让

除合同中另有规定外或经双方协商同意外,本合同所规定双方的任何权利和义务,任何一方在未经征得另一方书面同意之前,不得转让给第三者。任何转让,未经另一方书面明确同意,均属无效。

第十九条　争议的处理

1. 本合同受中华人民共和国法律管辖并按其进行解释。
2. 本合同在履行过程中发生的争议,由双方当事人协商解决,也可由有关部门调解;协商或调解不成的,依法向双方属地人民法院起诉。

第二十条　不可抗力

1. 如果本合同任何一方因受不可抗力事件影响而未能履行其在本合同下的全部或部分义务,该义务的履行在不可抗力事件妨碍其履行期间应予中止。
2. 声称受到不可抗力事件影响的一方应尽可能在最短的时间内通过书面形式将不可抗力事件的发生通知另一方,并在该不可抗力事件发生后　　　日内向另一方提供关于此种不可抗力事件及其持续时间的适当证据及合同不能履行或者需要延期履行的书面资料。声称不可抗力事件导致其对本合同的履行在客观上成为不可能或不实际的一方,有责任尽一切合理的努力消除或减轻此等不可抗力事件的影响。
3. 不可抗力事件发生时,双方应立即通过友好协商决定如何执行本合同。不可抗力事件或其影响终止或消除后,双方须立即恢复履行各自在本合同项下的各项义务。如不可抗力及其影响无法终止或消除而致使合同任何一方丧失继续履行合同的能力,则双方可协商解除合同或暂时延迟合同的履行,且遭遇不可抗力一方无须为此承担责任。当事人迟延履行后发生不可抗力的,不能免除责任。
4. 本合同所称"不可抗力"是指受影响一方不能合理控制的,无法预料或即使可预料到也不可避免且无法克服的,并于本合同签订日之后出现的,使该方对本合同全部或部分的履行在客观上成为不可能或不实际的任何事件。此等事件包括但不限于自然灾害如水灾、火灾、旱灾、台风、地震,以及社会事件如战争(不论曾否宣战)、动乱、罢工,政府行为或法律规定等。

第二十一条　合同的解释

本合同的理解与解释应依据合同目的和文本原义进行,本合同的标题仅是为了阅读方便而设,不应影响本合同的解释

第二十二条　补充与附件

本合同未尽事宜,依照有关法律、法规执行,法律、法规未作规定的,甲乙双方可以达成书面补充合同。本合同的附件和补充合同均为本合同不可分割的组成部分,与本合同具有同等的法律效力。

第二十三条　合同的效力

本合同自双方或双方法定代表人或其授权代表人签字并加盖单位公章或合同专用章之日起生效,传真件无效。

有效期为自　　　年　　月　　日至　　　年　　月　　日。

本合同正本一式两份,双方各执一份,具有同等法律效力。

甲方(盖章):_____

委托代理人(签字):_____
签订地点:_____
_____年___月___日
乙方(签字):_____

签订地点:_____
_____年___月___日

本章思考题

1. 音乐舞蹈活动前期策划。
2. 音乐舞蹈的创意与制作。
3. 不同类型音乐舞蹈活动创意与策划。
4. 音乐舞蹈作品的营销策划。

造型艺术创意与策划

造型艺术是能够打破文字束缚与语言障碍的形象艺术。当今,除了传统的造型艺术形式之外,借助于光电、新材质、多媒体、摄影等多种方式进行创造的造型艺术越来越多地出现在人们的视觉世界中,融入人们的生活。如今创意已成为造型艺术的核心要素,是支撑造型艺术发展的强大力量。

第一节　造型艺术概述

 造型艺术及其分类

造型艺术的历史可以追溯到远古时期的洞窟壁画,原始人类用图画记录身边的事物。中国新石器时期仰韶文化的彩陶艺术则是早期人类对造型艺术的有意识探索与创造。随着人类的发展和技术进步,造型艺术以更加丰富的形式出现,对人类文明的发展和传承起着重要作用。

（1）造型艺术的定义

造型艺术,又称空间艺术、静态艺术、视觉艺术,是以一定物质材料和手段创造的可视静态空间形象的艺术。造型艺术一词源于德语,18世纪的德国哲学家文艺理论家G. E. 莱辛在《拉奥孔》中最早使用这一概念。五四运动前后,中国的美术界和文艺理论界开始普遍使用这一概念。

（2）造型艺术的分类

从平面载体到立体载体,造型艺术经历了一个漫长的时期。传统造型艺术包括绘画、雕塑、建筑、工艺美术、书法、篆刻等种类。近年来,随着新技术的使用,造型艺术的范围正在逐渐拓宽,其分类也愈加详细。

① 按照表现形式分,造型艺术可分为绘画、雕塑、建筑、设计、摄影等。

绘画是以线条、色彩、块面等造型手段来塑造具有一定内涵和意味的视觉艺术形象的造型艺术样式。在造型艺术发展的漫长历史中,绘画一直是用来记录形象、表达情感和反应现实生活的主要手段。因使用的材料技法不同,绘画可以细分为油画、水墨画、版画、水

彩画、水粉画、壁画、素描等。

雕塑是运用雕刻、塑造等方法在硬的材料上进行加工和创造，制作出具有立体形态的造型艺术。雕是舍弃不需要的部分，塑则是用软性材料堆积捏塑创造艺术形象。雕塑是具有立体性和重量感的造型艺术形态，是造型艺术中的重要艺术形式之一。

建筑是人们按照生存和居住需要，利用固体材料建造的立体空间，其建造需要遵循一定的审美规律。它是一种实用艺术，其审美性建立在实用功能基础之上。

设计是指把一种计划、规划和设想通过视觉形式传达出来的活动过程。人类通过劳动改造世界，创造文明，创造物质财富和精神财富，而最基础、最主要的创造活动是造物，设计便是对造物活动预先设定的计划。

摄影，通常称为照相，是使用某种专门设备进行影像记录的过程，也就是通过物体所反射的光线使感光介质曝光的过程。

② 按照空间存在形式分，造型艺术可分为平面二维视觉传达、立体三维空间传达、动态视觉传达三类。

平面二维视觉传达包括绘画、喷绘、涂鸦、字体设计、标志设计、插图设计、企业形象设计、平面广告设计（招贴广告、杂志、报纸、样本、DM广告、车身广告）、壁纸设计、纺织品设计。

立体三维空间传达包括雕塑、建筑、包装设计、书籍设计、展示设计、指示系统设计、橱窗设计、店面设计、建筑立体设计、环境艺术设计、立体广告设计、手工艺品设计、工业设计、公共艺术设计等。

动态视觉传达包括多媒体设计、舞台设计、动态广告、动态图像、动漫等。

人类社会从农业社会进入工业社会，造型艺术也经历了工艺美术时期、商业美术时期、印刷美术时期三个时期。随着科技的发展，人类进入信息化社会，造型艺术以更加丰富的形态出现。经历过几大阶段的演变与发展，造型艺术最终成为当下以视觉媒介为载体，利用视觉符号来表现的形态，其与人类的生活更加息息相关密不可分。

2 造型艺术的表现形态

从视觉角度，造型艺术的外在表现形态可分为具象造型、抽象造型、意象造型三大类。

1. 具象造型

具象造型主要指自然中存在的造型，是未经过抽象变形和形象加工处理的造型。造型艺术通过具体的写实形象和强烈的艺术感染力，让人们认识和了解自身特点及其生活环境。长久以来具象造型一直本着强烈的写实主义精神来传达客观世界的真实。20世纪六七十年代产生的超现实主义绘画使得当代的具象造型出现了"非现实中的写实"，用写实技术来表达主观世界的物象也成为具象造型中重要的部分，并且以其独特魅力在视觉表现中占据主导地位。

2. 抽象造型

抽象造型是经过概括、简化、添加、夸张等基本手段处理后的变形造型。现代造型艺术的抽象化可以分为两类：一类是提取自然界的物象本质或共性，对物象的形态、结构进

行加工提炼、解构、重构,最终形成新的具有抽象性的形象。当然此过程中经历了由具象到抽象的过程,包含一定的具象因素,但是最终形象是抽象性的。毕加索的作品《公牛》中,将具象的形象提取、简化,最终处理成极具简练性的物体,直观表现了从具象到抽象的创意思维过程。另一类是完全运用点、线、面、体、色彩等艺术造型的基本语言,依照创作者的构思来完成的抽象形态,呈现出一种简洁、抽象、规整的几何形式美。这类几何抽象造型运用广泛,能够创造出"少就是多"的效果,具有强烈的表达性和情感性。最为著名的代表当属蒙德里安代表的"冷"抽象和康定斯基代表的"热"抽象。冷抽象表现的是几何形式下的理性与秩序,热抽象则注重色彩和形态下的情感抒发。抽象的形态是一种思维高度理念化的表现,具有强烈的科学技术因素和时代因素。当然,对于抽象形态的认知要依赖于一定的文化积累和社会语境。

3. 意象造型

意象造型是建立在表象的基础上,将大脑重新整合过的物象运用概括、想象、夸张、变形、重构等方法创造的视觉新形象。其形态可以是具象的也可以是抽象的,故而意象造型具有整体性、多义性、独创性等特性。其形象的建立是建立在创作者丰富的知识、创作经验、对生活记忆感悟等长期积累的印象基础上的,由此创作出与众不同具有强烈感染力的物象。

3 造型艺术的基本语言

点、线、面、体、色彩是造型艺术的基本构成要素,也是造型艺术表达的基本语言。它们在造型艺术中相互作用,相互影响。

1. 点

点在数学概念中是一个无限小的位置,在视觉传达的概念中,点则可以有形状、色彩。在造型艺术中,点具有极强的表现力,具备情感性、韵律性和相对性。在造型艺术中,一个点的功能是聚焦成为关注的中心,出现两个点时视线会在点与点之间来回移动,两点连接形成线,三个以上的点则可以形成面。点在艺术造型中的存在有一定的形式和面积,并且有着多种表现形式,可以归纳为方形、圆形、三角形等。点的变化可以造成丰富的视觉感受,点的集合与分散能够产生不同的画面韵律,当点与周围的形象发生对比时,其视觉效果会产生变化。例如工业造型设计中的灯具设计,将灯泡作为各个点,用穿线的玻璃相连构成完整的设计体。

造型艺术中通过点的大小、排列、色彩、变化形成图形的不同视知觉,营造出不同的空间、层次、疏密、动感等效果。

2. 线

造型艺术中的线与数学中的线有着本质的区别,数学中的线是指长度、角度,造型艺术中线还具备粗细、肌理、颜色、虚实、宽厚、平滑、曲直等特征。造型艺术中的线具有相对性,表现形式比较丰富。

线是对物体的一种视觉概括,也是造型艺术中图形的表现。线可以看作是点的运动轨迹,是抽象的运动状态,具有概括性;也可以看作具有线性特征的物体,面的边缘、面的

厚度、面的交叉转折都可以用线来在造型中表达，这体现了线的可塑性。线的概括性与可塑性使其在艺术造型的表现上具有很强的表达空间和创意空间。线的粗细、疏密、曲直、间距等不同的形态给人不同的感受，使线具备不同的性格特征和情感联想。直线塑造的艺术造型可以让人联想到坚硬、平和；曲线塑造出的艺术造型使人联想到柔美、随和；垂直方向的线条造型使人联想到升降；折叠的线条造型使人联想到曲折。线的不同特质和情感性使其在艺术造型表现中更具视觉冲击力和艺术表现力。

造型艺术中线的表现方式比较灵活，造型自由、情感性强和表现力使其在造型中具备优势。

3. 面

造型艺术中的面是二维平面的视觉形象，是相对完整独立的形态，允许有适当的厚度和肌理，可以是物体形态的外表，也可以是物体剪影的表现。在造型艺术中可将面分为规则和不规则两大类。

规则形态的面——由直线或者曲线构成的规范几何形，造型艺术中有直线几何形，可用于海报设计或者书籍装帧设计、包装设计等；曲线几何形，多应用于工业设计中包装设计；直曲几何形，多用于产品设计、环境艺术设计等。直线几何形可以归纳为三角形、正方形等，具有稳定、坚硬的视觉和心理感受；曲线几何形可以归纳为圆形和椭圆形等，具有圆润、饱满等感受；直曲几何形可以归纳为扇形，具有舒缓、变化的感受。以规则形态的面为创意元素的艺术造型，加上现代的创意和艺术理念，使造型艺术形式感强烈的同时又极具独特性。

不规则形态的面——又称之为非几何形，可以分为自然形、偶然形、杂乱形等。自然形常用在摄影作品中，用来表现自然形态下的面，如树叶、花朵、河流、平原、梯田等不规则的面，具有自然物的特征，所形成的图案具有质朴自然、生机勃勃的气息。偶然形不受人的意志行为所控制，如随意泼洒的墨汁等。不规则的面在造型艺术中是丰富随机且极具变化的，使造型艺术更具有感性因素和感染力。

4. 体

体是点、线、面的组合体，是具有高度、宽度、深度的视觉形态，有明显的体积感，是极具视觉感的立体图形。

立体图形可分为再现性立体形态和表现性立体形态，前者具有详细而具体的长宽高等元素；后者在造型艺术中表现出三维立体特征的感觉，但并不一定是具有详细立体细节。再现性立体形态可以再现真实的形象，或者使形象处于三维时空中，是造型艺术中常用的艺术手段。表现性立体图形可以突出图形视知觉上的立体造型及空间的体量感。

5. 色彩

色彩使自然界变得绚丽多姿，自然界中的色彩又为造型艺术创作提供艺术灵感。色彩在造型艺术中有着重要的作用，在传达形象的过程中充当外形的补充，能够加强造型的效果。色彩在造型艺术中的对比运用可以使造型更具有视觉冲击力，使得造型的轮廓更加清晰，同时又增强了可辨性。色彩的象征含义也可以增进造型的含义，如平面设计中的招贴设计是由图像、色彩、文字组合而成的，有的招贴以图像作为主导，没有文字的辅助，大量的色彩的运用会引起人们的注意力，增强作品的节奏感。

点、线、面构成造型中的体,三者互相交错、融合互为条件。体与色彩同样密不可分,色彩的适当运用,可使体的形式美更加完整,更加具有可辨性、象征性、内涵性和判读性。

第二节　摄影艺术创意策划

摄影是把日常生活中稍纵即逝的平凡事物转化为不朽视觉图像的过程。随着科技的发展,摄影创作日趋多样化,并日益广泛地应用在人们的日常生活中。摄影以广告摄影、艺术摄影以及照片的形式存在,造型艺术中的摄影主要是艺术摄影。数字技术为摄影艺术创作带来革命性的变化,如今摄影已不仅是对现实的再现与描摹,利用数字技术进行的二次创作显得更为重要。当今摄影艺术创作需要更多的想象力和创造性。

1　摄影作品的构成要素

1. 构图

构图是通过取景角度、视点、拍摄角度以及点线面的处理,对画面的主体内容进行布局和安排,以体现摄影作品的主题和创作者意图。好的摄影作品在构图上讲究主体与陪体的比例,注意连续性、画面的节奏感和空间感的营造。

2. 色彩

色彩是摄影艺术的重要表现语言之一。摄影中的色彩与光线密不可分,同时又有着各自不同的表现力。借助色彩,摄影艺术可以将现实世界的固有状态展现出来。色彩与人类的情感和想象有紧密的联系,不同的色彩具有不同的情感特征和象征意味。

3. 光线

光线是摄影的基本造型语言和造型元素,可以影响内容的基调。光线的强弱、方向、距离和性质都会对摄影作品的画面效果产生不同影响。光线可以表现色彩和影调,营造画面空间,突出被摄主体,增强视觉造型的表现力和作品的情感性。因而在摄影中要讲究光线与被摄物体的关系,注意利用光线营造画面质感和透视感。

4. 影调

影调是指画面在光线作用下产生的多层次的调子。影调是对自然景物色彩和质感的多层次反映、筛选和提炼。影调可分为高调、低调、软调和硬调。

5. 时空营造

摄影是在二维平面上重现三维视觉形象空间的艺术。摄影的特性决定着其在内容上能将时间和空间进行多层次的拓展。

2　摄影的分类

传统上摄影分为人像摄影(以人物肖像为主)、艺术摄影、纪实摄影、广告摄影四类。但此种分类并不十分确切,曾晓剑在《摄影创作研究》中认为,摄影可以划分为纪实摄影和

艺术摄影两大类,本书采用曾晓剑的分类方法。

1. 纪实摄影

纪实摄影以记录客观现实生活中有价值的瞬间为拍摄目的,对于人物、事件、自然风貌等进行客观真实的反映,以纪实性和真实性为原则。著名纪实摄影家多罗西娅·兰格曾说,我站在三个立场去拍摄:第一,不要去干涉,对于主体不要去肆意干涉或者安排;第二,拍摄对象不能破坏环境而作为环境的一部分生动存在;第三,时间上的现实主义,真实地再现被摄物体在时间和空间上的位置。[①] 纪实摄影包括新闻摄影和资料摄影两种。

2. 艺术摄影

与纪实摄影相对,艺术摄影是以表现创作主体的审美情感或者艺术情趣为首要目标,运用各种造型手段对事物、社会、人物进行艺术反映的图片摄影。艺术摄影以审美为创作原则,其审美性高于一切。造型艺术中的摄影也主要是指艺术摄影。艺术摄影有以下几个特点:创作者的主观倾向明显;摄影作品内涵深刻,富有情感性;摄影内容具有独创性和新颖性;创作者可以利用多种手段对被摄对象进行形象塑造,从选景、布局、采光、拍摄技巧等多个方面来塑造;摄影作品追求意境的营造。

艺术摄影需要运用多种摄影的语言、方法和技巧,更需要在主题立意和后期处理上进行创意加工。下文所讨论的主要为艺术摄影。

3 摄影艺术创意策划的原则

1. 遵循审美性原则

审美性是任何造型艺术都要遵循的基本原则。摄影作品在创意策划时,要从其基本构成元素出发进行审美构想和创造,使画面呈现出美感,带给人们以审美愉悦。

2. 创新性与独创性原则

创新是摄影艺术的灵魂所在,也是所有造型艺术的核心。在摄影艺术中,创新首先要做到拒绝雷同和模仿复制,在内容、形式、技巧等各个层面运用创意思维进行创作。

3. 暗示性与引导性原则

摄影艺术在创意策划时,要求画面富有吸引力,同时融入创作者的创作思想,画面应具有清晰而明确的心理暗示,能够引导他人正确领悟摄影意图。

4. 视觉冲击力原则

摄影艺术在创意策划时,要在内容和形式上调动起观众的注意力,成为吸引大众目光的焦点。在构图、光线、色彩等诸多元素上,在节奏与韵律、比例与角度、主体与客体等各个层面进行创意,这需要创作者突破常规,打破束缚。

① 姜鑫元:《试论社会大变革需要摄影的大记录》,第七届全国摄影理论研讨会入选论文选登,中国摄影家协会网,http://www.cphoto.net/luntan/03/26.htm。

4 摄影艺术创意策划的方法

当今的摄影艺术中,除基本摄影技巧外,创意的作用尤其重要。具体来说,可以从摄影内容、被摄对象的处理技巧、摄影语言、后期合成技术方面进行创意策划。

1. 摄影艺术内容的创意策划

摄影作品内容的题材选择、形象塑造、主题内涵的表达是创意策划的重要出发点。古今中外的人物、事件、民间艺术、科技、自然风光等都可以成为摄影内容创意策划的对象。摄影的内容创意要体现创作者的理念,将画面中的人、物、事件等相关内容化为核心关键词,以激发人们的情感共鸣。

在摄影艺术中,主题的设计尤其重要。当设计的主题元素是有形物品和内容时,通常可采用直接清晰准确的摄影方法;当设计的主题元素是无形的概念和情感时,必须通过各种手法进行表现。具体来说,摄影艺术的创意策划可以运用以下手法:

(1) 比喻式摄影

是造型艺术中常用的艺术表现方法,简而言之就是"以此喻彼",揭示出事物性质或意义。此方法通过形式上或者性质上的相似关系将两个事物联系起来,本体是摄影作品中表达的对象,喻体则是与本体有关的某种相似事物。

(2) 联想式摄影

联想是客观事物之间相互联系的具化体现,是指由某一概念引发出与之相关的其他内容或相关事物的思想活动。相关、相似、相对是联想式摄影常用的三种方法。相关是利用空间或者时间上接近的事物,引起相近的感知与回忆;相似是性质相近的事物置于一起形成相似的联系;相对是相反或者对立的事物,反映出事物的共性与个性,使之共存且内涵更加丰富。

(3) 象征式摄影

象征手法在摄影中经常使用,也是造型艺术常用的手法之一。摄影艺术中的象征通过鲜明的视觉造型来表达一定的理念,此种方法注重人文内容或与人类社会有关的内容,是一种将客观世界与客观形象艺术化、情感化、内涵化的创作方式。

(4) 夸张式摄影

摄影中,常用此手法来强调事物特征,揭示事物本质,表达强烈的情感和思想。摄影艺术中的夸张是为了突出某一部分的特征,在视觉上和情感上能够起到事半功倍的效果。采用夸张式的摄影作品不仅能在视觉上引人注目,还能在情感、氛围等方面引起观众的注意。摄影作品中可以对整体进行夸张,也可以对局部进行夸张。

2. 被摄对象处理的创意策划

摄影中,摄影师根据拍摄主题和个人意图对物象进行有意识的形象塑造,这个过程可以使生活中常见的物象和景观变得不同寻常。摄影时,可以从被摄对象选择、拍摄内容处理、镜头语言表现等方面出发进行创意策划,尤其是在形式对比、画面韵律、动感与平衡以及画面构图上进行处理。

（1）被摄对象的形式对比

形式对比是利用视觉感受，强化表现效果的重要手法。摄影中处理被摄物体形式对比的方法主要包括形态对比、疏密对比、动静对比、黑白对比、虚实对比。

形态对比是不同形状的被摄物体因形态不同在画面中产生的矛盾性对比效果，可使画面产生艺术情趣。

疏密对比是指摄影师利用疏密效果对被摄物在空间上的布局处理，利用疏密对比可以产生强烈的艺术效果。

动静对比是指摄影中的动静形态上的对比和外形变化上的对比，利用动静对比，会使画面产生强烈的视觉冲击力。

黑白对比是摄影中黑白渐变过程中产生的多层次立体效果，表现为黑与白在画面上的面积分配构成。在摄影作品中，黑白对比的形式有黑围白或白围黑，黑与白对比可以产生奇妙的艺术效果。

摄影构图中虚实对比较为普遍，摄影作品通过清晰度、空间位置处理、强弱位置处理、正负轮廓处理来对作品进行虚实对比的处理。

（2）被摄对象的画面韵律处理

摄影作品中的韵律要求在构图中追求画面形式节奏的变化，或是起伏或是呼应对比，从而在视觉上产生强烈感受。摄影中准确地再现被摄物体的韵律，需要摄影师的出色掌控。

等比韵律是指拍摄时使被摄对象排列在相同等间距或者构成有序的组合，能使画面呈现出整齐的画面效果。

运动韵律是指摄影过程中表现被摄对象运动或者旋转的状态，使视觉集中到中心之处，产生向中心旋转的有序韵律。

自由韵律是摄影时着重表现被摄物体自由变化的具体状态，使画面自由灵活。

（3）被摄对象的动感处理

画面中的动感包括摄影过程中对画面的处理手段——即形态的构成、视觉角度引起的心理感应，在构图的线条、体积和形状的对比下，产生视觉冲突，使被摄对象具有动感。因此在摄影过程中，要对被摄对象进行渐变排列，使之产生视觉动感；其次在拍摄过程中对被摄对象进行线性处理、不稳定性物体拍摄处理，也可产生视觉动感。

（4）被摄对象的平衡处理

画面平衡也是摄影作品中的一种视觉感受和心理体验，通过对被摄对象的相互作用、大小关系、空间分配达到视觉上的平衡。在拍摄中对称、重复、秩序等方式都可以起到平衡作用。

（5）被摄对象的画面构图处理

运用构图方法对被摄对象进行处理，也可使之具有视觉上的表现力。摄影过程中的构图方法是多样的，包括在拍摄中确定画幅格式、利用画面中的前景或背景进行不同功能的处理，在拍摄中巧妙处理地平线，采用各种各样的构图方式，对被摄对象进行不同的创意表现。

3. 摄影语言的创意策划

（1）置景与摆拍

置景与摆拍多用于人物拍摄，是摄影师根据一定设想，设计特定的场景和情节，使拍摄过程具有表演性，并最终由摄影师拍摄记录下来的过程。美国摄影师大卫·拉卡贝尔每件摄影作品都要先设定一个戏剧性的场景，然后让被摄人物融入这个场景，创造出戏剧情节式的视觉效应。《烧房子》（图42）就是采用置景的方式，让两个模特摆出欢天喜地的姿态飞奔而去。

图42 《烧房子》（大卫·拉卡贝尔，美国）

（2）重组拼贴

达达主义源于20世纪20年代，达达主义的画家们经常将图片进行拼凑、改换、变形，创造出具有超现实主义倾向的内容。在摄影作品中使用重组拼贴，有利于表达单张图片无法传达出来的内容和主题。使用重组和拼贴的摄影创作，首先要确定某一主题，用多张相关的影像进行拼凑、重组和改换营造特殊的效果。重组和拼贴可以使每一张图片之间存在着超越思维逻辑，形象具有更加强烈的叙事效果和象征意味。美国摄影家大卫·霍克尼采用重叠和拼合的方式赋予摄影作品绘画般的感觉，并营造出奇妙的视觉世界，被人们称之为"霍克尼式"拼贴，如mother（图43）即如此。

（3）利用合成技术创造虚拟影像

利用现代数字科技手段对摄影作品进行后期合成处理来增强影像的艺术效果，是对作品的再创造过程。其实现过程大体有如下三种方式：一是暗房后期进行摄影的处理。美国摄影师杰里·尤斯曼很多创意摄影作品都采用这种处理方法。二是采用3D数字技术进行处理，将拍摄的二维摄影作品运用3D虚拟动画技术转化成目标作品。三是运用先拍后做的方式，进行虚拟结合，将多种艺术手段融为一体，创作出不同常规的作品。如《出界》（图44）就是采用这种方式创造出一种立体且富有趣味的效果。

（4）利用数码图像处理软件进行图片后期处理

现在主要使用Photoshop软件进行数码暗房、修复、裁切、数码合成、后期再制作等处理，它可以弥补和修复拍摄中因各种不确定因素造成的不足，使照片达到创作者的要求。西班牙摄影艺术家Rafa Zubiria的超现实主义摄影作品《漂浮的家》（图45、图46）利用摄影技

图43 mother（大卫·霍克尼，美国）

图45 《漂浮的家》(Rafa Zubiria,西班牙)

图46 《漂浮的家》(Rafa Zubiria,西班牙)

图44 《出界》

巧与高超的后期处理技术,将房子等事物浮在半空,使画面既真实又富有超现实意味。

4. 利用特殊摄影技术进行创意策划

摄影是立足技术之上的艺术形态。摄影创作中,利用现代摄影器材,在创意思维指导下,运用各种适合的创意手段来创造图像是摄影艺术的终极目标。

(1)高速摄影

是指运用高科技摄影器材实现对拍摄对象的动作瞬间进行放慢的拍摄方法。高速摄影可以显示肉眼看不见的瞬间动作,具有独特的艺术魅力,它不仅能揭示出人眼难以看到的自然界现象,还能创造出一种运动美的形式或某种寓意和象征。如哈罗德·埃杰顿的《牛奶滴》(图47)就是运用高速摄影将转瞬即逝的瞬间捕捉下来。

(2)多次曝光

也称为多重曝光,是指在一张底片上将同一个被摄物体重复拍摄两次以上,或者用一张底片在同一张相纸上反复曝光多次,使曝光的影像出现重叠的效果。多次曝光可以使同一物体出现不同的形态效果,使作品具有对比性。在摄影中运用多次曝光,还可将不同的事物拍摄在同一画面上,形成视觉上的联系,引发想象。多重曝光可分为单纯多次曝光、变换焦距多次曝光、遮挡法多次曝光、叠加法多次曝光。多次曝光是摄影特技的一种,是独树一帜的摄影方法。英国著名摄影师兼设计师 Atton

图47 《牛奶滴》(哈罗德·埃杰顿,美国)

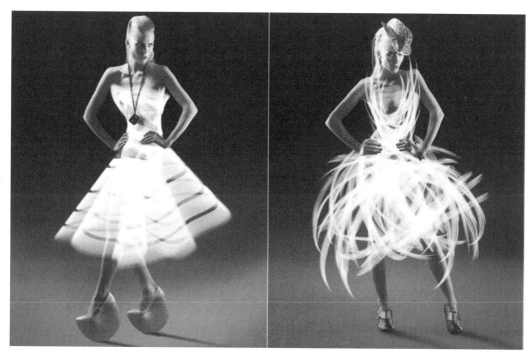

图48 《"炫光衣裙"系列》(Atton Conrad,英国)

Conrad 的"炫光衣裙"（图48），使用多次曝光对光影进行处理，利用光影效果在模特身上制造出特殊的"时装"。这些时装不仅色彩夺目，令人眼前一亮，还将摄影师的创意理念和摄影功底体现出来。

（3）接片摄影

在摄影拍摄过程中将实际场景分成若干场景，每次利用相机最大极限的画幅拍摄其中的场景，全部场景拍摄完毕后在后期处理过程中将各个场景重新组合成一幅完整的图片。此种方法多适用于大型场景。接片摄影可分为旋转位置接片和平行位移接片，可使被摄物体具有流动感和运动感。旋转位置接片多用于远景及大场面的拍摄，在相机定位不动的情况下，旋转一个角度拍摄，能将360°内的所有画面置于一幅画面中。平行位移拍摄是指在拍摄过程中相机与景物保持同一水平线，每拍摄一张就移动一定的位置，适用于近距离的大型场景。但是平行移动拍摄要做好数字计算和拍摄计划，才能保证拍摄效果。

（4）追随摄影

是根据被摄物体的运动方向而移动并迅速按快门拍摄的方法。追随摄影可将视点集中在被摄物上而背景模糊，使被摄物体更加富有运动感。使用此摄影方法要注意以下几大技术要领：准确对焦；相机移动要平稳；被摄物体的运动路线要明确，并能迅速捕捉；快门使用速度选择要适中，并能够正确掌握按快门的时机等。追随摄影包括平行追随、纵向追随、弧形追随、圆形追随、斜向追随、变焦追随等几个常用方法。

（5）变焦拍摄

利用变焦镜头和慢门拍摄，使得镜头的焦距由长变短，营造放射状的爆炸性视觉效

果,能创造出时空穿梭的动态感。变焦拍摄有两种方法,分别是中心点往内扩散和中心点往外扩散。前者是利用镜头的广角端变为望远端,后者是将镜头的望远端变为广角端。两种拍摄方式的效果不同,但都由拍摄者对快慢门的掌握速度和拍摄过程中相机的稳定性决定。

(6) 微距摄影

微距摄影能够将被摄物体的细节放大,突破肉眼的局限,将日常看不到的微观世界放大,产生出令人耳目一新的视觉冲击,如《蚂蚁王国》系列(图49)。微距摄影常常用于拍摄昆虫、花卉、草木、冰霜等微小的物体。

图49 《蚂蚁王国》系列之一(Andrey Pavlov,俄罗斯)

5 摄影艺术的创意策划流程

摄影的创意策划来源于对生活的观察、积累、提炼,是运用创意思维对生活信息进行整理、分析、加工,最终借助影像来表达创作者理念的过程。具体来说,造型艺术中创意策划的实现过程如下:

1. 收集拍摄素材

搜集素材是摄影创意策划的第一步。细致而敏感地观察素材,并对大量素材进行积累储备,是创造者获取灵感和创造思路的重要源泉。摄影创意策划过程中观察和认知事

物的方式是有别于常人的,要用多种方法突破思维定势和习惯,并且保持对事物的敏感性。

2. 提炼素材,确定主题

摄影策划过程中要对大脑中已有的素材进行提炼,并按照需求确定主题,找到与主题形象素材的连接点。逐步探索并且最终确立其中的关系,找到素材和主题两者之间相得益彰的各种可能性和效果,形成基本方案。

3. 摄影方案的取舍

经过提炼,摄影创意策划得出的初步方案是多样的,因此,还须对其进行选择取舍。在最初方案的基础上进一步优化改进,用新的思路和新的角度进一步探索出有新意、有价值的最佳方案。

4. 摄影方案的完善

此过程是对摄影作品进行后期完善的过程。要遵循摄影艺术的基本创意法则和创意方法进行视觉化处理,以此来创造全新的视觉艺术形象,同时赋予视觉形象以独特的内涵。

第三节　雕塑艺术创意策划

 雕塑的概念及分类

1. 雕塑的概念

雕塑是运用雕刻、塑造等方法在硬的材料上进行加工和创造,制作出具有立体形态的造型艺术。"雕"是运用专业工具对特定的富有硬度的材料进行削减和挖掘,"塑"则是用手或者工具对于黏性的材质进行累积和附加。二者都是对材料进行加工的过程。随着现代科技的发展以及新材料的应用,雕塑的范畴进一步扩大。

雕塑的本质是运用不同的材质在空间中创造富有意味的美,充分体现了创作者对于材料的理解与运用以及对于艺术的追求与表现。

2. 雕塑的分类

(1) 按用途和功能分类,雕塑可以分为纪念性雕塑、美化性雕塑、主题性雕塑三大类。纪念性雕塑是记录或纪念某个重大历史事件、历史人物的雕塑,一般放置于公共场合或公共建筑中,体积较大,具有庄严感,如美国拉什莫尔山国家纪念碑、中国香港回归纪念雕塑等。美化性雕塑主要依附于某个大型建筑或大型的公共环境,具有装饰性和美化作用。主题性雕塑是指具有某一社会意义和文化含义的雕塑作品,常常用象征和比喻的手法来揭示某个主题,具有一定的标志性,如法国巴黎歌剧院墙上的雕塑《舞蹈》。

(2) 按形态分类,雕塑可以分为浮雕和圆雕。浮雕是在平面上以墙壁背景和底板为依托,雕刻出具体形象的雕塑,可细分为高浮雕、浅浮雕、透雕。圆雕是具有空间感和立体感的空间实体雕塑,可细分为单体圆雕和群体圆雕。

(3) 按照应用场所分类,雕塑可以分为室内雕塑和室外雕塑。

(4) 按照表现内容分类,雕塑可以分为人物雕塑、动物雕塑、器物雕塑和景物雕塑。

(5) 按照发展历史分类,雕塑可以分为传统雕塑、现代雕塑、当代雕塑、前卫雕塑、先锋雕塑等。

(6) 按照艺术表现手法分类,雕塑可以分为具象雕塑、抽象雕塑和意象雕塑。

2 雕塑的特性

雕塑能在三维空间内显示出创作者对于物质的控制能力和对于世界的重构和创造力,雕塑也是将构成材料体现得最为完整的艺术形态,具有不同于其他造型艺术的特性。

1. 立体性

通过体积感、量感、角度感和光影效果,雕塑呈现出完整的立体效果。雕塑是具有长、宽、高且占据一定空间的立体艺术。长宽高构成一定的体积,形成人们可视可感知的立体形态。雕塑的立体形态具有力度感、尺度感,从而营造出立体变化的效果。雕塑的立体形态使之在外形上具有量感,无论是户外大型雕塑还是小型室内雕塑,在立体三维空间内都具有相应的重量感和质量感。这种量感和立体感伴随着形态而变化,使得雕塑具有不同的表现角度,因而雕塑是多层面角度表现的艺术形式,也是可以从多个角度欣赏的艺术形式。

在立体空间内,不同材质的雕塑作品因为材质不同和陈列环境不同,在不同强度和性质的自然光和人工光的照射下,会呈现出不同的影调,营造出不同的视觉效果。如多纳泰罗和米开朗琪罗都以大卫为题材创作过单体圆雕《大卫》,但是创作手法和使用材质不同,存在的空间环境也不尽相同,因此在立体空间内形成的角度和影调也不同。

2. 空间性

雕塑的立体性决定其具有空间性,由实空间、虚空间和意念空间构成。实空间和虚空间构成雕塑的形态本身,意念空间赋予雕塑以生命。雕塑是以空间实体来造型的,现代雕塑家除关注形体本身之外,还着眼于造型空间处理,不仅有形体的扩张,还有空间的收缩与回退;既有塑造雕刻形体,还有大量的空间构架。由形体至空间,使雕塑花样百出,充满生机和活力。①

虚空间是雕塑作品的升华,为雕塑作品营造想象空间。虚空间在中国古代园林建筑中早已广泛应用。雕塑的虚空间存在形式有实体包围内部的虚空间和实体外部的虚空间两种形式,分别体现着雕塑的深远和宽广。虚空间的营造使雕塑作品可以与周边环境融为一体,尤其是园林建筑中的雕塑,虚空间的使用可以令其与环境协调且富有生气。

意念空间存在于雕塑实空间和虚空间之外,超越了三维空间和雕塑本身。意念空间是艺术家创作倾向、作品内涵、观者的共鸣与想象的结合体。

3. 工艺性

雕塑是一门艺术,在艺术创作过程中同样也伴随着雕塑家各种形式的劳动。雕塑早

① 许正龙著:《雕塑概论》,清华大学出版社,2011年,第35页。

期的功能,决定它最早是一门技艺而非艺术。雕塑的产生过程是持续做工的状态。加之创作使用不同的材料,对不同材料有着不同处理手段,注定其有着不同工艺方法,因而雕塑体现出独有的工艺性。

4. 恒久性

雕塑的材质、工艺以及其存在的时空方式决定雕塑具有恒久保留的特性。雕塑作品的构成载体多为各种石材、金属以及适于保存的坚硬木料。这些材料决定雕塑实体具有耐腐蚀、坚固、可长时间保存的典型特性。此外,很多雕塑因材质原因和用途决定其体积质量不同于其他艺术作品,使得大多数雕塑不能被频繁更换,也利于其恒久保留。根据内容和主题的要求,大部分雕塑是部分情节的固定瞬间,或者某个典型形态的固定,因此雕塑作品一旦成形,其形态便长久固定,这也是雕塑作品恒久性的重要因素之一。

3 雕塑的构成要素

1. 点线面

点线面是雕塑形体的基本构成要素,它们之间的组合形态和组合方式构成雕塑形体的凹凸变化和不同的形态特征。

2. 材质

材质也是雕塑的基本构成要素,它既是雕塑存在的媒介,又是雕塑内容的具体表现。传统雕塑以石材和金属为主,20世纪以后,随着科技的发展,以及超现实主义、达达主义、抽象主义、波普艺术和装置艺术的影响,各种各样的综合材料应用越来越广泛,现代雕塑作品也更加多姿多彩。

3. 形态

形态是雕塑的重要构成要素。雕塑是用一定的空间来表现艺术魅力的造型艺术。这需要借助雕塑的形态体现出来,没有形态,雕塑的立体性、空间性、工艺性以及表现力都无法实现。因而雕塑的形态要明确、生动、有感染力。

4 雕塑的创意策划方法

1. 雕塑创作手段的创意策划

传统雕塑采用塑造和雕刻方法,借助材料来创造具体的形态。随着材料和技术的变化,现代雕塑已经突破了雕与塑这两种手段,钉拧、粘接、焊接、锻造、捆扎、摆放等构造手段成为雕塑的重要表现手段。新的构造手段使雕塑作品具有更大创意空间,有助于突破材料限制,充分利用材料本身的特点并且将其进一步发挥到最大化,产生超越传统规则的艺术美。

(1) 钉拧

钉拧是借助钉子、螺丝铆钉等将分离的材料连接固定成雕塑的造型手法,是伴随着工业发展而产生的方法,它使物体之间的结合更加牢固,拆装、拼接也更加灵活方便。使用钉拧的方法可以将不同形态和材质的金属按照艺术家的创作思路连接在一起,组成新的

图 50　牛头（毕加索，西班牙）

造型。

(2) 粘接与拼贴

现化工业使不同材料之间的组合成为现实，乳胶、骨胶、建筑胶、环氧树脂等都能将各种材料方便地组合在一起，突破传统雕塑在材质上的限制，有助于构成新的造型。"拼贴"手法开创了现代主义艺术手法与材料的使用方式。在"拼贴"式的创作中，毕加索提出"拾来的材料"这一概念，并在以后的创作中不断用各种拾来的材料创造作品。如他的雕塑作品《牛头》（图 50）将自行车车座和车把拼贴在一起形成牛头的形象。

(3) 焊接

焊接技术是伴随着工业的发展产生的，是现代雕塑使用较为频繁的造型方法。运用焊接，雕塑家可以将废旧金属、零散部件重新组合成新的造型，并使雕塑在肌理上、造型上呈现新的形态。

(4) 锻造

锻造是借助工具在金属上进行反复敲打后逐渐成型，使金属的表面凹凸起伏构成雕塑造型的造型方法。锻造运用敲击、点、收、抛、接等手法来改变金属材料的物理形态，使其在空间形态上发生变化。锻造使雕塑作品在形态上的超长、超大、超细成为现实。

(5) 捆扎

捆扎是用铁丝、铜丝、钢丝等金属线状材料将原本分离的物体链接固定构成雕塑造型的造型方法。捆扎分为固定捆扎连接和活动捆扎连接两种。构成主义雕塑常常使用捆扎方式来创作。

(6) 摆放

摆放主要指按照雕塑家的构思，将雕塑作品或者分散的材料进行空间组合构成雕塑。摆放本身就是雕塑造型的一部分，是在形态上的具体处理。现代雕塑在形式表现上已经逐渐突破传统雕塑的摆放形式，很多现代雕塑作品除了在题材、材质上创意之外，在摆放上同样有很多创意。

传统的圆雕在摆放时，与底座是分开的。现代越来越多的雕塑作品底座与圆雕经常融为一体，或者相互对应。还有很多户外雕塑已经不再使用底座，而是将圆雕直接置于地面上，在视觉上形成独特的效果。如美国华盛顿巨人公园青铜雕塑《崛起》（图 51）将巨人雕像的大部身躯埋在地下，呈仰卧状，双手、头部和一条大腿露出地面，一只手伸向天空，眼睛睁得很大，嘴也张得很大，似乎是发出无声的呐喊，造型意味深长，有慢慢觉醒之意。它是美国原十三州人民在独立战争前的觉醒象征。

将雕塑悬挂在墙上，可以突破常规的视觉欣赏范围。将圆雕像绘画作品一样悬挂在墙上，能营造出独特的视觉空间。西班牙雕塑大师苏比雷斯的作品《圣·乔治》就是采用此方法。

图 51 华盛顿巨人公园《崛起》

将雕塑悬于空中。此种方法打破圆雕传统置放方式,用钢丝将圆雕作品悬于空中,将雕塑的各个角度都展现在人们的视野中,扩大雕塑的展示空间。德国扬·斯诺的作品《舟》即采用这种方式,使作品在形式上和内涵上令人耳目一新,印象深刻。

2. 雕塑材质使用的创意策划

每种雕塑材料都有自身独特的材料属性,在雕塑作品中会产生不同的影响。对材质的创造性运用是雕塑作品创意的重要手法。雕塑材料由天然材料和人工材料这两大类构成。天然材料包括泥、木材、石材、冰、沙以及动物骨骼等,人工材料主要包括金属材料(金银铜铁不锈钢等)、有机高分子材料(玻璃钢、树脂等)和无机非金属材料(石膏、陶瓷、玻璃、水泥等)。随着现代雕塑观念的宽泛与深化,新的雕塑审美理念也在形成,导致雕塑家对材料的认识和使用发生巨变。雕塑家在创意过程中应不断地追求个性化语言及表达方式上的转变,使雕塑创作呈现出不同的特点。

(1) 突破传统思维,借助综合材料表达

现代主义雕塑最早对新的材料和表现方式进行了初步探索,之后构成主义在材料与现代工业技术上做了卓有成效的探索,超现实主义、集合艺术、装置艺术也积极探索雕塑新材料的使用。他们运用更多的综合材料,使雕塑材料朝向多元化方向发展,对雕塑艺术的创作有很多启迪。如波普艺术的艺术家多利用社会中常见的工业化材料来创作。英国著名雕塑家包洛奇喜欢焊接破烂的机器零件,将这些机器零件做成人的形象,来营造怪诞的一面。波普艺术家雕塑家克莱斯·奥登伯格使用的雕塑材料种类繁多,有皮革、软塑胶、泡沫、帆布等,他还经常用这些材料对日常生活用品或器械进行复制转化,给人的视觉冲击力更加强烈,促使人们思索雕塑作品所反映出的观念,如巨无霸系列(图 52)。

(2) 积极利用低碳材料创作"绿色雕塑"

雕塑创意策划过程中,可以大胆使用低碳材料,将现代科技手段引入雕塑创作,突破形式上的束缚。现代科技使雕塑材料有了重大革新,低碳材料的利用不仅让雕塑具有艺术美感,还能再利用物质资源,从而达到材料节约、成本降低、污染减少以及环境美化的效果。

图 52 巨无霸系列（克莱斯·奥登伯格，美国）

（3）借助科技手段与新型材料表达

雕塑创意策划过程中，将新型材料与技术加工手段共同引入创作中，既能够创造新的雕塑样式，又能引发审美观念的变革。新型材料、合金材料、复合材料可以实现体量更大、横跨幅度超长或者内部中空的造型，使现代雕塑实现旋转、震荡、悬空、摆动、腾空等种种传统雕塑无法实现的造型方式。

将现代科技手段应用于创作，如将水、火、气、风、声、光、电等物质和自然现象与新型材料相结合，可使雕塑创作中材料的应用范畴进一步扩大。美国雕塑家亚历山大·考金尔德的纯红色巨型雕塑《火烈鸟》（图53）以斜线和弧线来展现形体，在整个造型中几乎没有一条垂直线和水平线，庞大而空灵的形体与周围的现代建筑形成鲜明对比。作品的线性造型又与高楼大厦的直线构成一种内在联系，显得协调合拍又富有生气。此雕塑是科技手段和艺术手法的完美结合，使人们充分认识到大型抽象雕塑更适合现代社会的摩天大楼，也能让公众感受到城市雕塑在城市景观的重要作用。

3. 雕塑手法的创意策划方法

（1）借鉴经典作品

雕塑是对物象的具体反映和表达。现代雕塑作品可以从经典雕塑作品中汲取养分，在借鉴的基础上创新。中外古代的雕塑作品留下无数经典，如古希腊古罗马雕塑树立理想美的典范，现实主义雕塑的真实与批

图 53 《火烈鸟》（考尔德，美国）

判精神和艺术家的情感融于作品之中,也成为永恒之作。现代雕塑创意过程中,应借鉴经典作品的创作理念和手法,创作出形、情、意(内涵)于一体的作品。

(2) 运用几何元素抽象化处理

雕塑创意策划过程中,应突破具象美学观念的束缚,利用点、线、面、体等简洁的几何元素,运用重组、拼接、分离等方法,实现物象与形态的对接,在空间内创造抽象形态的物象,实现造型艺术的纯粹之美。在雕塑创意策划过程中要善于用新的造型方法和新的造型样式,关注雕塑本体和雕塑家的个性化行为,使雕塑作品回归到其基本形态语言,突破以往雕塑沉积于叙事的弊端,创作超越常态和具有多义性的作品。

(3) 多种创作手法共用

在雕塑处理过程中,要进行主观合成,运用同构手法将多种物象融于一体,创造新的视觉形态。在雕塑作品中对形体进行简约处理、变形处理,将夸张、渐变等手法应用于雕塑创作,归纳、简化处理雕塑的形体,突出核心,创造似与不似的物象,这样既改变物象的形态,又使其脱离原来的特征。

5　雕塑创意策划的流程

雕塑创意策划过程不仅仅依赖创意思维的活动,还需要科学思维的指导来完成具体的创作实践活动。具体流程如下:

1. 明确基本创作主题

在雕塑创意策划过程中首先要明确雕塑创作的主题,在主题指导下进行素材的选择、取舍、提炼,确定创作的基本方案。

2. 确定方案,进行分析

雕塑的创意活动不仅需要创意思维和创意手法的指导,更要注意创作分析与比较,尤其是大型的户外雕塑创作,需要通过细致的分析排除主观臆测和各种不利的创作因素,它是雕塑创意策划过程中的重要部分。

3. 创意策划方案取舍

雕塑创意策划过程中会有多种创意策划方案,必须对其进行选择取舍,或者在原有的创意策划方案的基础上进一步优化改进,用新的思路和新的角度来探索出有新意、有价值的方案。

4. 完善方案,进行创作

此过程是雕塑创意策划的后期完善过程。在创意策划过程中要以造型语言为基本要素,遵照造型艺术的基本形态、基本法则对造型创意进行处理。最终,围绕雕塑的主题进行创作。

第四节　视觉传达设计创意策划

视觉传达设计是通过视觉符号来传达信息的艺术设计,由英文 Visual Communica-

tion Design 直译而来，是现代造型艺术的重要组成部分，也是促进人类社会发展的重要方式之一。

1 视觉传达设计的概念与范畴

1. 视觉传达设计的概念

视觉传达设计，又称平面设计，产生于 20 世纪 60 年代，是利用视觉图像传达各类信息和理念的设计。目前国际上流行的视觉传达设计指"具有视觉传达功能的设计"，是将设计者的思想和概念转换为视觉符号的过程。传统的媒体如报纸、杂志和互联网以及各类印刷宣传物、广告牌、动态视觉媒体都是视觉传达设计的载体。

2. 视觉传达设计的范畴

视觉传达设计综合了科学、技术、人文、美学、心理等众多学科的内容。其涉及的领域较为广泛，主要包括字体设计、标志设计、插图设计、编排设计、广告设计、包装设计、展示设计、CI 设计、多媒体设计等。

2 视觉传达设计的构成要素

1. 文字

文字是人类生存和发展过程中交流和传递信息的重要媒介，是使用最为普遍的视觉符号元素。文字可以分为形象文字、表意文字和表音文字三类，其形态受书写工具和材料的影响。视觉传达设计中，文字分为中文体和外文体，中文体分为铭体、手写体和印刷体，设计中常用印刷体；外文文字多以英文为代表，设计中常采用印刷英文。

2. 标识

标识的作用是以精炼的符号或者形象代表某一物，表达一定的含义或传达特定信息。标识比文字更加直观形象，是视觉传达设计中的重要组成部分。按照性质分，标识可以分为指示性标识和象征性标识；按照使用主体分，可分为公共标识和非公共标识。

3. 画面

画面也是视觉传达设计中的重要组成部分，作用在于补充说明文字和标识。画面内容是准确传达信息和抓住大众视觉的关键，因而视觉传达设计中多采用画面的方式来展现主题内容。画面的表现形式主要有具象表现和抽象表现两类。具象表现手法可分为写实、夸张、比喻，抽象表现手法可分为比拟、同构、异形等。

3 视觉传达设计创意策划原则

创意在视觉传达设计中起到举足轻重的作用。在视觉传达创意策划过程中要遵循一定的原则，具体如下：

1. 造型性原则

视觉传达设计是用造型来传达信息和内涵的，"形"起到不可替代的作用。视觉传达

设计师通过具体的形向大众传播一定的理念与信息。要在繁杂众多的信息冲击中胜出，就要求形不仅仅具有强烈的视觉冲击力，还要在内容上做到精确、生动、简练、概括且具有艺术性。

2. 识别性原则

视觉传达设计通过具体的造型来传达信息，除了要简练、独特之外还要能够给受众留下印象，具有独特性和可识别性，能让人过目不忘。内容要与主题相符，不可过于含蓄或复杂，同时也要注意规范化和合理性，不可为追求视觉冲击力单纯追求外在形式上的标新立异，本末倒置。

3. 审美性原则

在传递信息的同时，视觉传达设计还要给大众带来视觉上的享受，作品要尽量做到美观、大方、典雅且富有品位。因此设计者要具有一定的审美意识，在设计中遵循形式美感的基本法则。

（1）静态美法则

视觉传达设计中的静态美通过平衡来构成其安静平和之美。平衡之美包括对称平衡和不对称平衡两种。对称平衡是各要素之间以一点为中心取得上下左右同等、等量、同形的平衡，分为左右对称、上下对称、放射对称和反转对称四种形式。非对称平衡是以相应部位的不等形、不等量为基本特征，通过非对称元素在位置、方向、大小、多少、形状、色彩、肌理、明暗等方面的版面编排调节达到心理上的动态平衡。[①]

（2）动态美法则

视觉传达设计中的动态美以具有流动性的旋律来表现其律动美。运用色彩、节奏、变幻来构成具有秩序性或者按照秩序反复出现的动态美。动态美的营造要做到静中有动，求新求变，不断创造节奏美感。

（3）整体美法则

视觉传达设计中的整体美是以调和的方式来营造整体美感效果。在造型的对比中加入一定的视觉元素使整体效果实现统一协调。因此设计者要在设计过程中从亲和、秩序、理性、均衡等各个方面来考虑，来营造一种整体的美感。

4 视觉传达设计中的创意策划

汉字是表形和表意文字的典范。它不仅具有较强的图形化特征，还具有较强的可塑性。汉字图形在当代艺术设计中，尤其是在视觉设计领域，如广告设计、招贴设计、标志设计、VI设计、展示设计、包装设计、书籍设计、网页设计、影视广告设计中有着极为广阔的应用。中外许多设计大师和艺术家深入研究了中国汉字字体、书法艺术和汉字图形，并将其精华转换成自己独特的视觉语言，创造出很多具有本民族风格的作品。这些作品注重意念创新和表现形式的新颖，注重内容和形式的高度统一，注重东西方文化的交融。在传统中求新意，在现代中糅古风，不仅具有深刻的内涵，而且还具有强烈的视觉冲击力和形

① 席跃良著：《艺术设计概论》，清华大学出版社，2010年，第81页。

式美感。标识与图形的创造性应用同样具有重要作用。

1. 文字字体设计的创意策划方法

视觉传达中的文字字体设计首先要做到字体设计的艺术性,要美观大方;其次要做到形式与内容的统一,设计要围绕内容展开,进行加工概括,提炼文字的精神含义,使文字的形式与表达内容结合;再次要具有可读性和明确性,设计过程中的变形结构要适度。根据这些基本的设计要求,我们可以归纳出文字设计的创意策划方法。

(1) 化用中国汉字造型

汉字字体有印刷体和书写体两大类。随着印刷术的规范和发展,产生了宋体、仿宋体、正楷体、黑体等印刷字体,这些字体具有典雅、新颖、大方、醒目、美观等特征。汉字书法中的篆、隶、行、楷、草五种字体,不仅具有高度的概括性而且极具形式美。在造型创意过程中可以运用印刷字体来进行意象表现,也可以运用书法、篆刻、印章等形式来进行文字的意象表现。在创意过程中,创作者要在继承汉字传统和充分理解汉字发展历史的基础上对汉字进行创造性的设计,做到图形和字体互为渗透、紧密结合。

(2) 字体的装饰化设计

运用重叠、透叠、折带、连接、共用、空心、断裂、变异、分割等手法,对汉字本体或背景进行各种变化,使字体呈现新颖多样、绚丽多彩的视觉效果。

(3) 字体的形象化设计

主要表现方法是局部添加形象,使文字整体形象化。如将文字的某一部首或者某一笔划或者字头字尾设计成具体实在的形象,以表达特殊的意义。在设计中,应注意具象造形与文字之间的关系,具象造形要生动、鲜明,并且有一定的象征。

(4) 字体的意象化设计

设计师可对字体的结构形态或字体组合形态所显示出的文字含义,进行富有创意地设计,也可以按词义内容或者设计需求,加以创造性的艺术处理。这种意象化的设计能使汉字形象充满意蕴,具有一定的暗示性和想象性。此外,设计师可以根据主题与创意需要,运用电脑对字体图形进行各种变化处理。

2. 标识与图形的创意策划方法

视觉传达设计中,标识设计和图像在创意策划过程中要做到易于识别,内容要凝练清晰且生动形象;其次要做到具有象征性和可辨性;再次要具有意象美和形式美,具有审美性。一般可用如下方法:

(1) 共生造型

两个或者两个以上的图形构成共生造型,它们互为联系,互为依存,构成不可分割的整体。共生造型由正负造型、共用造型、双关造型三大类别构成。

① 正负造型

造型中的有些图形由正型和负型构成,正型与负型相互依存相互借用,形成新的造型整体。正型和负型构成造型,其内部也不是固定不变的,在创意过程中可以将正型与负型相互置换,形成新的造型体。共生造型的图形与背景之间的关系会因外界因素的变化而变化,在创意思维的主导下,共生形式结构下图与底分别成为独立的直觉整体,将忽图忽底的造型效果和变换效果呈现在人们的眼前。荷兰著名版画家埃舍尔的《昼与夜》(图

54),白色与黑色图形向左或者向右分形的鸟,虚实相生互为依存,互相演进,互相渐变,通过正负图形的方式使作品充满强烈的神秘感。

图54 《昼与夜》(埃舍尔,荷兰)

图55 《三兔共耳》

② 共用造型

共用造型结构是造型中两个或者两个以上的图形共用图形中的某一公共部分的结构方法。有两种表现方式:一种为形象与形象之间的局部或全部共用,另一种是形与形之间的轮廓共用。共用造型结构形式能够形成一个新造型,形成新物象。中国敦煌壁画藻井的《三兔共耳》(图55),使用共用造型的方式,使得耳朵互相借用,简化了图形的组合要素,将世间万物生生不息与无限运动展现出来。

③ 双关造型

双关是根据主题和创意的需要,运用事物间的内在联系将几个不同事物内部之间的联系或连接点进行同构,创造新形象的过程。双关造型以不合理的逻辑形式传达合乎逻辑的寓意,使造型产生两种或者多种不同的意蕴,创造出新的视觉形象。萨尔多瓦·达利的作品《奴隶市场与伏尔泰》(图56)就是双关造型的典型之作。

(2) 悖论造型

悖论是指与人的视觉经验和逻辑推理相违背、相矛盾的结论。造型艺术创意策划过程中,创作者可以根据主题与造型创意的要求,充分发挥想象力,将客观世界中的事物置于几种相互矛盾的空间结构中进行重组,将客观世界中不可能存在的空间形态与结构在二维空间上充分展示,创造出超现实的空间环境与造型,使物象在人的视觉中呈现出正确与错误、合理与不合理、正常与反正常的空间变幻效果。埃舍尔的《错乱的空间》(图57),在超现实的矛盾空间结构

图56 《奴隶市场与伏尔泰》(萨尔多瓦·达利,西班牙)

图57 《错乱的空间》(埃舍尔,荷兰)

中展现了人们视觉范围内近乎不可思议的形象,带给人强烈的奇异视觉冲击。

运用悖论造型进行创意策划时,可以采用混维造型和矛盾空间造型两种方式。

① 混维造型

是运用超现实主义的理念对事物进行视觉再创造的方法。创作者运用多种表现手法,以多维的角度对客观事物进行视觉表达,营造一种主观的、虚拟的超现实二维、三维乃至多维形态与空间结构。混维造型是真实与幻象、平面与立体互为融合的体现。埃舍尔的《蜥蜴》(图58)就是利用这种奇特的形式突破理性思维以及日常习惯中的参照系,使作品中的形象和空间结构具有魔幻般的魅力。

② 矛盾图形

矛盾图形是造型形式构成中图底反转现象的一种延伸,能够突破二维空间在表现三维形态时受到的局限,打破二维平面在造型艺术中的束缚性。矛盾图形下呈现的主体形态本质上是虚幻的形态错觉,能使矛盾图形产生悖论和双关的内涵,使违反逻辑思维的形象和空间结构产生一定的合理性,进一步拓展造型语言视觉表达的新空间。埃舍尔的作品《高与低》(图59)将俯视与仰视进行巧妙地连接、转换,使之具有共同的消失点,矛盾的空间结构和形态得到有机统一,给人们带来视觉上的新感受。

图58 《蜥蜴》(埃舍尔,荷兰)

图59 《高与低》(埃舍尔,荷兰)

(3) 同构造型

同构是造型创意策划中使用最为频繁的一种方法。物体之间存在相似之处,此种相似既是视觉形态上的,也是心理感受上的。同构的本质是一种映射,通过映射,一系统的结构可以用另一个系统表现出来。同构造型是利用物与物之间的映射创造的综合同构。

图60　德国冈特·兰堡设计的招贴画。左为《埃舍尔出版社招贴》,右为《哈姆雷特机器》海报设计

根据不同的语境,造型创意策划过程中的同构要把握住不同的内在情感与外在事物之间所存在的某种共性,以使各种事物之间的性质保持同构;也使形状极不相同的事物之间能够形成某种同构,引发人们的联想和情感共鸣。同构造型的类型包括形式同构、含义同构、形义同构、残像同构、异影同构等。

① 形式同构

将事物之间形式、结构上的相似因素进行同构,可以使两种不同的形式通过同构产生新的形象与意义。形式同构侧重于视觉表现,赋予形象以深刻的内涵,具有出其不意出奇制胜的效果。

② 含义同构

含义同构是利用事物之间含义方面的相似因素来进行同构,可以使两种形状不同的事物通过同构产生新的形象和意义,在意义表达上更具深刻性,引起人们的相关联想。例如,埃舍尔为出版社设计的招贴作品(图60)。

③ 残像同构

打破常规的残像处理手法能够使形象产生一种残缺的美感,使残像产生新的意义,加深人们对于造型的理解和记忆,引起人们视觉和心灵上的震撼。冈特·兰堡设计的《哈姆雷特机器》戏剧海报就是运用此方法。

④ 异影同构

根据造型的创意策划需求,突破形与影的逻辑关系,将物体的投影异变成新的形象,并且赋予一定的意义。异影同构造型作为一种简约的形式符号具有双关的内涵,可以使观众透过现象看到事物的本质,传达出超过本身的意义,如福田正雄的《招贴设计》(图61)。

(4) 异变造型

异变造型是一个物象以渐变的、连续的视觉方式变成另一个物象的造型过程。异变造型有两种:

图61　《招贴设计》(福田正雄,日本)

一种是视觉延异;一种是突变。视觉延异是将一种形象向另一种形象转变并且发生质变的过程,它能使形象产生意义上的延伸或者转折。突变是规律性的事物出现局部突变,形成画面的视觉中心,突变的形象具有新的含义。

(5) 置换

将一个物体的局部与另一个物体的局部进行置换重构,可以使新形象产生深刻的含义,更具强烈的视觉新奇感,在看似荒诞的形象中折射出一定的哲理。置换过程中的局部常常是最具特色的一部分,其前提是替换形态要与原来物体的局部有一定视觉形象上的相似度,在此基础上实现替换和转变。如以色列海报大师YOSSI设计的海报(图62)。

(6) 残缺造型

即形状不完整的造型,创作者在保留画面形象(实形)主要特征的前提下,根据创意主题的要求对形象的某些部分,即次要的局部或者细节进行隐形处理或者删除,使画面中的实形与虚形互为渗透、互为转化,从而形成高度概括、简洁的形象,以使主体形象更为集中鲜明地表达主题内涵。受到完形心理学的影响,合乎情理的隐形图形可使人们在观看隐性图形时通过想象、视觉经验以及视觉心理倾向对"不完美的形"进行缺口弥合,忽视参差,修补完善和整合,从而产生美感,形成残缺之美。利用造型的不完整性突出整体特征与主题,使人更容易把握物体形态结构的整体性,更容易接受和理解造型传达出来的信息和意义,引发想象和憧憬。冈特·兰堡为费舍尔出版社做的宣传(图63)就是如此。

图62　海报设计(YOSSI,以色列)

图63　费舍尔出版社海报宣传(冈特·兰堡,德国)

(7) 重构造型

将原有的事物重新进行创造、包装形成新的视觉形象,这样的造型称之为重构造型。

建立在反传统思潮上的解构为标新立异的形式结构提供了多种可能性。解构重组的首要任务就是根据造型的创意策划要求,通过分割、错位、扭曲、变形、断裂、分离、颠倒、破碎等多种手法打破原有完整结构的物象,或者分解原有完整的结构形态,根据创意策划目的将打破的形象或者分解的形态重新组合成一个具有某种全新意义的视觉形象。解构有多种方法,如整形解构后对各部分元素进行变异、转化,之后对部分元素进行重组;或者在整形结构后剔除部分元素,选取具有主体特征的部分元素进行重组等。著名设计师金特·凯泽的海报招贴系列(图64)就是采用重构的方式。

总之,视觉传达设计的创意策划要建立在突破原有传统的基础上,随着现代造型艺术的发展和分类的日趋精细而不断创新。

图64　法兰克福爵士音乐会招贴(金特·凯泽)

5 视觉传达设计创意策划流程

视觉传达设计在现代社会发展过程中和现代文明中占据着重要的位置,其中创意策划对其创作起到关键作用。其流程如下:

1. 素材整合与分析

视觉传达设计有赖于创意思维的指导,科学有效的素材整合与分析是创意成功的前提。在创意策划过程中需要收集资料,列出问题,分解问题,将问题拆分解答,最后找出方法来解决问题。

2. 创意策划构思

经过对素材的整合和问题的分析,可以明确视觉传达设计的创意主题,之后创意人员根据明确的主题进行创意构思。并在构思过程中,进一步论证主题,完善主题,并不断提出更多的构思方案来应对各种变化。

3. 创意策划实施

视觉传达设计创意策划的实现主要依靠创意人员的创意思维和创意构思,需要他们尽最大可能来发挥聪明才智和力量,因而需要在明确创意策划主题的基础上,有效管理和协调创意人员,发挥最大的资源优势,实现创意策划效果的最优化。

第五节　公共艺术设计创意策划

1　公共艺术的概念

公共艺术是创作者以大众需求为前提,通过造型、材质、色彩及设计符号语言为载体的艺术创作活动。公共艺术源于英文 Public Art,是 20 世纪 60 年代兴起并大规模展开的一门艺术。广义的公共艺术是指一切大众参与的艺术创作和环境美化活动,狭义的公共艺术是指在公共空间中符合大众需求的视觉艺术。公共空间和大众参与是公共艺术的两个必要条件。它将大众与艺术之间的距离缩短,是为大众服务的艺术。

2　公共艺术的类型

1. 生态类公共艺术

此概念出现于 1980 年以后,它不像传统艺术那样有明确的风格界定或媒材限制,而是作为自然生态中的一个元素出现,自然力(风、火、流水、季节等)的介入是生态艺术的表征。生态类公共艺术涵盖范围广阔,涉及人与自然的关系、实践和空间,包括前卫艺术、地景艺术、规划艺术、景观艺术,等等。[①] 生态类公共艺术分为自然环境中的人工作品(各类纪念性艺术作品)和人工环境的各类作品(道路景观、公园、绿地、广场等)。

2. 交通类公共艺术

交通空间中的艺术,包括公交车广告、地铁站的壁画、车站广场等,都是交通公共艺术。交通类公共艺术可以增强交通的文化要素,但在现实生活中却容易被大众忽略。

3. 社区类公共艺术

社区是城市居民共同的生活环境,是公共艺术的重要场所之一,也是体现公共艺术对人的关注的重要承载之地。社区公共艺术包括社区花园、社区广场等,社区公共艺术是个人融入群体的重要方式之一。社区公共艺术充分体现公共艺术的人文精神和共同情感这一使命。

4. 设施类公共艺术

设施类公共艺术是指能够提供一定的服务、具有一定用途的设备和空间。它们是城市空间的重要组成部分,在城市生活中发挥着重要作用。最常见的有电话亭、公交车站、自行车停放架、公厕、垃圾筒、报刊亭、下水井盖等公共设施。它们大多依附于城市的各种建筑或其他环境而存在,但公众会过于注重实用性而忽略其审美性。公共设施如能系统性地设计、规范性地生产与安装,将功能性与审美性融于一体,会使城市环境更加美好。

5. 校园类公共艺术

① 王洪义著:《公共艺术概论》,中国美术学院出版社,2007 年,第 73 页。

校园是教师和学生教学和生活的场所,校园空间内的公共艺术可以美化校园环境,营造校园独特气氛。校园公共艺术包括校园雕塑、校园景观、校园建筑、校园大门、校园墙面装饰、校园壁画等。随着现代教育的发展和公共艺术创作的多样化,校园类公共艺术以多种形式展开,学生得以参与其中,能激发学生的创造力和想象力。

3 公共艺术的职能

1. 美化空间

公共艺术的发展可以起到改善居住环境、美化城市空间的作用。城市中的公共环境可以使居民能够享受公共生活,促进居民之间的交往和情感沟通,实现生存环境的和谐。随着经济和市民文化的发展,高层建筑、城市雕塑、LED媒体墙、音乐喷泉等开始逐渐进入人们的生活。这些公共艺术活动,既起到美化作用,又激发了大众的创造力。德国艺术家伊博斯《给卡塞尔的7000棵橡树》就是公共艺术为社会服务的典型之作。1982年伊博斯种下第一棵橡树,之后卡塞尔全城市民参与到这个创作,至1986年伊博斯去世其子在他种的橡树旁种下第7000棵橡树作品完成。这个作品使卡塞尔全城遍布橡树作品,维护和美化了城市环境。

2. 社会服务

当代公共艺术注重功能性与审美性的结合,很多艺术形态借助公共艺术来展现力量。当代公共艺术更加注重大众的心灵交流与大众的参与,为大众创造更加和谐的生活环境。社会运动、艺术创作、公民成长参与被越来越多的纳入公共艺术中。塑造社会心理和社会行为成为公共艺术的职责之一。"艺术家无国界"组织创始人叶蕾蕾女士在美国的北费城经过20多年的社区公共艺术改造,整平了200多处废墟,建成了18个风格迥异的园林,大大改善了人们的生存环境,营造出了良好的社会文化精神和社会行为。

3. 启发引导

很多公共艺术作品出自大师之手,却广泛地存在于大众的日常生活中,使艺术与大众近距离相遇。现代社会中大众有能力根据现有的条件参与公共艺术的创作,并且能够在艺术家的指导下创造出艺术作品。欧美很多城市的涂鸦墙面多数是普通大众的业余创作,却倾注了公众的热情和创造力。

4. 保留历史

除美学功能以外,公共艺术还具有记录信息、保存历史的功能。纪念碑、壁画等是常见的记录历史的公共艺术形态。此类公共艺术因其内容要求往往造型体积巨大,材质易于永久保存,并且多数与建筑相结合。这些具有纪念意义或者表现重大事件的纪念性作品,能在社会生活中发挥历史记录作用。如我国《人民英雄纪念碑》和美国《华盛顿纪念碑》都是如此。

进入21世纪公共艺术发展有了更加广阔的空间,其艺术表现形式更加多样化。各种造型艺术形式融合于一体,为大众提供良好的审美和生存空间,也使得艺术在空间环境中有更加丰富的创意表现。

4 公共艺术的创意策划原则

人类社会进入信息时代以来,系统科学、计算机技术、生物工程技术与新能源开发的利用,使人类从理论到技术上都能以更好的方式处理公共环境。当代公共艺术的发展要以尊重自然生态为基础,将自然界纳入整体人类生态系统的有机组成部分为根本原则。具体来说,在公共艺术的创意策划过程中要遵循以下原则。

1. 自然优先原则

公共艺术创意策划过程中,要以保护和尊重大自然为根本,一切创意要围绕保护自然为前提,尽可能利用现有的自然环境而不是毁坏。

2. 整体设计原则

公共艺术的创意是针对人类整个生态系统和人类活动的全面设计,因此要用全局思维来进行设计。

3. 适应性原则

公共艺术要自身和谐、结构稳定且功能多样,在公共艺术的创意过程中,必须结合自然景观原有的样貌,将人为因素与自然因素完整结合,来适应自然结构和功能,达到和谐统一。

4. 学科综合原则

公共艺术的创意中,要将自然科学和社会科学等多学科纳入其中,综合运用多种学科的理论成果,以达到最为理想的状态,保证公共艺术在社会中的效果。

5 公共艺术的创意策划方法

1. 理念创新

(1) 转变理念,用开拓性思维进行思考

公共艺术是借助造型语言进行视觉塑造的艺术。在公共艺术的创作过程中,设计者要有开拓性的思维。首先要有综合的宏观设计理念指导,运用静态设计思维和动态设计思维,将公共空间的设计主题和形式表现与多种形式相结合。还要积极考虑科技、经济和文化的影响,将平面布局与空间景观结合。设计者要深化对公共空间的体验和认知,建立人与空间的有机互动关系,将人的活动纳入公共环境设计的考虑因素之中。总之,公共艺术的创意策划,要转变设计思维,突破传统与常规,用先进的理念和动态发展的眼光来设计。

(2) 转变创意策划方向,将公众纳入创意团队

公共环境的创意策划中,设计师要克服思维定势,在与公众的交流中重新审视设计方案,还要彻底打破传统的将公众置于创作之外的思路,积极激发公众的智慧和创造热情,引导公众参与其中。引导公众参与公共环境的设计,体现着新的公共艺术观念与设计理念。日本犹太人美术馆的"落叶庭院"就将公众参与与环境氛围相结合,充分体现出深化情感体验这一设计理念。

2. 合理应用色彩

公共艺术是大众参与性较强的造型艺术,在创意策划过程中,一切都要围绕大众的需要展开,为他们提供更加和谐的视觉美感,营造更加美好的生存空间。色彩在造型艺术中有重要的作用,由最初的装饰功能,转为兼具塑造功能。色彩在人类生存空间中起到重要的作用,不仅可以丰富环境空间,还能烘托环境景观,达到塑造良好空间环境的视觉效果。公共艺术设计中,色彩能对空间整体及其局部进行塑造,在彰显城市个性的同时,美化城市的整体环境,给予市民视觉美感上的享受。当然,不同民族的审美需求和文化需求各异,因此公共艺术创意过程中要灵活运用色彩。斯德哥尔摩长108公里的地铁线,一百多个站的墙壁被装饰成石灰岩的样子,很像地下岩洞,但每个站都用不同的颜色。比如Akalla站颜色比较朴素,而T-Centralen则是鲜艳的深蓝色,体育场地铁站则是用五颜六色的彩虹来装饰墙壁,具有强烈的美感。

3. 光影与空间艺术结合

在公共艺术创意策划过程中,景观设计中融入光影是实用性与审美性融于一体的创意策划方法。公共艺术在利用自然光影的同时,人工照明的准确合理使用更为重要。人工照明技术与公共景观融合,既可以拓展公共空间的利用率,又可以增添趣味性。进入21世纪,人们审美能力的提高和城市的发展,要求城市各个区域的建筑有相应的夜景灯光彰显城市的自我个性。当下新的照明技术、新光源技术开发、高科技控制技术、新的照明理念与公共艺术结合,成为公共艺术设计中较有价值和可持续利用的创意策划手法。上海外滩运用高科技节能投光技术展现别具特色的外滩建筑和街景,既彰显上海的城市魅力,又在公共环境中体现节能环保的理念(图65)。

4. 文化符号的使用

公共艺术的价值在互动中得以体现,因而要考虑艺术介入和大众介入这两个要素。

图65　上海外滩夜景

不同文化语境下的公共艺术,利用不同形式的文化符号如传统图案等来传达丰富的内涵和深刻的寓意,是常见的创意策划方法。公共艺术在利用传统文化符号时,要注意尺度的合理,既要与创意主题相适宜,又要考虑现代文化语境。在借鉴基础上创新,创造有秩序的美。

5. 艺术表现形式的创意策划

(1) "声景观"利用与空间环境融合

"声景观"创意思想越来越多地应用于公共空间设计,使公共艺术的内容更加多样化,开拓着公共艺术表现空间。经济急速发展使城市充斥着工业化声响,而"声景观"的运用可以为人类提供美好的居住环境。我国传统园林设计中就有利用清泉溪水、鸟鸣虫叫等自然之声来营造"道法自然"景观的做法。现代城市公共空间中LED媒体墙、音乐喷泉、音乐广场等逐渐出现在公共空间环境中,多种艺术相交融,使公共艺术表现更加多元化,也为现代造型艺术发展提供更为广阔的空间。《五月的风》(图66)是青岛五四广场的标志性雕塑,高30米,直径27米,重500吨,是我国目前最大的钢质公共雕塑。雕塑的材质为钢板,辅以火红色的外层喷漆,采用螺旋向上的造型,手法简练,线条简洁,质感厚重,表现出腾空而起的"劲风"形象,给人以"力"的震撼。雕塑与远处的大海融为一体,成为五四广场的灵魂。广场与音乐、喷泉相结合,形成一道美丽的景观。

(2) 涂鸦艺术的利用

公共艺术要讲究形式美感,但更重要的是要被大众所接收和理解,才能体现价值。公共艺术是具有较强互动性的艺术,需要大众参与其中,在公共艺术的创意策划中可适当利用涂鸦艺术,但要符合本国人的审美倾向,不能全照搬西方文化。进入新世纪,官方组织的涂鸦活动越来越多,西方涂鸦艺术形式与中国元素糅合为一体,让涂鸦艺术既具有中国文化之外形又具有传统文化之神韵,传统与时尚融于一体。2005年11月,距奥运会开幕

图66　青岛五四广场雕塑——《五月的风》(夏钢)

1 000 天之际,4 000 多人参与创作了北京海淀区人大南路的涂鸦墙。在创作过程中,涂鸦艺术与中国元素相互融合,这也是中国公共艺术创作中具有创意的尝试。西安千米涂鸦墙上将玄奘、兵马俑、城墙等西安元素融于一体,不仅吸引众多游客驻足观看,更让古城西安增添活力。涂鸦艺术在城市公共艺术创作中的使用不仅能改善城市环境,还可营造艺术气氛。上海莫干山路的涂鸦墙和北京798艺术区墙外涂鸦作品为城市带来独特的视觉元素,以细微的方式改变着整个环境。

(3) 视错觉和3D技术的利用

公共艺术的创作应该更加注重与科技的结合,大胆利用当下的科技成果。用视错觉和3D技术创造更加虚幻多彩的空间世界,是当下公共艺术新的表现形式。三维立体地画用电脑3D技术,利用视错觉进行的绘画创作,采用透视原理制造视觉上的虚拟立体逼真效果,给人以新奇体验。3D地画创作成本低,不受创作场地限制,极具时尚流行气息,很容易融于公共艺术空间中。

6. 公共环境高科技和新型材料的创意使用

公共环境的创意策划不仅仅是形式上和理念的创意,还可以将新型材料和低碳材料引入公共环境的创作,突破形式上的束缚大胆革新。低碳材料的利用不仅让公共艺术更有美感,还能再利用物质资源,达到材料节约、成本降低、污染减少以及环境美化的效果。借助科技手段,将新型材料与技术加工相结合引入创作中,既能够创造新的样式,又能引发审美观念的变革。

6 公共艺术创意策划的流程

公共艺术的创意策划注重创作者的创意理念与大众需求的结合。其创意策划流程如下:

1. 创意素材的积累和信息整理

生活是公共艺术创意思维的基础和来源,通过对生活中各种物象和现象的观察,将获取的信息加以整理,这是创意策划的前提和基础,要求创作者细致而敏感的观察素材,进行积累储备。创作者突破思维定势和习惯,对素材进行加工处理也是创作者获取灵感和创作思路的重要方式。

2. 确定主题,构思方案

在对相关的素材进行信息整理过程中,逐渐确定主题,并且围绕主题对已有素材进行分析、加工和再创造。在创意主题的指导下,尽可能多地构思创意方案。

3. 方案取舍与完善

公共艺术以大众需求为创作前提,其创意策划要将主题、素材、创作者的创意理念和大众审美观念相融合。在诸多创意方案过程中,不断筛选和取舍,或在最初方案的基础上进一步优化改进,用新的思路和新的角度进一步探索出富有创意和有价值的方案。

4. 确定方案,进行创作

在确定出最佳方案以后,可以围绕创意策划的主题,本着最优化的原则进行公共艺术创作。

第六节 产品设计创意策划

工业设计又称工业产品设计,是为了满足人类的生存需要而进行的造物活动,是对产品的造型、结构和使用功能等方面的综合设计,是各种学科、技术和审美观念的交叉产物。产品设计分为工业设计和手工艺设计两大类。其中,工业设计又分为交通工具设计、生活用品设计、家具设计、服装设计等;手工艺设计分为传统手工艺设计、现代手工艺设计、民间手工艺设计。

1 产品设计的基本要素

产品设计是以人的需求为中心,设计过程中要对产品的功能、形式、材料、技术、结构、成本等各个方面进行综合考虑。其中,功能、造型、技术条件是产品设计的三大基本要素。功能是产品所固有的某种特定功效和性能,是产品设计的决定性因素。造型是产品的外在表现形式,是产品实体形态的体现,也是功能的载体。设计时,要在满足功能的基础上尽可能设计出多种多样的造型来满足大众的需要。技术条件是将产品功能和造型变为现实的根本条件,是构成功能和造型的基本媒介。此外,还要考虑人的要素、环境要素等诸多影响产品设计的因素。

2 产品设计的要求

产品设计是为了满足人类的使用而存在,在其创意过程中必须遵循下列基本原则:

1. 功能性要求

功能是产品的最基本要求,也是设计的初衷,包括物理功能、生理功能、心理功能、社会功能。产品设计创意时,应首先满足功能要求,然后考虑产品的其他功能。

2. 审美要求

产品设计要通过其外观形式带给人美感享受。产品设计的审美性是以大众审美为主导,往往通过简洁和新颖的方式来体现其审美性。

3. 经济要求

产品设计的目的是满足大众使用,因此在满足上述两个要求之外,要从产品材料、构造、劳动力、产品使用寿命等各个方面来考虑,降低产品生产企业和产品用户的经济支出,这样才算是成功的产品设计。

4. 适用要求

产品设计的应用要看使用者的实际使用情况,要考虑不同的社会背景、生存环境和文化背景,要根据使用者的实际需求来设计。

5. 创造要求

产品设计建立在创新的基础上。现代科技发展和生活节奏的加快,使产品更新换代

的速度加快。很大程度上来说,产品设计是创意更新的过程,因此独创性是产品设计的灵魂所在。

 产品设计的创意策划原则

产品设计以满足人们的需要为最高原则,随着时代的发展,人们的需要也在发生变化,为此艺术设计也要发展,这就需要发挥创意策划的作用并遵循一定的原则。

1. 以人为本的原则

随着科技的进步人们对于产品的需求更加多样化,各种各样的产品出现在人们的生活中。人们对于产品的要求不仅停留于实用,更多的是要求其美观大方,便于生活和工作。在产品的创意策划过程中,要以人为本,以适应人类的生理因素和心理因素为基本原则。

人的生理因素包括人的形态和生理方面的特征。在产品设计创意策划过程中要考虑人体的体型、动作规范、活动空间、行为习惯等因素,还要考虑人的种种生理条件,减少疲劳,降低安全隐患。人的生理因素受到不同的民族、地域、年龄、性别、职业、文化等各种因素的影响,是产品设计中难以量化的因素,又是对产品规划影响极深的因素,在产品设计创意策划过程中必须要着重考虑。

2. 环境原则

产品设计在创意策划过程中要充分考虑环境因素,充分考虑人与自然环境的关系,将技术环境、文化环境、社会环境、政治环境、经济环境、教育环境纳入创意过程。

3. 功能原则

产品设计中的功能是指设计的产品达到其使用的要求,也就是实用性,这是产品设计的核心条件之一。功能是产品的第一个要素,一件产品失去了功能也就失去了使用价值。产品的功能主要有物理功能、生理功能、心理功能、社会性功能、审美功能。功能原则是产品设计创意策划的基本原则。

4. 创造原则

产品设计不是单纯的模仿,也在于通过开拓和创造的方式使人类的未来更加美好。因而产品设计创意策划过程中创造思维是动力。但是追求创造性不是片面地强调创新而拼命追求离奇古怪,而是在实用和审美基础上的新颖和独特,是为了更好地提高人们的生活质量。

产品设计创意策划过程中所遵循的原则不单是上述几项,在创意策划过程中也不能单纯的考虑某一因素,而要结合具体的产品,将各个基本原则综合地加以应用,以实用、经济、美观为基本原则,做到创造性与继承性、先进性与生产性相结合。

 产品设计的创意策划方法

当今产品设计更加注重创意策划的作用,通过创意思维创造出更加独特新颖的产品,获得由内而外的变革和改进是产品设计的重要思路。

1. 以艺术审美理念为创意策划指导

随着设计领域的扩大,艺术与科学的交叉渗透日益强烈,很多艺术家参与到产品设计中,产品设计受到各个艺术流派的影响。目前,产品设计进入个性化时代,产品设计在满足功能性的同时,要充分吸收和借鉴各民族的文化和艺术,积极开发产品的精神内涵和文化内涵,将技术与艺术相结合。在产品的形态、色彩、装饰等各个层面上,站在艺术的角度来对产品进行设计,使之在竞争激烈的时代不被淘汰。

图67 磁悬浮鼠标(Vadim Kibardin)

2. 高新技术与智能化技术的应用与辅助

产品设计的推动力是科技。新型材料的研发和应用、新技术的出现使产品设计发生飞速变化。产品设计过程中,计算机辅助设计将人工智能、电子通信、微处理器纳入设计中,拓展了设计思维。人工智能计算机辅助设计,也在产品设计的形式、结构、功能等各个方面进行创新和拓展,推进产品设计的发展。如设计师 Vadim Kibardin 设计的磁悬浮鼠标(图67)极富科幻感和创新性,不仅可以避免使用传统鼠标带来的"鼠标手疾病",还可以让使用者有全新的体验。

3. 绿色设计理念的指导应用

绿色设计这一概念出现于20世纪80年代,是现代设计的环保概念之一,在设计时能减少资源的使用和消耗,将材料的使用降到最低。在设计中充分考虑产品原料的特性和产品的各个部分零件容易拆卸,使产品废弃时能将其材料或未损坏的零部件进行回收、再循环或再利用。① 绿色设计指导思想下的产品设计,注重走简洁、适度、明快的设计之路,同时注重细节设计,做到简约而不简单,质朴不失精致。在满足消费者的使用需求和审美需求下,使产品在生产、流通上做到资源消耗的最大节约,如 life 再生纸水壶(图68)。

4. 以人为本的人性化设计指导

人性化设计又称做人本主义设计,在充分考虑社会因素、环境因素和文化因素的基础上,更注重对人的考虑。设计过程中,以人的生理和心理为设计出发点,对人的身心健康,

图68 life 再生纸水壶

① 席跃良著:《艺术设计概论》,清华大学出版社,2010年,第126页。

如减轻疲劳、增强安全性能、降低危险系数等方面进行充分考虑,对产品的功能、造型、材质、结构、色彩、尺寸大小等各个方面进行分析和思考。产品设计要在注重舒适、安全、可靠、方便等层面上进行创意策划,同时要注重性别、民族、风土人情等差异化设计,要在人、环境、产品三者关系上进行积极探索,当下的无障碍设计体现了这一思想。

5. 设计中仿生学的应用,生态化设计理念的指导

与仿生学结合进行创造性设计,是近年来产品设计创意策划过程中的一种新方法。在产品设计创

图69 蛋形代步车(Hyundai 公司)

意策划过程中,将各种生物系统的功能原理和作用、生物肌理和生理结构等引入设计,利用新技术、新材料的支持,创造出新的产品,在能量转换、信息识别存储、人类生存状态等方面达到效率、速度和灵敏度的进一步提高。

(1) 利用形态仿生进行创意策划

仿生设计在产品设计创意策划中的使用,体现了人类对于自然界的关注与解析,是对于原生态之美的挖掘与表现,使产品在造型和功能上更加适合人类的使用。飞机的造型源于对飞鸟的模仿;现代潜艇是模仿海豚和鱿鱼的轮廓,其综合性能比传统潜艇性能有所增强。Getsumen 花形椅子是对植物花瓣进行模仿的家具仿生设计,将自然与时尚融于一体。

(2) 利用结构仿生进行创意策划

为适应生存,自然界中的动植物都有其独特的结构,这些生理结构是合理而完整的,其内部和外部形态使动植物能不断适应自然界的变化。在产品设计创意策划过程中,也要积极运用结构仿生,大胆巧妙地运用发散思维来创造更加舒适的产品。汽车制造商现代(Hyundai)的蛋形代步车(图69),圆碌碌带着微笑的人眼睛,从背后伸出的两只触角有力地支撑着整个圆形的车身,而它最突出的设计是使用一个半球形滚轮来行驶,可以任意地转动方向,突破传统轮胎的局限。

(3) 利用功能仿生进行创意策划

将动物之间的"信息传递"引入产品设计创意策划,这在目前仿生学设计中很具有挑战性。生物之间的信息传播是依赖声音、磁场、声波、电场、气

图70 会说话的智能平板鞋子(谷歌)

体等物质来进行。人类对此类功能进行研究,并将其应用于产品设计,在产品的结构、形态、功能等方面进行创意策划,设计富有科技含量和生命力的产品。《文心雕龙》中的"情以物性""物以情观"正是仿生学的理念。继谷歌眼镜之后,近日谷歌又在研发另一款的智能穿戴设备——会说话的鞋子(图70),该款智能运动板鞋内置的智能芯片能够通过蓝牙与手机相连,可将穿着者的运动数据转化为相应的语音数据播放出来。这种鞋子还能与穿着者的 google+账号绑定,随时发布其最新状态。

当下,人们求新求异的审美观念要求产品设计者不断突破创新,以创意思想为指导,实现功能和造型的最佳化,如此,才不会被飞速发展的市场和时代所淘汰。

5 产品设计的创意策划流程

在工业生产条件下,产品设计已进入流水线大规模生产阶段,批量生产和规模化经营使产品设计所涉及的领域更广。成功的产品创意离不开缜密的创意策划过程,具体流程如下:

1. 调查与协调

市场调查是产品设计创意策划成功与否的关键。前期的市场调查,主要包括产品销售业绩、产品使用者调查、使用者行为分析等,当然相关生产企业的综合信息、产品生产成本、产品生产工艺等都在调查之列。与人们生活和消费密切相关的工业设计更要提前确定消费群体,并针对消费群体的种种需求进行详细调查。只有经过详细调查与协调,才能真正建立起沟通平台。

2. 建立沟通平台,进行创意策划分析

经过详尽细致的前期调查,掌握产品设计创意的基本方向,才能确定沟通的平台,保证创意内容与外界的联系和适应。

在充分调查的基础上还要注重创意分析,这是产品设计创意策划的重要构成部分。可围绕创意假设种种问题进行缜密思考,来进一步降低创意策划过程中的不稳定性、不确定因素以及反复性失误的产生。

3. 进行创意策划构思

经过调查与分析之后,可以明确创意策划主题。之后创意人员或者创意团队要根据主题,进行创意构思,在构思过程中,进一步论证主题,完善主题。根据构思制订出详尽的计划,是创意策划的重要一环。通常情况下,创意构思的计划越详尽,备用方案越多,对于创意结果的益处就越大。在创意策划构思过程中,要对构思方案以及备用方案做统一的比对和分析,进行推敲,最后筛选出最佳方案。

4. 创意策划实施

产品设计的创意策划实施有赖于创意人员或创意团队,需要他们尽最大可能将创意能力发挥到极致,促使创意尽可能实现。因此要尽最大可能地发挥个人的聪明才智和创意策划能力。在创意策划过程中,还要组建高效的创意策划团队,实现创意资源的共享,促成创意策划人员之间的共同创作。

在产品设计的创意策划过程中要树立目标性原则,围绕创意主题展开;同时要建立时

效性原则,克服艺术创作过程中的迂回与拖沓;以综合性原则为指导,在创意策划过程中,从经济、社会、环境、材料、工艺等各个角度充分思考和解决问题。

5. 创意策划成果的推广

产品设计的创意策划完成之后,要进行推广,这是创意策划成果的验证阶段。可以通过宣传、举办活动、参加比赛等各种方式来推广创意产品。

第七节　建筑设计创意策划

建筑设计是为满足人类对建筑的空间、结构、造型、功能等各方面的需要而进行塑造、组织和完善的设计过程。建筑的类型多样,可分为民用建筑、工业建筑、商业建筑、园林建筑、宗教建筑、宫殿建筑、陵墓建筑。不同类型的建筑其功能、造型、物质技术需求各不相同。

1　建筑设计的基本特征

1. 功能性

建筑诞生之初就是为满足人们的物质需求,实用功能是建筑的基本功能。在此功能之上,建筑要满足人们的精神需要和审美需要。建筑功能决定建筑形式,而建筑的形式也会在一定程度上影响功能。因而不同的使用功能使建筑有不同的形式。华而不实的建筑既无法满足使用功能,也无法满足审美功能。

2. 物质技术性

建筑是使用一定的物质材料,按照一定的科学法则建造的。建筑艺术的创作要依赖技术和物质的支持,同时又要在此基础上研究更新的技术,创造建筑的新形式。

3. 地域性

建筑设计受到时代、民族、地域、气候、自然环境、人文环境等因素的影响,不同的建筑因功能用途、物质条件、地理环境等影响在内容和形式上有所不同,其中地域是影响建筑设计的重要因素,不同地域有不同的建筑风格。

4. 审美性

建筑是追求总体艺术效果的造型艺术,在满足耐用、坚固的基础上,要注重形式美。环境设计、建筑造型、建筑室内装饰以及建筑的附属等都对建筑的总体形象起到作用,在设计中都将审美性作为重要考虑。

2　建筑设计的基本要素

建筑设计是设计师对建筑艺术进行创作的创意思维活动,建筑的主题和风格是建筑设计的基本要素,要在充分考虑建筑的功能、技术支持、经济等要素前提下对建筑形式的考虑。

1. 建筑主题的确定

建筑的主题由其功能所决定。功能需求不同,建筑主题也不同,也就决定空间布局与外部环境、形式与结构之间的关系处理等各个方面都不尽相同,建筑的外在表现形式不同。

2. 建筑的风格体现

建筑风格是成熟的建筑或者建筑群在长期的创作中所形成的独特特点,是建筑的总体艺术特色的体现。建筑艺术的风格会根据设计师的理念、不同地域影响、不同社会文化背景等各种因素而有所不同。

3 建筑设计的创意策划原则

建筑设计要根据空间的使用性和所处的环境,运用一定的技术手段和物质手段来创造出符合人们的生理和心理需求的理想场所。因此在建筑设计创意策划过程中要遵循功能、空间、界面、经济、文化五大原则。

1. 功能原则

建筑要满足人们的实用需求和审美需要,在此基础上,建筑设计要考虑到人们的心理需求。因此在建筑设计过程中,满足人们对于建筑的功能需要是建筑设计所要遵循的重要原则。

2. 空间原则

建筑设计是围绕建筑展开的一系列空间和构造的实体设计,人们通过建筑来适应气候变化和界定室内的空间,在其空间内将各种不同的使用情况和作用得以发挥。建筑设计创意策划过程是围绕各种功能的规划,运用各种手法在固定空间内塑造形态,以此来满足现代人的物质需求和精神需求。

3. 界面原则

界面是建筑设计中内部各个表面的造型、色彩、用料的选择和处理。包括墙面、顶面、地面等各个部分的设计。在建筑设计创意策划过程中要遵循整体的界面原则,要使建筑的整体格局和风格与界面各部分完美结合融于一体。

4. 经济原则

建筑设计在创意策划过程中,除遵循上述三个原则外,还要努力做到在有限的投入下实现物超所值,使建筑设计的各个部分达到审美要求的同时,不带来经济上的额外耗损。

5. 文化原则

建筑设计在创意策划过程中要充分考虑时代、民族、地域、自然环境、人文环境、社会文化等因素,并且要将设计者的文化涵养、审美情趣融入其中。因此成功的建筑设计往往成为文化地标。

4 建筑设计的创意策划方法

作为造型艺术的重要门类,建筑是艺术创作与技术工程的结合,也是多学科交叉的综

合性艺术。当代建筑设计要注意建筑实体本身的创意与美观,又要注意建筑之间、建筑与环境之间的空间协调。

1. 运用中国哲学文化指导建筑创意策划

建筑是追求总体艺术效果的造型艺术,受其他艺术形式影响。建筑设计在创意策划时,应树立全面而宏观的文化视野,将雕塑、绘画、书法、音乐等艺术运用到设计过程

图71　苏州博物馆新馆(贝聿铭)

中,立足于大的文化和艺术背景,使建筑设计达到真、善、美的统一。在这个过程中,要接受中国传统哲学思想的指导。中国古代的阴阳学说和五行学说是解释自然界和人生现象的一种理论,构成中国传统哲学的基础,与中国"天人合一"的哲学思想一起构成中国传统文化观念的核心思想和精神实质。在建筑创意策划过程中要考虑中国传统哲学思想的本质,在建筑设计中讲求层次感与对称性,将疏与密、动与静、虚与实、藏与露、黑与白的一系列辩证法则融入其中,将民族文化特质、社会风貌、审美意识融入建筑设计中,才可成为优秀的作品。苏州博物馆新馆(图71)的设计就是将古代园林设计精髓融入现代建筑设计中,其设计师贝聿铭先生曾提出,既要选用传统中协调和舒服的元素,又要运用新的理念和方法。在苏州博物馆设计中,白色主色调使该建筑与苏州城市的肌理融合在一起;灰色花岗岩取代灰色小青瓦坡顶和窗框,屋顶演变成新的几何图形;白色和人造假山与水营造出山水画的意境。其符号的组合简洁大方,又与周围景观建筑浑然一体,犹如中国古代写意画,寥寥数笔,尽显古韵。因此,将传统元素加以删减、改造、提炼,并与现代美学观念相结合,融入建筑设计中,既能体现民族文化特色,又能彰显时代风貌。

2. 观念艺术的联系与互动指导建筑设计的创意策划

观念艺术始于20世纪,由杜尚提出,他认为艺术品是艺术家的思想而不是有形的具体事物,他的行为和言论极大颠覆了西方传统艺术概念及其创作,对现代艺术产生极大影响。观念艺术认为,坚持思想、观念是艺术的本质,是第一性的;艺术存在于不受束缚的观念之中;形式是非本质的,是第二性的,观念可以利用任何形式或方式加以表现。[①]

(1) 建筑创意策划要突破空间束缚与法则

建筑设计的创意策划过程中,空间设计和形式上要以观念为前提,突破固定的物质化的建筑原则与空间法则的束缚。作为实用艺术的建筑,要在充分考虑功能、结构技术、环境、造价等诸多因素基础上,以观念为指导,处理好建筑本质、精神、物质三者的关系,进行创意。唯其如此,建筑的设计与空间的精神意义和思想性才能通过观念的表达得以体现,形成建筑的风格特征,使建筑能够超越物质成为精神文化现象,得以超越传统建筑的主题范畴。如英国萨里赫斯哈姆高尔夫俱乐部的地下五星级酒店(图72)建在绿化带之下,突

① 矫苏平著:《新空间设计》,中国建筑出版社,2010年,第47页。

图72　萨里赫斯哈姆五星级酒店（英国）

破了传统建筑的观念。通过栖身地下这种方式，这家五星级酒店不仅没有影响到附近居民的生存空间，还突破了城市发展的限制条件，能够降低对交通流量的影响，也让居民享受美好的景色。

（2）反叛思维的运用

当代建筑设计已经在观念艺术的影响下获得较大的自由，建筑的创意策划是对既定的思维模式和常规形式的颠覆和反叛。在创意过程中要突破固定的建筑形态、建筑样式、建筑材料，对传统的坚固实体、静态空间、和谐的形式与比例等传统审美原则运用开放的思维予以消解，打破传统的视觉原则，用听觉、触觉、视觉等综合感觉来表现建筑空间。反叛思维指导下的建筑设计打破了原有的完整、统一、比例、主次、平衡，更多地趋向现代建筑的构成美。北京奥运会国家体育馆、拉邦舞蹈中心、声音生活住宅等建筑设计，就是反叛思维对传统建筑形态和方式的成功消解。北京奥运会国家体育馆（图73）建筑面积25.8万平方米，用地面积20.4万平方米，整个场馆是网格状的构架，其结构的组件相互支撑没有使用立柱，内部构成巨型网状结构。其看台是一个完整的、没有任何遮挡的碗状造型，外观看上去仿若树枝织成的鸟巢。

3. 解构主义风格运用

1967年哲学家德里达基提出"解构主义"的理论，他认为符号本身能够反映真实，对

图73　中国国家体育馆（皮埃尔·德麦隆和赫尔佐格）

图74　古根海姆博物馆(弗兰克·盖里)

于单个个体的研究比整体解构更加重要。他的理论对20世纪的设计领域产生了重大影响。建筑设计中的解构主义强调设计的结构要素,强调对于固有结构和逻辑进行系统地拆散和重组,造成视觉上的混乱,是对传统的古典美学中和谐、统一、完美等原则的挑战与反叛。解构主义指导下的现代建筑造型奇特而令人印象深刻。解构主义建筑师弗兰克·盖里在20世纪90年代末设计了造型大胆前卫的古根海姆博物馆(图74),成为"世界上最有意义、最美丽的博物馆",也使之成为西班牙的象征。

4. 多学科交叉运用

信息时代人们的观念与认识日趋系统化、整体化、复杂化,跨学科研究和多层次交叉日益加强。建筑设计的创意策划过程要突破传统建筑的限制,重新审视建筑设计,将人文社科、科学技术等方面新的研究成果和理论纳入建筑设计的领域,寻求建筑创新与发展的新途径。先锋设计组合蒂勒+斯考菲地奥致力于将多门学科交叉引入建筑设计中。在建筑设计上运用学科间的交叉研究和应用来扩大建筑的表现领域。他们在建筑设计中广泛使用现代文学、科学、哲学、艺术学等学科的理论和经验,借助计算机技术的新成果来观照建筑,将建筑设计与创作置于复杂的思考层面,对建筑的空间表现和整体进行创新和探索。

5. 生命机能理念指导建筑创意策划

20世纪柯布西耶、赖特等人在建筑上已经对"生命空间"展开探索,他们提出建筑应当具有生命体的各种特征。柯布西耶的萨伏伊别墅、朗香教堂,赖特的流水别墅都是对于生命空间的探索实践。当代建筑师、设计师继承了这一思想并且对于建筑与自然的关系进行探索,不断关注建筑的生命特征。当代,建筑设计在创意策划过程中,要将建筑与自然、生命物之间的联系纳入建筑设计的研究范畴。建筑设计的创意策划应当观照自然与宇宙的关系,应能够反应自然物的生命力量本质;同时要借助现代科学技术和科学新发现

图75 海藻公寓(德国汉堡)

来指导建筑的创意,表现建筑的多样性、复杂性和混沌性等特征,使建筑具有呼吸、循环、生存等生命机制。

德国汉堡建有世界首座海藻能源住宅(图75),住宅朝向太阳的各个竖直面都是一堵装满了海藻的绿色"水墙",只要二氧化碳、水和阳光充足,海藻就会吸收热量迅速生长,为整个住宅提供热水的同时又可以降低室内温度,当水藻生长到一定的程度后就会被回收用作发电,没有任何污染。

5 建筑设计的创意策划流程

1. 创意协调与沟通

在进行创意策划之前,建筑设计的创作方与委托方要进行必要的沟通,经过不断协调后才能进入下一个环节。因而建立和确定良好的沟通平台,才保证创意内容与外界的联系和适应性,此后建筑设计的创意策划可进入创意分析阶段。

2. 创意分析

在建筑设计的创意策划过程中,科学分析是基础,也是成功的关键因素。建筑设计的创意策划活动,包括实地考察、数据勘测、同类比较、问题归纳、创意情况记录等。在掌握大量一手资料和数据的基础上,运用分类的方法进行归类,比对分析。这样才可以尽可能避免创意策划过程中的不利因素,使得创意策划方案更加优化。

3. 创意构思

经过完备缜密的创意分析之后才可以确定创意主题,围绕创意主题展开一系列构思。在建筑设计的创意策划过程中,要围绕主题尽可能多地制定备用方案。并在构思过程中,进一步论证主题,不断完善主题,使每一个环节都尽可能做到周密有序。

4. 创意实施

创意策划构思计划以及备用方案确定后,要做统一的比对和分析,不断推敲,最后筛选出最佳的方案。当今的建筑设计领域往往以团队合作的形式出现,既需要团队中的每个人充分发挥自己的创意,更需要成员之间相互配合。这要求建筑创意策划过程中本着最优化的原则,对创意团队中的不同专业人员进行细化和明确的分工,围绕创意主题进行高效有序的合作。

本章思考题

1. 造型艺术的门类及表现形态、基本语言。
2. 摄影艺术与创意策划。
3. 雕塑艺术与创意策划。
4. 视觉传达设计与创意策划。
5. 公共艺术设计与创意策划。
6. 产品设计与创意策划。
7. 建筑设计与创意策划。

戏剧创意与策划

戏剧是演员扮演角色,在舞台上当众表演故事情节的一种艺术形式,是通过演员表演来反映社会生活的艺术,也是以表演艺术为中心的文学、音乐、舞蹈等多种艺术的综合。现在我们说的戏剧一般是指戏曲、话剧、歌舞剧、音乐剧等的总称。因歌舞剧、音乐剧在第一章有专门讨论,本章不再展开。这里,我们以话剧、戏曲为主要讨论对象。

创意产业是以创意理念为核心的经济活动。创意产业推崇创新意识、创造能力,强调文化艺术对经济的支持与推动,是一种新兴的理念思潮和经济实践。今天,戏剧面临着各种新兴艺术的冲击,要想在产业化经营中做到游刃有余,戏剧创作者必须善于运用创意元素,壮大戏剧产业。时代要求的戏剧创意,不仅仅局限于剧本,还需要在舞台表演以及产业化运营方面有所突破。

第一节 创意在戏剧产业中的地位

近年来,欧洲、美国、澳大利亚等国的一些戏剧理论家阐释和强调关于戏剧创意和戏剧产业的新观点,认为戏剧产业是一种在全球化的经济消费的社会背景中发展起来的,推崇创新意识、个人创造力,强调戏剧文化对经济的需要与推动,并将这种新兴的理念、思潮付诸于实践。现实当中,创意对戏剧产业确有重要作用。

1 戏剧与戏剧产业

1. 戏剧

戏剧是由演员扮演角色,在舞台上当众表演故事情节的一种艺术。具体地说,是指以语言、动作、舞蹈、音乐、美术等形式,达到叙事目的的舞台表演艺术的总称。在中国,戏剧一般有广义和狭义两种含义。广义的戏剧是指,凡有人物扮演、有完整故事情节的舞台演出形式,它包括以对话和日常动作为主的话剧,以歌唱为主的歌剧、音乐剧,以舞蹈为主要表现手段的歌舞剧、芭蕾舞剧和没有台词而以动作和表情为主的哑剧。当然,也包括东方的舞台形式,包括中国的戏曲、印度的梵剧和日本的歌舞伎。狭义的戏剧则专指话剧。

戏剧有几个要素:演员、表演、故事。这是戏剧区别于其他艺术的三个基本要素。演

员是戏剧艺术的媒介,真人上台,直面观众,这就把戏剧与以书面语言为媒介的文学区别开来,也与以纸张、笔墨为媒介的绘画,以大理石或木块为媒介的雕刻,以音响为媒介的音乐,以银幕、荧屏为媒介的影视形成鲜明区别;演是戏剧活动的呈现方式,以演员的肢体、语言为媒介进行呈现;故事是戏剧演出的对象,戏剧故事有它的前因后果和起承转合,形成富有冲突性、因果性的情节,在情节和场面的推进中,自然而然地流露出角色的情感、思想和性格。

2. 戏剧产业

戏剧产业从属于文化产业,是以戏剧创作、剧团演出为核心,向观众展示戏剧艺术的一种市场运作模式,其根本任务是向观众提供戏剧产品或服务。在生产的过程中,运用舞台艺术、演员、音乐、灯光等媒介和手段,通过市场化经营和管理,实现戏剧艺术的自身价值,获得经济效益。

戏剧从诞生那天起就与市场、观众有着密切的关系,与产业结下了不解之缘。无论是古希腊悲喜剧,还是印度梵剧,无论是中国戏曲,还是日本歌舞伎,它们在产生时都有一个重要的取向:面向广大的观众,追求观赏效应。戏剧的展现形式决定了它必然以获取现场观众的欣赏热情为主要目标。因此,在情节设置、人物安排上,戏剧都力求选取最为人们所津津乐道的内容。如中国宋代南戏《赵贞女蔡二郎》,其内容为赵贞女与蔡二郎婚后不久,蔡上京赶考,一去杳无音讯。由于连遭灾荒,双亲双双死亡;贞女身背琵琶,一路讨饭上京寻夫。而已在京做官的蔡二郎,见贞女不仅不相认,还丧尽天良驱马踩死贞女,最后遭五雷轰顶而死。类似的故事情节在中国文学、戏剧中出现颇多,往往是夫妻新婚不久,丈夫上京赶考高中并做大官。而妻子在家伺候公婆,后遇灾祸(或天灾或人祸),妻子上京寻夫,丈夫拒绝承认并设法害死妻子,当然最后也不得善终。这一方面反映了当时的社会现实,确有负心汉出现,另一方面也寄托了人们对负心汉的深恶痛绝,希望其遭到上天惩罚。人们在痛恨负心汉的同时,也对痴心女子抱有深切的同情。这样的故事在当时受到了人们的热烈欢迎,戏剧也收获不少的赞赏和收入。

早期的戏剧重视市场和观众,后来的戏剧同样如此。在戏剧发展的每一个阶段,都将观众和市场视为一个重要的因素,并在不断调试与观众、市场关系中获得发展。中国的京剧就是这样的一个代表,从四大徽班进京开始,根据观众的需求,徽剧就慢慢吸收汉剧以及其他地方戏曲的优良因子,在唱腔、服饰、身段等方面精雕细琢,在唱念做打方面自成一体,独具特色。

只是在后来的发展过程中,中国的戏剧与市场、观众产生了脱节。受苏联的影响,新中国成立以后的很长一段时间内,戏剧与其他艺术一起都被当做宣传、教育的工具,其娱乐属性和产业属性被悉数剥夺。只要宣传价值、教育价值高,观赏性高低无足轻重。经济价值更是无从发挥,因为所有的戏剧产品都是无偿提供给大众的,只要观众认同宣传目标,就是好戏剧。欧美的戏剧产业在二战中短暂的时期内也成了宣传的工具,其余时间与市场、观众的关系一直较为紧密。

如今,我们所提的戏剧产业既是对传统的复归,更是戏剧按照市场经济规律运行和操作的特殊要求。当今的戏剧必须充分考虑观众审美诉求的变化,采取积极有效的手段,与观众形成良性互动,提升戏剧水平,培养忠实观众群,使戏剧艺术重新回到人们的日常生

活中来。而能否以充满创意的思维审视和把握戏剧产业的各个环节,是其能否成功的一个关键因素。

2 创意在戏剧产业中的重要作用

创意对戏剧的作用体现在多个方面,不仅体现在对剧本的完善、表演的精雕细琢上,还体现在精心的策划、巧妙的宣传营销上。好的创意能够使戏剧产品赢得更多的眼球,获得更多的注意力。

1. 创意对戏剧策划的作用

如今,策划已成为戏剧产业的一个重要环节,好的策划往往能为戏剧排练和演出奠定良好的基础。前期策划主要包括策划构思,剧本的选择或创作,导演的选择,演员的选聘,舞台设计师、灯光师的选择等。其中,故事的精彩与否,演员气质与角色特点是否相符,场景、灯光能否使人感到耳目一新等都是戏剧能否受欢迎的关键,这些都需要策划人员充分发挥自己的创意,否则只能成为平庸之作。这里简单讨论一下创意对剧本的作用。长久以来,人们习惯上称剧本为"一剧之本",因为剧本在戏剧中有着重要作用,它是对戏剧的整体构思,是对戏剧的整体设想。好的创意能使剧本出奇制胜,在构思时就能获得非同一般的效果。

2. 创意对戏剧表演的作用

戏剧的表演是戏剧作品呈现于观众的过程,也是所有戏剧活动中最为关键的一环,这一环节的好坏直接关系到戏剧的成功与否,没有人能够否认表演在整个戏剧活动中的地位。担任表演任务的是演员,演员以自己的肢体、语言为工具,通过各种舞台动作,扮演一段相对完整的故事,在观众面前创造出一个个性鲜明的人物形象。无论是生活化的话剧,还是程式化的京剧,无论是侧重于音乐的音乐剧,还是侧重于舞蹈的舞剧,无不以塑造人物形象为己任,人物形象的出彩与否与演员的创意有着极大的关系。专业素质好的演员能够在自己掌握的高超技能的基础上充分发挥自己的想象力和创造力,创造出一个活灵活现、栩栩如生的人物形象。剧场布置、舞台美术、灯光等也是戏剧表演的重要组成部分。新颖独特的剧场布置、舞台美术、灯光等也能为戏剧表演增分不少,其工作人员的创意不可或缺。

3. 创意对戏剧传播的作用

当代高新技术的产生和全球市场的发展,对传统戏剧造成了巨大冲击。与以前专注于戏剧演出本身不同的是,戏剧的宣传营销受到人们越来越多的关注。如今戏剧不再仅仅是剧作家天才灵感突发的产物,也是戏剧营销传播的产物。如今,有了好的产品,更需要有好的宣传和营销,这其中创意具有突出的作用。

戏剧已不再是原来意义上的"艺术"了,戏剧被注入新的时代活力,创意已成为戏剧生命的源泉,促进着戏剧创作形态的多样化、戏剧传播形式的多样化,以及戏剧消费群体的最大化,使戏剧在新时代具备了全新的形态。

第二节　戏剧前期创意策划

如今,策划在戏剧产业中的作用越来越大,甚至可以毫不夸张地说,好的策划等于成功的一半。优秀的戏剧作品大都经过长期精心的策划。戏剧的前期策划主要包括策划构思、剧本的选择或创作、导演的选择、演员的选聘、舞台设计师灯光师的选择等。这些环节无不需要创意,巧妙的创意是策划能够出类拔萃的原因所在。除了前期策划之外,在戏剧的营销和后产品开发过程中同样不能忽视策划的作用,如戏剧的营销必须要求宣传营销人员在推销戏剧产品之前做好充分的调研,制定好营销策略和路径,这样营销才能取得事半功倍的效果,戏剧的后产品开发同样如此。策划在戏剧产业中的具体体现虽不同,但基本理念是一致的,因此,这里集中讨论一下,在戏剧营销和后产品开发阶段不再展开。

1 策划构思的创意

策划构思是策划者根据特定的要求而进行的戏剧整体设计和规划,既包括剧本的设想,也包括主创人员的选择。策划构思一般有两种形式。

1. 结合剧团或创作人员的具体特点而进行的策划

其优点是容易发挥创作者的优势,产生好的戏剧作品。这种形式在过去较为常见。这里以梅兰芳为例进行说明。齐如山是梅兰芳的好朋友,曾长期为梅兰芳的演出出谋划策,实际上担任了他的策划人。梅兰芳的很多作品,如《汾河湾》、《霸王别姬》、《天女散花》等都是在齐如山的精心策划下取得成功的。齐如山根据梅兰芳的身段、唱腔、动作策划创作,因为紧紧扣住了梅兰芳的艺术特点,这些作品都取得了较大的成绩,成为梅兰芳的代表作品。在策划的过程中,齐如山在传统戏曲"重写意"的基础上融入了西方戏剧"重写实"的元素,实现了中西合璧,这不能不说是一种独创。除此以外,齐如山还给出许多建议,这些都是根据梅氏的特点进行的针对性策划和安排。"过了十几天,他又演此戏,我又去看,他竟完全照我信中的意思改过来了,而且受到观众热烈的欢迎。"[①]观众之所以喜欢修改后的《汾河湾》,与戏中的新做法有重要关系。

如今很多剧团剧院结合自身的优势进行针对性的策划,同样也取得了良好效果。作为国家级的大剧院,中国国家大剧院经常策划一些大型戏剧活动。借助独特的地位,它可调集全国范围内最优秀的艺术家协同合作,组织具有较大影响力的戏剧演出活动。2013年国家大剧院特别策划"看戏话三国"京剧系列演出活动,集结了包括国家京剧院、天津京剧院、上海京剧院、北京京剧院在内的全国顶尖级院团最强阵容,演员有尚长荣、叶少兰、杨乃彭、康万生、邓沐玮等30余位京剧名家以及新秀。自6月7日开演,连演6晚,依次呈现《卧龙出山》(图76)、《舌战群儒》、《长坂坡·汉津口》、《群英会·借东风·华容道》、《龙凤呈祥》、《失街亭·空城计·斩马谡》等六部完整剧目。其一气呵成的布局、经典考究

① 《齐如山回忆录》,中国戏剧出版社,1998年。

的文辞以及真挚动人的唱腔,给广大戏迷观众带来酣畅淋漓的享受,提升了国家大剧院的品牌形象。这种集众家之长的做法对繁荣京剧无疑有很大帮助。当然,并不是所有剧院剧团都有国家大剧院这种得天独厚的条件,但也可以结合自身优势,发挥特长。

图76　京剧《卧龙出山》剧照

2. 根据某种主题或活动而进行的有针对性的策划

它的特点是目的性更强,更能适应特殊的情景。这在当前较多。比如为庆祝某某节日而进行的策划活动。其实,早在上世纪30年代,京剧工作者就已注意并践行这种策划方式。如齐如山为梅兰芳策划了出访美国的戏剧活动。齐如山根据美国人对京剧的认知,策划了一系列活动,如为了让美国人了解京剧,费时3个月撰写《中国剧之组织》一书,提前数月就在美国的报纸上刊登介绍京剧、梅兰芳的文章,为梅兰芳的出访提前进行宣传造势;还选取了最能代表梅氏特点的京剧再度创作和排练,最终使梅兰芳扬名美国,京剧也被美国所接受和喜爱。

如今,戏剧工作者同样重视这种策划方式。如2009年国家大剧院专门策划了"国庆献礼"系列演出,为观众奉上了包括大型音乐会、经典芭蕾以及话剧力作在内的艺术大餐。为迎接2012年新年的到来,国家京剧院和梅兰芳大剧院联合推出"国家京剧院经典保留剧目及新创剧目展演",上演《杨门女将》、《平原作战》、《春草闯堂》、《红灯记》、《锁麟囊》等经典剧目,此外还有《西厢记》、《文姬归汉》、《强项令》新近复排剧目以及新编历史剧《慈禧与德龄》、《汉苏武》等,既重温了经典,又促进了新剧目的创作,取得较好反响。这些针对特定主题的策划活动,由于针对性强,容易取得理想效果,受到人们的普遍重视。

2　剧本创意策划

剧本常被称为"一剧之本",可见其在戏剧中的显著地位。优秀的剧本是戏剧成功的重要保证。易卜生以后,剧作家和剧本被提升到了极高的位置。剧作家成为整部戏剧的

领导者;剧本成为戏剧的灵魂,导演和演员的工作只是剧本的形象化展示;评价戏剧好坏的标准是对剧本还原和展现的准确与否。虽然,片面强调剧本的统领地位有失偏颇,但优秀的剧本,无疑可以为戏剧建构一个成功的故事,塑造多个典型的人物形象,引发观众的无限思考。因此,今天我们还是要重视剧本的作用。

富有创意的剧本,无论是思想性、艺术性,还是娱乐性、欣赏性等方面都要有鲜明的时代特征。首先必须拉近艺术与观众的距离,其中传统剧目要不断改进、提高、创新,以适应现代观众的审美需求,而新创剧本的题材内容上需要有新颖、自然的故事情节及生动、形象的人物,努力挖掘主题意蕴的深度,通过塑造丰富而生动的人物形象,注入诙谐幽默语言元素,让观众欣赏戏剧时能耳目一新,回味无穷。

1. 情节

情节是叙事作品中的"故事"。戏剧情节就是剧作家从生活中提炼出来的矛盾冲突。与生活中原生态的故事不同,它是作者根据生活素材加工创造、提炼而成的,具有较强的审美特性。人物和事件,是情节的主要内容。在创意时,要注意以下原则:

(1) 注意显在部分和潜在部分的配合

戏剧的情节由显在部分与潜在部分构成。所谓显在部分,是观众在舞台上直接看到的那些情节。而潜在的部分,则是指"幕后"、"台下"的那些故事,这些人和事是虚写的,观众看不到。戏剧情节的显在部分,戏剧性比较强,人物、语言的动作性也更加充分,便于表演,便于观众接受。这部分情节要避开那些不宜直接向观众展示的动作和情景。显在部分固然重要,但潜在部分丝毫也不因为它的"潜在"而无足轻重。它是情节的有机构成,与显在的部分密不可分,因此必须想办法让观众知道、想到,否则他们就无法透彻地理解舞台上表演的显在剧情。正是它们从逻辑上支撑着舞台显现的那些人和事的真实可信性。如话剧《蒋公的面子》表面上着力于三个教授之间的故事,他们先是在1943年围绕是否参加蒋介石的招待而思前想后,后在"文革"中又争论是否参加过蒋公的宴会。看似琐碎的争论却折射出几十年之间的政权更替以及社会语境的改变,而它们才是推动情节发展和人物性格变化的最重要部分。

(2) 注意细节的刻画

情节是由一系列细节组成的,细节就是情节链条上的一个个环节。作为组成情节的一个单位,细节在剧中起着渲染冲突、刻画人物、推动剧情发展的重要作用。成功的剧作都十分重视细节的刻画。黛玉葬花是小说《红楼梦》中浓墨重彩的一笔,通过细微的动作表达出林黛玉的多愁善感以及对生命的呵护与尊重,文字给读者带来诸多想象。曹其敬导演的昆曲《红楼梦》(图77)中将这一细节形象地展现给观众,表演时导演要求演员蹲下接近地面上的花瓣,用肢体动作配合唱腔,表达黛玉对花的珍惜与不舍。

(3) 注意情节的取舍

这在改编其他剧本时,尤其重要。

图77　昆曲《红楼梦》剧照

好的剧作家往往善于情节的处理。《三国》（图78）是林奕华导演的一部话剧，它以一个现代的外衣演绎古典小说。小说《三国演义》是典型的男人戏，围绕着刘备、曹操、孙权三人的权谋和争斗展开。但在结构话剧时，林奕华抛弃了上述内容，而是聚焦于13个即将毕业的女生，她们分别进入课堂后，三位男性老师开始解读《三国演义》。女学生们围绕三国的典故展开剧情，他们时而是在历史中寻找成功窍门的学生，时而

图78　话剧《三国》剧照

是三国历史中的人物，另一瞬间，他们也会吟咏三国的戏词，展开咏叹调式的内心独白，最后，课程离题越来越远，学生的扮演越来越投入，活化了曹操的头疼、关羽的过去、孔明的无奈、司马懿的寂寞。通过取舍，林奕华建构了不同以往的三国故事，表达了他对"成功"的看法，并以此吸引女性观众，是很有创意的做法。

2. 结构

这里所说的结构，又称布局，是指戏剧情节构成与铺展的方式。两千多年之前，理论家们在论述舞台演出时，就注意到了结构本身的完整性。古希腊的亚里士多德说，"美取决于体积和顺序"，因此，一部戏剧"是对一个完整划一，且具有一定长度的行动的模仿……一个完整的事物由起始、中段和结尾组成"。① 后世对戏剧结构的见解，均未离开这个大框架。

常见的结构方式有三段法、四段法与五段法。有的戏剧由开始、中段、结尾三部分组成，这就是三段法。所谓四段法，就是将剧情分为开端、发展、高潮、结局四大段落，这正与中国古代作诗文的"起、承、转、合"相吻合，它与三段法没有什么根本的差别，只是把三段法的"中段"分成"发展"与"高潮"而已。五段法是德国戏剧理论家古斯塔夫·弗莱塔克提出来的。他将戏剧情节的构成分为开端、上升、高潮、下落或反复、结局五个部分，这就是著名的"金字塔公式"。

图79　川剧《潘金莲》剧照

剧本结构既有一定之规，也无万灵之法，它是多变而又多样的，一切都依生活逻辑与剧作家独特的艺术追求为准，当然这需要剧本创作者充分发挥创意。

川剧《潘金莲》（图79）在结构上很有创意。与传统戏剧不同，《潘金莲》巧妙设置了两条线索：一条用来表现潘金

① ［古希腊］亚里士多德著；陈中梅译注：《诗学》，商务印书馆，1996年，第74—75页。

莲从反抗、抗争到堕落的过程;另一条则将施耐庵、武则天、贾宝玉、安娜·卡列尼娜等引入剧中,用以评论潘金莲,突破了传统戏剧起、承、转、合的结构形式,造成了荒诞的效果,引起极大轰动。

3. 人物

人物是戏剧中最吸引人的要素,成功的戏剧往往有出彩的人物形象作为支撑。狄德罗在《论戏剧诗》中,将人物及其性格的描绘看得比情节布局更为重要。别林斯基也十分强调人物的重要性:"人是戏剧的主人公,在戏剧中,不是事件支配人,而是人支配事件。"①在人物创意时,要注意以下原则:

(1) 注意外形与内心的处理

在刻画人物时,要注意外形与内心的处理。观众在欣赏戏剧人物时,首先注意的是其外形:性别、年纪、长相、衣着等。有的剧作家在剧本中对人物外形有详尽的提示,有的则没有。人物外形与其内心状态是紧密相关的,它对表现人物的内心世界是至关重要的。人物的内心世界是由心理的、社会的、道德的因素决定的,包括情感、思想、政治、宗教等方面的内容,即精神状态。这是戏剧表现的重点,也是戏剧灵魂之所在。各个剧作家可以从不同的侧面表现人的内心世界,需要说明的是剧中人物的内心世界并不等同于剧作家的内心世界。在戏剧冲突中,高尚的与卑鄙的心灵可以同时存在,其间还有中间状态的或者更复杂的心灵。剧中的正面人物的形象是在对反面人物的批判、否定和超越中表现出来的,它能代表剧作者的美学评价,这也就是作者内心世界的表露。

(2) 注意人物个性的开掘

成功的剧作一般都有个性鲜明、特点突出的人物形象,当然这离不开剧作家的创意。如刘锦云《狗儿爷涅槃》(图80)中的狗儿爷就很有特点。狗儿爷原名陈贺祥,是北方农村的一个普通农民。他是中国传统农民的典型,在他身上有着农民的典型特征,他视土地为自己的命根子,在土地的反复得失中走向命运的悲剧。一方面,狗儿爷虽然勤劳淳朴、吃苦耐劳,但失去土地而疯癫的现实遭遇却充满了悲哀;另一方面,他由梦想拥有土地发展到幻想成为地主,并为后者而固守城门楼的做法,显然又是逆历史潮流的。可以说在他的身上体现了当过中国农村的历史变迁,也揭示了中国农民的人生命运,是一个典型的人物形象。

4. 语言

戏剧离不开语言,正像小说、诗歌离不开语言一样。如果说戏剧是一座大厦,那么语言就是构建它的建筑材料。在创意时应注意以下原则:

(1) 发挥演员语言的作用

图80 话剧《狗儿爷涅槃》剧照

① 满涛译:《别林斯基选集》(第三卷),上海译文出版社,1982年,第14页。

戏剧语言主要包括对话、独白和旁白三种。对话发生在两个或两个以上角色之间，是戏剧语言的主干。独白是由一个角色说出的，带有主观抒情性。旁白是角色暂且离开对话情景转而对观众或对自己说话，并假定剧中人"听不到"的语言。旁白主要用于表现人物心理，或嘲弄剧中另一角色。

（2）注意"潜台词的使用"

在剧中有些意思是无法用语言传达的，或者尽管可以用语言传达但不用语言

图81　话剧《商鞅》海报

更好，此时如果辅以短暂停顿，可以达到"此时无声胜有声"的效果。有的戏剧人物在讲话时，"言"在此而"意"在彼，表面话语与深层涵义完全不同，那些"意在彼"的话，也是"潜台词"。它与停顿中的"潜台词"有所不同，这种"双层语言"也很有戏剧性。

（3）剧作家的"提示语言"的巧妙使用

包括对人物外形、内心的描绘，对其性格的强调，对时代背景、生活场景的交代，以及对人物情绪的某些提示（如"激动地"、"深沉地"、"急切地"、"舒缓地"等等）。这部分语言在叙事上与小说相差不大，对人物塑造的作用稍弱，所以大部分剧作家不很重视这种语言。

（4）语言应该能够表现出人物的性格，推动故事情节的发展。

富有创意的剧作者在创作过程中，善于调动丰富的想象力，创造出既符合人物性格又形象逼真的语言。这也是戏剧的魅力之所在。《商鞅》（图81）是姚远创作的话剧，其中商鞅的语言十分契合其身份和性格。如当母亲用怀疑而又期盼的语气询问"难道你还想成为人上之人？难道你能翻天覆地、倒转乾坤？"时，少年商鞅坚定地回到"为什么不？"，商鞅生命意志的觉醒和挑战命运的个性展露无遗。当最后没有退路时，他说"我已经把我所有的爱都化作烈火来浇铸秦国这只大鼎了"，商鞅的坚毅和牺牲精神得到了很好的体现。

3　导演构思的创意策划

在戏剧活动中，导演扮演着极其重要的角色。导演不仅掌握着剧目的生死成败，而且很多戏剧思潮都跟导演有关。关于导演，主要有两种不同的观点。主流派认为，剧本是舞台艺术的基础，导演则是剧本的诠释者和体现者。导演的创作，可以发展或充实剧本，但却不能违背原作的立意与风格。先锋派导演或理论家则认为，导演是现代戏剧的核心，他可以随意修改或解构剧本，甚至干脆不要剧本，正如他有权设计布景、摆布演员、使用音响灯光一样。需要指出的是，如果把这种"导演中心"论限制在演出的特定范围内，是有道理的，作为某种创新实验，更是无可厚非，但要推行于全部戏剧活动，恐怕就行不通了。

导演所有的工作都是在幕后进行的。大幕一拉开，导演的工作也就结束了。观众看到的是导演的产品——戏剧的舞台形象，即由演员、布景、灯光、音响等合成的流动的舞台

画面。但舞台上的每个细节,都显现着导演的学养和才华。作为演出形式和舞台形象的作者,导演拥有演出的著作权。

事实证明,导演创作不能仅仅停留于舞台艺术层面,跟在剧作家后面亦步亦趋,导演更应该是一个思想家,通过二度创作表达自己对社会人生的独特思考。导演是戏剧里表现手段最多、自由度最大的艺术家,对剧本,他有选择和修改的权力;对演员,他有选择和调教的职责;对舞台艺术的方方面面,他可以根据整体构思和排演的需要随时进行调整。

导演的创意主要体现在导演构思上。导演构思是全部演出计划的核心,也是整个导演工作的基础。它集中反映了导演二度创作的思维特点。在创意时,应注意以下原则:

(1) 熟悉舞台艺术的各个方面

导演是演出的组织者。为把各种艺术成分组织起来,融为一体,创造出和谐、统一的舞台形象,导演必须谙熟舞台艺术的方方面面,具有较强的组织领导能力。

(2) 注意演员的选择和培养

演员是舞台艺术的中心,当然也是导演的主要表现手段。选好演员,往往就成功了一半。好的导演,在排戏当中,能以各种方式启发演员,激起演员的创作欲望,大大提高演员的艺术表现能力。现代剧坛上的许多优秀演员,都是在著名导演的培养下,迅速成长起来的。反过来,作为戏剧的重要载体,优秀的演员是表现导演艺术思想的最重要手段。

(3) 处理好与剧本的关系

值得注意的是,剧本是导演创作的起点,其次才是现实生活。阅读剧本激活了生活体验,从而产生出最初的创作冲动。剧本跟现实的结合,必须经过导演这个中介才能发生联系,这就是导演构思具有个性化的原因。导演构思的主要内容:一是确定演出的目的和任务;二是设计演出的总体形象和技术方案,其中包括舞台环境、人物造型、场面设计、演出节奏等,并写出剧本分析和导演阐释。

导演构思是整个导演工作的基础。独出心裁的构思能为戏剧的成功打下坚实基础。孟京辉是当代著名话剧导演,他的导演风格一向以"先锋"著称,强调突破传统,独出心裁,在话剧《活着》(图82)开排之前,他已有明确的戏剧构思,他坚持三点原则:第一是千万不要改动余华的语言;第二是所有的东西只摆出来,不做评论,更不做总结;第三是允许互相制造障碍,舞美、音乐、表演按照正常的交叉式创作。所谓"天马行空",更多的是在场景服饰方面,千沟万壑的舞美设计更是令人眼前一亮,舞美设计抛却以前张牙舞爪的创作状态,任由自己随着余华的小说"漂移"。① 这种构思既

图82 话剧《活着》剧照

① 《孟京辉:没人能比黄渤更适合演"福贵"》,新浪网,http://ent.sina.com.cn/j/2012-10-15/23543764266.shtml.

忠实于原作,又突出了孟京辉的个性,显示了导演与众不同的创意,为话剧的成功打下了良好的基础,在全国巡演中广受欢迎,并作为中德戏剧高端互访的剧目,获邀2014年初到德国演出。

4 演员的选聘与创意策划

没有演员,戏剧是无法完成的。演员以自己的肢体、语言为工具,通过各种舞台动作,扮演一段相对完整的故事,在观众面前创造出丰满的人物形象。

"演员是戏剧的心脏和灵魂。演员以现场表演的方式,直接把戏剧活动跟观众紧密地联系在一起,并将戏剧和电影、电视及其他影像艺术区别开来。只有当男女演员登场献艺的时候,剧本上的对话,剧作家所创造的性格,以及布景和服装才获得了生命。"[1]在戏剧中,"演员既是创作者,又是创作对象,同时又是工具,这三者统一在演员一个人的身上"。[2] 中外许多优秀演员,则把这种多重性简洁地归结为"我"(演员)与"他"(角色)两者的关系。"我"如何变成"他",就成了戏剧表演艺术的核心问题。不过,要把"我"和"他"统一起来,并不是件容易的事,要求演员发挥自己的想象力和创造力。因此,导演在演员选聘时要格外注意,通常应注意以下原则:

(1) 演员的气质符合角色

当然,这需要导演根据戏剧的要求和个人设想选择合适的演员,需要导演独具慧眼。如话剧《天下第一楼》选择谭宗尧饰卢孟实,林连昆饰常贵,韩善续饰罗大头,他们出色地展现了不同人物的不同个性、气质,形象真实生动,演出大获成功。

(2) 演员的表现力能支撑角色

作为戏剧的重要载体,演员的表演是沟通导演构思和观众欣赏的直接媒介。演员的表现力如何不仅影响导演设想的实现程度,还直接影响观众对戏剧欣赏的满意程度。优秀的演员能够以他们出色的表演,赢得大家的赞美和追捧。雷恪生在话剧《四世同堂》(图83)中扮演祁老太爷,将角色演绎得活灵活现,入木三分。虽然台词不多,但他将祁老太爷这样一个被战乱打破四世同堂梦想、无可奈何祈望战争快点结束的形象演活了,给观众留下了深刻印象。车夫小崔在《四世同堂》只是很小的一个角色,在话剧中没占多少篇幅。但邢佳栋将之演绎得十分精彩,赋予他以最光芒的灵魂,令人震撼。

图83 《四世同堂》剧照

策划阶段还包括化妆师、灯光师、舞

[1] [美]爱德温·威尔逊(Fdwin Wilson):《戏剧经验》(The Theatre Experience)英文第6版,纽约McGraw-Hill,INC.,1994年,第85页。

[2] 夏淳:《谈谈戏曲的表演体系问题》,《剧坛漫话》,中国文联出版公司,1985年,第96页。

台设计师、音乐合成师的选聘等重要环节,这里不再展开论述。

第三节 戏剧排演过程的创意策划

舞台演出是演员将排练好的戏剧完整展现于观众面前的活动,是戏剧创作者艺术水平的集中体现,需要导演、演员、舞美设计、音乐编导等精诚合作。演出时,导演虽不直接参与其中,但导演的构思以及舞台调度和演出节奏控制都深深影响着演出过程,是戏剧成功的重要保证。演员是戏剧演出的核心因素,通过其在舞台上的动作和语言,将一个完整的故事展现给观众。舞台美术(舞美)是舞台上各种造型艺术的总称,它不仅再现环境和支持表演,还具有解释剧情、揭示心灵的作用,具有极强的艺术表现力和审美价值。当代,舞美设计师发挥的作用越来越大,音乐对戏剧的作用也很大,尤其是音乐剧中,甚至可以说,好的音乐奠定了音乐剧的基础。

1 导演执导的创意策划

1. 导演计划

戏是排出来的。导演构思完成以后,下一步就是排戏。排戏是按计划进行的,一个完整的导演计划,包括剧本分析、演出结构、导演构思、技术方案、人员组织、日程安排等内容。它是导演排戏的纲领,也是全体演职员工作的指南。导演把他对剧本的理解、舞台形象构思,以及排演日程等直接告诉剧组,这就是导演阐述。导演阐述的目的只有一个,就是让全体演职员明白演出计划和各自的任务,点燃每个人的创作热情。

一出戏的排练大体要经过粗排、细排、连排、彩排几个阶段。粗排的任务是搭架子,确定舞台形象的大致轮廓。粗排不一定从头排起,有时候选取演员容易找到感觉的片段开排,往往能事半功倍。细排则需对每个部分精雕细琢,引导演员进入情境,化身为角色,掌握演出节奏。连排是把各个片段从头到尾连接起来,有时还加上布景、灯光、道具,这时戏剧有了舞台形象的雏形。通过连排,既可以检验导演构思的效果,也可以检验演职员是否遵循了导演的要求。彩排是在剧场里进行的,化装、布景、灯光、音响效果一应俱全。只有到了彩排阶段,戏的整体效果、魅力和缺陷,才能真正显露出来。所以,彩排时导演需要坐到观众席上,以观众的眼光来看戏,发现问题,做最后的修改。经过这几个阶段,才能逐步把各方面的创造活动组合成一个有机整体。

出色的导演计划能展现导演的艺术功力,为戏剧的成功打下坚实基础。话剧《蒋公的面子》(图84)在2012年首演便引起轰动,其导演吕效平在创作伊始就有明确的计划,

图84 《蒋公的面子》剧照

即与"国家化"的戏剧对话,在戏剧中体现自己的"个人性"、"精神性",而不是作为政治学、社会学或者伦理学的附庸。为此,剧中没有描写"一流"的知识分子,把精神自由神圣化为一种绝对的、崇高的东西;而是描写了教授们有限的精神自由,描写了这种精神自由的喜剧性:一碗好菜比国家元首更重要,几箱故纸比对独裁者大义凛然的仇恨更重要[①]。在排练过程中,导演反复强调其意图,最终为人们呈现出一部精彩的作品。导演的这种处理方式使人物显得更加真实、符合历史情景,并引发人们思考。

2. 舞台调度

排戏是一项复杂、系统的工作。在准备阶段,每个演员对其扮演的角色,都有一个相对完整的"心象",存在于每个演员的想象之中。必须经过对台词、走位、细排、连排等一系列环节,演员之间才能建立起必要的默契,真正进入角色。排戏时,导演根据构思,对每个演员在舞台上的位置及其相互关系,做出相应的安排,这就是舞台调度。

舞台调度是导演将各种戏剧动作及环境因素,按照一定的审美原则组织起来,塑造舞台形象的创作活动。舞台调度是无声的语言,导演的创意构思,能在戏的每一个场面和细节中流露出来。

舞台调度的对象是演员,重点是动作。导演舞台调度的主要艺术语汇是位置的移动、身体的迎合向背,以及动作支点的安排。舞台调度的作用,一是凸显人物之间的关系,揭示冲突,刻画人物;二是调动观众的注意力,激发观众的想象与思考,增强艺术效果。

观众的注意力总是跟着角色的动作走的,一句话、一个手势、一个眼神就可以把观众的视线引向某个方向。所以,舞台调度不仅是对演员地位、体态的调整,同时也是对观众注意力的调整。

好的舞台调度总能给人留下深刻的印象,如话剧《蒋公的面子》在处理现实和回忆两段衔接时就很具创意,通过舞台调度将现实与回忆完美衔接,使人仿佛穿越了时空。在处理过程中,舞台前场的左边是"文革"时被打成"牛鬼蛇神"的三人,舞台前场右边是1943年时的茶楼。在现实和回忆交汇的瞬间运用写意的手法,让时任道指着上场的人物对身边的夏小山说:"这个是你。"一下就顺利完成了现实到回忆的过渡[②]。

3. 演出节奏

演出节奏是戏剧风格的集中体现。开排之前,导演对戏的演出节奏会有一个基本设想。它规定了哪些段落应该快一些,强一些,哪些地方需要慢一点,沉一点,哪些地方集中,哪些地方散开,等等。

导演依据剧本确定一出戏的演出节奏。喜剧作品,冲突多起于误会或巧合,人物则比较简单,外部动作多,台词简短,情境转换快捷,戏剧节奏一般较为轻快、活泼。悲剧作品,主人公性格比较复杂,而且经常反省,台词较长且内涵丰富,情境多处于紧张状态,给人的感觉是沉重、压抑、单调。而悲喜剧由于是把不同类型的人物、不同性质的冲突掺和在一起,情节大起大落,情境气氛多变,因而具有类似于复调的节奏形式,和谐里包含着强烈的

① 吕效平:《一个文化事件——关于喜剧〈蒋公的面子〉》,《扬子江评论》,2013年第1期,第7页。
② 章安宁:《穿越时空的对话——浅谈〈蒋公的面子〉体现的话剧美感》,《剧影月报》,2012年第6期,第29页。

对比与反差。凡是优秀作品都有鲜明的艺术个性,这种个性是作家独特生命体验的反映。在创意时,要注意以下原则:

(1) 要顾及观众的接受心理

在近代以前,演员时常会根据观众反应,在演出中随时添加噱头和笑料,以调剂气氛,或有意篡改唱词,讨好观众。随着导演地位的确立和演出的规范化,这种现象越来越少。但演出仍需观众积极参与,才能创造良好的艺术效果,因此导演构思时仍需考虑观众的接受心理,使演出节奏与观众心理保持一定的张力。如舞台上常见的行刺场面,剧本中也许只有一两句舞台提示,聪明的导演却会给它加入许多穿插,不断绷紧观众的心弦,直到那致命一击的出现。

(2) 考虑演员的内心体验

演出节奏是由人物的行动造成的,也会对演员的表演产生重要影响。演出节奏如果与演员的内心体验一致,会使演员感到舒适顺畅,容易进入角色,行动也更加自如、准确。

2 演员表演的创意策划

"人"是表演的工具,演员只能运用自己的形体、声音和动作,去创造角色。话剧和戏曲表演的基本任务都是创造角色,两者所用工具相同,都是演员,区别在于方法不同。京剧演员创造角色的方法概括主要是唱、念、做、打四种功夫。而话剧表演则主要靠动作。话剧动作主要有三种,一是语言动作;二是形体动作;三是心理动作。当代话剧表演中,有时候会穿插一些歌舞片段,如《桑树坪纪事》,但只是为表达某种思想,或者取得某些特殊效果,并非话剧表演的常态。因为表演方法的不同,所以对演员的要求也不同,他们在发挥创意、塑造形象时也有不同的原则和方法。

演员在场面上必须集中注意力,主动接受其他角色的刺激,据此做出适当的情绪反应,并以一定的形体或语言动作表现出来,从而推动剧情发展。注意力不集中、感觉不灵敏,或缺乏适应性,都是胜任不了这项工作的。话剧演员和戏曲演员分别有一些特殊的要求。

(1) 话剧演员要善于观察和感悟人生

因为话剧的人物是个性化的,从精神气质到言谈举止,都有独特之处,无法将其纳入固定的类型,即使同一个人物在不同的情况下也会有不同的心理活动和外在表现,也不能用一套固定的程式加以表现。话剧演员只能从生活出发,根据生活的逻辑去探寻人物性格的合理性,并从人生百态中获取基本的创作素材,也就是善于模仿。

(2) 话剧演员还必须具备记忆情绪和动作想象力

在特定生活境遇中体验到某些情绪之后,还必须有能力记住这些情绪,以便在类似的戏剧情境中,重新唤醒这种记忆,并以适当的动作表现出来。动作想象力对于话剧演员来说也是至关重要的,没有它,演员无法进入角色,也无法将文学形象转换为舞台形象,人物的性格和情绪等也就无从表现了。

(3) 戏曲演员要重视程式的模仿

戏谚云,"台上三分钟,台下十年功",一语道破了京剧等戏曲演员在走上舞台前,需要

经过多么漫长的磨炼,才能掌握必需的程式。戏曲演员从师傅那里学到的,首先是一套套固定的表演程式以及固定的套话。然后再跟角色相结合,将各种表演程式组合、转化为具体的戏剧动作。离了程式就无法演戏,所谓的"戏不离技",就是这个道理。

戏曲在长期的发展过程中吸收了大量的杂技和舞蹈成分,因此十分重视动作的表演性和观赏性,演出中常穿插各式各样的舞姿、身段、把式。这些技艺能把人物的心情以夸张的形式展现出来,如《贵妃醉酒》中的衔杯翻身、卧鱼嗅花,因形象地展现了主人公在规定情境中的心理活动而广受赞誉。这些都需要戏曲演员持续地学习和训练。程式不但是戏曲特有的表现手法,也是演员和观众交流的艺术语言。观众必须懂得这些程式,才能领略其中的奥妙,才能看得懂戏。

无论是话剧演员,还是京剧等戏曲演员,在表演过程中都需要将自己的思想创意融入进去,才能创造出独特的艺术形象。

3 舞台美术的创意策划

1. 舞美

舞台美术是舞台上所有造型艺术的总称,为表现戏剧内容而服务,其基本功能是营造戏剧环境,为表演提供支点。20世纪以来,在各种现代主义思潮的影响下,舞美设计理念已经发生重大变化,上升到解释剧情、揭示人物心灵的层面,其艺术表现力大大提高。

剧组里负责舞美工作的是舞台设计师。在导演的指导下,先画草图,经反复切磋修改,画出效果图,并做成模型,最后放大,制成布景和道具,根据需要打上各种灯光,一台戏的舞台美术就形成了。

舞美道具灯光的设计在戏剧演出过程中尤为重要,一部戏剧的表演,可以通过舞台场景的创意设计改变演出格局,例如话剧《寻找春柳社》,把整个剧场刻意设计成演出舞台,有效增大舞台容量,发挥了戏剧与观众的现场互动效应,加强了舞台空间的伸缩感。戏剧舞台演出根据剧情的发展而变化场景,这就要靠舞美道具灯光的设计和配合。当今,舞美道具布景更是被赋予了丰富的内涵。我们以我国近年优秀黄梅戏作品《徽州女人》为例,分析舞美道具灯光设计的创意元素的重要性。

《徽州女人》是近些年我国优秀戏剧的典范,"分别获得过中国戏剧文学奖、第六届中国艺术节大奖、第九届文华奖、第十七届中国戏剧梅花奖、第十一届上海白玉兰奖等多个重量级奖项"[①],并赢得观众们的一致好评,取得了可观的票房收入。《徽州女人》的成功,舞美道具灯光的创意设计功不可没。序幕迎亲一场戏中,从天而下一束白光直射在舞台中央的大花轿上,让花轿完全置身于光束之下,与周围漆黑环境形成强烈对比,凸显了这鲜红夺目的道具,喻示着徽州女人悲凉而又艰辛生活的开始。舞台的半空中悬挂着一座石桥布景,随着唢呐高亢、激越的吹奏,舞台出现了滚动的火海,火红的花轿、轿夫、新娘,把观众带入炽热的迎亲气氛中。《徽州女人》中采用多色彩大色块的灯光营造皖南山区浓

① 徐栩:《黄梅戏〈徽州女人〉演出百场引起业内外关注》,新华网安徽频道,http://www.ah.xinhuanet.com/xinwen/2002—12/12/content_87865.htm。

郁的地域文化氛围,用高科技灯光营造出徽州地区典型的民宅、石桥等景象,全剧场景带给观众强烈的视觉震撼,并以一幅幅黑白版画来代替幕布,夸张且又具时代美感。

该剧在舞美道具布景中虚实处理非常巧妙,在"盼"这场戏中,用一张具有徽派传统工艺的雕花大床,通过演员在其上展现的艺术造型,表达"徽州女人"的内心欲望与冰冷现状。舞台右上方,巧妙地设置了一扇微敞着的小窗道具,随剧情变化,这扇窗子不时透进一束月光,这更衬托出徽州女人的孤独和寂寞,希望与坚强。在最后一幕中,从天幕上伸展下来一道石阶,象征了一条没有尽头的凄凉人生之路,让观众留连遐想。

2. 景物造型

景物造型主要由布景和道具构成。其中,固定的大背景,称作布景,可以活动的叫做道具。在拱框式舞台上,室内景多搭建在舞台后部或侧翼,台底的天幕则用于展现远方的景物,常以幻灯打上去,有时也用图画做背景,称作底幕。道具则分为大道具、小道具、随身道具和特制道具等。布景和道具组合起来,就构成了一个有形有色的戏剧环境。

景物造型也是一种二度创作,其中包含着导演和舞美对原作的理解和评价,因而具备了解释功能。景物造型无论多么逼真,创造出来的都不是真正的生活空间,而是一个传达美感的审美空间。在创意时,要注意以下原则:

(1) 呈现和说明故事场景

这是景物造型最原始、最基本的功能,它把人物周围的自然环境及其变化,如实地呈现在观众眼前,创造出虚构的生活空间。

艺术就是选择,对于写实性的景物造型来说更是如此。舞台空间是很有限的,设计者根本无法也不必把生活中所有的东西都搬上去,他只能选取那些最有代表性的景物和道具,为人物创造出一个虚构的生活空间。选择的结果是景物造型的典型化。

(2) 为演员提供一个具体的表演空间

景物造型创造出来的是一个虚构的生活空间,而表演空间却是实实在在的物理空间。导演的舞台调度要在这个空间中进行,演员的动作要靠它来支撑。好的景物造型,能为表演提供丰富的动作支点,并成为有机的戏剧场面。

随着科技的进步,景物造型的材料和方法也越来越丰富。近年来,澳洲和日本的一些先锋艺术家,尝试将数码技术跟表演结合起来,创造电子时代的新"戏剧",就是一个值得注意的动向。他们或者把即时表演跟先期录制的景物通过技术手段混合在一起,"把表演者置入景象之中"[①],或者以电子传感器将人体动作装进预先设定的模型里,变成动画,或者借助网络技术,把不同时间地点的人物和景色编排为新的影像"作品",进行着多方面的探索。

(3) 展现人物的情绪

出色的布景造型能表明故事发生的场景,展示人物的情绪,激发观众的想象力。很多戏剧作品在这方面都有成功的实践。中国京剧在这方面有自己的认识,为不影响人物的主体地位,以至于喧宾夺主,其布景和道具都很简单,一张桌椅代表深宅高院,一根马鞭代表高头大马,简约却富有诗情画意。当然,现代京剧在这方面有着新的尝试,布景造型趋

[①] [澳]玛利·摩尔:《数码投影与现场表演》,《戏剧艺术》,2003年第2期,第13页。

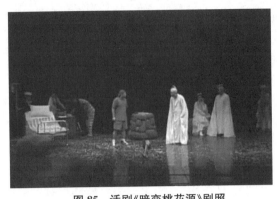

图 85　话剧《暗恋桃花源》剧照

于写实。话剧方面,赖声川创作的《暗恋桃花源》(图 85)描写的是两个剧组在同一个剧院内拍戏的故事,不同的布景、道具不仅展示了两个剧组排练内容的不同,还揭示了两种不同理念的冲突和碰撞。吕效平导演的《蒋公的面子》在布景道具处理上也有异曲同工之妙,在处理现在与过去的对接时,舞台一侧是被打成"牛鬼蛇神"的三人,一侧是 1943 年的茶楼。这一处理不仅完成了时空上的超越,更体现出三人精神的压抑和痛苦。

3. 人物造型

舞台上的角色不但有情有义,而且有形有色,这形与色就是人物造型。人物造型主要指人物的外部形象,包括化妆与服装两个方面,统称为化装。近代话剧化装以写实为主,也有不少成功的抽象或寓意设计。观众对人物的认识是从化装开始的,随着剧情展开,逐步深入其内心。所以,人物一出场就必须给观众一个深刻印象。这就需要根据人物的身份、地位、个性以及演员的形体条件,进行外部形象设计,包括面部化妆、服装穿戴、体形特点及其变化,等等。

戏剧演出中人物造型需要通过人物化妆服饰造型和人物舞台形态演绎表现两方面来完成。在人物化妆服饰造型中西方戏剧喜欢运用写实的手法,通过化妆服饰的个性化差异凸显戏剧人物的独特个性;中国戏曲偏爱写意的方式,通过服饰脸谱等行当规制塑造类型化的舞台形象。作为中国最古老的剧种昆曲对服饰具有严格的程式性,宝岛台湾白先勇率众打造的昆曲青春版《牡丹亭》(图 86)在海峡两岸取得巨大成功,其在化妆扮服饰方面很有创意。

昆曲青春版《牡丹亭》保持戏曲传统妆扮服饰基本面貌的同时,拓展了艺术功能,更新了设计理念,具有新的美感。昆曲服饰是在明代服饰的基础上进行艺术化提炼形成的戏衣样式,以简驭繁,在服饰的样式、图案、质地、色彩上有着严格的规范标准。《牡丹亭》的舞台服饰在遵循传统昆曲服饰的行当化原则上,吸收了西方戏剧服饰彰显个性的美学理念,融入了现代都市青年崇尚简约、淡雅的审美意识,在传统昆曲服饰设计理念的基础上进行了大胆的探索与创新。

《牡丹亭》服饰迎合当代年轻人的审美要求,多采用雪纺和真丝面料进行加工制作,利用面料的柔软、华贵,创造舞台人物形象飘逸和熠熠闪光的华丽富贵之感,并结合演员的表演动作,将其身段中的灵动、轻盈、优雅之美完美呈现。如水袖、翎子、汗巾等服饰的运用,既丰富了戏曲舞台的表演语汇,又给观众留下广阔的想象空间。剧中杜丽娘和柳梦梅的梦中造爱场面在舞台上很难作正面表现,昆曲青春版《牡丹亭》中的舞美设计王童充分发挥水袖的收放、勾搭、缠绕的创意思维,将难以言表"情色场景"诠释得热烈大胆而又不失优雅含蓄,让观众浮想联翩,意境营造得体而又丰满,受到当代观众的交口称赞。在"离魂""回生"两场戏中,杜丽娘身披的大红斗篷,突破了传统《牡丹亭》服饰中主以藕白、淡

蓝、嫩黄、浅绿构设的淡雅风格。"冥判"一场中,追捕的鬼卒扯住了杜丽娘的双手。这时杜丽娘的扮演者沈丰英将特意加长了的雪白水袖向左右平伸,形成一个十字图案,充盈了整个舞台,醒目而又独具内涵。

人物舞台形态演绎需要通过人物形体表演来表现。青春版《牡丹亭》全部角色都由年轻演员来担纲表演,白先勇经过层层筛选,最后选中青年昆曲演员沈丰英和俞玖林担任主演,在唱、念、舞等方面继承发扬了昆曲的传统。"杜丽娘"角色的表演细腻传神,用优美的身段和唱白将"杜丽娘"喜悦甜蜜、怨怅交织、哀感缠绵情感表达得淋漓尽致,并将其心绪的变化刻画得细致入微。青春版《牡丹亭》还加重了"柳梦梅"的表演戏份,两个主人公戏份并重,改变了传统昆曲中过于柔弱无力的柳梦梅形象。青春版《牡丹亭》运用身段表演,念白唱腔融合服饰妆扮的创意将"杜丽娘""柳梦梅"青春洋溢、活力四射的人物造型在舞台上完美呈现。

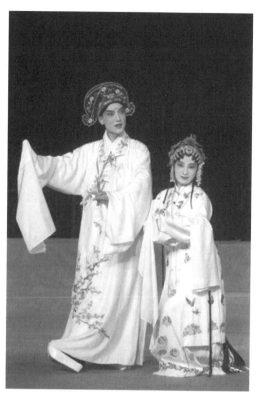

图86　青春版《牡丹亭》剧照

《牡丹亭》巡演百场,纪念光碟中收录了一位美国加州大学戏剧教授看了《牡丹亭》的演出后激动地感言:"这是我看到的最伟大的歌舞剧,她们的身段太美了,诗词被天才的演员唱活了,那些服装是惊人的美丽,像云彩一样围绕着演员的动作。"[①]当演员穿着精美的、颇具创意的舞台服饰完成唱念做打的昆曲表演后,服饰的韵律和节奏得到完美呈现,剧中的杜丽娘、柳梦梅等人物形象更加鲜明突出,真切地体现昆曲的韵致。戏曲服饰设计理念与人物形态塑造的创意促成了昆曲青春版《牡丹亭》的成功,为舞台艺术中人物造型现代化提供了新思路,成为昆曲现代传承的重要范例。

4　音乐编导的创意策划

音乐、音响效果也常被导演用来渲染气氛,解释剧情。环境因素如雷鸣电闪、风雨人声、鸡鸣狗吠之类,不可能也没有必要全部陈列到舞台上,只能在需要时由专门人员,用特殊的材料或设备,现场制造效果或播放录制好的音响。这些音响和效果,既是环境的一部分,也可以起到渲染气氛、支持动作的作用。音响和效果也会"说话",有解释功能。音响的运用,既为人物行动营造出一个具体的声音世界,又能表现时代的变化,传递着设计者对剧作旨意的理解。

① 《牡丹亭》巡演百场纪念光碟,江苏省苏州昆剧院演出,桂林贝特电子音像出版社,2007年。

图87 话剧《正红旗下》剧照

我国的戏曲区别于其他戏剧剧种的重要标志是，剧本结构、舞台表演和剧种风格都融会于音乐之中。音乐能够准确表达作曲家的音乐形象思维和情感体验，准确地传达出人物内心在特定戏剧情境下的情感，并起到升华主题、渲染舞台气氛的作用。

很多成功的戏剧作品都有出色的音乐音响效果。如在查丽芳导演的话剧《正红旗下》（图87）时，音响也发挥了重要作用。"火烧报国寺"一场，方丈主持朗月大师面对侵略者，没有屈服，而是率领众僧侣集体殉节，殉节前敲响了寺院的大钟，众僧侣的诵经声响彻寰宇，钟声、诵经声如黄钟大吕般在天地间回荡，僧人们用出家人特有的方式完成了对国家的献祭。其后，当老舍的父亲战斗到最后一刻时，钟声再次响起，这是又一次用生命完成对国家的献祭。音响将人们不屈的精神完美地展现出来。

第四节 市场营销过程的创意策划

营销在戏剧产业中具有重要的地位，是戏剧创作和戏剧消费的沟通媒介。完整而有效的营销策略，是扩大戏剧市场、抑制观众流失的关键，这离不开创意的支持。戏剧营销不但要考虑戏剧的市场需求及其获利能力，更要立足于戏剧的艺术价值。

在戏剧市场营销方面，要加大广告宣传支出，利用媒体宣传造势，把戏剧打造成时尚性的文化消费产品。我国戏剧市场化发展，可借鉴影视剧作营销的方案及策划经验，主要从消费群体信息分析定位、利用媒体宣传、组织观众互动等多方面进行分析研究。

1 消费群体信息分析及票价定位

戏剧属于现场表演性节目，制作成本较高，这导致它的平均消费要高于电影电视等数字节目，很难在收入较低的农村地区赢得群众青睐，其次戏剧自身的艺术特性要求观众具有较高的艺术修养和欣赏品味，因此戏剧的消费群体主要是具有较高收入、良好教育的城市观众，他们拥有较高的学历与收入，岁数处于中青年阶段，能够较快接受新鲜事物，追求时尚，具有一定经济基础、文化修养、艺术品位，他们很容易从戏剧得到"有文化，有品位"的满足感，是戏剧消费的中坚力量。还有一部分消费群体是艺术爱好者、高校学生、商务人员等，这部分群体消费不稳定，但也有开发的空间。值得注意的是区域间戏剧文化消费具有不平衡性，沿海东部城市和经济发达地区人口密集，收入、消费整体水平相对较高，消费规模与市场容量相对较大，消费活动也比较集中，戏剧销售成本低，商业信息便利、交通基础设施齐全，所以这些地区能够率先享用戏剧文化产品，戏剧商品市场的开发就要以这

些消费群体为主要对象,研究他们的欣赏需求,进行戏剧艺术创作,并根据他们的收入水平和消费能力制定戏剧演出票价,还要根据他们的兴趣特点进行宣传造势。

戏剧门票价格的制定,应由创作生产的劳务、广告宣传、场地租赁等成本费用以及当地人们收入水准等因素决定。目前有的地区出现恶性竞争、成本虚高、票价与市场脱钩、赠票严重等阻碍戏剧市场的畸形现象。有的剧团演出为谋求暴利,常常注重推出"名人效应、广告效应、时尚因素"来抬升票价,甚至产生天价门票,把很多观众拒之门外,这是扼杀戏剧观众于摇篮中的短视做法。戏剧只有得到群众的支持和认可,才能获得商业成功,获得自身的延续和发展。所以适当合理的运用低价、降价策略是符合当前消费群体市场需求的,也是戏剧产业持续发展的要求。

在票价定位方面,在欧美有很多成功实践,如西区莱斯特广场(Leicester Square)的半价亭(TKTS)和百老汇的时代广场(Time Square)专门设有半价亭出售有折扣的门票。在欧美,还有一种成熟的票价优惠方式,即会员制。这是一种灵活自主的销售方案。会员每年只需交纳一定数额的会费,便可享受会员待遇,如:折扣优惠、优先选位权、提前购票,等等。在营销过程中,我们可以根据本国民众经济消费现状,打亲民票价,让更多的潜在观众走入剧场。国内有的剧院也在尝试走会员制路线,如上海东方艺术中心为会员提供会员手册、会员刊物、会员活动日、会员服务处等个性服务,培养了大批忠实观众。

同时戏票的出售平台应做到购票途径多元,购票便利快捷,通过设置便民售票点、电话购票,设置剧院网上购票中心等方式进行。有时还可以采用套票的做法,国内很多戏剧艺术活动中已经在运用这种方法,如戏剧演出季和大学生戏剧节都出售套票。

2　充分发挥媒体宣传作用

戏剧是一门特殊的艺术形式,要想得到观众认可、支持并经历时间考验,成为久演不衰的精品,单纯戏剧策划和排练是远远不够的,还需要善于运用媒体进行宣传工作。目前我国通常采用电视、广播、网络、报纸、杂志、宣传单、海报、广告牌等方式进行广告宣传。对戏剧而言,因其具有强大感官冲击力,所以最好采用最直接、具有强烈刺激效果的广告形式。如动态电视广告、色彩斑斓的宣传单、海报等。随着科技发展,商家市场运作思维的开拓,大家都意识到要想让广告宣传脱颖而出,就需采用合适的宣传方式,根据剧目特点打造与众不同的广告。

很多剧院与媒体都有密切的关系,有利于戏剧的宣传营销。如上海东方艺术中心(图88)的运营由上海东方艺术中心管理有限公司负责,后者由保利文化艺术有限公司和文汇新民联合报业集团共同组建。文汇新民联合报业集团的加入为东方艺术中心的宣传营销提供了便利、快速、全面的媒体覆盖使东方的戏剧演出能在短时间内引起观众的注意。由于与新闻媒体的良好关系,上海东方艺术中心每年出现在平面媒体上的报道文章约在1 000篇左右,主要是新闻报道,兼有固定演出信息的铺排,并不间断策划专题,引起媒体的关注,经常成为媒体的热点。在其他媒体上,他们也舍得大量投入。观众在乘坐出租车时甚至可以同时注意到到东艺的三个演出广告——汽车的收音机里在播出德累斯顿国家交响乐团音乐会的电台广告,触动传媒的移动视频里播放着爱尔兰《凯尔特传奇》演出广告,

图88 上海东方艺术中心夜景

出租车的海报栏上张贴着美国国家交响乐团音乐会的演出海报。看演出毕竟是满足衣食住行需求之外的精神享受,多看一场少看一场也没有本质区别,东方营销上的创意就在于用巧妙的方式引起观众对演出的向往与期待,并最终买下演出票。相比之下,许多剧院和剧团的演出营销,往往是一台演出排演出来之后,根本没有余力进行宣传广告,结果只能是"酒香也怕巷子深"。[①] 上海的另一家大型剧院在宣传上也有自己的优势。

上海大剧院的管理机构是上海文化广电影视集团,该集团下辖广播、电视台、报刊、杂志、网络等多种媒体,可为上海大剧院的宣传营销提供全方位的便利服务。

在公演之前,适时召开新闻发布会,是宣传造势的一个很好的机会,借以说明自己制作团队的功底,以及此部戏剧演出的意义,以引起人们的广泛关注;在上演之前,召开公演发布会,讲述制作的心路历程和幕后故事,以及新颖之处,也可吸引人们买票走进剧场。召开新闻发布会已成为戏剧宣传的一个有效手段。

3 组织观众与戏剧互动

在戏剧营销过程中,还要注重与观众之间互动,不仅运用媒体向市民推销戏剧,还要加强与群众的互动,通过举办一系列活动,让群众更加了解戏剧,调动他们的好奇心和积极性,从心理上触动、感染他们。例如白先勇通过讲述青春版《牡丹亭》的排演花絮、制作

① 徐涟:《上海东方艺术中心破解现代化剧场管理运营的生存困境》,《中国文化报》,2010年9月27日第4版。

的艰辛,激发起人们的好奇心理,举办有奖竞答等活动,调动群众对昆曲参与的积极性,达到宣传青春版《牡丹亭》的效果。在演出之前由主创人员向公众开办公益性讲座,引导观众逐步走进戏剧,在观看的时候能够理解主创人员的制作理念,接受起来不至于太过突兀。

白先勇在推广青春版《牡丹亭》时深谙讲座的宣传力量,不管是在国内演出还是在国外巡演,每到一地,他都会身先士卒,走进高校,走进图书馆,为公众免费做关于昆曲和《牡丹亭》的讲座,并邀请演员现场进行身段、唱腔、音乐的示范,主题演讲与表演示范相结合,以便观众心领神会。2008年,白先勇在苏州大学召开新闻发布会,随后以《昆曲新美学——从青春版〈牡丹亭〉到新版〈玉簪记〉》为题,分别在苏州独墅湖影剧院和苏州科文中心举办两场大型公益讲座,向公众及媒体介绍这部昆曲制作过程中采用的现代导演、舞美等手法,对于从未接触过昆曲的年轻学生来说,是一次难得的艺术入门教育。

4 大学校园演出

戏剧艺术要培养年轻观众,要唤起青年人、大学生的喜爱,戏剧才会焕发出青春的魅力。通过走进大学演出,送戏到大学校园,在广大年轻人中间制造轰动效应,然后再通过大学扩散到全国各地。白先勇推出昆曲《牡丹亭》,主打"青春"牌,他知道年轻大学生对艺术接受较快,品位较高,只有唤起年轻人心底对美的追求和向往,才能够打动他们的心扉。2004年6月在苏州大学存菊堂首演成功后,几天之内各大媒体纷纷进行报道,评论文章连篇累牍,轰动效应已经全面形成。白先勇借势积极运作大学巡演计划,从江南到北国,从东部到西部,在南北大学生中间引起强烈反响,引发了大学生的昆曲热,一句"我那嫡嫡亲亲的姐姐呀"成为大学生的时髦流行语。之后新排的戏曲、话剧甚至是其他传统表演艺术也纷纷走进校园,为大学生倾情演出。

有的戏剧则产生于大学校园内,它们由高校师生创作,首演也选在大学校园内进行,当积攒了一定的人气后,又在全国演出。如话剧《蒋公的面子》由南大2009级学生温方伊编剧,南大教师吕效平导演,在南京大学首演。首演结束后,在南大引起轰动,第二场演出便一票难求。在南大共演出29场,观众年龄越来越大,上海、北京、成都、深圳的观众也慕名前往。在高校演出积攒的口碑为后续的社会演出提供了重要保障。其后又受邀到南京紫金大戏院演出,气氛十分热烈,多家媒体对其进行宣传报道。截止2013年6月初,已在15座城市演出70场,场场爆满、喝彩满堂,引起评论界的热切关注。

5 海外巡演

将中国戏剧推广到国外,让外国人认识和欣赏中国戏剧,海外巡演之路必不可少。早在上世纪30年代,京剧大师梅兰芳就曾想到国外宣传推广中国京剧(图89),在美国演出了《汾河湾》、《剑舞》、《刺虎》等代表作品。梅兰芳的演出受到美国观众的热烈欢迎,每场演出结束后谢幕多达十几次,两个星期的戏票在三天内预售一空,火爆程度可见一斑。梅兰芳的美国之行对京剧的推广产生了重要作用。如今,很多剧作家、导演也在积极拓展海

图 89　梅兰芳与美国演员合影

外市场,如 2008 年 10 月,北京京剧院梅兰芳京剧团在好莱坞柯达剧院演出三场。这是时隔 78 年后,梅派京剧艺术在美国主流剧院的再次演出。梅兰芳京剧团在柯达剧院分别上演了《杨门女将》《白蛇传》《霸王别姬》《贵妃醉酒》等经典剧目,吸引观众超过 6 000 人。不少热情的观众专程从美国各地甚至加拿大赶来。演出结束时,全场观众反响热烈,梅葆玖连续谢幕 7 次。此外,剧团还分别到加州大学洛杉矶分校、亚太博物馆、加州大学尔湾分校开展京剧讲座,让未曾接触过京剧表演艺术的美国人大开眼界,多场讲座座无虚席,观众反响热烈,踊跃互动。众多研究中国古典文学和艺术的教授在听了京剧团艺术家梅兰芳的讲座后,认为演讲内容深入浅出,引人入胜,纷纷表示能看到梅老表演,听到艺术家讲座,不但充实了戏剧知识,开拓了眼界,满足了研究的需要,而且还激发了自己对东方文化的更大兴趣。①

又如白先勇借助自己的名人效应力推青春版《牡丹亭》走进北美,走向欧洲,向世界推介中国昆曲艺术,开拓了中国戏曲的海外市场,扩大了中国昆曲在国际上的影响。截止 2012 年,青春版《牡丹亭》已于海内外巡演 212 场,其中在美国、英国、希腊、新加坡等海外演出已达 47 场。2006 年 9 日 10 日至 10 月 10 日青春版《牡丹亭》在美国西部柏克莱、尔湾、洛杉矶和圣塔芭芭拉四个城市进行了历时一个月的巡回演出。圣塔芭芭拉市市长 MartyBlum 在市政大厅举行隆重的命名仪式,宣布 10 月 3 日到 8 日为"牡丹亭"周,时任中国驻美国旧金山总领事馆彭克玉总领事赞扬说:"青春版《牡丹亭》赴美演出,开创了中

① 钟玲:《谈中国戏曲在海外的推广》,《四川戏剧》,2013 年第 1 期,第 142 页。

国戏曲进入美国主流社会以及社会力量和市场运作结合的一个成功范例。"①

在白先勇的主持下,先后在加州四所高校演出,加州伯克利大学专门开设中国昆曲选修课程,中外各大主流媒体对此均予以深度报道。海外媒体评价道:"昆曲这朵深谷幽兰,终于在全世界爱好文化艺术的人们中,找到了知音。"②

第五节　戏剧后产品开发阶段的创意策划

戏剧产业绝不仅仅是单纯的戏剧演出,在其周围完全可以形成一条完整的链条,以戏剧为纽带,形成完整的生态圈。在这个链条中,戏剧后产品开发在以往受到的关注不够,应引起戏剧从业者的重视。在开发过程中也要注意发挥戏剧工作者的创意,进行周密的策划构思。

1　注重市场产业链发展

戏剧不能故步自封,自我封闭,而需要同旅游、餐饮、教育等其他产业发展结合起来,打造一条完整的文化产业链。欧美戏剧产业十分繁荣,每年都吸引大批国内外游客前往观看,而消费群体的涌入带动了旅游、交通、餐饮产业的发展,形成完美产业链。我国的戏剧市场化道路尚在发展中,但发展起步慢,很多相关产业链发展还有待完善,根据中国戏剧实际国情,完全打造适合自身情况的戏剧市场产业链,将戏剧同其他产业联合起来,相得益彰,共同发展。

1. 分析消费者的需求

戏剧产业链打造时,首先从要分析消费者的文化需求,以市场需求作为着眼点,因为它是戏剧文化市场和产业链运作、发展的前提。根据消费群体的特性及需求进行创意设计,结合当前文化发展多元化、时尚化、个性化的特点,对消费群体的审美兴趣、休闲娱乐需求进行调查研究,寻求相契合的产业合作,打造戏剧产业链。同时运用创意构思,将这条链上的各个元素紧密联系,相互促进,创造出更大的协同效应。戏剧产业链将上、下游行业整合成一个统一产业链,组成一个虚拟的动态链条,实现经济效益的增值。

2. 借鉴国外成功经验

戏剧产业已经成为英国一项重要的文化产业,尤其是伦敦西区已经成为戏剧娱乐中心及旅游观光圣地,扬名海外。伦敦西区以剧院为起点,将周边各国风味、情调的餐饮、影像、酒吧、游乐厅等休闲娱乐场所整合在一起,形成一个大的生态系统。戏剧演出与旅游观光带动交通、住宿、购物,戏剧出版业,唱片销售业,共同形成一条完美的产业链,伦敦西

① 《青春版〈牡丹亭〉获文化部扶持》,新华网苏州频道,http://sz.xinhuanet.com/2012—12/12/c_113996058.htm.
② 《深谷幽兰觅知音昆曲〈牡丹亭〉在美首演大获成功》,新华网,http://news.xinhuanet.com/world/2006—09/18/content_5106058.htm.

区的戏剧魅力和旅游优势也正在于它在有限的空间内,为观众提供了多样的选择,以集体的优势吸引庞大的观众群,产生连锁的经济效益。

而在美国纽约,百老汇剧院群坐落在纽约市曼哈顿岛中心地带,被称之为"戏剧区"(纽约市共有5个行政区划,每个行政区内还有若干个小区,这些小区往往与历史文化和地理文化相关:如"戏剧区"、"时报广场区"、"服装区"、"餐馆区"、"博物馆街"等)。随着产业升级换代,如今这里已发展成为一个产业园区,是一个由百老汇剧院群以及与百老汇剧院群演出相关的创意、制作、表演、宣传、售票、融资投资、法律服务、人才培训、行业管理等构成的完整产业体系,并因此产生一条产业链,发挥巨大的经济创造力。

中国的戏剧市场化运营中,也应该借鉴伦敦西区、百老汇戏剧产业链的运营方式,将戏剧同其他相关行业链接起来,形成效益共同体,相互促进,创造出更大的经济效益。上海大剧院是中国目前运营戏剧市场比较成功的典范,如今上海市也试图将上海大剧院的戏剧演出,同上海的旅游资源相结合,使人们在奔赴上海大剧院欣赏戏剧演出的同时,也能实现商城购物,观赏外滩美景,品尝美食餐饮。戏剧演出在提升了上海旅游品位的同时,旅游也为戏剧演出带来部分观众,增大戏剧演出的经济效益。值得注意的是,要实现与旅游等的结合,上海大剧院的戏剧工作者还需要展现代表中国戏剧文化的优秀作品,形成自身的品牌效应,而不应单靠引进国外经典戏剧剧目。同时,还要注意通过独特的创意构思将戏剧演出的艺术内涵与旅游结合起来,使戏剧欣赏成为旅游的有机组成。

2 重视戏剧衍生品开发

戏剧后产品、衍生品开发市场,是个具有很大发展空间、前景光明的领域,但是目前我国戏剧业并未在这块市场领域投入太多的精力,只有少数人员在从事单一的戏剧衍生品开发。对比一下电影产业的后产品研发,可以从中得到启示和经验。以美国好莱坞为例,电影取得票房成功博得观众一致好评后,会充分利用影片的品牌效应,生产与影片主题相关的海报、音像制品、玩具、邮票、纪念品、电子游戏、原创音乐、文学作品等电影衍生产品,以及使用影片形象、品牌的其他产品,其中很多后产品都创意十足。后产品的开发使电影产业借助技术现代化和资本现代化、规模化,改变了电影产业单一依靠票房的弊端。影片与后产品之间存在着互动关系,影片为后产品的销售营造有利的前提条件,后生品的开发、销售对影片有宣传效应,后产品开发还能带动相关产业的发展。1977年乔治·卢卡斯导演的《星球大战》获得巨大成功,制片商对影片进行后产品开发,如玩具、海报、服装、珠宝饰物和其他商品,带来巨大经济价值。到目前为止,《星球大战》共开发了240多种玩具,衍生产品销售价值超过45亿美元。迪斯尼影视制作公司以其经典影片中的卡通形象为主角,采用高科技手段,兴建起大型主题游乐园,吸引了影片的忠实观众以及游客,开启了迪斯尼公司更为广阔的财富之路。

戏剧后产品的开发,可以将电影产业后产品的开发成功案例作为借鉴,把开发作为戏剧产业中的一个重要部分来对待,细心挖掘每一处能够产生价值的后产品,充分挖掘戏剧票房以外的价值,并通过精致的创意,使后产品受到广泛的欢迎。欧美戏剧演出商已经将眼光从票房转移到戏剧后产品的开发上,很多剧目都有自己的后产品。例如与之相关的

唱片、剧本、乐谱,印有剧目标志的海报、服饰、文具、生活用品等,这些印有剧目标志的后产品都受到版权保护,价格不菲,但是观众们还是乐于在看戏之后购买不少相关产品。在观众看来,这些后产品包含看戏时的美好回忆,买回去又可以馈赠亲朋好友,而这些后产生品无形中又为该剧做了宣传。因此,这些戏剧后产品,不但为制作单位赢得高额经济利润,还可为剧目进行宣传,使得版权方"名利双收"。但戏剧艺术,演出票价高,又对观众艺术修养有要求,这些因素造成戏剧消费群体不如电影消费群体数目庞大,衍生品开发的市场也需找准契机。

本章思考题

1. 戏剧前期的创意策划。
2. 戏剧排演过程的创意策划。
3. 戏剧市场营销过程的创意策划。
4. 戏剧后产品开发阶段的创意策划。

电影电视剧创意与策划

当今我们正处在一个被创意包围的时代,艺术也不可避免地融入其中,电影电视剧同样如此。传统电影电视剧的产业链条一般包括制作、发行和放映三个环节,如今策划和后产品开发对电影电视剧越来越重要,因此在讨论电影电视剧创意策划的过程中,有必要将策划阶段和后产品开发阶段纳入其中。

第一节 电影电视剧与创意

电视剧与电影都是通过光影和声音,使用视听语言来讲故事的艺术。电视诞生的时间要晚于电影,因此诞生之初就从电影中借鉴了很多艺术手法。二者有很多共同性,并相互促进,如今电视剧依然可以借用电影新的处理手法,而电影同样可以从电视剧中获得一些启发。这也是本章综合讨论电影和电视剧的原因和基点。

如今,电影电视剧产业的每个环节都离不开创意,都需要精心策划。如果电影电视剧在编、导、演、摄等方面没有创意,那么就无法与其他作品竞争,更无法发挥其特殊优势。在电影电视剧的策划、发行、放映及后产品开发阶段,创意也是须臾不可缺的。正如霍金斯所说:"在艺术上,一旦个人精神剥离于创意,就会沦为平庸。"[①]

1 创意对电影电视剧策划的作用

策划是当下电影电视剧创作者特别重视的一个环节,关系到一部作品能否受到人们的欢迎,并最终影响其票房收入和收视率,很多影视公司都有专人负责策划工作。一个好的创意能够使作品鹤立鸡群,出类拔萃,为人们展现精彩的故事和震撼人心的视听效果。

① [英]约翰·霍金斯著;洪庆福,孙薇薇,刘茂玲译:《创意经济——如何点石成金》,上海三联书店,2006年,第15页。

2 创意对电影电视剧创制的作用

创制阶段是电影电视剧创作中的主体环节。在这一环节,作品得以创作完成,它的成功与否决定整部作品的成败。创意对其特别重要,这在某些艺术家身上有突出的体现,如王家卫是一个很特别的导演,他的很多电影在拍摄之前没有剧本,拍摄过程中王家卫的创意和构思能够很好地融入影片中,使影片能够异常精彩。同时,因为没有剧本的限制和约束,所以演员能够充分发挥自己的想象力和创造力,正如张曼玉所说:"如果我一早就有心理准备,我的表现会好些。但其实即兴地演反而会更有魔力。作为演员能通过思考把自己的想象加上去,这样算创造性表达。演员能有 space 去 create 的话,就是最理想的了。"[1]当然摄影师、造型师等的创意对作品同样也很重要,后期制作过程中的创意同样如此。

3 创意对电影电视剧宣传营销的作用

宣传营销作为沟通创作者与欣赏者之间的桥梁,被称为影视产业的"腰",可见人们是多么的重视。有创意的宣传营销活动能使电影电视剧获得更多的关注。如影片《女巫布莱尔》(图 90)是一部小成本电影,在宣传营销过程中没有投入大量资金,但它在宣传时采取了一种很有创意的办法,利用网络这一新兴媒体[2]向观众进行系统地宣传营销,包括设立官方网站、发布信息制造话题等,吸引了大批恐怖片爱好者。

4 创意对电影电视剧放映的作用

放映阶段是电影电视剧与观众直接见面的环节。它的运转流畅与否,与影视企业能否收回成本,获得利润密切相关,因此制片机构大都十分重视该环节。富有创意的放映活动往往能够大幅提升影视作品的观看率,提高影片票房或收视率。如档期的产生是一件有创意的活动,影片《甲方乙方》(图 91)开启了中国贺岁片档期的先河,此后涌现了大量贺岁片。随着时间的推移,又陆续出现了"五一"黄金周档、暑期档、"十一"黄金周档等档期,近年来情人节档、圣诞节档、妇女节档等也呈现出越来越大的影响力。

除此之外,电影票价制定上的创意也同样可以刺激票房的增长,"周二特价日"、"接二连三"优惠以及各种电影票团购[3]等也激发了观众的观影热情,吸引大批观众在工作日到影院观看电影。

[1] http://ent.sina.com.cn/star/hk_tw/2000-09-25/17623.html,新浪网。
[2] 时值 20 世纪 90 年代末,当时网络还是一种新兴媒体。
[3] 当前很多团购网站都开展了电影票团购业务,订购者可获得 50% 甚至更多的票价优惠。

图90　《女巫布莱尔》海报　　　　图91　《甲方乙方》海报

5　创意对影视后产品的推动作用

创意对于电影电视剧后产品同样不可或缺。影视后产品的每种形式都离不开创意，首先影视后产品的生产离不开创意的参与。没有了创意，影视后产品也就失去其闪耀夺目的内在本质。

创意对于影视后产品销售来说也是不可须臾离的。优秀的创意能够促进销售，扩大市场份额。

影视旅游是一种特殊的影视后产品，创意对其也有重要作用。项目设置以及经营策略方面的创意可以帮助旅游具备独特的韵味，显著提升其品位，获得人们的青睐。

第二节　电影电视剧的前期创意策划

电影电视剧作品要占领市场，必须要关注观众。只有不断研究观众的欣赏口味、倾向和所关心的问题与诉求，并用适当的试听语言予以关注和呈现，才能生产出既叫好又叫座的影视作品。因此，要在拍摄作品之前有一个全局的、整体的规划。为此，影视策划人必须在策划上下工夫。

"问渠哪得清如许，为有源头活水来。"富有创意的"策划"活动，是优秀作品的"源头活水"。影视策划就是对电影电视剧进行全方位的策划和构思，其目的是为了使其"适销对路"。影视策划贯穿于整个影视产业的所有环节。除了开拍之前的准备和构思工作之外，

影视营销和后产品的开发同样离不开策划,如影视营销策略的选择、营销技巧的使用,都需要经过提前策划。其操作方法都有相类之处,因此在这里集中讨论,下文不再展开。

前期策划是制作前期的准备工作,是指一部影视作品开拍以前需要做的全部工作。今天的影视策划已经不是简单地想两个点子、出出主意,而是一个复杂的系统工程,只有把策划建立在科学的基础之上,影视作品才能真正走向市场。对一位具有市场经济头脑的影视策划人来说,选取任何一个题材,都要从市场出发,做周密、准确的市场调研。脱离观众、脱离市场的影视作品注定无法生存。根据市场调研所提供的信息,可以知道哪些题材受欢迎、哪些题材不受欢迎,以及观众所希望的作品风格等。掌握了这些信息,影视作品的策划人在具体拍摄构思时就可以把握观众的心理需求,拍摄出贴近生活且有较强欣赏性和艺术性的作品。

电影与电视剧在传播方式上有明显差异,决定了两者在文化上、艺术上都有显著差异。电影重视情节、场面和奇观,电视剧则更重视人物、对话和细节;电影强调以导演为中心,电视剧则以编剧和演员为核心;电影体现流行文化的矛盾和差异,电视剧则更体现价值整合的主流性。具体来说,电影关注整个社会,内容超越日常经验,价值观念多元;而电视剧以家庭故事为主要题材,以日常经验为主体内容,以生活化戏剧为叙事特征,以主流意识为价值观念。因此在策划过程中要结合各自的特点进行针对性的创意策划。[①]

前期影视策划主要包括作品立项、撰写剧本、组建核心创作团队三个环节,它们都离不开创意。

1 选题立项的创意策划

影视前期策划的第一步就是选题立项,在创意时须特别重视两件事:一是确定目标;二是调查研究。

1. 确定目标

影视策划的首要工作是确立目标,任何影视策划都是为了实现一定的目标。一般来说,选题有三种情况:一是上级指令,即国家机关将拍摄某类题材的作品作为政治任务下发,影视制片厂需要坚决执行拍摄任务,八一制片厂的很多影片都属于此类;二是导演、编剧或制片人提出一个有创意的构思,或者是主创人员在一起碰撞交流,激发出创作构想,其目标是为实现共同的艺术追求;三是策划人在大量信息的基础上,从商业利益角度出发,提出某一选题。目前,第三种情况更多一些。《让子弹飞》(图92)是姜文导演的一部影片,其在策划之初目标就很明确,即要获得高额票房收益,其后通过多次打磨剧本,选定主创人员,经过精心拍摄和剪辑,最终完成并收获6.59亿的高票房。《火线三兄弟》(图93)是管虎导演的一部电视剧,管虎对它的定位是突破传统的抗战剧的模式,做到故事架构及内容上的独树一帜。该剧没有聚焦宏大主题,而是从一个家庭着手,描写一家三兄弟或主动或被动的选择,体现特定时代下的抗战故事。

① 尹鸿、阳代慧:《家庭故事·日常经验·生活戏剧·主流意识——中国电视剧艺术传统》,《现代传播》,2004年第5期,第56、64页。

图92 《让子弹飞》海报

无论何种情况,策划人在进行策划时,一定要有明确的目标,包括要拍摄什么类型的影片?影片的主要受众是谁?票房预期是多少?当然对影视作品的主题、放映档期等也要有一个初步的规划。明确这些以后,方可进行下一步的工作。贺岁影片在这方面有很多成功的实践。大多数贺岁影片将轻松愉快的爱情、家庭式生活作为主题,档期一般选在岁末年初,有明确的针对性,因此容易受到观众的欢迎,2012年首映的《人再囧途之泰囧》再次验证了这一点。

目标的准确程度取决于策划人发现问题的能力,也就是对问题的敏感性,这是一个影视策划人员的基本素质。这要求影视策划人既要注意搜集相关信息,更要善于整理、分类、研究情报,从中发现机会。

2. 调查研究

调查研究通常包括三个方面:研究观众、研究竞争对手和研究自己。它是策划的基础工作。

（1）研究观众

研究观众是影视策划的基本工作。研究观众包括了解观众需求、观众特点和观众心理。在制作一部作品之前,要对市场,即观众的需求进行科学分析。

同时,影视策划人应在详尽的市场调查的前提下作出准确的受众定位,尽量把大众关注的兴奋点挖掘出来。如果作品能把观众身边的东西生动地表现出来,就能引起观众的共鸣。在这一方面,贺岁电影《失恋33天》(图94)做得不错,它成功适应了当下年轻人的欣赏口味。影片对"劈腿"、"第三者"等现象的揭示,反映了年轻人在感情生活中遇到的问题。而影片结尾王小贱和黄小仙走到一起,"治愈"了黄小仙的失恋综合症,也宣泄了年轻人失恋后的苦闷情绪,因此受到观

图93 《火线三兄弟》海报

众的热捧。可见,影视作品只有贴近观众,贴近时代,才可能赢得观众,实现其社会效益和经济效益。当下,住房问题已引起人们的广泛关切,房价的高企以及微薄的工资收入之间的矛盾使房奴面临极大的压力。他们小心翼翼地工作、生活,难得享受生活的乐趣。电视剧《蜗居》(图95)回应了房奴一族的关切,围绕年轻人住房、感情等问题展开,描绘了房奴、小三、贪官芸芸众生的真实状态,给观众带来强烈的感情冲击。

图94 《失恋33天》海报

图95 《蜗居》海报

(2) 研究竞争对手

研究竞争对手也很重要,只有知道竞争对手的情况才能确定相应的对策。研究竞争对手的具体办法是进行"强弱势"分析,即对竞争对手的市场定位、资源配置以及整体能力做详尽分析,找出其优势和劣势所在,并制定相应的竞争战略。研究竞争对手时,有几点应特别注意,一是制片能力如何？每年能制作多少作品？影片的票房或收视率如何？在何种类型片中有特殊优势等；二是市场资源方面,研究竞争对手是否有自己的发行和放映渠道或与这二者之间关系是否紧密,这些都应纳入研究指标；三是人才资源配置情况,特别是导演、演员的知名度和美誉度如何。在弄清竞争对手的优劣之后,要结合自己的实际情况确定发展战略,方能在市场中做到有的放矢,游刃有余。但目前国内的电影制片厂做得并不好,2013年就曾出现了《青春雷锋》、《雷锋在1959》、《雷锋的微笑》三部雷锋题材的影片同时上映的情况,最终每部影片票房都不理想,题材雷同是一个重要原因。

(3) 研究自己

策划的落脚点是在竞争中占据有利位置,这需要充分了解自己。必须从设备、资金、人员等方面对自己的条件和特点有全面清醒的认识。唯有如此,才能知道什么必须做,什么不能做,这关系到影视策划的可行性。

要使影视作品受欢迎,影视公司要积极适应变化着的市场,不妨专门建立自己的创意策划公司,为自己的影视作品寻找新的创意,同时策划影视作品的营销、影视后产品开发等。而对于那些无法建立创意策划公司的,也应引入创意策划公司参与影片的策划工作。

需要注意的是,电影是超日常经验的梦幻艺术,电视剧更像是日常经验的窗景艺术。一般而言,电影常关注宏观的事件,为观众造就一个虚拟的梦幻世界,观众的观影更像是圆梦行动;而电视剧则更关注老百姓身边的故事,通过展示家长里短拉近与观众的距离,像是一位家庭成员向其他成员讲述自己经历或听来的事情。因此,在选题过程中也要结合各自的特点进行策划。

2 剧本的创意策划

剧本是编剧对特定的素材进行艺术加工和提炼,运用影视特有的思维方式和表现形式,以文学语言为物质材料,进行艺术创作的过程,是整个电影电视剧制作的基础。剧本要对作品的主题、情节、人物等方面进行总体设计,为导演、演员、摄影、音响、美术、剪辑等部门人员提供再创作的依据。

影视剧本的来源主要有两种:一是专门为电影电视剧创作的剧本;二是根据其他艺术形式改编而来的剧本。两者的创作略有不同,但在创意时都要考虑以下要素:

1. 影视题材

题材是在大量素材反复筛选的基础上形成的,是剧本乃至整个影视作品成功的重要因素,编剧者在选取题材时应特别慎重。一般来讲,题材的选择应遵循以下几个原则:

(1) 选择具有一定社会意义或思想意义的题材

影视艺术具有显著的社会性,为此编剧应尽可能选择那些具有积极社会意义的题材进行创作,使作品具有一定的进步性和健康积极的思想倾向,让观众从中得到美的享受和熏陶。当然影视艺术不是宣传品,不应露骨地表述自己的思想和社会观念,但影视艺术又不能排除一定的思想性,应当让其通过题材本身自然流露出来。

好莱坞电影在这方面做得很好,很多故事都不复杂,题材也很简单,但往往能把美国人的精神显露出来,激励人们奋发向上。《阿甘正传》就是一个典型代表,影片主人公阿甘生于一个普通家庭,生来残疾,但通过自己的不懈努力和奋斗,终于成为一个典型的美国英雄。故事情节合理,题材常见,但真实可信,将"个人奋斗"的美国精神淋漓精致地阐释出来。

中国影片中也不乏具有社会意义的影片。《唐山大地震》(图96)是一个很好的例子,该片的题材虽略嫌宏大,但在具体处理过程中,将视角对准一家四口,通过一家的悲欢离合与思想变化反映出一代人对灾难的态度,体现了中国人的团结一致以及仁爱、宽恕的精神品质。

现代商战中充满了尔虞我诈,种种背信弃义的行为不仅不利于商业的繁荣,更不利于社会文化的健康发展,很多人都痛心疾首这一问题。在这种呼声下,电

图96 《唐山大地震》海报

视剧《乔家大院》(图 97)的诞生恰逢其时,它以山西商人的经营历程为题材,展现了晋商的经营智慧,着重展现了"诚信"的经营理念,满足了大众的内心需求,对诚信的重建有重要的促动意义。

图 97 《乔家大院》海报

图 98 《三峡好人》海报

（2）选择与自己的审美经验、艺术趣味相接近的题材

由于个人气质、秉性及生活经历的不同,编剧者都有着自己比较熟悉的生活范围,只有选择与这种经验和趣味相吻合、相贴近的题材,才能在创作中迸发激情,充分施展自己的聪明才智,让灵感放射出光彩,许多成功的影视作品都证明了这一点。如《甲方乙方》是冯小刚自编自导的一部影片,影片讲述了几个赋闲在家的影视工作者合伙开办"好梦一日游"影视策划公司的故事。正是由于冯小刚多年的影视从业经验,因此他对影视工作者群体极为熟悉,将人物刻画得入木三分,生动逼真,故事表现得趣味十足。贾樟柯是中国第六代导演的代表人物,他的影片喜欢将焦点对准处于社会底层的人。《三峡好人》(图 98)中,贾樟柯将视角对准了煤矿工人、三峡移民等普通人群,细致刻画了三峡移民的朴实、牺牲精神以及山西农民韩三明为爱情的执着和坚韧。贾樟柯来自山西,长期关注包括农民、城市失业者、普通工人等在内的底层群体,因此能准确把握他们的性格、喜好以及生活状态。正是由于影片生动展现了三峡地区等人群的真实生活状态,第 63 届威尼斯电影节授予该片"金狮奖"。

《大染坊》(图 99)的编剧陈杰三岁辍学,16 岁进入邮局工作,后下海从商,直到成为某大公司的首席执行总监,在经商的过程中积攒了丰富的经验和经商智慧。因此,在创作《大染坊》的过程中,将陈寿亭这样一个靠乞讨为生,后来成为经商奇才的形象刻画得活灵活现。加之,陈杰是山东人,所以将儒家的精神深深地印刻在陈寿亭身上,令人印象深刻。

（3）选择群众喜闻乐见的题材

影视编剧应注意选取群众喜闻乐见的题材,创作出贴近生活、贴近普通人的作品。唯此才能激起最广泛的共鸣,作品的生命力也才能更持久。2012 年的《人在囧途之泰囧》

图99 《大染坊》海报

图100 《人在囧途之泰囧》海报

(图100)以3 000万左右的投资,收获了12.6亿元的票房,创造了国产影片新的票房纪录。一个重要原因在于影片讲述的是普通人的故事,主人公像极了身边的朋友,与观众日常生活很相似,因此对观众而言,具有一种天然的亲近感,容易引起观众的共鸣。

农村题材电视剧一直深受观众欢迎,很多该类题材电视剧都有不错的收视率。电视剧《乡村爱情》以东北农村为故事发生背景,围绕着象牙山居民的爱情、婚姻、创业和生活展开,通过谢永强与王小蒙等几对青年情侣之间的情感生活,描绘当代农村青年的爱情观和事业观,同时对谢大脚、刘能、赵四、长贵、谢广坤、王老七等中年人的描写也浓墨重彩,展现了农村生活的广阔图景。正是由于该剧接近群众,在各地创下了收视率新高。值得一提的是,其后《乡村爱情》(图101)系列电视剧都取得很好的收视率。

2. 主题

剧本的主题,即作品的主旨或中心思想,是剧作家经过对题材的挖掘、提炼而得出的思想结晶,也是剧作家世界观、人生观、美学观的集中表现。在创意时,应注意以下几点:

(1)主题的含与露

影视的魅力在于其强烈的美感,深刻的主题只有借助美感的产生才能得以实现。编剧在确立主题时应让主题潜隐于作品中,通过银幕上人物的刻画、情节的描绘以及各种形式美的综合呈现自然而然地流露出来,而不是直白地表述出来。

好莱坞电影在这方面很注意,如动画影片《花木兰》(图102),其故事内容虽取材于中国,但电影却注入了美国精神,将美国人不畏艰险、追求个人成功、重视荣誉、捍卫祖国的精神予以充分展现。其主旨是通过故事情节的推动逐渐显露出来的,因此影片给人带来震撼的效果。相反,如果主旨流露得过于直白,就会大大破坏作品的美感,引起观众的反感。

(2)主题的独特性和深刻性

编剧在确立主题时,应极力追求主题的独特性和深刻性。所谓独特性即指作品所反

图 101 《乡村爱情》海报

图 102 动画影片《花木兰》海报

映的主题思想具有非同一般的意义,是编剧者对现实生活的独特思考。在这一方面,影片《2012》很有代表性。《2012》的独特之处就在于,编剧没有安排一个足以强大的救世主拯救苍生,揭示出人类必须要为自己的行为付出代价的道理,最终只有少数人才能逃离灾难。电视剧《闯关东》(图 103)的主题也很独特,通过朱家一家在几十年里的奋斗历程,揭示了中华民族的坚韧、勇敢和不屈精神。其独特之处在于没有空泛地强调中华民族的精神,而是以家庭这一社会细胞为出发点进行刻画和展示。

深刻性是指作品对于事物本质规律的揭示达到相当的深度,并较有典型性。作品主题深刻性愈突出,其思想价值和审美价值就愈高。很多成功的影片都有深刻的主题,如影片《集结号》(图 104)在关注解放战争和抗美援朝等大事件的同时,没有忽略战争中的普通士兵,影片的主人公谷子地为证明战友的烈士身份,四处奔走,寻找证据,终于使自己的"兄弟"获得了烈士称号。不同于其他战争影片,这部影片的主题是展现和说明普通士兵在战争中的重要价值,宏大的战争场面只是一个背景。

3. 人物

人物形象的塑造,是影视作品的核心。动人的故事情节要靠人物的行动来编织,复杂的戏剧冲突要靠人与人之间的撞击来构造,深刻的作品主旨更要以典型人物来体现。影视剧本中人物的创意,要注意几个方面:

(1) 塑造典型环境中的典型人物

环境是人物生存的空间,典型环境的设置能够营造出一个真实的、具体的空间,使人物行动有了具体的载体。在影视作品中,只有将人物置于典型的环境之中,才能塑造出典型形象,丰富作品的内容。影片《肖申克的救赎》(图 105)之所以受到人们热捧,原因就在于其塑造了一批典型环境中的典型人物,其中最为出色的是安迪。影片将环境设定在 20 世纪 30 年代美国的一所监狱,其中关押着因各种原因入狱的犯人,安迪是其中一个。入狱前,安

图103 《闯关东》海报

图104 《集结号》海报

迪是一名银行家,他聪明、灵活、有魄力,牢狱生活又使他学会忍耐、坚持,这些都是安迪最终能够越狱的主要原因,正是监狱的特殊环境造就了安迪的特殊性格。电视剧《亮剑》(图106)也很出色,塑造了一个个有血有肉的英雄形象。不同于传统英雄的高大全形象,李云龙爱喝酒,爱骂人,讲哥们义气,还经常"出小差",违抗上级命令,颠覆了以往对英雄的定型化描写。但李云龙的上述缺点并没有影响其英雄形象,反而使人感觉真实可信、可亲可近。

(2) 注重人物动作和心理性格的刻画

影视是"动"的艺术,情节的展开、主题的揭示大都依靠人物的动作来完成,因此在塑造人物形象时,要赋予人物丰富的动作。心理性格也是一种"动",是一种不可见的"动"。

图105 《肖申克的救赎》海报

图106 《亮剑》海报

真实可信的心理性格是影片吸引观众的关键,为此剧本要准确地刻画出人物的心理性格。影片《没完没了》中,主人公韩冬的心理性格刻画十分成功,他有着普通小人物身上的幽默、滑稽以及对钱的无限渴望,后者曾让小芸产生误解,认为韩冬爱财如命,对女人没有一丁点儿尊重。后来小芸才知道韩冬因为植物人姐姐的治疗才需要大量钱,不仅原谅了韩冬,还伸出援手帮他,故事的矛盾得以解决。影片中,小人物韩冬的心理历程被刻画得生动传神,极具感染力。

(3) 注意片中人物关系的设置

电影受放映时间的限制,不可能对所有人物尽情加以表现,它必须在有限的时间内,对各类人物加以区别。因此,必然有主要人物与次要人物之分。主要人物是指处于剧中焦点位置的人物。次要人物虽然在剧中的出现有限,但也不能仅仅作为主要人物的点缀,而应参与情节的演进,通过为数不多的精心描绘,显示出独特的价值。阮大伟是影片《没完没了》(图107)中的次要人物,但他的出现为影片增色不少,首先他与韩冬之间的劳资纠纷构成了故事发展的动力,正是由于他拖欠韩冬包车费,才出现了后者绑架小芸以及让阮大伟破财等情节。其次,韩冬整治阮大伟的情节饶有趣味,增强了故事的娱乐性。他的设置为影片增加了不少亮点。

相比较而言,电视剧的篇幅较长,可以从容展示人物的行动以及性格特征。但在创作时,也要分清主次,着重展示主要人物的性格和心路历程。对于次要人物可以用较少的精力刻画,当然这并不是说次要人物是无足轻重的,出色的塑造同样可以为电视剧增添色彩。张白鹿是《亮剑》中的一个次要人物,她爱慕李云龙的才华和个性,通过各种手段追求李云龙,后者对其也产生了好感,为此李云龙和田雨的感情还出现了危机,但最终李张二人没有走到一起。此处,张白鹿的出现为影片增色不少,她的出现并没有贬低李云龙的形象,反而揭示出很多实际问题。这一段感情经历反映出战争年代的爱情在和平年代所遭受的考验,也回答了出身不同的两个人感情生活是否会遇到挫折这一问题,很有现实意义。

图107 《没完没了》海报

图108 《士兵突击》海报

4. 情节

情节由一系列表现人物、人物关系及矛盾发展的事件构成,使影视作品可以提供一个相对完整的艺术世界。影片中的人物、主题、环境都通过情节得以展现。情节的核心要素是矛盾冲突。诸多矛盾冲突的存在,增添了剧本的艺术魅力。

构思情节,是剧本创作过程中十分重要的一环。它包括对主要事件的勾勒、事件进程的铺排、主要人物命运的设置,以及人物之间矛盾冲突的把握。情节的创意主要从以下角度入手:

(1) 情节的真实性与假定性

真实是艺术的生命,同其他门类的艺术相比,影视尤其注重情节的真实。情节的设计应具有现实的合理性,任何虚假的、荒谬的情节设置,都会让观众对作品产生怀疑或排斥。但这并不排斥艺术的假定性。在不少影片中,也会出现情节不很合理的现象,但由于它合乎观众的思维逻辑和情感需求,因而人们不仅不去挑剔,反倒乐于接受它,认为它是符合事物发展规律的。不仅在那些充满幻想的、富有浪漫主义的作品中有这种情节,即使一些写实性较强的影片,有时也会出现此类情节,如在影片《让子弹飞》中,师爷屁股都被炸掉了但还可以说话,虽然现实中很难出现这种情况,但如果没有他与"张麻子"这段对话,影片的趣味性会减弱很多,戏剧性也会被削弱。

(2) 情节的偶然性与必然性

偶然与巧合,是叙事性的"法宝"。生活中随处都有偶然因素的存在,影视作品中自然也会有偶然因素出现。恰到好处地利用偶然因素,会起到推动情节发展、展现人物个性的作用。所谓"无巧不成书",偶然因素能使故事情节跌宕起伏,动人心弦,其间蕴含着极强的艺术美感。

生活中虽然充满了无常和偶然,同时内在又隐伏着恒定性和必然性,因此偶然应以必然为基础,否则偶然就会变得虚假。影片《阿甘正传》在这方面处理得不错,主人阿甘颇具传奇色彩,他先天残疾,但凭借自己的努力,被大学破格录取,成为橄榄球明星,越战中又因救人成为战斗英雄,后来还成为中美"乒乓外交"的见证者和亲历者,其中虽充满了偶然性,但其中也存在着必然性,阿甘的自我奋斗、追求成功、努力实现自我的精神是他获得各种成功的关键因素。这种偶然和必然的结合是成就阿甘传奇经历的原因所在。电视剧《士兵突击》(图108)中的许三多也是一个类似的人物形象,他天资并不出众,但后来却进入钢七连并成功入选特种兵部队,完成特种兵终极考验。他的成功有多种偶然因素的存在,但许三多的性格为他的成功打下了坚实基础,他做事坚持、执着、一根筋,什么事都想做好,这是他能够实现自我的必然性要素。

(3) 情节的主线与副线

电影剧本中的情节线索,一般有两种情况,一种是只有一条线索,另一种是在主要情节主线外,还有一条或几条副线,以第二种情况居多。在处理时要注意主线与副线的协调。需要说明的是副线不是可有可无的,精彩的副线能更好地衬托主线,催生出精彩的故事。影片《阿甘正传》中,其主要线索是阿甘的个人奋斗,成就自我以及维护国家,但如果仅有这一条线索,故事就会脱离真实的生活,显得虚假。因此,故事还有一条副线,即阿甘与珍妮的感情生活,两人分分合合,构成了阿甘在生活中的幸福和失落,令人动容。

相较而言,因为容量巨大,时间跨度较长,因此电视剧剧本往往有多条线索存在,它们相互配合构成一个精彩的故事。如《亮剑》中有李云龙带领战士艰苦战斗、勇于亮剑,赢得战斗胜利这条线索,有他与秀芹、田雨、张白鹿的感情生活,有他与战友之间的友情,还有八路军与人民携手战斗争取胜利的线索,等等。而《士兵突击》中既有许三多的成长历程这条线索,又有"钢七连"在部队的现代化演进和整合中的变化,还有其他主要人物的命运等,多线交织在一起。

5. 结构

影视剧本的结构是作品布局的整体安排,是作品的内部组织和构造。结构对于影视剧本十分重要,是决定影视作品能否成功的关键因素之一。剧本结构的创意,应当遵循以下三个基本原则。

(1) 应当服从于深化主题和塑造形象的需要

常规的、落入俗套的结构会直接影响上述目标的实现,新颖的、充满创造意识的结构方式才有可能达到令人感到震撼的艺术效果。汤姆·提克威导演的《罗拉快跑》(图109)运用三段式的结构来讲述故事,让罗拉在三个不同的故事情节中遭遇不同的结局,既使得影片讲故事的技巧新颖独特充满可看性,又能满足观众的想象力。

(2) 要有鲜明的叙述节奏

叙事节奏要鲜明,既紧张激烈,又从容不迫,在层层推进中与观众的心理变化和感情激荡相呼应。导演斯帕·诺的影片《不可撤销》运用倒叙的方式,影片开始两个男人冲击一所同性恋酒吧暴打一个男人,之后镜头转向一个女子惨遭被打男子的强暴与毒打,接下来一段是这个女子装扮美丽与男友参加派对,最后一个段落是这个女子围绕性的问题与前男友和现男友进行讨论,他们正是冲击酒吧的两个男子。影片的节奏时紧时松,吸引着观众的注意,引导他们持续关注影片,直到找到答案。

(3) 追求和谐、变化和独特,追求美的形式感

结构技巧也是对美感形式的追求,每一部电影电视剧剧本都应力求在结构方面有所创新,既把握内容与形象的典型性,又着意于美的技巧,使观众能够对剧情保持较高的审美兴趣的投入。

6. 视听语言

电影电视剧剧本是以文学语言为手段进行描绘的,因此它首先是语言的艺术。它可以如同小说一样,具有独立审美价值;又可以转换为银幕艺术。但不论如何,剧本都应重视语言。

剧本的语言分为叙述性语言和对话性语言两种。对话性语言又称人物语言,是剧中人物之间的对话,除人物对话之外的语言都是叙述性语言。这里主要讨论对话性语言。剧本中人物语言的创意应遵循如下原则:

(1) 人物性格化

人物的身份、经历、习惯不同,所处的地位和环境

图109 《罗拉快跑》海报

不同,其语言也大不相同。编剧必须根据不同人物所处的不同环境,设计出符合人物身份的、具有突出个性的语言。影片《没完没了》中韩冬的语言就很有个性,十分符合他的身份。韩冬胆小,在小芸决定帮他要钱并捆绑他时,他说"我看还是算了吧""要不还是去公安局吧,我不干了"活化了他胆小的个性;很多时候韩冬还很幽默,爱贫嘴,如跟小芸一起喝酒聊天时说"是不是我也得夸你两句""你最大的优点就是在关键时刻能大义灭亲,说翻脸就翻脸。你这样的稍微训练一下,只要敢下黑手,率领一国际恐怖组织绰绰有余,连南斯拉夫的仇你都能报喽"都展现了其幽默的个性。电视剧《士兵突击》中,许三多的语言中透露出他的憨厚、老实,而成才的语言则彰显出他的精明和油滑,十分符合人物的个性。

（2）语言口语化

影视作品中的人物对话尽管经过艺术加工,但仍应当保持浓郁的生活气息,贴近生活,给人以逼真感。人物语言的过分生涩、书面化,都会使作品的真实感受到损害。因此,作品中的对话必须运用人们日常的语言,遵循人们的日常说话方式,自然、质朴、生动、富有生活情趣,尤其是地方方言的使用更是如此。影片《十七岁的单车》中小贵开小卖部的老乡一口地道的河南话,既有浓重的地方色彩,又有鲜活的生活气息。口语化的语言更增加了故事的生动性,如"来,吃块肉营养营养",淋漓尽致地展现了其对小贵的关心和照顾。另如,黄渤在《疯狂的石头》《斗牛》《人再囧途之泰囧》《戏子、厨子、痞子》等影片中使用青岛方言,将虚构的故事与现实地域紧密对接,充满了生活气息,增强了感染力。电视剧中的口语化更为常见,如《沂蒙》《刘老根》等电视剧中都用使用地方的方言,既具有鲜明的地域特征,又增加了真实性。

（3）潜台词

即指人物语言的"言外之意"。影视编剧应十分讲究人物语言的含蓄,留出大量余地供观众回味思考,这样才能使之富有绵长的韵味。反之,处处把话说尽,就会令人感到索然无味。潜台词的成功运用,不仅可以表现人物之间的关系、人物的性格,还会展示出人物的直接心理动机和潜意识。如影片《孔雀》(图110)的结尾处姐弟三人面对孔雀分别说了一句话,虽然是形容孔雀,说的也很简单,但无疑体现了三人的人生态度,含蓄而深刻。

图110 《孔雀》海报

剧本对电影电视剧都很更要。但相比较而言,其在电视剧中的地位更高一些。有学者甚至提出了"如果说电影是导演的艺术,那么电视剧则是编剧和演员的艺术"的观点①,将电视剧编剧的作用提升到一个极高的位置。因此在剧本的创意策划阶段,电视剧要花更多功夫,描绘精彩的故事和出彩的人物形象。很多电视剧编

① 尹鸿,阳代慧:《家庭故事·日常经验·生活戏剧·主流意识——中国电视剧艺术传统》,《现代传播》,2004年第5期,第64页。

剧在创作剧本的时候,会结合某位演员的个性气质,为其量身打造合适的形象和语言。如李洋在策划《我的兄弟叫顺溜》时,要求编剧将顺溜与王宝强绑定,因为有了这种处理,所以最终王宝强将顺溜的形象演绎得十分精彩。

 组建核心创作团队与创意策划

组建核心创作团队,是选择合适的创作人员、形成核心竞争力的过程。核心创作团队主要包括导演、执行制片人、演员、摄影师、美术师、剪辑师和作曲等。团队成员独出心裁的创意,能确保电影电视剧的精彩程度。因此,在挑选时应格外仔细。

1. 选择导演

在制片人聘用的所有制作人员中,最为重要的是导演。判断导演是否有创意,应主要考虑以下几个方面:

(1) 对剧本的把握

一名导演的创作才能首先表现为把握剧本的能力,其次表现为利用视听语言的能力。从一个导演以前的作品中,可以看出他的专业艺术才华。

(2) 创作风格的统一

导演的创作风格要与影视作品的风格吻合或接近。制片人要根据剧本的题材、风格,选择合适的导演。大部分导演在多年的创作活动中逐渐形成了相对固定的创作风格,了解这些有助于制片人找到最合适的人选。

(3) 专业素质的高超

导演要具备带领创作人员进行高质量创作的工作能力。导演是影视集体性创作的核心人物。好的导演必须能对整个艺术创作活动进行宏观控制和微观指导,能够与创作人员进行良好的交流,激发全体创作人员的创作热情。

(4) 声誉与经验的保障

导演的声誉建立在他的艺术才能、工作态度、为人处世上。导演是摄制组的领头羊,他的能力、工作态度都会被其他工作人员关注。严谨、充满工作热情的导演会成为摄制组的精神支柱,带动大家积极地创作。丰富的工作经验使导演善于调动创作人员,将自己的创作构想顺利实施,提高整个剧组的效率。

2. 选择执行制片人

在影视作品的拍摄过程中,制片人不需要亲临现场,他对摄制组的管理和控制是通过委托执行制片人完成的。为保证摄制组高效运转,制片人要挑选自己信任的执行制片人。考察执行制片人的创意,可以掌握以下几个原则:

(1) 执行制片人要具备较高的政治素养,要熟知与制片工作有关的国家政策、法规,能够比较敏锐地把握拍摄工作中与政治、社会生活相关的尺度。

(2) 执行制片人要具备一定的艺术才能,尤其是艺术鉴赏能力,能够比较准确地理解主创人员的创作意图,掌握拍摄工作的重点。

(3) 执行制片人要具备较强的工作能力。执行制片人要熟悉摄制的工作流程,具备较强的管理能力,能够有效地控制拍摄周期和制作成本,能够以身作则,团结全体演职

3. 选择副导演

副导演是导演的主要助手,他负责现场拍摄人员的组织,确保一切工作按照日程的安排进行。他的主要职责是控制现场的拍摄进度,协助导演实现其艺术构想。

4. 选择摄影师

在确定了导演之后,接下来要选定摄影(摄像)师。制片人最终决定摄影(摄像)师的人选,但导演的意见至关重要,他所推荐的人选是制片人必须着重考虑的,因为影视作品的最终效果是由导演决定的,他知道哪个摄影(摄像)师能满足自己想要的拍摄效果。很多导演都喜欢与固定的摄影师合作,因为他(们)了解自己的创作风格,并用适当的摄影手法实现自己的意图。如赵小丁是张艺谋的"御用摄影",曾在张艺谋执导的影片《英雄》(图111)、《十面埋伏》、《满城尽带黄金甲》、《三枪拍案惊奇》、《金陵十三钗》中担任摄影师,张艺谋选择他的最关键因素在于他和张艺谋在摄影构思与设计上能够达成统一,形成很深的默契,并通过自己的创意实现导演的构思和设想。

5. 选择美术设计师

美术设计是指对剧中的布景、服装道具、人物造型、特殊视觉效果进行设计而形成的统一风格,这个风格要与导演的艺术风格一致。担任这项工作的人被称为美术设计师。有经验的美术设计师通过精心的美术设计,可以节约额外的开支。

美术设计师整个计划的执行要依靠美术部门的通力协作。其流程是美术设计师提出最初的创意,然后指导各组进行设计和制作。布景师负责布景的搭建,服装师负责选择布料、监督服装的购买和制作,化妆造型决定如何实现导演和美术设计师构思的视觉效果。叶锦添是当代著名美术设计师,他的美术设计往往充满创意,如他在担任影片《卧虎藏龙》(图112)美术指导时,将不同于西方的古典中国画意境融入影片,使片中充满了东方独有的神秘主义色彩。对中国传统文化的借鉴和创新是叶锦添创意的一个重要来源,如在影片《夜宴》的舞蹈的设计则参照了《韩熙载夜宴图》中的舞者绿腰。

选择美术设计师时,要考虑一下其能力和素质:

(1) 良好的艺术素质

美术设计师的艺术感觉、悟性、理解能力都要很强。绘画的基本功和设计的基本功也是必备的条件。绘画的基本功是指绘画造型的能力,美术设计师的优势就在于他的绘画能力,通过绘画来表现他的艺术思想,体现他对影视作品的想法。

图 111 《英雄》剧照

(2) 较强的组织能力

美术设计师手下有一班人马,美术设计师必须组织好这些人,适应不同风格的摄制组和导演的要求,让他们在拍摄过程中发挥最大的作用。

(3) 全面掌握技术

美术设计师工作的技术要求很强,

虽然不一定都要亲自去做,但对各种技术要全面了解。否则一旦发生问题,美术设计师自己都无法解决。

6. 选聘演员

演员是根据剧本提供的人物,运用表演艺术进行角色创造的人。演员是艺术的创造者,是形象的再现者。如果演员没有选好、演好,剧本写得再好也表现不出来。

图112 《卧虎藏龙》剧照

演员的选择和使用,关系到一部影视作品的艺术质量。演员与角色之间有一定的差距,但一个好的演员能够克服自身个性与角色之间的矛盾,将自身转化为角色,塑造出真实的人物形象。演员的选择一般是由导演负责的,但是制片人必须对主要演员的选择把关。演员一般由三个部分的人员组成:主演、配角和临时演员。值得注意的是配角的选择。常言道:"红花需要绿叶扶",配角所起的作用就是衬托主要演员,增强情节张力。所以在挑选时也应注意。很多成功电影中,都有出色的配角。如黄渤在《疯狂的石头》中饰演黑皮,他的滑稽、搞笑给人留下了深刻印象。范伟在《天下无贼》中饰演一名劫匪,打劫一段同样出彩,剧中他的台词成为经典,如"IP、IC、IQ卡,通通告诉我密码"将笨贼的无知展露无疑,而"大哥,稍等一会,我要劫个色"则将他的猥琐刻画得入木三分。王宝强在电视剧《为了新中国前进》中饰演董存瑞一角,王宝强与董存瑞一样都是农村孩子,身上都有一种执着、坚强、勇敢的性格,两者气质十分吻合,因此王宝强的表演真实可信,富有感染力。

选择演员时必须考虑到演员内在的气质、独特的性格、思想的深度、艺术的魅力和表现的技巧。

第三节 电影电视剧创制阶段的创意策划

电影电视剧创制包括创作、制作两部分,在此阶段作品才得以完成。其中创作部分侧重于艺术层面,需要在导演的领导下,演员、摄影师、录音师、美术设计师通力合作方能完成,创作人员富有创意的构想和实践是完成工作的保障。影视制作又称后期制作,侧重于技术层面,主要有特技和剪辑两个主要内容,同样需要创作人员开动脑筋,进行细致的创意策划。

1 导演的创意策划

导演的创意和构思首先通过分镜头剧本予以体现,并通过"导演阐述"向摄制组成员传达,以此来统一大家的思路。导演创意和策划注意以下原则:

1. 深化主题意念

图 113 《香魂女》海报

面对即将拍摄的文学剧本,导演需要深刻理解和准确把握编剧的意旨,但不应仅仅停留在对剧作家意旨的表现上,而应充分调动自身的艺术创造力,对作品的主题进行加工、深拓。

深化作品的主题意念,是对导演美学观念和艺术功底的综合检验。优秀的影视作品大都有深刻的主题意蕴,能够揭示社会和人生的某些方面,显现出导演对这些方面的深层思考。新颖、独特、深刻的主题意念,往往会给人巨大的震撼,使人们受到美的陶冶和启迪。1993年谢飞导演的影片《香魂女》(图113)获43届柏林电影节金熊奖,其主要原因就在于导演对主题的深化,通过表现婆媳两代妇女的凄惨遭遇,深刻揭示出改革开放语境下中国农民的思想滞后性,片中经济的快速发展与思想的顽固保守形成强烈反差,给人们以极大震撼。

2. 恰当设计人物

文学剧本已经对电影人物进行了初步设计,在此基础上,导演应当根据主旨的需要,对片中人物进行调整和再设计。导演可以依据自己的理解和意图,确定哪些人物是必要的,哪些人物是多余的,同时还要根据每个人物的身份、地位,对每个人的出场数量、分量轻重有明确的限定。在人物的相互关系上,既应注重人物间的表面和外部社会联系,又要注重人物内在的思想冲突和矛盾。在人物基调的把握上,应紧紧抓住人物的精神世界和独特命运,既要重视人物外部行为的表现,更要重视人物内在性格的显现,使之成为具有突出个性的形象。

一般情况下,导演在电视剧创作过程中,会依据剧本的设计进行拍摄,很少对故事和人物进行增删。因为电视剧与电影不同,它要展现的是更为完整的故事情节和人物关系,每个人物设置都有其用意,在增删一个人物形象时会出现牵一发而动全身的情况。

3. 确定作品的叙事节奏与章法

导演在艺术构思时应思考电影电视剧的节奏,根据作品风格和情节内在张力确定叙事节奏与章法。优秀的导演在开拍前都对节奏有明确的规划和认识,如吴贻弓导演在拍摄《城南旧事》前,就对影片的节奏有过明确构思,认为影片应该有散文化的自由与意义化的韵律,他说:"我设想未来的影片应该是一条缓缓的小溪,潺潺细流,怨而不怒,有一片叶子飘零到水面上,随着流水慢慢地往下淌,碰到突出的树桩或堆积的水草,叶子被挡住了。但水流又把它带向前去,又碰到了一个小小的漩涡,叶子在水面上打起转转来,终于又淌了下去,顺水淌了下去……"①此外,镜头运用和组接、音响、光影、色彩都会形成节奏。

从文学剧本到银幕形象,导演应对影视作品的叙事角度等有一个总体构想。影视在时空上有极大的自由,采取什么样的时空方式,需要导演充分发挥自身的想象力和创造

① 范贻伟著:《电影的叙事》,华语教学出版社,1998年,第141页。

力,精心安排。导演可以将文学剧本的叙事结构打乱,按照蒙太奇思维方式进行时空重组。一般来说,叙事结构可分为顺序式、平行式、交错式等布局和设计。究竟采用什么样的叙事结构,应根据影片主旨的需要而定。

4. 选择作品的造型形式与音响

根据作品基调和主旨的需要,导演还要对作品的造型形式与音响进行细致的选择和组织。造型形式包括摄影、布光、置景等,应追求光、色、形体及其运动形式的整体性。很多导演在这一方面都有独特的创意,如斯皮尔伯格在《太阳帝国》(图114)一片中,为了向观众传达日不落帝国的含义,采用了很多太阳的符号性的画面造型,强化了人们对太阳帝国的印象。

音响效果包括人声、自然音响与音乐。导演要确定整部作品的音响配置,音乐、对白、自然声响、无声的比重;确定音乐色彩的特点,清雅、恬淡还是厚重。导

图114 《太阳帝国》海报

演应与各方面取得共识,确定规范,使大家在音响的设计及录音中有所遵循,达到预想的效果。创意十足的音响效果能增强故事的感染力,如影片《黄土地》中悠长高远的信天游,能使人感受到黄土高坡淳朴的民风以及人们顽强的生命力,《阳光灿烂的日子》中"文革"音乐的使用也使人仿佛回到了那个年代。电视剧《士兵突击》的音乐使用也很精彩,如史今班长和高城连长游天安门时使用的背景音乐是《Conquest Of Paradise》(征服天堂),低沉、庄严的音乐配上史今、高城二人抑制不住的泪水,完美诠释了军人对保家卫国的使命和责任的坚守,崇高感油然而生。

5. 安排场面调度

场面调度是导演在银幕上创造银幕形象的一种特殊表现手段。场面调度须由导演在剧本提供的人物动作、视觉效果等基础上结合具体条件进行设计。场面调度的设计对于刻画人物形象、推进故事发展均具有重要的作用。

演员调度是指导演通过演员的运动方向、位置移动及演员间发生交流时的动静变化等,所选取的不同造型的画面和景别,这种调度有利于推进情节发展及揭示人物关系。演员调度的形式是多种多样的,包括横向调度、正向或背向调度、斜向调度、向上或向下调度、环形调度等。现在更多地强调无定形调度,让演员根据剧情在镜头前自由运动,一切服从剧情及人物塑造的需要,遵循人物必然的行为逻辑。演员调度过程中,如果镜头中的人物有两个及以上,人物之间的关系便会具有强烈的表意效果。如在《公民凯恩》中,凯恩的好友里兰对前者第二任妻子苏珊的糟糕歌剧表演不屑一顾,并拒绝在剧评中为苏珊唱高调,为此凯恩与之反目。为了表现这一场景,导演在调度时将二人的距离安排的非常远,两人各据画面一端,将两者物理上和心理上的疏离清晰地展现出来。电视剧《大宅门1912》(图115)第一集剧照中路青青找白景琦理论时的场景,路青青从高处俯视白景琦,展现了她的不满以及心理优势。

图115 《大宅门1912》剧照

图116 《有话好好说》剧照

摄影机调度是指导演利用摄影机方位的变化所形成的基本运动形式,如推、拉、摇、移、升、降。借助于摄影机调度,可以使画面富有变化,不断给人以新奇的感觉,增强其艺术感染力。如影片《有话好好说》(图116)中,张秋生第一次去赵小帅家索赔时,用了后跟镜头、前跟镜头、摇镜头、俯拍等多种摄影手法,一方面介绍了赵小帅的居住环境,另一方面又突出了张秋生索赔的急迫、不安等情绪。跟镜头主要表现了张秋生的迫不及待;俯拍的使用暗示了张秋生此行并不能取得良好的结果;其中摇镜头的使用最有特色,两次摇镜头恰是张秋生心态的外化,即为了找到赵小帅,不能放过每一个细小的地方。

电视剧和电影的场面调度也有一定差异,电视剧经常以中近景为主,方便揭示人物之间的关系,拉近与观众的距离。包括演员调度和摄影机调度都没有电影那样的复杂变化,一切以塑造形象、展示故事为原则。

2 演员的创意策划

在电影电视剧创作中,演员的创意最引人注目,因为他们是角色的直接创造者。不论担任什么角色,对于演员来说,都是同样重要的。表演艺术不同于其他艺术,它是以演员的肢体和思想为创作材料去塑造角色,展现人物。演员在进行人物形象创意时,既不能脱离自我,又不能偏离剧本中人物的要求。演员要克服自身个性与角色之间的矛盾,消除在阅历、文化修养、精神气质、个性特质等方面的距离,做到从自我出发,将自己化为角色,塑造出个性化的人物形象。只有达到自我个性与角色的和谐统一,才能创造出真实、典型的银幕形象。

作为一个影视演员,除要有良好的素质外,还必须掌握必要的表现工具和表达内心世界与情感心理的技巧。当然这需要演员在表演过程中,注意发挥创意。如当年,马龙·白兰度在饰演《教父》(图117)中黑手党教父唐·柯里昂一角时,一改传统黑手党领袖冷酷无情的形象,通过装假牙等方式使柯里昂变得自尊,随和体面,富有人情味,塑造了一个难以超越的教父形象。李幼斌在电视剧《亮剑》中饰演李云龙一角,将李云龙身上的痞气、血性、勇猛、智慧演绎得淋漓尽致,冒着违反纪律的风险正面攻打坂田联队凸显了他的血性

和智慧,而攻打平安城更展现了他对爱人的无限眷恋和疼爱。

在拍摄现场,演员要使自己的注意力集中在角色之中,表演要真实自然、生活化。由于影视拍摄是非连贯性、非顺序性的,要求演员在各种不同顺序的场景中,准确把握角色的基调,迅速进入角色,唤起角色情绪,完成表演任务。当代很多影片在拍摄时,需要演员进行无对手的表演,更需要演员仔细思考情境,发挥个人想象力。如在《阿甘正传》中,饰演阿甘的汤姆·汉克斯在表演与三位总统——肯尼迪、约翰逊、尼克松握手时,只不过是在蓝色幕布前单独进行表演,但汉克斯准确地把握了特定的情境要求,表演得惟妙惟肖,演出十分精彩。很多科幻影片也都如此,如《阿凡达》中出现了很多主人公在潘多拉星球作战的场面,也是如此制作的,演员的演出同样十分精彩。

图117 《教父》剧照

值得注意的是,影视演员的演出与舞台上的演出不同。在舞台表演中,帷幕已拉开,演员能够支配演出进程,但在影视中,却并非如此。正如路易斯·贾内梯所说:"电影演员归根到底是导演的工具,这是又一种'语言系统',导演通过这个系统传达他的思想和感情。"①确实,角色所处的背景、摄制组的其他人员以及后期剪辑都对演员的表演构成很大的影响。但在导演的语言系统中,演员的作用是不可忽视的。即便是在科技高度发达的今天,人们可以用电脑制作出虚拟的人物形象,演员仍然是构成影片情节、吸引观众最重要的因素。

电视剧和电影中的演员要求也有一定差异,电视剧故事持续的时间更长,人物出场的时间也更多,并且往往跨度很大,这要求演员既要充分把握人物性格的延续性,又要注意其在不同年龄段性格的细微变化以及特定情形下的剧烈变动。

3 摄影的创意策划

摄影的主要任务是造型处理。摄影师是在摄制组专业人员集体创作基础上的再创作,是编剧、导演艺术构思在银幕上的体现。在拍摄准备阶段,摄影师要参与各方面的准备工作,根据剧本和导演构思,完成摄影艺术的初步构思。在拍摄阶段,具体负责影片所有画面的构成和实际拍摄,把演员的表演变成银幕形象。

摄影师的创意体现在光的运用上。在技术上运用光学镜头、感光材料等,在艺术上主要是对光线的处理。摄影师运用光线,可以再现被摄对象的形象、轮廓形式、明暗层次、色

① [美]路易斯·贾内梯著;胡尧之等译:《认识电影》,中国电影出版社,1997年,第153页。

彩、对比，刻画人物，创造气氛。有创意的摄影师总能构造出精彩的画面。如在《现代启示录》(图118)中，为了表现两种文明社会的矛盾冲突，摄影师使用了两种对比强烈的光，一种是傍晚夕阳西下时的自然光，一种是采用人工布光，两者形成了鲜明的对比，凸显了越南和美国之间冲突的难以调和。

图118 《现代启示录》剧照

摄影师的创意还体现在色彩的使用上。彩色影片出现后，色彩的使用成为考察摄影师创作能力的一个重要依据。优秀的摄影师能够准确地表现出所摄对象的颜色，还能用色彩构成影视作品的整体风格。如在《英雄》中，红、黄、黑、蓝等颜色的使用不仅给观众造成了强烈的视觉冲击，而且四种颜色分别代表四个不同的主体，建构了四个大相径庭的故事，颜色本身已构成影视作品的主要角色。

需要说明的是，很多彩色影片中黑白色的使用也很有创意，如《我的父亲母亲》(图119)中在表现现实时使用的颜色是黑白的，而在表现过去的回忆用的却是彩色，其目的是要说明过去父亲母亲的生活是多姿多彩、充满乐趣的，而现在父亲去了，母亲的生活变得苍白、无趣。这里的色彩使用是很有创意的，颠覆了传统"现实用色彩，回忆用黑白"的使用习惯。《阳光灿烂的日子》中的色彩使用也有异曲同工之处。

摄影师的创意还体现在构图上。构图是指影片中人、景、物的位置关系以及形、光、色的搭配关系。构图是摄影师创作不可或缺的一种手段。由于摄影机具有丰富多样的表现功能，影视作品的构图形式也是多样的，不同的构图体现了摄影师不同的创意。在《黄土地》中，经常出现这样的构图：广袤的黄土高坡上，人被压缩在一个角落里，显得微不足道。影片摄像师张艺谋正是要通过这些构图，表现人在大自然面前的无力和卑微。

图119 《我的父亲母亲》剧照

4 录音的创意策划

录音是影视制作的重要组成部分。影视录音有先期录音、同期录音和后期录音三种。先期录音是在拍摄前先进行录音,拍摄时把录音还原放出,演员按照歌曲或音乐的节奏表演,以达到声画同步的效果。歌舞片、戏曲片、音乐片多采用先期录音的方法。

同期录音是在拍摄画面的同时进行录音的方法。这种方法录制的人声和动作音响等,具有与画面上的形象配合紧密、情绪气氛真实、可缩短影片制作周期等优点,常为故事片、新闻片、纪录片、科教片所采用。

后期录音是在拍摄画面之后,根据画面的动作配音录制的方法。录音时,放映机与录音机同步运转,先将语言、音响、音乐分别录制。然后将所有声音混合录在一条磁带上。后期录音用处很广,在故事片中无法进行同期录音或同期录音效果不佳的,都要后期录音。此外,科教片、纪录片的解说词,美术片、翻译片的对话,都是后期录音制作的。

由于拍摄条件的限制或其他原因,不能在拍摄现场录音时,对所需动作声及其他音响要在录音室内运用特殊手段进行模拟,这就是"拟音"。拟音的音响,有动作声、走路声、马蹄声等,有自然音响,如风声、雨声、雷声等;还有特殊音响,即不考虑生活的真实性,而按影片特定的情境构想出来的声音,这在神话片、科幻片中较为常用。

在影视制作过程中,录音师根据影片内容和对生活的认识,从生活中选择声音素材进行艺术加工处理,可创造出富有真实感和感染力的声音形象。在《大红灯笼高高挂》中,录

音师在很多场景的声音设计上都表现出了创意,如颂莲被封灯后,日复一日听到从三太太房中传出捶脚声,这种熟悉的声音每每使颂莲脚部发痒,但无福消受,颂莲经受着孤独和失败的折磨,这也导致了颂莲心理上的极度扭曲和变态。捶脚声推动着故事的前进,同时也揭示了颂莲心理变化的合理性。

5 美术的创意策划

影视美术的作用是构造整部影片的造型设计。在拍摄的准备阶段,美术师要与导演、摄影师一起,根据剧本的规定情境和导演的创作意图及造型形式的要求,进行美术构思,并绘制出各种图样;在案头工作阶段,美术师要主持完成场景设计、人物造型设计、陈设道具设计以及镜头画面设计等;在拍摄过程中,美术师还要负责组织与指导服装、化妆、道具、置景、绘景、特技美术、字幕制作等方面的具体工作。

在实现影视的美术设计、完成影视的环境造型方面,美术师有着重要作用。他负责组织技术人员,制作出影片需要的各种场景。除展现特定的自然风景外,还要体现社会面貌、时代氛围和民族特色。

现代影视为追求银幕的真实感和纪实美,更多地采用实景拍摄。有些自然景可直接拍摄,但一般要在实景中进行一定的布景加工。为合理利用空间和节约经费,在置景中常用套景、借景、改景的方法。即把两场以上的、占地面积不同的布景套搭在同一空间,在一个场地搭建可以互相借用的景,通过对布景的改动,达到一景多用。为创造典型环境,还常采用接景的办法,将搭制的布景、拍摄的实景、运用特技手段构成的场景有机地结合起来,形成一系列的银幕空间形象。如将不同地区的景物衔接为同一场景,把置景与绘景、模型衔接构成一个场景,把不同地点的内景与外景衔接起来等。为使接景自然真实,一定要在场景的设计、选择和加工上注意,力求环境形象与造型风格的统一,场景的平面布局和内外景的基本方位吻合,时代背景、地方特色及时间因素的一致。

美术造型技术的运用要自然、贴切、恰如其分,以达到环境的典型化与真实感。《黄土地》故事的背景是黄土高原,影片美术师充分发挥自己的创意,出色地完成了任务。影片中厚重的黄土地、气势磅礴的黄河、鼓乐齐鸣的迎亲队伍、规模庞大的迎亲队伍都显示出了黄土高原的生机和活力,令人印象深刻。

6 后期制作的创意策划

1. 特技

在现代影视中,我们常看到飞机的坠落、楼房的倒塌、战火中的爆炸、战士的死亡等,令人感到惊奇而逼真,这些都源于特技的功劳。影视中的特技镜头,是由特技美术和特技摄影共同完成的。

影视特技主要用于环境造型。影片中有些场景和镜头,因受地理、经费、安全和拍摄条件等限制,难以用布景或实景加工手段解决,就需要用特技手段完成。有些表演动作,也需采用特技摄影来实现。

模型摄影是特技表现的重要方法。根据影片造型需要,制造按比例缩小或放大的模型,以代替实景或布景,既可节省开支,又能保证摄影安全,并获得各种富有表现力的银幕效果。如火山爆发、洪水泛滥等自然灾害,舰艇爆炸、坦克撞击以及飞机坠落等战争场面,均可采用模型摄影。

透视摄影,是利用透视原理,将模型、绘画、照片分别与实景相接,通过一次以上曝光,把两者有机地合成在一个画面内或把模型、绘画、照片合成一个完整的影视画面,以代替实景。

透视合成是特技摄影的基本手段,它可以弥补景物之不足或节省搭置大布景的费用。《侏罗纪公园》(图120)最打动人心的是再现了远古时代的生物——恐龙,品种繁多的恐龙活灵活现地出现在人们面前,令人感觉仿佛回到了远古时代。片中的恐龙就是采取模型制作的方式完成的。

图120 《侏罗纪公园》剧照

活动遮片摄影,也是常用的一种特技。遮片又称马斯克,是指为画面的某一部分不感光面在摄影机前或内部设置不透光遮挡物。利用活动遮片的遮挡,可把拍摄的人物活动和任何背景合成在一个画面,常用以表现惊险场面或幻想情景。如《阿甘正传》中阿甘与三任美国总统见面、握手的活动就是用这种方法拍摄的,通过这种方法可以营造一种虚假的"真实"。

高速摄影、低速摄影以及例拍、停机再拍,还有定格、变化等,也是常用的特技摄影方法。高速摄影,又称"慢动作"镜头,是用超过每秒24格的速度拍摄的方式,按正常速度放映出来,就获得比实际运动慢的效果。同样,用低于正常摄影速度拍摄,放映时就获得比实际运动快的效果,即所谓"快动作"镜头。

定格指银幕上动作中的影像突然静止(画面冻结)。用定格的方法,可将被停顿的画面延伸到所需要的长度,以达到某种效果。如激烈对峙的武打突然不动、旋转中的舞蹈瞬间休止,均可造成强调某一动作或人物的效果。《可可西里》(图121)最后将画面定格在

图121 《可可西里》剧照

巡山队员的合照上,彰显了他们在保护藏羚羊的过程中付出的巨大牺牲和伟大功绩,令人欷歔不已。

变焦包括变焦距和变焦点两种。在拍摄过程中运用变焦距光学镜头,可任意调节焦距的长短或任择一点拍摄不同焦距的画面,获得由远景渐为近景或由近景渐为全景的景别变化,使观众产生一种推近或拉远的错觉。它对表达特定内容、突出重点、渲染气氛、刻画人物等有着重要意义。而变焦点,即由调节镜头焦点所产生的影像虚实变化效果,一般用于人物对比表现。

高科技的出现,使特技的使用更加便捷。《黑客帝国》中巨量特工就是通过电脑特技完成的。另如《阿凡达》(图122)中潘多拉星球上出现的动物、植物也是通过电脑特技完成的,为人们展示了一个别样的世界。

因为成本原因,电视剧中运用的特技较少,甚至基本不用。即便使用特技的电视剧一般投入也较少,效果较电影要差。

图122 《阿凡达》剧照

2. 剪辑

剪辑，也称"剪接"，是影视制作的最后一道工序。剧作的内容、导演的构思、演员的表演、摄影师拍摄的镜头都要通过剪辑，才能完整地体现出来。因此有人说，影视是剪辑出来的。

影视剪辑包括画面剪辑和声带剪辑。画面剪辑即对拍摄出来的镜头进行精心地筛选和剪裁，按照导演的意图组接起来。一部影片拍摄的画面素材，有时成倍于影视作品完成后的镜头，如一部放映一个半小时的电影，有时画面连接起来可以放映四五个小时。这就要求剪辑时进行认真的挑选，去杂存精。影视作品的镜头通常是按照内景、外景、实景等不同的拍摄场地分别集中拍摄。剪辑时，需要按影片内容顺序重新组接，对作品的蒙太奇构思予以展现。同时，重要的镜头或群众场面，拍摄时往往要拍多次或同时拍摄多条胶片，在剪辑时需要优选、创造性地组接。一般每个画面镜头的尺寸拍的都比实际需要的长一些，剪辑时要求找准剪接点。《罗拉快跑》的剪辑很有创意，罗拉男友遇到危险，需要她在极短时间内弄到一笔钱，罗拉马上思考谁可以帮她，此时影片将大量的短镜头以极快的速度剪接在一起，营造出极度紧张的氛围。

声带剪辑，也是影视剪辑的重要组成部分。由于录音方式的不同，在声带剪辑时也有不同的要求。先期录音的声带，大都是完整的音乐或唱段，必须严格地遵循音乐的规律剪辑画面；同期录音的声带，一般要与画面同时剪辑；后期录音，是在画面基本剪定的基础上来录音，在剪辑时要预先考虑到声音构成和声画结合的问题。总之，要使作品的声音与画面有机地结合，共同构成完美的艺术形象。

声画分立与声画对位是剪辑过程中常用的两种较有创意的艺术手法。所谓声画分立，是指画面中声音和形象不同步，相互分离的现象，即声音不是由画面中的人、物或环境产生的，而是以画外音的形式出现。其直接效果是突出了声音的功能，使声音成为独立的艺术元素。如《泰坦尼克号》中，女主人公画外音不断出现，用以回忆往事，将自己的经历和感受表达出来，显得更加真实可信。

声画对位是指声音和画面各自独立，分头并进，从不同方面表示同一含义的艺术手法，能产生某种声画原来各不具备的新寓意。《现代启示录》的开场部分，威拉德躺在西贡一家旅馆的床上，但他渴望回到战场，心中想象自己已处在战火纷飞的丛林中。这时旅馆外的城市喧嚣声被置换为丛林里的声音，街上的汽车、摩托车、口哨声都被换成了鸟鸣声、昆虫的叫声、猴子的吼声。这种处理方式将威拉德的回忆以及战争对威拉德的影响充分展现出来。

第四节 电影电视剧营销阶段的创意策划

电影营销主要包括电影发行和放映两个环节，它是连通影片与观众的桥梁，是影片流向消费者的渠道。在信息时代，"电影营销"的重要性反过来制约着"电影制作"，甚至有人认为相对影片拍摄而言，影片营销才是最重要的。在电影市场上，大部分影片的票价都是接近的，不能采用大幅降价的方式进行竞争。因此，电影企业需要借助有创意的手段来获

得良好的营销成绩。相对于电影而言,电视剧的营销较为简单,主要是针对电视台或网站进行定向销售,但也需要销售人员发挥创意,进行积极有效的策划宣传工作,方能保证收视率。此处我们以电影营销为主,介绍影视营销的创意策划。影视营销策略主要有影视品牌策略、影视销售渠道策略、影视宣传促销策略、影视价格策略四种。但在使用这些策略之前,首先要对市场进行充分分析。

1 市场分析——制定营销策略的基础

电影电视剧市场分析是制定宣传策略的基础。它是影视企业根据市场现状和作品特色对影视环境、作品"卖点"以及目标观众作出分析,并预测出影视的预期票房或收视率,主要包括:

1. 作品环境分析

即从优势、劣势、市场机会、市场威胁四方面来考察电影电视剧作品,常采用SWOT分析法,为影视作品发行制定有效的营销发行策略打下基础。

以《集结号》为例,其优势在于:其一,影片由冯小刚打造,冯小刚通过多部贺岁大片,奠定了在中国影坛的地位,冯小刚已成为国内顶尖导演。其二,内容新颖,影片以解放战争、抗美援朝为大背景,描绘了"谷子地"为兄弟正名的故事,突破了只表现惨烈的战争场面,着重强调个人英雄主义局限,而注重表现人在战争中的心理活动以及战后的境遇。其三,聘请韩国团队负责特技制作。韩国在特技方面有很多成功实践和经验,之前韩国曾经拍摄《太极旗飘飘》等影片,特技运用十分出色。聘请他们可以提升影片特技效果,创造震撼人心的视听效果。劣势在于,其一,冯小刚以前拍摄的多是贺岁影片,观众对他是否能掌控战争片还有疑问。其二,作为战争影片,战争场面占的比重太少,相反战后"谷子地"的正名活动却占据太长时间,部分观众无法理解这种安排。市场机会是,其一,院线公司和影院对该片很感兴趣,愿意放映该片,这是最大的优势。其二,影片出品公司华谊兄弟有强大的发行网络和强大的资金后盾可以最大限度地支持影片发行工作。当然,影片也有市场威胁,最大的就是同期有很多大片同时上映,如陈可辛导演的《投名状》、周星驰导演的《长江七号》、周杰伦主演的《大灌篮》等,与《集结号》形成了激烈竞争。最终《集结号》依靠优良品质和强大的营销宣传取得了成功,不仅"叫好",同时"叫座"。

2. 作品"卖点"分析

影视发行中所有"卖点"的挖掘和应用,其终极目标是造成市场轰动效应,吸引观众走进影院或打开电视收看,是影视作品进入市场的重要切入点。对"卖点"的挖掘绝不能建立在凭空想象上,需要影视发行人员在大量调查和市场调研的基础上,围绕社会的主要潮流需求、影视消费者的欣赏口味、审美取向来进行挖掘。同时还要再结合作品的实际情况,做出适当的卖点分析。

好故事、著名导演、大场面、特技、国际获奖等多种元素都是影片的"卖点"。如《阿凡达》的最大卖点不是特技,也不是演员,而是导演卡梅隆。他是一个很有创意的导演,总能以不同的故事打动观众,其导演的影片《泰坦尼克号》感动了全世界。10年磨一剑,当他携手《阿凡达》归来,其关注度无疑极高。《致我们终将逝去的青春》(图123)、《小时代》的

票房佳绩也验证了这一点，如果赵薇和郭敬明没有众多粉丝，其票房佳绩的取得是难以想象的。明星同样是影片的大卖点。正是由于明星的加入，很多影片才能获得成功，如《不能说的秘密》、《大灌篮》等影片的成功无疑都有赖于周杰伦的加盟。周杰伦在年轻人中聚集了大量的人气，其歌声是很多年轻人的最爱，当他转身拍摄电影时，歌迷同样热切期盼他的表现。获奖也是影片的重要卖点，大大小小的电影节奖项都是影片制片、发行方宣传的主要卖点。

3. 目标观众分析

影视企业根据影片特色和"卖点"来确定作品的目标观众。目标观众包括主要目标观众、次要目标观众和潜在观众。确定目标观众之后还要明确目标的年龄阶段、文化层次、消费水平，以此来作出有针对性的营销方案。根据方案的指导有重点有策略地对目标观众展开有效的影片

图123 《致我们终将逝去的青春》海报

宣传促销攻势，将目标观众尽数吸引电影院或观看电视剧。《致我们终将逝去的青春》的主题是怀念青春、纪念青春，其目标观众是那些正处于青春或青春将要失去的年轻观众，他们也构成了当前影院观众的主力。在营销时，片方、发行方针对目标观众，主打青春牌，围绕青春话题大做文章，终于取得了极佳的票房成绩。

4. 市场票房或收视率预测分析

影视企业需要以上述几项市场分析结果和自己的发行经验为依据，对影视作品的未来票房或收视率作出预测。预期市场票房是影视企业确定发行规模、宣传成本投入估算和进行发行成本控制的基础。

2 品牌策略的创意策划

品牌对于影视营销极其重要。影视企业可以利用电影品牌进行多层次、全方位地综合开发，最大限度发挥影视品牌资源的价值。影视品牌策略主要包括明星品牌策略、导演品牌策略与影片品牌策略。

1. 明星品牌策略

明星是指那些在某一类型影视作品中享有盛誉的演员，他们大都能够在较固定的类型片中将自己的才能和创意发挥到极致，具有突出的影响力和票房号召力。启用明星，一方面有助于完善影视的创意和制作，另一方面又可以降低市场风险。所谓明星品牌策略也就是指在营销的过程中，将明星作为重要卖点突出宣传，以最大限度地吸引消费者。《建国大业》在营销过程中，主打明星牌，取得了良好效果。在拍摄之初，总导演韩三平确定了组建明星阵容拍摄影片的计划，吹响了全国影视明星的"集结号"。百余位明星参演，

这让《建国大业》产生了强大的吸引力。另外,从拍摄之初爆料成龙、李连杰、刘德华、章子怡、陈道明等众多大牌倾情加盟《建国大业》(图124),到逐步曝光全部明星阵容,从爆料成龙想演毛泽东到爆料周星驰亲自打电话要求参演,从人们纷纷猜测明星的片酬到对公众对众多大牌明星的零片酬议论纷纷……这些重磅新闻都无一例外占据了各大报纸的显要版面。实际上,媒体对《建国大业》密集报道的背后是影片营销人员的精心布置,他们从一开始就竭力在明星阵容上挖掘新闻,吸引媒体记者和公众眼球。① 电视剧也很注意明星品牌策略的使用,如《大宅门1912》中,启用了包括陈宝国、斯琴高娃、王志飞、刘佩琦、郭德纲等在内的明星阵容,并在宣传中围绕他们大做文章,成为电视剧获得高收视率的重要保障。《火线三兄弟》则有刘烨、黄渤、张涵予、黄小蕾等明星大腕加盟,同样赢得了人们的广泛关注。

图124 《建国大业》海报

图125 《非诚勿扰Ⅱ》海报

2. 导演品牌策略

导演品牌是一种巨大的无形资产,是一种可靠的票房或收视保证。导演品牌的意义绝不仅在于单部作品的高票房或高收视率,它意味着一系列作品的成功。在营销过程中,特别是对于知名导演执导的作品,需要对导演进行特别的宣传。冯小刚是中国贺岁影片的旗帜型人物,他执导的很多影片已成为贺岁片的典范。1997年冯小刚推出第一部贺岁片《甲方乙方》,市场和观众都逐渐认可了这道娱乐大餐。冯氏喜剧的幽默、滑稽以及温情脉脉成为观众翘首企盼的娱乐大餐。《没完没了》、《不见不散》、《手机》、《天下无贼》等都强化了观众的这种认识。2008年冯小刚的贺岁回归之作《非诚勿扰》以及2010年的《非诚勿扰Ⅱ》(图125)也都是观众追捧的对象。

① 汪景然、李霆钧:《电影营销:创新营销手段整合形成推力》,《中国电影报》,2012年9月13日,第2版。

赵宝刚是知名电视剧导演,曾执导多部观众耳熟能详的经典电视剧,如《渴望》《编辑部的故事》《永不瞑目》《奋斗》等在社会上引起强大反响,成为当时的代表作品。因此,2011年赵宝刚重磅推出《男人帮》时,宣传营销部门也着重宣传赵宝刚的艺术水平及其电视剧的精良品质,引导观众收看。

3. 影视品牌策略

影视品牌与导演品牌相类似,都强调品牌内在特质的长期稳定性,只是影视品牌更加注重影视作品自身的独特审美价值。影视品牌的运用主要体现在续集的拍摄上。它借助消费者对其品牌的认可,培养一批忠实的影迷群体,以此发挥品牌优势,增加影视作品收益。如《指环王1:魔戒现身》的全球票房收入为8.79亿美元,并培养了大批"指环"迷。为此制片方趁热打铁,又推出了系列影片的第二部《指环王2:双塔奇兵》,借助于第一部积累的人气,该部影片全球票房达到9.21亿美元。随后制片方又推出了第三部《指环王3:王者归来》,其全球票房达10亿美元。另外,如《星球大战》《007》也是影片品牌战略运用的典范之作。在电视剧方面,《康熙微服私访记》是一个典型的代表。《康熙微服私访记》系列目前共有五部。在第一部取得广泛欢迎、积攒良好口碑之后,已经形成了一个品牌。制片人和导演趁热打钱,又连续推出了四部作品,结果每一部都受到观众的热烈欢迎。

3 销售渠道策略的创意策划

影视发行渠道策略,是指影视制片方基于对电影市场环境、企业自身条件和作品特色准确判断的基础上,选择合适的发行渠道和方式,并制定出相应的营销宣传方案。影视企业在发行方案的执行过程中,要根据实际情况进行,对发行渠道以及渠道成员进行相应的控制和激励,确保发行渠道策略的顺畅。电影和电视的发行渠道不尽相同,下面主要结合电影介绍影视销售策略。电影销售渠道策略制定过程由以下几个步骤组成:

1. 发行方法的确定

影片发行方法是设计和实施发行策略的基础,具体指影片版权所有者(一般为制片方)确定影片到底按照何种方式发行,它是制定影片发行策略的第一步。当前主要有买断发行和分账发行两种基本发行方式。

(1) 买断发行

片方将影片在某一段时间内某一地区的发行权一次性出售给某个发行中介公司,由中介公司负责发行的方式。版权买断之后,片方对影片的发行,一律不再过问,影片票房的高低也与片方无关,一切由发行中介公司和当地电影公司负责和承担。

(2) 票房分账

是指版权拥有者不出售影片版权,而是委托发行中介公司代理运作影片发行事宜,并约定双方对票房按一定的比例分成。影片公映后,根据票房收益情况获得相应的利益。双方的收益大小,是由票房的高低来决定的,票房越高,双方所得越多。采用分账发行方式比起版权买断方式更为合理公正一些,对做大影片市场具有积极作用。国产及好莱坞大片大都采取这种发行方式。

买断发行和分账发行是电影发行方式的两种基本形式,两者之间有不同之处,但也存在一定的联系。电影企业在实际的影片操作过程中,要突破常规结合各个地区的不同情况来灵活应用。

与电影相比,电视剧的发行渠道较为单一,一般由发行部门与电视台直接洽谈,就可以完成电视剧的发行和销售。电视剧发行的对象包括中央电视台、省级台和城市台三级电视台。中央电视台的购买形式主要有四种:购买全国播出权和中央电视台永久播出权;购买电视剧的国内版权;买断全部版权,包括国内的首播权、中央电视台永久播出权、音像版权和海外版权等;买断电视剧的有线版权。省级电视台主要购买全省播出权和卫视播出权。城市电视台则主要购买本地区播出权。

2. 档期的有效选择

选择有效的档期是影片发行策略中的重要一环,档期选择的科学性与合理性对影片票房产出情况有直接影响。国内较为成熟的档期有贺岁档、春节档、暑期档、"五一档"和"十一档",这五大黄金档期加上"清明档"、"端午档"、"暑期档"等档期,在国内影片市场成为每年重点大片的兵家必争之期,而其他时间强势影片相对较少。如《手机》、《功夫》、《天下无贼》、《无极》、《满城尽带黄金甲》、《投名状》、《集结号》、《非诚勿扰》系列、《让子弹飞》等商业大片都是在贺岁档中取得佳绩。

其实,档期本身并不存在冷热之分。一部影片能进几大黄金档期不见得能创造票房奇迹,淡季上映的影片也并非会遭受到票房失败。电影企业应充分发挥自己的智慧与创造力选择合适的档期,把握各种时机和营销环境的变化情况,根据影片不同的风格类型和题材特点,在恰当的时间内选择恰当的营销推广方式将影片推入市场。在选择档期时,要坚持以下原则:

(1) 理性选择淡、旺两季的上映策略

根据自身实际情况充分考虑自身的各种因素,如影片质量、企业可投入的营销宣传成本等来选择影片到底是在旺季黄金档上映,还是避开强敌,选在淡季入市。

① 旺季上映策略。旺季上映会面临众多影片同时上映所带来的巨大竞争压力。在激烈竞争中,影片除了要具有过硬的实力和质量,更要具备强有力的营销技巧和推广手段。旺季上映的影片一般较多,在营销时,需要结合影片的特点进行细致、有效的宣传推广。如利用导演名气、明星的加盟以及获奖等各种因素,最大限度地吸引观众的注意力。冯小刚、张艺谋的影片基本上都选在贺岁档等旺季上映,他们在营销中都很有策略。冯小刚擅长主打贺岁片品牌,每每都能吸引大批喜剧迷,《非诚勿扰》、《非诚勿扰Ⅱ》就是典型案例。近年来,《唐山大地震》等虽不是贺岁片,但他的影响力和个人品牌是其取得高票房的重要原因。张艺谋在营销时,特别擅长"事件营销",通过拍摄中的各种事件吊足观众的胃口。

② 淡季上映策略。淡季上映的影片要注意以下两个问题:其一,结合影片特点选择最佳时机,可以借助与影片内容相关的社会热点问题、历史事件、纪念日等契机推出影片。传统上,11月份并不是黄金档期,上映的影片也都不是影响力较大的影片。但《失恋33天》的上映改变了这一点,在淡季的11月打造了一个奇迹。《失恋33天》2011年11月8日上映,上映前就开始围绕上映时间做文章,将2011年11月11日包装成世纪"神棍节",

将光棍节、失恋、治愈等炒成热点,在定位上,制片方、发行方将影片定位为治愈系电影,影片将背叛、失恋、治愈阐释得淋漓尽致,宣传营销与内容的高度契合成就了电影,影片最终票房高达3.5亿元,成为当年一个难以复制的神话。其二,秉承拓展电影黄金档期的理念,充分利用几大黄金档期正式开始前的两周预热阶段和结束后的两周余热阶段,实现电影黄金档期的时间延展。

③ 合理安排重量级影片之间的上映间隔时间。两部影片上映时所需的时间间隔是电影发行公司应重点关注的。时间间隔太短,会使前一部影片的市场盈利空间遭到挤压,导致票房潜力无法发挥;时间间隔过长则可能会留出市场空白让其他电影发行公司的影片有机可乘。在这一点上,2006年9月,由华谊兄弟发行的《夜宴》和《宝贝计划》就是很好的案例。华谊兄弟9月14日将《夜宴》推向市场,避开了9月7日上映的《X战警3》,结果《夜宴》不负重望,两周就取得了8 500多万元的票房收入,此时不投入新的影片,其他公司的影片就会乘虚而入。于是,华谊兄弟在9月28日将《宝贝计划》投入市场,与《夜宴》一道共同占据着票房收入榜的前列,最终实现了两部影片的票房大丰收,《夜宴》票房达1.3亿元,《宝贝计划》的票房也达9 000万元。

(2) 遵守抢占档期的两大基本原则

首要原则是避免影片"撞车",其次是尽量避免与不同种类型题材影片同档上映。在抢占档期方面,2009年上映的《喜羊羊牛气冲天》就做得很好。为避开与其他大片的竞争,它将原定于正与初一的档期提前10天,这不仅避开了惨烈的竞争,还能吸引更多的目标消费者,因为腊月二十三正是中小学生放假的日子,最终取得了票房上的成功。

与电影相类似,电视剧的播出也要选择播映时间,选择最合适的时间段。如在春节期间,轻松幽默的轻喜剧更受欢迎。

3. 对发行方法进行明确定位

确定影片的上映档期之后接着就要确定影片具体发行方法,这是电影发行策略制定的核心步骤。这会直接影响到拷贝的投入量、宣传规模及媒体合作伙伴选择等一系列后续问题。此时,要注意影片初次发行的区域和拷贝量。影片的发行方法主要有:

(1) 四处开花,全线放映

是指电影发行方在全国主要院线全面上映的一种发行方法。这种发行方法的优势是票房回收快,但成本高、风险大,需要发行方资金实力雄厚,掌控全国电影发行渠道。此种方法适合两类影片:其一是那些可能创造票房奇迹的大制作影片,这种方法可以快速积累人气、提升票房。如《阿凡达》上映时,投入了700个拷贝,面向全国发行,各主流影院纷纷排映该片,引爆观影热潮。第二类是后劲不足、很难在市场中维持长时间放映的影片,这种方法可以帮助发行方在短时间内,通过大量拷贝投入,占领市场空间,收获票房。

(2) 由小到大,以点带面

这种方式是指电影发行方前期投入较少拷贝,而后逐渐扩展影片发行市场范围,并追加拷贝数量,从而形成由区域辐射全国的发行态势。使用这种发行方法的最大优势就是发行方对市场的调节和控制力较强。如第55届柏林电影节银熊奖《孔雀》在去柏林参加电影节之前,就先在北京东方广场的新世纪影城定时放映,根据市场反馈,逐步扩大反映范围,取得了不错反响。

（3）区域转换，从点到点

是指发行方根据影片特点选择最合适的一个或几个城市进行首轮放映，而后再转向其他城市。采用这种发行方式的优势在于，由于影片的发行总是集中在较少区域内进行，可以帮助发行公司降低拷贝洗印和运输成本，减小渠道管理压力，还有利于市场细分，使区域市场范围内的广告宣传规模效益得以放大，可操作性强。如《暖春》是一部小制作的农村题材电影，为降低风险，先在山西省放映，在获得观众好评后，又在河北、新疆、江苏等地发行放映，最终共在全国50多个县市上映，并获得好评。

（4）局部发行，特色放映

是指发行公司仅在少数城市的几家多厅影院，实行独厅长时间放映的发行方式。艺术影片常常会采用的一种发行方式，其目标仅限于一定数量的特别观众。为某些细分市场量身定做的特色影片也采用这一方式。

当然，上述四种影片发行方法并不是绝对的，在实际操作中，很多情况下都是几种发行方法的混合使用。其最根本原则是实现最优的市场覆盖率，创造最大的票房产出量。

电视剧发行也要明确发行区域和发行轮次。受经济实力、广告市场大小、受众收视习惯的影响，一部电视剧在不同区域的市场价格也不同。在发行时，要根据不同区域，制定不同的价格策略。发行轮次也是影响电视剧市场价格的主要因素。一般情况下，电视剧二轮发行的价格只有首轮发行的十分之一。

4. 制定影片营销宣传方案与预算

一部影视作品的发行方式、上映档期、发行方法确定以后，发行公司就要制定出营销宣传方案，并做好宣传预算。

影片的营销宣传方案主要包括以下几部分：影片概述、宣传目标、宣传对策、媒体策略、广告投放计划、宣传周期规划、宣传进度设定、宣传标语设计等。其中，宣传对策、媒体策略、广告投放计划是核心内容。

营销宣传工作对影片的发行具有重要意义，但影片不可能适合所有观众，因此在制定营销宣传方案时一定要明确宣传目标、宣传对象、宣传地区，要集中有限资源和成本指向目标市场和目标观众，切忌盲目地乱铺摊子，这不仅会浪费资源，而且还会弱化目标观众对影片的注意力。

4　宣传促销策略的创意策划

电影电视剧宣传促销，是指影视制片方联合各种媒介，合理规划宣传促销活动，实现对目标观众最有效的信息传播，提高知名度、激发观众观看行为的一种策略。

如今，宣传促销在影视产业中的作用越来越大，无论是作品的发行，还是放映，都越来越离不开宣传促销活动。宣传促销需要时，需要在以下方面发挥创意做好策划：

1. 影视营销宣传策略

营销宣传是连接影视作品与观众的重要通道。一方面，观众需要通过宣传了解作品、决定是否走进影院或打开电视欣赏；另一方面，片方也需要通过营销宣传向观众传达作品信息，为作品造势，以达到吸引观众、提升票房或收视率的目的。其常用的策略有：

（1）事件营销

是指影视发行方为宣传作品、吸引媒介报道传播相关信息而专门策划的一系列热点事件和公关活动。与广告和其他传播活动相比，事件营销能以最快的速度，在最短的时间创造出最大的影响力，这也是众多影视发行公司热衷于事件营销的原因之所在。《夜宴》（图126）的事件营销很有创意，其营销主要有一明一暗两条主线，两件事都从电影上映前三个月开始展开。明线是影片携手央视世界杯特别节目《豪门盛宴》，后者不仅使用了《夜宴》宣传片的内容，还邀请冯小刚等到演播室，谈足球，谈《夜宴》。此时，世界杯已是观众心目中的"夜宴"，而《夜宴》也仿佛是由众多明星上演的"豪门盛宴"，二者俨然形成共同体，观众经历了世界杯的精彩，也感受着《夜宴》的精良品质，于是纷纷走进影院观看。其暗线是"章子怡裸替"事件。明星历来是影片营销的重点，明星的绯闻也是人们街谈巷议的热门话题，能在很大程

图126 《夜宴》海报

度上刺激影片票房增长，在营销中，《夜宴》也不忘炒作章子怡，将其"裸替"事件炒得沸沸扬扬，让这一事件充斥各大媒体，将人们的注意力成功吸引到《夜宴》上。

一段时间以来，荧屏上充斥着各种抗战雷剧，引起观众的不满。2013年4月10日，央视《新闻1+1》盘点了今年出现的抗战雷剧，并表示出极大担忧。此后的5月份新闻出版广电总局下发通知，要求各卫视对抗日剧进行重审和甄别，杜绝雷剧的出现。电视剧《上阵父子兵》（图127）在宣传时，就借助总局的通知以及观众对抗战雷剧无厘头、无底线的反感，提出了"抗日不忽悠"的口号，赢得了较高的关注度和收视率。

事件营销的优势在于适应性强，各种作品都可以根据类型和特点选择最合适的"新闻事件"进行营销。在具体操作过程中，影视发行方不能只考虑新闻事件的轰动效应，还应

图127 《上阵父子兵》剧照

注意以下问题:第一,无论是制造新闻还是炒作事件都不能毫无节制地胡乱编排新闻、绯闻;第二,在制造新闻事件的时候,片方和发行方需要时刻保有一种真实、健康的宣传道德,决不能任意欺骗观众;第三,片方和发行方一定要学会打破传统,要遵循"新、奇、好"的原则进行影视事件营销。

(2) 悬念营销

人人都有好奇心和求知欲,在电影营销中,电影制片方和发行方可以利用这一点。具体做法是从开始影片策划到拍摄完毕的过程中,适度封锁消息,一步步撩拨起观众的好奇心。恰当地运用这种悬念营销策略,可以勾起观众的兴趣,起到意想不到的效果。《英雄》在这方面的做法很有创意。当时,中国的盗版侵权情况很严重,为了避免盗版的出现,《英雄》首映式时要求观众不能带摄像机、照相机入场,甚至手表手机也不能带入,并且在放映过程中,还不时有工作人员巡视。虽然这一做法的主要目的是为了防盗版,但无形中创造了巨大的悬念,很多未看过影片的观众会问影片到底有多精彩?这也刺激了他们的观影活动。在运用时要注意两个问题:第一,对影片信息"封锁"的程度把握问题。过度封锁影片信息可能会使影片淡出公众视野,被媒体和观众遗忘,这样不仅达不到欲擒故纵的营销效果,反而会降低影片的票房。第二,在设计悬念的时候一定要避免误导观众,不能使观众过分期待,否则当观众走进影院后会有心理落差和被骗的感觉,影响影片的口碑。

(3) 包装策略

当前影视市场竞争日趋激烈,为应对挑战,不仅明星、导演需要专业的包装,而且作品的其他因素同样需要全方位与精细化包装。唯有这样才能充分吸引观众的眼球,达到营销宣传的目的。宣传时不能放过任何一个环节,从海报的设计、预告片的剪辑到广告语的创意都是影视制片方和发行方不能忽略的包装因素。《魔侠传之唐吉可德》的预告片,无论是从画面、声音使用还是特技效果,都为观众展现了一场视觉盛宴,每个环节紧密衔接,展现了影片的精华,堪称精彩。

(4) 口碑营销

口碑是影视剧观众在观看影视剧后最直接、最真实的一种自然反馈,是观众对亲朋好友所作出的一种真诚推荐或告诫。表面上看,它只是一种个体行为,但却具有逐步蔓延的连锁反应。借助网络媒介平台,口碑能产生舆论放大效应,即所谓的"病毒式"传播。口碑营销是指影视剧发行方为一部作品营造良好口碑的营销方法。它最大的特点是通过观众的人际关系,将影视剧相关信息和评价在交际圈子中逐渐传播,进而对他人的影视剧消费行为产生直接影响。口碑营销多在亲朋好友之间发生,容易促成影视剧消费行为的产生。在这方面,《疯狂的石头》很有创意,该片是一部投资仅300万元左右的小成本电影,营销时也没有投入太多资金,但凭借其另类的"黑色幽默"风格使观众耳目一新,观看后观众之间口口相传,为影片积攒了强大的口碑,最终影片收获2 000多万元的票房。当然,好口碑的产生需要影片有过硬的品质或独有的特色。电影发行方往往借用正面口碑作为营销手段,但也有使用负面口碑进行宣传的情形,利用争议换取观众的注意和观看,如《无极》即是如此,影片放映前期出现负面的声音,但制片方巧妙利用,反而促进票房收入的提升。在利用负面口碑时,有一点特别应该注意,即在其出现时就要马上作出反应,否则负面口碑影响过大,直接影响影片上映,《无极》的制作方就是在负面口碑出现后,立即进行了一

图128 《永不磨灭的番号》海报

系列的反击,最后取得了不错的效果。

口碑在电视剧《永不磨灭的番号》(图128)营销过程中发挥了重要作用。该剧在上星之前,先在上海、南京等地的地面频道播映,受到观众的一致好评,积攒大量优良口碑,为后来的卫视播放的高收视率奠定了坚实的基础。

(5)借势营销

是指电影发行方利用公众和媒介关注的社会新闻、事件以及知名人物的明星效应等,结合影片的宣传目标而进行的一系列宣传活动,也就是搭乘其他事件、活动或者影片宣传的"顺风车",是典型的"借鸡下蛋"。比如《无极》后,有网友制作了恶搞短片《一个馒头引发的血案》,在社会上引起了极大影响。影片制片方、发行方高明地借用这一短片进行营销活动,首先,通过各种方式与短片制作者进行论战;其次,高调宣布起诉短片制作者,一系列举动吸引大批影迷纷纷走入影院,这也成为当年借势营销的典型案例。

(6)影视后产品推广策略

通过合理安排影视后产品的上市时间和推广策略,影视发行方可以实现影视后产品与影片的相互宣传。后产品可以激发观众对影片的热情,刺激作品票房或收视率产出。后产品作为一种能够自然融入人们日常生活的影视产品,可以极大地推动作品的市场营销宣传。有创意的营销者善于合理利用后产品为作品进行宣传,使影视发行方有所收获。如《风云2》将影片形象使用权授予屈臣氏,后者用来制作风云季主题矿泉水"风云水",在影片上映期间同步推出。屈臣氏最终推出"风云水"500万瓶,销量很好,并推动了影片的宣传和推广。

2. 电影广告宣传策略

影视广告宣传,是影视发行方为扩大影片影响力,通过各种媒介渠道和传播方式,将

作品的相关信息传达给尽可能多的观众,旨在引起观众的兴趣,争取更多消费者的一种宣传促销方式和方法。就一部作品来说,品质的高低固然重要,但作品票房或收视率的高低还要取决于作品的宣传水平。传统媒体广告、新型媒体广告、户外广告是目前我国电影市场中较常见的影视广告宣传方式。

(1) 传统媒体广告宣传

是影视企业通过平面媒体、广播、电视所进行的影片广告宣传活动,是最为传统和较为成熟的广告宣传方式。

(2) 新型媒体广告宣传

随着网络技术的快速发展和"三网"融合的推进,新媒体成为电影宣传的广告媒体,其中网络和以手机、车载视频为代表的流媒体是其中的主流。

作为人们现代生活的必备工具,网络已经逐渐取代电视,成为最具影响力的媒介形态。快速高效的传播通道、巨大的信息含量、丰富的表现形式、低廉的广告成本以及便捷的互动性,使网络成为众多影视企业青睐的广告宣传工具。

影视的网络广告宣传可采用以下形式:为作品建立官方网站,随时更新信息;在知名网站设立作品专题,实时发布影片相关信息,利用知名网站的巨大用户群体最大限度地拓展观众群体;开设 QQ 群、BBS 博客、微博、微信公共账号,对作品进行评论、宣传;开通作品的视频专区,随时为观众提供最新的拍摄花絮、主创人员访谈、片花等视频片段,激发观众的观看欲望;出版作品的电子杂志,通过电子杂志发行平台向用户发布作品的文字、图片和视频信息,吸引网民对作品的关注;在网络上举办与网友的各种互动活动也是常用的网络宣传方式,如安排主创人员与网友在线网络聊天;在线免费观看作品片花并有奖回答问题,进行各种网络票选和有奖竞猜活动,等等,都是激发其观看热情的常用方法。

还可以利用流媒体进行宣传。手机和车载视频是影视企业与流媒体携手进行影片广告宣传的两种主要形式。图片广告、文字广告、视频广告都是影视企业流媒体广告常用的手段。流媒体广告形式中还常有以影片元素为题材设计的壁纸、屏保以及彩铃,以此来宣传作品。

(3) 户外广告宣传

主要包括城市 LED、路牌广告、公交车广告、地铁广告、楼宇广告,一般通过播放作品上映广告、拍摄花絮、主创访谈等方式进行作品的宣传。这种广告的最大优势就是形式多样,覆盖面广。

对于电影而言,还有一种重要的广告宣传方式,即影院阵地广告宣传。主要有常规宣传、活动宣传以及电影预告片三种方式。常规宣传一般在影院大厅摆放影片展架、立牌、易拉宝、喷绘、悬挂电影海报、挂轴、大型喷绘等电影宣传品,力图引起观众的兴趣,引发观影行为。还可在售票处、休息大厅等处设立影片广告单索取架,为观众提供影片宣传介绍手册、影片的小海报以及影院各厅的排映节目单等,让观众全面了解影片的上映信息。

5 价格策略的创意策划

价格对电影这种非生活必需品而言十分敏感。电影价格策略是指电影企业根据市场

环境和自身条件,制定、选择、优化和调整电影产品定价方案的过程。价格策略对电影产品的市场占有率、盈利率和社会形象十分重要,值得电影企业认真探讨。相较而言,观众观看电视剧时,一般不需要支付额外费用,因此对价格并不敏感。此处,我们主要讨论电影的价格策略。

价格折扣定价策略是最有代表性的策略,是指电影企业为吸引电影观众到影院观看电影,而适当调整基本票价,给予电影观众一定的价格减让的策略,其主要形式包括现金折扣、季节折扣、功能折扣和促销折让等。

1. 现金折扣

是电影企业对事先支付现金的消费者给予的价格减让。会员制度是当前各大影院所推行的一种制度,观众只要提前在会员卡内存入一定金额的现金,就能在购买电影票时享受相应的票价优惠。这种价格策略可以鼓励电影消费者提前支付票款,帮助电影企业加速资金周转,降低运营风险。

2. 季节折扣

电影企业对在淡季进行电影消费的顾客给予减价优惠,刺激其进行消费,使制片方的制片活动能够保持一种相对稳定性。

3. 功能折扣

是指电影企业给予电影产品发行商/影院不同的折扣。其目的就是利用价格折扣补偿中间商所投入的成本费用,保证其可以拥有一个合理的盈利空间,以此来激励渠道成员最大程度地发挥作用,实现电影产品发行/销售渠道的畅通。折扣比例往往根据中间商在电影产品发行/销售过程中所担负的职责、承担的风险以及该中间商的信誉、作用和服务水平而定。

4. 促销折让

除了功能折扣外,为提升影片的票房,保证影片宣传促销工作的高效,电影生产企业还要向发行商/影院提供一定的促销折让,以激励其大力支持影片的宣传促销活动。

第五节　电影电视剧后产品开发中的创意策划

电影后产品是基于电影的影院放映而形成的影院之外的放映活动以及相关的产品形态,能为电影产业带来可观的收入。电视后产品则是指电视剧播映后的相关产品开发。影视后产品的开发,是对影视产业链条的充实和完善。它使影视产业与其他产业建立良好的共生关系,一方面为影视产业带来持续增加的影响力和渗透力,另一方面其他产业也可以借助影视的影响力扩大其文化附加值,提高经济效益。创意对于影视后产品开发具有重要的推动作用,是推动影视后产品开发的动力。

1　影视视听产品的创意策划

影视视听产品是指基于影视剧开发的录像带、VCD、DVD、网络电视、手机电视、影视

海报、画册、游戏、图书、音乐、广告、邮票、手机图片、手机铃声、手机屏保以及影片的再度发行等,电影后产品还包括电影的电视台播放。影视与不同载体的交互结合反映出当代创意的特点,即与科技的紧密结合、多种艺术元素的融入以及对社会大众心理的重视。具体来说,影视视听产品可从以下角度进行创意策划:

1. 形式上的创意策划

影视与不同载体的交互结合的样式体现了创意。影视在每一种媒体上的呈现,都是创意的结果。

影视与新媒体的结合

网络的出现曾分走大批的影视观众,对影视产业的生态平衡产生了不利影响,两者曾有很大的冲突。但网络播放影视却在一定程度上解决了这一问题。在这种意义上,网络和影视的结合是一种创意,其结果是影视拓展了放映渠道,而网络则丰富了内容资源。虽然当前很多网站中都有侵犯影视版权的事情发生,但毕竟也出现了类似"迅雷看看"这样的尊重版权、并可免费观赏的专业网站,它的出现也是一种创意。在"迅雷看看"等网站出现之前,网络上播放的影视大都是盗版的和不正规的,或虽是正版影视作品,但需要消费者付出很多费用。在其他媒体方面,手机影视也充满了创意,其最大的创意在于满足观众随时随地观看影视的需求。邮票、书籍、海报等则在平面媒体上,实现了观众对影视的重温和再欣赏,也是一个很好的创意。

对电影而言,与电视的结合也是一种创意。当电视刚开始出现时,电影界曾经惊呼电视的发达将是电影的灾难。但当电影出现在电视中,"打开电视看电影"成为习惯时,电视反倒拓展了电影的播放渠道,促进电影业的发展。其创意在于将先前看似水火不容的媒体有机结合在一起。在电视播放中,VOD 是较新的一种播放形式,这种形式的创意在于使得观众以花较少的成本随意点播自己喜欢的电影。

2. 内容上的创意策划

很多影视视听产品的内容中也有很多创意,在广告产品中体现的尤为明显。

影视视听产品中的广告包括硬广告和软广告两种,两种广告的内容中都有着丰富的创意。当一部影视作品热映时,总会有不同的公司要搭顺风车,用影视广告宣传自己的产品,一则好的影视广告其内容必须要充满创意,只有这样才能给人留下深刻的印象,激发消费者的购买欲望。

(1) 硬广告

利用《集结号》进行宣传的爱国者数码相机的广告是一个典型代表。这个广告的广告词很简单:"英雄无所畏惧,强者坚持不懈,民族精神自强不息,我的爱国者数码相机,aigo 爱国者。"不多的几句话中就蕴藏了一个很好的创意:将《集结号》中所体现出的对信念的坚持、对真理的追寻以及电影《集结号》作为国产大片所激发起的民族自信心、自豪感与爱国者数码有机结合在一起,让消费者在体验坚强和民族自豪感的同时对爱国者这一民族品牌有了信心,进而萌生购买的念头。正如有评论所说的:"作为'中国制造'的典范,《集结号》冲破了外国影片对中国电影市场的强大攻势,获得了突破性成功。而作为数码相机市场唯一仅存的中国自主品牌,爱国者凭借多年的积累和创新,更凭借着顽强的毅力,突破数码相机层层技术壁垒,以及外国品牌对数码相机市场的垄断,以每年 10 倍火箭般的

增长速度,顽强地树立起数码相机领域一面鲜明的中国旗帜。"[①]其创意就在于把两个性质相近的事物用简单的言语和生动的画面形象地联系在一起,给人们留下深刻印象。利用电影形象做的硬广告需要创意,影片中所隐含的隐性广告同样如此。

(2) 软广告

软广告又称隐性广告。利用隐性广告扩大产品的影响力已经成为很多公司的共识,但如何巧妙地将产品的宣传与影视作品的情节有机结合起来,不使人有生硬的感觉,这就需要好的创意来发挥作用。影片《命运呼叫转移》中给中国移动做了大量广告,但这些隐性广告的内容大多跟故事的进展紧密地结合在一起,既构成故事发展的要素,推动了故事的发展,又使人心领神会到了广告的妙处。如"三儿"在给同村的一对夫妇解答生育难题时说的一句话"我看行"。"三儿"因为拥有手机而成为村中权威,他的话语既肯定了男主人的说法,使情节得以进展,又让观众自然不自然的联系到葛优为中国移动所做广告的广告词"神州行,我看行",这就是创意。

《变形金刚》中的隐性广告也很有创意。如擎天柱带领着汽车人突然出现在山姆面前的时候,山姆吃惊地询问:"你们怎么找到我?"擎天柱用电子混合男低音回答:"ebay!"这个广告的创意在于通过汽车人的使用来说明 ebay 的巨大影响力。当然,这个广告不仅没有妨碍情节的发展,还交代了汽车人找到山姆的原因,显得顺理成章。

电视剧《男人帮》中的隐性广告也很出色,剧中的主人公多次网购,而所有网购都选择京东商城一家。而京东商城每次都不负重望,不仅能快速送达,服务同样贴心,并能提供无理由退货等优质服务,给观众留下了深刻印象。这些隐性广告对京东商城的品牌塑造有重要作用。

其他电影视听产品中也有着很多创意。在邮票中,《无极》专门发行了邮票,很有创意。邮票内容中,既有《无极》中的各种形象,又有中国电影百年发展历程中的重大事件,借助中国电影百年这一历史大事件来进行营销,既重温了中国电影百年历史,又间接地表达出《无极》的"辉煌",以此扩大《无极》以及《无极》题材邮票的影响,是一个不错的创意。

2 体现影视内涵的生活用品的创意策划

体现影视内涵的生活用品主要包括与影视相关的玩具、服装以及其他生活用品。影视与服装、玩具及其他生活用品的结合需要科技的参与,在科技的参与下,这些产品更具有新意,更能吸引消费者的关注,适应社会大众的消费心理;同时这些生活用品也融入了多种艺术元素,比如与影视相关的服装、玩具中就有美术元素的融入。具体而言,与影视相关的玩具、服装及其他生活用品可从以下角度进行创意:

1. 形式上的创意策划

影视与玩具、服装及其他生活用品的结合,在其形式上是一种创意。影视与玩具、服

① 《爱国者〈集结号〉呈现"中国创造"》,参见 http://www.it.com.cn/f/market/0712/29/529765.htm.

装及其他生活用品等的结合有其合理性和必然性,也是一种创意。

一方面,影视是需要耗费大量资金的艺术形式,在资金回收过程中需要广泛地开拓渠道,拓展盈利空间,任何可以带来收益的方式都是影视产业应该考虑的,与玩具、服装及其他生活用品的结合当然也应包含在内。退一步说,即使是投资较小的影视作品,制片人也希望赚取更多利润,通过把相关形象的使用权授予玩具、服装及其他生活用品制造商,获得相应利益回报是不错的选择。

而另一方面,玩具、服装及其他生活用品等也需要通过产品创新、广告宣传等方式获得良好的口碑,并通过塑造品牌的方式获得广泛认可,进而占领广阔市场,这需要更大的影响力。影视作为有广泛影响力的媒介形式,理应成为玩具、服装及其他生活用品等制造商的选择对象。

玩具、服装及其他生活用品制造商需要且可以通过影视媒介和影视形象来进一步扩大影响,并借影视品牌和形象实现差异化竞争,获得较高的附加值。这种结合体现出的创意一方面使影视作品拓展了回收成本、获取利润的途径,另一方面,又可以扩大玩具、服装及生活用品的影响并增加其文化附加值。两类产品的结合实际上生成了一种新产品形式:附有影视品牌或形象的玩具、服装及生活用品。这种新的产品形式是在原有的玩具、服装及生活用品之上增加了更多的文化内涵和艺术价值因而具有较高的文化附加值。两者的结合使实用性的产品具有较高的文化价值和艺术含量,体现了创意。

2. 内涵中的创意策划

款式是体现服装创意的一个重要的因素,不同的款式代表了不同的理念和内涵,代表了不同的设计风格。尤其是一些别出心裁的款式或是被赋予新内涵的经典款式更体现出了创意。以迪斯尼为例,迪斯尼授权给很多服装制造商生产服装,但每一个品牌的服装之间不是同质化的,每款服装都有其独特的创意。一个重要的原因就在于每个品牌获得迪斯尼的授权不同,所以其生产服装的款式不同,佐丹奴香港新闻发言人李小姐的一句话印证了这一点:"我们和慕诗等品牌并没有冲突,各品牌获得迪斯尼的授权并不一样。最大的区别在于款式和价格方面。"①款式的不同就体现出了各个品牌服装间的不同内涵,每一种款式都包含了各自的创意。

造型和功能是玩具的重要因素,也是非常能体现玩具内涵的因素。造型上的差异和功能上的不同能够很好地展现玩具的创意。迪斯尼的米奇太阳能玩具(图129)有着很好的创意:这款玩具不用充电,只需要放在水平且光照充足的地方,米奇的头部就能慢慢抬起来,极其可爱。

其他生活用品也充满了创意。影片《不见不散》热播后,所推出的怀表在内涵上就充满了创意。冯小刚导演的《不见不散》在全国上映之际,推出了一款怀表,上面刻上了"世纪之交,不见不散"的字样,最后制作的数量不多,但销售非常好,甚至后来都出现了盗版。怀表是电影《不见不散》中的一个重要道具,而推出的"世纪之交,不见不散"的怀表既是对电影的一个形式上的回应,同时"世纪之交,不见不散"又从名称上再次呼应了电影《不见不散》的主题,寄托了有情人对天长地久的一种美好期盼。

① 钟晨:《佐丹奴获迪斯尼人物服装版权》,《第一财经日报》,2005年7月20日第C02版。

3. 其他创意策划

与影视相关的玩具、服装及其他生活用品在使用影视形象时也有着不错的创意。如迪斯尼的一款笔筒，浅蓝的颜色，整体呈可爱的米老鼠样式，前方有一个米老鼠的图像，既实用，又具有很强的美感，同时笔筒的造型与米老鼠的经典形象很好地结合在一起。

3 影视旅游的创意策划

影视旅游主要包括影视主题公园、影视拍摄基地、影视拍摄地等。影视旅游需要现代创意的融入，即与科技的紧密结合、多种艺术元素的融入、对社会大众心理的重视。影视拍摄基地的建设、主题公园中的项目设置都离不开

图 129　米奇太阳能玩具

科技的密切参与，只有这样影视拍摄基地和主题公园才能更有新意，而影视拍摄基地的开放、影视拍摄地的旅游开发和主题公园的建造和开放正是为满足大众的消费需求，是适应社会大众的消费心理的，同时影视旅游基地、影视拍摄基地和主题公园中也融入了文学、音乐、舞蹈以及戏剧等艺术元素。具体来说，影视旅游可以从以下角度进行创意策划：

1. 形式上的创意策划

影视旅游形式本身充满创意。在影视拍摄基地兴起之前，影视的制片者往往被一个问题所困扰：拍摄时需要搭建外景，这需要大量的资金投入。而拍摄完成之后，外景又无法带走，于是会产生极大浪费。而建立专门的影视拍摄基地这一创意形成后，影视拍摄基地就多了起来，拍摄基地的诞生一方面可以为制片方提供合适的外景地，又可以避免大量的重复投资。而将拍摄基地开发成旅游场所，一方面可以吸引那些对影视有兴趣的消费者参观，扩大拍摄基地的影响力；另一方面，随着影响力的扩大，很多影视公司也会到拍摄基地来拍摄影片。单纯面向影视公司，拍摄基地的成本回收是一个相当长的过程，而一旦对普通消费者开放，那么一方面可以通过门票的方式收回部分成本，另一方面借助普通消费者的参观也可以扩大拍摄基地的影响力，吸引更多的影视公司来拍摄影片。

主题公园的出现同样也是一个好的创意。主题公园将旅游开发与影视两者有机结合起来，它将影视公司的成本回收和影视形象的展示有机结合起来，对双方都产生了积极地影响。一方面，主题公园可以集中展示一部影视作品的所有形象或该公司所有作品中的众多形象，满足消费者的需求；另一方面，通过满足消费者的需求，能够出售大量的门票和相关的后影片，更快地收回成本。

2. 影视旅游项目设置上的创意策划

影视旅游在项目设置上也注意创意的发挥，主要体现在：

（1）对著名作品里某些形象的表演与互动

这一点在主题公园体现得最为明显。以迪斯尼为例，在迪斯尼的主题公园（图130）

中经常会有迪斯尼作品中的形象出现在参观者身边,"进入乐园你首先会受到米老鼠、唐老鸭等迪斯尼明星们的欢迎,他们会主动向你招手、和你拍照,顿时你就会感到气氛变得非常亲切、愉快……跳跳虎和维尼小熊偶尔会从你身边经过,而只有在影视中才会看到的美丽花车就行驶在你的身边"①,这些形象的表演以及与参观者的互动能给人们留下深刻的印象并带给人们更多的快乐,是不错的创意。

图130　洛杉矶迪斯尼乐园

(2) 对著名作品中的人文精神和风土民情的烘托与渲染

影视旅游地将本地的旅游资源和著名影视作品的人文精神和风土民情有机融合起来,并使后者得到充分的烘托和渲染,是一种很有创意的做法:这样做一方面使本地的旅游资源有了更多的文化内涵;另一方面,又使著名影视中的人文精神和风土人情得到了现实的展现。刘三姐景观园是一个典型,它将"将桂林市一所公园改造成一处以'刘三姐'文化为品牌,集民俗展示和民族歌舞表演于一体的景点。园中按电影《刘三姐》的场景建造了阿牛家的竹屋和莫府的大宅院等场景,置身其中婉若游走于电影之中"②,在刘三姐景观园,有"广西壮、瑶、侗、苗的少男少女歌舞相迎,跳过竹竿舞阵,您会步步高升;迎面的水上对歌台,游客可一舒歌喉与美丽的刘三姐对歌比试,被三姐相中的幸运游客还可得到抛出的绣球;寨楼风情是游客参与性节目,游客在这里能身临其境地感受广西少数民族的婚

① 赵玉莲,袁国方,王亚南:《迪斯尼乐园——体验式营销的成功实践者》,《中国市场》,2008年3期,第35页。

② 《魅力永恒的刘三姐》,参见http://xinqiao.bjdj.gov.cn/ShowArticle.asp? ArticleID=20482.

礼习俗；去到莫府、阿牛家不仅感受到电影《刘三姐》场面的再现，上刀山、下火海的绝技，斗鸡等表演会让游客开心，大饱眼福"①。刘三姐景观园（图131）将桂林的旅游资源和电影《刘三姐》中的人文精神和风土民情很好地结合在一起，是有创意的。

（3）影视旅游地对于著名作品中的自然环境的模拟和再造

使参观者在游览时，既能欣赏到美丽的自然美景，又能联想到著名作品的相关内容，是不错的创意。芙蓉镇是这样的一个典型代表。芙蓉镇原名王村，是湘西的一个小镇，后因电影《芙蓉镇》在此拍摄，于是人们便把此地叫做芙蓉镇。在镇上保留和改造了电影《芙蓉镇》中的自然景观，人们在欣赏秀丽的风景时，还有一种仿佛置身电影《芙蓉镇》中的感觉。

（4）对著名作品中曾经出现过的人文景观的再现

能把参观者带到影视所营造的特殊时空中去，体验主人公的感受，也是一种创意。人文景观主要包括一些房屋、道路等人工建筑。如芙蓉镇里再现了电影《芙蓉镇》中的一些建筑和道路等设施，让人们感觉仿佛进入了电影《芙蓉镇》所营造的时空，回到了那个特殊的年代，带给人们特殊的体验。

（5）经营策略的创意策划

关于经营策略的创意有很多，这里主要谈一下营销方面的创意。宣传口号是营销的一个重要部分。宣传口号的不同体现出了不同影视旅游地各自的创意。如迪斯尼以"经

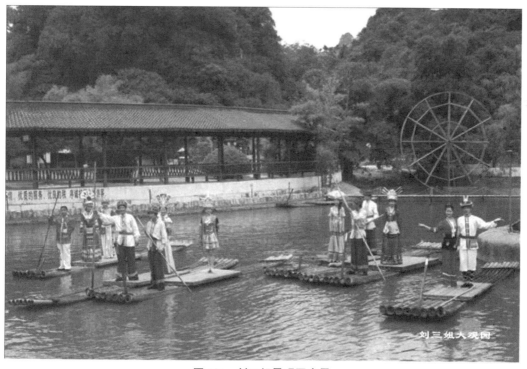

图131　刘三姐景观园内景

① 《桂林刘三姐景观园景区简介》，http://www.9tour.cn/scenic/city7/13869_content/.

营快乐"为口号;横店影视城号称"中国好莱坞";镇北堡西部影城的"中国电影从这里走向世界";长影世纪城的"东方好莱坞";国家中影数字制作基地的"亚洲第一"。这些口号的提出一方面反映出不同旅游地的经营理念不同,更重要的是展现了它们的不同创意。

本章思考题

1. 电影电视剧前期的创意策划。
2. 电影电视剧创制阶段的创意策划。
3. 电影电视剧营销阶段的创意策划。
4. 电影电视剧后产品开发中的创意策划。

电视文艺节目创意与策划

电视新闻节目、电视社教节目、电视文艺节目是传统电视节目的三大类别,其中电视文艺节目在消费文化盛行的当下越发重要,尤其是大型综艺节目成为电视台收视率白热化竞争中决定胜负的关键所在。当前,新的媒介生态环境的改变为电视文艺节目的创意与策划提出了新的要求,迎来了新的挑战。

第一节 电视文艺节目概述

1 电视节目与电视文艺节目

1. 电视节目及其构成

电视节目,就是指电视制作机构制作的表达一定完整内容和达到播出标准的视听作品。

电视节目一般由画面和声音两大部分组成。其中画面包含了图表、字幕、拍摄的图像和制作的动画图像,声音包括解说词、同期声、音乐音响。有的专家认为电视节目由六大元素组成:图像、解说词、同期声、音乐音响、主持人和字幕,即"人、声、词、画、音、字"。[①]电视节目元素是构成电视节目形态的最小单位。

电视艺术的思维方式是一种场性思维。也就是说,呈现在人们面前的节目形态是一个完整的生活场,在这个场中需要提供社会生活的全部信息,包括形、光、声、色、景、物、人等,还需要考虑到时间、地点、人物、情节、对白、镜头、音乐、音响等,这样才能构成一个完整的情境内容。[②]

构成电视节目的元素也可以分为内容和形式两大类元素,内容元素主要有经济、政治、文化、社会、情感、故事等元素,形式元素主要有视觉、听觉、时间、空间、技术等元素。

[①] 童宁:《电视节目结构方法》,转引自龙敏《电视节目元素与电视法制节目形态个性化发展》,载《湖南大众传媒职业技术学院学报》,2008年第5期,第59页。

[②] 王井,智慧主编:《电视节目策划》,武汉大学出版社,2012年,第120页。

2. 电视文艺节目的界定及其特征

电视文艺节目,是以文学、艺术和文艺演出作为创作原始素材和基本构成元素,在保留原有艺术形式的基础上,运用视听语言进行二度创作,具有较高艺术品格和审美价值的电视节目类型。

我国对电视文艺节目的定义有广义和狭义之分,广义的电视文艺节目包括电视剧和其他各类电视文艺节目,狭义的电视文艺节目是指除电视剧之外的各类电视文艺节目。

电视文艺节目的艺术特征:

(1) 综合性

电视艺术不仅广泛吸取了造型艺术、表演艺术、语言艺术等其他艺术形式的表现手段,还可以通过转播的方式,把各种其他样式艺术作品直接传达给受众。

(2) 现场性

现场性既是电视文艺的特性,也是电视与电影的最重要的区别之一。来自于电视媒体的即时传播的功能,除了表现为现场转播的各类文艺演出之外,其他节目类型中,如在综艺节目中、在各种竞赛游戏节目中,节目的编创人员都要营造明显的现场感觉。但是,电视文艺的现场性仅仅是让观众产生身在现场的感觉,与真正的演出现场相比,电视现场是一种单向的现场。

(3) 参与性

节目参与是指观众直接参与节目,成为节目的表现元素,例如综艺晚会和真人秀节目,需要主持人、嘉宾和观众在节目现场共同创作完成。观众参与的方式有节目参与、场内参与和场外参与三种形式。一般来讲,观众参与度越高的节目越有吸引力。

(4) 连续性

电视文艺节目不同于一次性的演出,节目形态具有相对稳定性,例如连续播放的系列节目或者栏目。

3. 电视文艺节目的分类

电视文艺节目从播出制作方式上可以分为电视转播节目和综合文艺类节目。其中,电视转播节目是指运用电视化手段创作、加工、编辑、播出的各类文艺节目;综合文艺类节目也可称为综艺节目,如文艺晚会、娱乐类真人秀、娱乐访谈节目,等等。另外,随着视频网站的兴起,电视与网络的竞争日益激烈,三网融合的趋势促成了"三屏融合",即"电视"、"电脑"和"手机"屏幕的融合,与之相适应的电视系列短剧也日益成为电视文艺节目中非常重要的一种节目形式。

(1) 电视转播节目

转播节目,是指电视转播的文艺演出,如戏曲演出、音乐会、舞蹈比赛、广场艺术表演等。转播节目是以演出本身为主体,以电视媒介为传播手段,在不改变现场演出的前提下,通过电波将现场的演出实况完整地传递给观众的一种电视文艺节目样式。转播节目是中国电视文艺早期主要的节目样式,也是保留至今的节目样式。在英美电视界,此类节目一般被称为 TV Commentary。①

① 吴保和著:《电视文艺节目策划》,文化艺术出版社,2012年,第18页。

电视转播节目有直播和录播两种方式。

电视转播节目改变了传统艺术的传播方式和保存手段,更强调创作过程中的表演性和形象性。

(2) 电视综艺节目

综艺节目是电视文艺节目的主要类型之一,涉及的内容较为广泛,融歌舞、曲艺、小品、杂技和魔术等多种舞台表演类文艺节目元素为一体,是多种艺术与电视艺术的有机结合。大致可以分为大型晚会和栏目型综艺节目两大类。

20世纪90年代以来,我国电视综艺节目的娱乐化倾向越来越显著,节目中兼具综艺内容和娱乐化手段。电视综艺娱乐节目是以娱乐大众为目的,运用各种电视化手段,对各种文艺样式以及相关可提供娱乐的内容进行二度加工与创作,并以晚会、栏目或活动的方式予以屏幕化表现的节目形态。① 因此,电视游戏节目、电视益智节目和电视真人秀节目等电视娱乐节目形态都归于电视综艺节目形态。

在电视综艺节目中,我国传统艺术如戏曲、杂技、曲艺和原生态歌舞等通过电视手段进行继承和创新,例如,河南电视台的《梨园春》,将地方戏进行重新包装与整合,既保留了地方戏本身独特的艺术魅力,同时又通过戏迷擂台赛等电视运作方式,充分调动起戏迷观众参与节目的积极性,留住了老戏迷也让更多的年轻人逐渐喜爱上了这门传统艺术,成为河南卫视的一个名牌栏目,是现代电视手段和传统艺术有机结合的典范。

(3) 音乐电视

音乐电视(即MTV)是电视文艺节目中比较重要的、充分发挥了电视艺术表现功能的一种艺术形式。音乐电视是一种以电视为创作和传播媒介、以音乐单曲为长度、以歌手为表演的中心人物、视听结合的新艺术品种。一方面音乐仍是主导要素,画面必须在音乐的基础上,根据音乐的情绪和动机来进行创作,但同时,音乐不再作为独立艺术音乐的姿态而出现,而是作为影视综合艺术的一个要素,与视觉要素共同发挥作用,视觉画面表达、演绎和延伸了音乐的内涵与意境,因此音乐电视又被称为"三分钟视觉轰炸"。音乐、画面以及二者结合的方式共同创造、提升了音乐电视的艺术性和感染力。如今,音乐电视已经成为各家电视台非常重要的音乐节目类型。

(4) 电视散文

电视文学是20世纪80年代兴起、90年代渐渐独立的电视艺术形态。电视文学一般包括电视小说、电视诗歌、电视散文、电视报告文学、电视文学专题片,等等,其中又以电视散文为主。

电视散文是从江苏电视台开始的。1984年,江苏电视台在创作电视诗歌、电视小说的同时,也以朱自清的散文《荷塘月色》为基础拍摄了电视散文《荷塘月色》,这部作品成了电视散文话语中的经典作品之一。1995年以后,青岛电视台开辟了《人生TV》、辽宁电视台开办了《三原色》、浙江电视台开办了《文学工作室》等电视文学栏目。1998年中央电视台三套《地方文艺》栏目举办了"全国电视诗歌散文展播",电视散文开始"飞入寻常百姓家"。

① 胡智锋主编:《电视节目策划学》,复旦大学出版社,2011年,第93页。

电视散文既有文学性,又有电视性……从这个意义上讲,电视散文同电视小说、电视诗歌、电视报告文学一样,都属于电视文学的范畴,同样都要运用特殊的电视艺术手段和荧屏造型手法来营造浓郁的文学氛围。①

对于电视散文这种电视文艺节目形式,赞誉者把电视散文比喻为"电视百花园里的一朵奇葩",认为它为文学散文提供了新的阅读方式,它给观众带来充满文学意蕴的独特审美享受,提高了电视的欣赏品位。批评者认为电视画面消解了文学的语言文字的想象功能,电视散文永远无法诠释文学散文的意境和情感、思想。做到文学性和电视性的辩证统一是策划创意电视散文的关键。

(5) 电视短剧

随着数字技术的发展,新媒体的转型成为必然,不同于看电影的"聚众"行为,新媒介的特点是"分众",手机、电脑、飞机、高速铁路的闭路电视等都可以随时随地播放,观众收看的方式、习惯和心理都发生了变化。在新的竞争环境下,电视台未来与电信、视频网站等网络公司的合作将进一步深入,电视短剧的市场需求也越来越大,寻找和开拓多终端媒介来支持短片的发布与展映成为值得开拓的领域。

电视短剧从制作、播出到销售,都具有"短、平、快"的特点。

从内容方面讲,电视短剧"一般一剧一事",剧长时间约 20 分钟,人们可以在相对完整而又较短的时间里看完。短剧的定位可以面向各类不同层次的观众,具有老少皆宜收看的特点。一般来讲,平民意识是电视短剧选题的基本原则,以平民的视角展现平民的生活,表达老百姓的家长里短和喜怒哀乐;在内容设置、演员选择、语言等方面则具有浓郁的地域特色。

电视短剧的销售较为灵活。由于节目内容相对独立,买一集、买一套或买几百集都可以,还可以译成各地语言进行播出,制作成本低,出品快,资金周转快,具有电视剧不可替代的优势。

原生态栏目化电视短剧亦称栏目剧,是一种新的电视栏目表现手法,它以地域性的新闻、故事为素材,由观众本色出演,使用地方方言,运用电视手段原汁原味地再现生活,如重庆电视台《雾都夜话》、陕西电视台《都市碎戏》,等等。

作为系列拍摄的电视短剧,一般需要采取流水线制作的方式,根据制作流程大致有三个方面:第一,大量的演员储备,包括大量的群众演员;第二,职业导演的加入,以保障多集、大批量同时生产;第三,剧本创作群的建立,如作家、专业编剧和一批有实力的网络写手,等等,这些人可以分为定向创作型和投稿型进行组织和管理,以保证剧本来源。

另外,随着拍摄制作成本和门槛的降低,DV(digital video)作为一种操作简单、低廉成本的影像纪录方式,目前广为流行,DV 创作活动也初具规模。针对终端不同,短剧、短片的创作各种各样,有电影短片、网络短片和手机短片等。

4. 电视节目形态与电视节目模式

电视文艺节目的分类与电视节目形态和电视节目模式联系密切。

电视节目形态和电视节目模式是在电视发展的不同时期提出来的不同概念,是基于

① 彭吉象著:《电视散文的价值和品位》,中国国际广播出版社,2002年,第 22 页。

不同的分类需要而产生的。

电视节目形态的概念,是对各类电视节目就其形式结构来加以分类的一个概念。节目形态就是从不同节目当中抽离出来的形式、结构等方面要素进行类型聚合后的产物,譬如,在分类上被广泛接受的"谈话节目形态"。

节目模式的概念,是基于对电视文化工业的标准化生产流程特性的考察,从电视节目生产的实际需要出发,通过对优质电视节目成功元素的提炼和标准化,将之作为电视产业复制化生产当中的范本和效仿的对象。节目模式总是基于某一类或者几类节目形态的基础之上,并且是通过具体的节目载体,最终呈现出来的节目基本样式,以供作为节目复制生产时的基础模板。① 电视节目模式是可以交易的产品,包括从节目创意到文本、到节目制作、最后进行市场营销的完整操作流程。电视节目模式有一整套运作程序和规范,是电视产品价值链的重要环节。

因此,不同的节目模式,可能属于同一种节目形态。譬如《康熙来了》的节目模式和《面对面》的节目模式相当不同,但同样都属于"谈话"这种节目形态。而同一种节目模式当中,也可能会融合多种不同节目形态的形式要素,如《康熙来了》将谈话、综艺等多种节目形态都融合在节目当中。

电视节目形态和类型的划分依据于不同节目所使用的特殊程式,随着节目的发展,电视节目形态呈现出跨界、交融的趋势,边界变得越来越模糊。

2 电视文艺节目的栏目化与频道的专业化

电视文艺节目的发展经历了文艺专栏到栏目化的过程,随着频道的细分和专业化,出现了一批电视文艺频道、综艺频道。

1. 电视文艺栏目的基本构成及运行机制

电视文艺栏目的结构形式和版块设置大致有以下几种类型:

专题型:指在时长、标识等统一的前提下,每期栏目为一个相对完整的节目,栏目内不再进行版块分割。如《我爱我家》。

杂志型:指的是栏目内按照节目内容、性质分割为几个小版块,共同构成栏目。如《正大综艺》《综艺大观》《曲苑杂坛》。

时段型:将性质相似、相近的栏目组合成为一个较大的时段,通常在50分钟以上,各小栏目既有相对独立性,又有共性,在栏目包装、串联上则互相照应,保持统一。

围绕人财物的使用和责权利的结合,栏目的基本运行制度一般有目标责任制、准制片人制、制片人制、独立制片人制,其根本区别是人财物资源的属性界定和利用权限的界定。电视栏目策划需要具备资源整合意识,包括内容资源的整合、人力资源的整合、物力资源的整合、媒介资源的整合。让策划一方面具有可操作性,同时又能够使单位资金量实现节目制作的数量和质量的最大化。

① 袁靖华著:《电视节目模式创意》,中国广播电视出版社,2010年,第5页。

2. 电视频道

(1) 电视频道的专业化

频道有综合频道与专业频道之分,二者是根据频道的定位和栏目的内容来界定的。专业频道是指电视节目发展到一定阶段,根据电视观众分众化的媒介消费趋势和习惯,内容定位相对专一、收视目标群体明确的电视频道;频道专业化本质上是一种目标市场营销策略。比如综艺频道、文艺频道都有其鲜明的文艺节目主打内容,以形成统一性和独特性。

(2) 电视文艺频道的节目设置

节目设置是对频道定位的体现。这是一个"内容为王"的时代,栏目当然就成了频道经营的核心。一个频道的品牌效益归根到底都是由频道的栏目累积起来的。频道只不过是一个货架,栏目才是实质性的内容。如何引导观众的流动,如何通过综合考虑时机、时效、时序、时段等各方面因素对栏目进行编排来保证频道最大的收视份额,是频道策划时特别要重视的问题。

电视综艺频道、文艺频道在战略定位、整体形象、文化理念、管理模式、公关行为、栏目构成、片头滚动、主持人风格、广告经营、收视调查、频道竞争、节目编排等各方面都有着自己特别的设计。

上海艺术人文频道于2008年1月1日开播,是全国唯一一家以"艺术人文"来命名的电视频道。为了对每一个节目都能精心打造,上海艺术人文频道成立了十三位顶尖艺术家和文化学者组成的专家顾问委员会。频道以"传递经典艺术魅力,呈现人文世界亮点"为基本目标和努力方向,为观众呈现音乐、舞蹈、戏曲、戏剧、美术、建筑、影视作品等,并致力于传播中外经典主流文化,营造媒体的艺术氛围与人文精神,推动城市精神的塑造与城市文化的成长。上海艺术人文频道在一些追求高品质艺术欣赏的观众群当中已经得到了非常好的口碑。

第二节 电视文艺节目创意策划概述

电视节目作为一种特殊的商品,它也遵循着市场运作的一般规律。节目的创新、创意和策划不仅仅是电视台生存的根基,更是电视台在竞争中取胜的法宝和武器。

1 电视文艺节目策划的基本流程

电视文艺节目策划的基本流程,应遵循电视节目策划的一般规律。电视节目策划是一种程序,策划过程中的每一步都有明确的目的和要求。运用程序化的步骤来解读电视策划,并不是要所有的电视策划均遵循其立项诊断、创意文案、设计实施、总结反馈所有的环节,而是给策划创作以可依照的蓝本,使之具有可操作性。

电视创意策划基本步骤如下:

(1) 调研分析:包括对观众收视习惯、节目形态调查,竞争对手、市场需求的调查,等

等,是电视创意与策划的参照和依据,是制定差异化定位和策略的基础。通过调研,对电视节目进行诊断,分析成功经验与不足,提出有效的、可操作的对策,既可以为创意新的节目形态提供参照,也可以对现有节目的改版升级提供服务。

（2）创意策划:创意的基本方法有头脑风暴法、调查法、经验组合法、5W2H 法①、SWOT 分析法②等。

在创意阶段,首先明确节目定位,能够满足什么功能,是否与社会需求、市场需求相适应;其次,采取什么样的节目样式最能实现节目的核心功能;第三,应考虑方案的可操作性,对资源、资金的要求是否可以满足。

（3）拟定方案:即形成策划书。以文字图表的形式把创意固定下来,形成策划文案。策划文案也是一种文体,有约定俗成的框架。

（4）制作样片:即制作策划目标的实施样片。一般来讲首先要作出一期样片,而且样片要具有可大量流水化生产的可操作性。

（5）试播与反馈:在试播时期,可以采取组织小范围的观众收看和专家评估等方式对节目提出意见。在影视节目测评领域,最权威的是美国观众研究所(ASI)。测评室根据统计学的理论在观众中取样,集中到一个测评室进行集中收看,并进行定量和定性的分析调查。有的电视台在播出之前首先在网上或非黄金时段试播,然后根据试播效果,对节目进行微调。测评体系的核心竞争力在于数据的客观性与分析方法的科学性,节目测评是提升节目竞争力的有效途径,能够有效规避市场风险,有力推进节目的创新。

（6）播出与评估:播出节目,根据自身调查,或者收视率数据分析来评价自身节目。并根据反馈修正节目,以取得更好的传播效果。

节目质量评估是对播后节目的品质进行比较和评定的过程,这又反过来指导节目制作质量的改进。收视率的反馈结果是广告投放的主要依据,是节目质量的考核标准,也是进一步调整或改版的风向标。收视率参与节目评估,但不是判断节目质量的唯一标准,"收视率是杠杆,不是标杆",科学的评估体系里面应当还需要加入影响力、美誉度等指标。

（7）改进与改版:根据播出效果和节目的生产周期,在发展过程中进行动态的升级和改版。

2 电视文艺节目策划的基本要点

1. 明确节目定位

① WHY——为什么? 为什么要这么做? 理由何在? 原因是什么? WHAT——是什么? 目的是什么? 做什么工作? WHERE——何处? 在哪里做? 从哪里入手? WHEN——何时? 什么时间完成? 什么时机最适宜? WHO——谁? 由谁来承担? 谁来完成? 谁负责? HOW——怎么做? 如何提高效率? 如何实施? 方法怎样? HOW MUCH——多少? 做到什么程度? 数量如何? 质量水平如何? 费用产出如何? 创意策划人在策划时,常常提出:为什么(Why);做什么(What);何人做(Who);何时(When);何地(Where);如何(How);多少(How,much),这就构成了 5W2H 法的总框架。

② S 代表 strength(优势),W 代表 weakness(弱势),O 代表 opportunity(机会),T 代表 threat(威胁),其中,S、W 是内部因素,O、T 是外部因素。

电视媒体作为传统意义上的"大众传媒",越来越趋向于分众化、专业化、品牌化。面对越来越多的媒体竞争者,独特、准确的定位成为电视节目策划的又一重要环节。需要节目制作人员对节目的目的、宗旨、思想内容、目标受众、节目样式、制作风格等作出界定。电视节目整体定位涉及三个方面:做什么?即内容定位;怎么做?即形式定位;给谁看?即观众定位。

这三个定位指导着节目的具体制作,从题材筛选、嘉宾选择,到节目的道具、流程安排、语言形式、包装风格,再到栏目的市场推广与产业延伸等方方面面。

节目的内容和形式定位本质上是一种目标市场营销策略。就是要从众多的电视节目之中,发现或形成有竞争力、差异化的节目特质及重要元素。定位的好坏直接影响一个媒介或节目的品位和效益。

受众定位就是确定媒介的目标受众,是对媒介产品的市场占位作出决策。受众的年龄层次、文化水平、经济状况、欣赏品位、接受心理、接收方式、接受能力、接受习惯等方面的问题,使得他们对媒介产品的要求必然会有差异。这些差异就是对媒介产品定位的重要依据。

未来的电视节目需要更加深入地把握自己的收视对象。受众对象接受、选择媒介信息的空间越来越大,而随着付费电视的发展,将会进一步推动观众市场的细分。因此,电视策划"以受众为中心"成为必然趋势。可以说,所有节目的定位策划目的都是为了扩大栏目的核心观众群,让观众形成稳定的收视习惯。一些成功的电视节目都是因为随时掌握观众的收视心理和反馈信息,从而形成良好的、个性的、即时的互动。

需要强调的是,策划应当遵循特殊地域的文化习惯与民族习性,研究和把握受众的欣赏趣味。这种本土化的过程包括:节目内容的本土化、价值取向的本土化、审美风范的本土化以及表述方式的本土化。① 近年来,引进了很多国外的节目模式,大量的成功案例表明,只有进行本土化改造才能取得良好效果。如从《美国偶像》(图132)到《超级女声》的成功,《幸

图132 《美国偶像》

图133 《幸存者》

① 王井,智慧主编:《电视节目策划》,武汉大学出版社,2012年,第6页。

存者》(图133)的水土不服和失败,从正反两个方面证明了对观众心理把握的重要性。

2. 主持人的品牌化

电视栏目的品牌化需要依托个性特征鲜明的节目主持人,使节目主持人成为这个品牌的一个标志性符号。如毕福剑之于《星光大道》,孟非之于《非诚勿扰》(图134),"快乐家族"主持人团队之于《快乐大本营》。选择与栏目品牌一致的主持人,并对主持人进行培育和打造。

一个品牌主持人可以凝聚人气,增强媒体的品牌影响力。凤凰卫视是一个非常善于打明星牌的媒体,往往是给明星们定制节目,让观众一看到主持人就想起节目,一看到节目就想起主持人,节目往往以主持人名字命名,像《鲁豫有约》、《杨澜工作室》等。有了明星,由于晕轮效应的作用,电视台在宣传节目时也就容易得多,节目也就能很快打开市场。

品牌化的主持人是一种有效的形象标识,直接传达着一个节目、栏目、一个频道乃至电视台的整体定位和形象。主持人是节目话语权的主导者,而不仅仅是节目的引线与导语,在其所涉足的领域,主持人有绝对的主控权、号召力。如果主持的是娱乐节目,他就应该成为调动气氛的大师;如果是沟通性的谈话节目,他的身份则是心理大师、交流大师。他们可能是舆论的领袖、公众的偶像、大众的情人、社会的良心、民众的导师。

品牌化主持人的特点一般有:

(1) 相对独特的个性特色。越来越多的电视节目开始主持人明星制的尝试,出现了以主持人名字命名的个人专栏,如凤凰卫视的《鲁豫有约》。

(2) 相对固定的主持风格。一个人的主持风格不能变来变去,万金油式的主持人没有自己的品牌。

(3) 具有超人气的感召力。沟通交流是主持人的专长,他们在电视的平台上,将自己的能量充分放大,他们满足了受众,而受众的拥戴又赋予了他们无上的权力,电视台因他们而获得丰厚的回报,并因此视他们为核心、为灵魂。

主持人和节目品牌应当具有统一性。品牌主持人是节目的收视保证,是最容易被识别出来的视觉标志,也是大家依赖性很强的节目元素,品牌的核心是感情因素。主持人的品牌反映的就是在电视受众头脑中的印象或情感,就像商品的品牌一样。这种印象或情感一旦确定下来,就会形成存在下去的巨大惯性。因此,主持人的选择、包装要与节目品牌的定位保持一致。

3. 精心策划选题

图134 《非诚勿扰》

选题是电视策划的灵魂,是建立在电视节目定位基础上的具体内容的策划。选题策划是一个节目在运行之初,首先要做的工作。选题标准的明确化和清晰化,往往是决定栏目长久风格的重要因素。而一个节目的成功与否,很大程度上也决定于前期策划。选题策划的基本要点有:事件性、时效性、贴近性、深度性和独特性。

(1) 事件性

为众人所关注,有过程、有故事、焦点性的事件。缺乏重大性和重要性的选题无法在心理诉求上满足观众。每年的央视春节联欢晚会(图135),都以当年的重大事件为素材进行艺术创作。选择充满争议和悬疑的社会问题、事件及人物,吸引观众的好奇心。争议性话题往往和社会上"热点问题"相伴。热点是选题策划的主要对象,其受众面广、社会关切程度高,如春运、高考等。社会热点又分为政治热点、经济热点、文化热点等;每个地区又有当地的热点,每个阶段又有每个阶段的热点;电视策划者也可以"人为"制造热点和兴奋点。

图135　中央电视台春节联欢晚会

(2) 时效性

"时效性"不仅仅只是消息类新闻的基本属性。文艺节目也需要对当下的重大新闻事件做出及时反应,迅速广泛地收集资料,进行创作。

(3) 贴近性

是指选题内容的生活化和视点的平民化。电视节目内容日益呈现出一种生活化的趋势,向日常生活靠拢,与平常人生拉近。政治话语、国家力量和民族象征退居幕后;在以小景别为主的视野中表达、强调、渲染着个体的爱恨悲欢。

(4) 深度性

在信息时代真正重要的不是拥有信息本身,而是对于信息的深度加工。当今中国社会在短短几十年里经历了西方上百年的变化,要善于选择一些深刻的社会问题和社会现象,并将隐藏在事件背后的各个真相尽其所能地展现给观众,引发观众思考。

（5）独特性

电视节目的选题不应该被动地受到其他媒体的左右，从纸面到纸面产生节目，而应该主动出击，以自己独特的视角发现事件、发掘价值。

4. 增强故事性

"娱乐即是沉湎于故事的仪式之中，一直到知识上和情感上都满足为止。"①故事化叙述是能让受众获得娱乐的一种良好方式，被越来越多地引入各种类型的电视节目中，如《百家讲坛》、《王刚讲故事》、《传奇故事》、《档案》等。电视文艺节目应当借鉴其中的手法，增强节目的故事性。大致可以从以下几点入手：

（1）戏剧性。就是通过设置一连串的巧合、误会等，把相对平淡的生活冲突化、浓烈化，强化矛盾冲突。尤其是在电视短剧中，营造富有戏剧效果的冲突是节目策划的一个重要方面。

（2）悬疑性。悬念在电视节目策划中的应用可以激发观众的期待心理。悬念的一般涵义为"欣赏戏剧、电影或其他文艺作品时，观众、读者对故事情节发展和人物命运很想知道又无从推知的关切和期待心理"。② 悬念大师希区柯克的悬念观是："悬念在于要给观众提供一些为剧中人尚不知道的信息；剧中人对许多事情不知道，观众却知道，因此每当观众猜测'结局如何'时，戏剧效果的张力就产生了。"③例如，在《中国好声音》（图136）中，在转椅子之前观众不但可以看见选手，也可以看见导师的表情，但是导师和选手之间彼此都看不见，椅子把他们分割成了两个空间。观众可以通过一个景深镜头同时看到两者的表情，比当事人知道的多，从而为当事人担忧。转椅子的那一刻，旧悬念消失新悬念产生，导师从选择者变成被挑选者，学员从被挑选者变成挑选者，二者之前的彼此选择，形成了悬念的套层。

（3）叙事结构。结构的安排体现了讲述故事的技巧，一样的故事，不同的讲述，会产生截然不同的故事性。双线结构是一种常用的技巧，也就是我们所说的"花开两朵，各表一枝"。当一件事发展到关键时刻，就突然戛然而止，再讲另外一条线，两条线都会变得生动有趣。悬念的延宕也是常用的叙事技巧，当一个悬念即将揭晓时，不急于公布答案，而是多用笔墨渲染，拖延时间，正所谓"爆炸并不可怕，等待爆炸才可怕"。

（4）调动观众的情感。对于电视文艺节目来讲，要注重对人的精神价值的终极

图136 《中国好声音》

① ［美］罗伯特·麦基著；周铁东译：《故事——材质、结构、风格和银幕剧作的原理》，中国电影出版社，2001年，第15页。
② 《现代汉语词典》第五版，商务印书馆，第1543页。
③ 王心语著：《希区柯克与悬念》，中国广播电视出版社出版，1999年，第17页。

关注与关怀,不能只强调娱乐而忽略人文,当然也要避免对观众的说教,如何挖掘观众的情感资源,调动人们的"感动"情怀,是电视文艺节目选择故事、增强故事需要强调的重要方面。

5. 注重视听化

即用电视化的语言和技巧进行表现。电视节目只有熟练掌握光线、色彩、影调、蒙太奇、长镜头、同期声等视听语言才能策划制作出美轮美奂的电视节目。

视听语言的表现能力和技术进步密切相关。高科技给电视文艺创作提供了越来越炫目的特技、灯光、布景,越来越富有冲击力的声音技术,以及越来越奇特的虚拟手段,促进了艺术创新,并参与到艺术创作之中,提高了艺术想象力和感染力。

6. 人物形象的塑造

电视节目要以人为本,事件和环节要为人服务。所有电视的手段最终都是为塑造"人"服务的。一方面是主持人的塑造。明星主持人一般具有相对独特的个性特色和相对固定的主持风格。另一方面是选手的选择和塑造,例如在娱乐类真人秀节目中,造星是节目的一大功能,选择富有个性、特点的选手,并将其打造成为未来之星是节目成功的一大标志。

7. 注重细节的传达

电视还是一个以细节为传播手段的艺术。电视的信息和电视的节奏都是靠细节,所以电视对细节的重视,要超过任何一种媒介。好的策划,一定要学会在每个空间里面去找到细节,特别是与人物的情感、心理和重大转折点有关系的情节。要善于捕捉一些细节性的镜头。

8. 注重节目、栏目、频道的包装

电视包装是对电视节目、栏目、频道乃至电视台整体形象进行一种外在形式要素的规范和强化,其中,外在形式要素主要指的是各种视听元素。

将CIS引入现代传媒,成为提升媒体品牌价值的重要手段和实现品牌营销的有效途径。CIS即企业形象识别系统,在CIS中最为外在、最直观的部分是标识系统VI(Visual Identity),也是具体化、视觉化的传达形式,它通过组织化、系统化的视觉方案,传达媒体各种信息,如台标、标准字、标准色、象征图形、吉祥物、话筒标志等基本视觉要素,同时,这种识别体系还体现在声音识别系统、片头、片花、片尾以及开始和结束曲等方面。

9. 全方位开展节目推广

电视竞争不仅仅表现为节目本身的竞争,还表现为电视产品营销的竞争。当一档名牌节目成功上线后,应适时推出相关产品,作价值链的有效延伸,从而实现价值的最大化。

注重全方位的、立体式的整合营销。进行跨界合作,整合广播、电视、网络、报刊等媒体资源,成为当前综艺节目提高影响力,开发产业链的重要途径。各媒介之间资源共享,相互炒作进行品牌推广,往往可以在短时间内聚合受众注意力,提高收视率。例如,2010年"马诺事件"在网络上热炒,客观上十分成功地推介了《非诚勿扰》栏目。

活动营销。"活动栏目化,栏目活动化"是实现栏目品牌延伸的重要途径之一。成功的活动是塑造品牌的重要手段和捷径,例如栏目自身的纪念性活动,借助社会的特定纪念日来推出活动,如跨年晚会,七夕节晚会等大型活动。传统电视营销的营销链条通常为二

次售卖,即节目内容——观众——广告主。但从《超级女声》开始,中国电视大量的活动营销,有效延长了营销链条,由二次售卖变成了三次售卖,即:(电视台、企业)节目内容——观众(参与者)——新节目(新产品)——新观众(参与者),从而使中国电视开始进入了一个整合营销的全新时代。① 活动营销需要注意以下几点:

图137 《中国星跳跃》

(1) 活动营销必须具备新闻性,即活动的主题或内容必须具备一定的新闻价值,才能引起大众的关注,事件要具备一定的新颖性、参与性,具有可持续开发的特点。

(2) 活动营销要善于"造势",在活动开办之前要充分利用新闻发布会、话题炒作等手段进行预热,最好能争取在第一时间引起公众的注意。

(3) 活动营销要与频道定位、整体品牌定位相吻合。湖南卫视以它"娱乐化"的定位成功打造了"超级女声",这种活动定位与整体品牌定位的一致性正是活动营销取得成功的关键所在。

(4) 电视媒体越来越注重将公益色彩融入商业化运行中,以公益化带动商业化。越是关系到多数人的事件,人们关注和参与的愿望就越是强烈,带有公益性的活动才能真正深入人心。例如浙江卫视《中国星跳跃》(图137),明星的每次挑战成功,就会赢得一定的公益基金。

3 电视的媒介生态环境及发展趋势

电视文艺节目的生产和发展离不开媒介生态环境,下面从几个角度详细剖析目前我国媒介生态环境的变迁,虽然会略有交叉,但是通过多角度的详细梳理及前瞻,能够掌握电视创意策划的大背景、大环境及方向性的规律。在策划创意的时候,有章可循、顺势而为往往会事半功倍,取得良好的策划效果。

1. 中国电视语态的转变

总的来说呈现从"新华语态"到"平民语态"的转化。新中国成立以后直至上世纪80年代,电视节目往往是新华社的通稿再贴上画面,这是一种传播者高高在上,权威支配性的语态,"转大词、高八度、排比句"成为新华语态的鲜明特色。平民语态是一种平等的"以人为本"的语态,由"神话"向说"人话"转变,亲切家常、考虑受众需求是平民语态的特点(图138)。1993年《东方时空》开播,提出了"真诚面对观众"的口号。正是这个口号,开启了平民语态的大门,尤其是电视谈话节目《实话实说》更是让这种语态空前活跃起来。"平民语态"力求平实、亲切、贴近百姓生活,这是一种传播者和受众平等交流的语态。

① http://www.admaimai.com/News/Detail/14/72420.htm.

图 138　央视主持人：敬一丹、白岩松、崔永元

2. 节目从宣传品到作品,再到产品最后到商品的转变

中国电视半个多世纪以来,节目创新经历了从以"宣传品"为主导到以"作品"为主导,再到以"产品"和"商品"为主导的发展阶段。在以"宣传品"为主导的阶段,电视节目服从于政治宣传的需要,并从其他艺术门类借鉴和吸取营养,快速成长;在以"作品"为主导的阶段,电视节目创新经历了 20 世纪 80 年代的形式探索、90 年代的观念探索,涌现出了一批思想性艺术性俱佳的电视作品;在"产品"为主导的阶段,电视节目创新进行了产业化和市场化的探索,产生了较高的效益;面对新媒体的冲击,随着产业化程度的日益提高,电视节目将进入以"商品"为主导的阶段,电视行业既面临巨大的挑战也拥有巨大的创新空间。

3. 从事业属性到产业属性的彰显

伴随电视发展的进程,电视的产业属性慢慢彰显。文化产业与文化事业是相互关联的两个范畴,虽然都以文化为内容,但是性质、目标、方式、策略都各不相同。在市场经济条件下,文化中可以通过产业方式运作的那一部分,必然是经营性文化。实际发展中,文化产业与文化事业常常胶着在一起,既严重影响了文化产业的市场化、产业化、企业化进程,也使文化事业发展跟不上社会和公众日益增长的公共文化需求。电视是文化产业的重要组成部分和内容聚合平台,是产业化进程的主力军,其产业属性在逐步彰显。

4. 从大众到分众再到小众传播

随着媒介生态环境的不断变迁,广电媒体在自然资源与社会资源的占有与利用方面已经呈现出了从"集中强势"到"分散弱势"这样一个不可逆转的发展趋势。与此相伴,电视将出现从大众传播向分众传播再向小众传播的演变趋势。电视针对受众的口味,不断细分节目的内容,以指向目标受众群,甚至随着新技术的发展会出现"一对多"、"一对一"的节目。"老少通吃"的节目逐渐成为一种理论上的可能。在创意策划电视节目的时候,必须有一个明确的观众定位。

5. 受众从被动接收到主动获取和传播

从接受角度看,长期以来,电视传播经历了从"魔弹论"到"有限效果论"再到"反馈论"的变化,互动性不断增强。观众不再是一般的参与节目、参与互动,而且越来越成为节目

当中具有"主动性、创造性"的主体。越来越多的观众从被动的收看节目到主动参与节目,甚至主动参演节目。

数字技术的发展,除了提高节目的品质和数量,还在于能改变"我播你看"的单向线性传播关系,传统电视节目的内涵也将改变。上世纪八九十年代,广播电视报是最受大众欢迎的报刊之一,那时的电视栏目是通过培养观众的"约会意识"来争取观众的。随着电视、电信与电脑技术的自主融合,电视的交互功能凸现出来,电视传播将实现网络化和双向化;电视的概念都将因此而改变,从"看的电视"变成"用的工具"[①],而以往的"观众"角色正向"媒体使用者"或"媒体消费者"转变。

观众经历了从看电视到选择电视到用电视的转变。电视的新思维新理念促使节目展示更多的信息并与受众进行互动,节目模式的设计尽量满足观众的参与度。最初,电视台靠观众来信实现节目的互动,伴随着电话和手机的普及,热线电话"call in"、短信参与增强了互动,推动了节目创新,后来观众通过微信微博参与节目,进行互动交流,受众甚至拿起手中的摄像机、照相机、手机拍摄制作节目,在电视上播出,这种深度互动,使得传播者和受众之间的界限变得模糊起来。2013年6月央视一套推出的全媒体互动节目《博乐先生微逗秀》(图139、图140),就致力打造一个全民互动分享幽默视频的平台。

图139 《博乐先生微逗秀》

图140 《博乐先生微逗秀》

6. 新技术改变了电视

历次新技术的革新,都会从根本上改变媒体的生态结构。在媒介演进的历史过程中,出现过"广播会不会吃掉报纸"、"电视会不会吃掉广播"、"互联网会不会吃掉电视"的热议,电视和新媒体究竟是一种什么关系?如何界定?一般情况下新媒体、数字媒体、网络媒体、多媒体、全媒体、融媒体等这些概念均指向"三网融合"、"三屏融合"的趋势背景下,继报刊、广播、电视等传统媒体之后以互联网为依托的新兴媒体。其中,三网就是互联网、电视网、电信网;三屏就是电视、电脑、手机。从距离上看,电视离观众大约3米,电脑离观众大约30厘米,手机离观众只有10几厘米,内容播出平台的多样化不但改变了受众收看的状态习惯,也必将改变电视节目的创新理念。总的来看,电视朝着更加互动、智能、社区化的方向发展,演变成一种新型的电视媒体。电视和新媒体的边界在消融,二者更多地体

[①] 王东辉:《网络时代的电视传播新趋势》,《电视研究》,2000年第10期。

现为一种融合的关系,是竞合的关系而非竞争对立的关系。

因此,随着数字技术的不断发展,电视节目的视频网络化也势不可挡。2012年综艺节目《中国好声音》大放异彩之后,2013年搜狐视频又独揽了包括《第二季中国好声音》及《中国好声音对战最强音》《中国达人秀》等系列综艺内容及其衍生产品的独家新媒体播映权益。

随着竞争的加剧,综艺娱乐节目正在成为继影视剧之后,视频网站竞争的又一重要战场。

7. 从宣传到娱乐化再到内涵化

新中国成立以来,宣传喉舌功能一度成为电视媒体最强大的功能,上世纪末特别是进入新世纪以来,娱乐化和泛娱乐化的趋势不可逆转,湖南电视台1997年开办的《快乐大本营》,掀起了全国娱乐节目的热潮,成为全国最有影响力的品牌节目之一。

"娱乐化"突出和强化了电视节目的感官刺激功能、游戏功能和娱乐功能,使电视的教化功能、美育功能受到抑制。"一切公众话语日渐以娱乐的方式出现,并成为一种文化精神。我们的政治、宗教、新闻、体育、教育和商业都心甘情愿地成为娱乐的附庸,毫无怨言,甚至无声无息,其结果是我们成了一个娱乐至死的物种。"①电视策划人需要把节目表达得深入浅出、为大众喜闻乐见,又需要防止把娱乐化变成愚乐化,把娱乐化变成低俗化。只顾娱乐,而不兼顾宣传、审美和教育,真的会变成"弱智的中国电视"。②

娱乐化的弊端越来越为人们所诟病,电视的艺术性和人文关怀的渗透使得娱乐化逐渐追求内涵化,即从单纯的娱乐走向具有文化内涵和品质内涵的娱乐。一些创新的娱乐节目越来越注重内涵的挖掘,寻找娱乐背后的文化之城和价值支撑。《天天向上》(图141)用礼仪文化提升娱乐品位;《爱唱才会赢》用公益理念升华节目的人文品格,《百家讲坛》开启了文化娱乐化传播的先河。

8. 从明星时代到草根时代

在娱乐化的进程中,出现了从明星娱乐大众到草根娱乐大众的转变,前者如《快乐大本营》(图142),后者如《超级女声》《非诚勿扰》等。

草根真人秀类的选秀节目,把生活在民间的能人推向舞台,给他们以崭露头角的机会和展示提升才艺的通道,并推出一批妇孺皆知的草根明星,如农民歌手大衣哥朱之文通过《星光大道》走上了央视春晚的舞台。

图141 《天天向上》

该类节目还通过草根宣扬励志精神,传达正能量,展现积极向上的主流价值观。比如《中国达人秀》,用脚弹钢琴的独臂男孩刘伟、孔雀男姜仁瑞、2011年度冠军潘倩倩,他们在才艺和歌声的背后无不传达着一份感动,并在感动中给人以启示。

① 尼尔·波兹曼著;章艳译:《娱乐至死》,广西师范大学出版社,2004年。
② 李幸:《弱智的中国电视》,《新周刊》,1998年5月。

图142 《快乐大本营》

还应该看到,随着技术的进步,每个受众都有可能同时成为传播者,原本意义上的大众随着以互联网为主的高科技发展,会通过指尖传播向大众提供新的内容产品,把传统媒体的优势与新媒体融合,大众娱乐大众成为可能,这对所有创意策划人也提出了新的挑战。

9. 电视节目的工业流水化、类型化生产

目前,电视节目一个显著的特点是在流水化生产的模式下,分工越来越细,梯队建设越来越纵深化,制作团队越来越联合化集团化。分工越细,系统就越庞大,系统越庞大,机动性和协调性就越差,但是二者可以完美统一。浙江卫视制作《中国好声音》(图143)时,大约有300人的团队在高效忙碌。

在分工的基础上,电视节目的类型化生产成为必然。类型型态可以让观众熟识电视节目的种类,也可以让制片方、观众和广告主在前期制作和后期收视心理及市场预期上达成默契与共识,同时,也为制作方大大节省了成本。

10. 电视节目元素及模式的融合

电视本身就是一种"配方式媒介",电视研究可以从节目与类别的配方关系入手:"成功的电视配方被广为模仿……能够存在下来的配方一定都是广有观众的"。作为"配方式

图143 《中国好声音》第一季四位导师

媒介",电视节目类型的创新成为竞争大背景下创新的一个重大趋势。从国外节目类型的竞争和创新中可以看到,包括电视活动、真人秀、综艺表演、游戏节目等在内的娱乐节目与包括新闻、新闻杂志、政治秀和纪录片等在内的纪实节目借助创新获得了更大市场空间。节目类型化作为应对竞争环境的一种"配方",对于电视媒体的创新具有重要作用。

《世界约会大赛》是一档英国BBC3套播出的快速约会真人秀节目。这个节目最大的创新之处在于把体育节目中的元素巧妙嫁接到娱乐节目当中来,把男女约会当做了一场特殊的赛事来对待。给我们的启示是:不同类型节目的嫁接会产生意想不到的结果,比如,新闻与娱乐节目的成功嫁接节目《你现在收看的是》,就是把新闻素材当做了娱乐的元素,以追求娱乐效果为最大诉求。

一些经典的节目模式因此往往是基于多种节目形态的高度复合,融合了多种创意元素。在电视节目模式的生产过程中,流行着"混搭"风,并出现了复合型的节目形态。例如湖南台的《天天向上》,是一档大型礼仪脱口秀节目。该节目以礼仪公德为主题,通过歌舞、访谈、情景戏等方式诠释和传播中国的礼仪文化。节目既有谈话节目的形态特征,也有模仿秀、综艺娱乐、幽默短剧等的形态特征,很难归到某一单一节目形态或类型中。这种节目模式的独特性,正源自对上述不同类型节目形态的高度综合。

节目模式的创意,不仅要打破各类型节目间的分界,还要打破不同艺术门类和社会文化领域的界限,加以融合创新。或关注当下的社会思潮,或整合最受关注的话题,或把脉时下观众的收视心理,或体现时代的前沿理念,或代表流行的时尚潮流。实现电视节目模式的原创性、独特性,还需整合我国独有的传统文化、独特的民风民俗,开发本土化的节目模式。比如中国的娱乐节目的发展,开始走的是综艺节目的路子,后来出现了游戏节目、益智类节目、娱乐资讯类节目以及后来的"真人秀"节目等,这些模式都是制作人发现、挖掘、满足市场的需求变化而研发生产制作出来的。

11. 国际化与本土化

首先是电视节目模式创新与发展日益国际化。电视节目模式使得电视节目的制作可以兼顾全球和地方两端,一方面,被引进的电视节目模式往往已经在其他国家不断制造高收视率和高额广告收入,对引进方来说,引进成熟的电视节目模式能够降低原创节目的风险和成本,而且,支付高昂的版权费之后,能够阻止其他竞争者出现在本国电视市场上。另一方面,引进方获得版权许可后,可以按照本地受众口味对节目进行本土化改造,本土受众会觉得这是"自己的节目"而不是外国的节目,产生认同感。

在加强国际化交流的同时,如何坚守本土特色,变得越来越重要。本土化有两个层面的含义,从国家层面来看,它指的是中国在全球化背景下的民族特色,从地域层面来看,它可以表述为地域特色。

国外节目模式引进就是国际模版在我国电视台本土化的改造过程。近年来,国外"节目模式"经过本土化改造后不断创造节目收视的神话。一个高收视率的电视节目模式,会给电视台带来大量受众和广告客户,成为电视台的核心竞争力。2012年,江苏卫视综艺节目《非诚勿扰》以18.1989亿元的总标额,成为中国综艺节目的"吸金王"。

1998年,中央电视台从法国电视台引进电视节目《城市之间》,国外"节目模式"的引进之路也由此开始。不过早期的引进以克隆和模仿为主,比如湖南卫视克隆《American

idol》《美国偶像》并本土化为《超级女声》,浙江卫视克隆美国电视节目《合唱小蜜蜂》的《我爱记歌词》。后来慢慢从克隆变为购买版权和宝典。最近几年来,引进"节目模式"已渐成井喷之势。比如湖南卫视引进 BBCW《strictly come dancing》推出《舞动奇迹》;浙江卫视引进《Tonight's The Night》推出《中国梦想秀》;东方卫视引进英国节目《Got Talent》和荷兰的《Sing It》分别推出《中国达人秀》、《我心唱响》;深圳卫视引进比利时《Generation Show》推出《年代秀》;山东卫视引进英国 ITV 的《Surprise! Surprise!》推出《惊喜! 惊喜!》;辽宁卫视引进 Fremantle Media 的《X Factor》推出《激情唱响》;广东卫视引进《Dating In The Dark》推出《完美暗恋》等。

在引进模式的大潮中,有的成功有的不成功,不但对引进方的判断力是一种考验,对执行团队也有很高要求。模式只提供了一种成长的可能,但并非致胜。从长远来看,我国的模式原创力会逐渐增强,并开始向国外输出。

12. 品牌力量的凸显

电视通过对观众注意力即"眼球经济"的二次贩卖实现创收。在全媒体环境下,获取信息渠道的多样、便利使得受众淹没在信息的海洋里,只有那些为公众所广泛议论的话题,才有机会成为品牌,才能蕴含巨大的传播价值。电视节目有了高收视率和高满意度,才会形成品牌。有了品牌才会有经济效益和社会效益,延长产业链,创意衍生品,赢得巨大的产业创收空间。可以说,品牌有多大,产业就有多大,一旦拥有了王牌节目,就相当于在媒体竞争中占领了制高点,会出现"通吃"的马太效应。

13. 从技术工程师到编导到制片人再到策划人的时代

影响电视节目水准的核心力量随着时代的变化而变化。大约 30 年以前是"技术工程师时代",拥有先进的电视摄录设备和制作设备决定节目的质量;大约 20 年前是"电视编导时代",编导的个人素质与节目制作能力决定节目的质量;大约 10 年前是"制片人时代",制片人的素质与协调能力、运作资金的能力成为节目成败的关键;而今是"策划人时代",借助策划人丰富而专业的知识结构,整合调动各种社会资源与时俱进不断创新,节目将会做得越来越好看,而且有深度,策划创意成为提高节目质量的重要手段。

与此相对应,电视媒体之间的竞争,从最初的作品与作品之间的竞争,发展到栏目与栏目之间的竞争,再发展到频道与频道之间的竞争,最后将是系统与系统的竞争。建立一个优秀的系统,关键是要建立四大体系:科学的生产体系、严密的监控体系、全面的评估体系、合理的分配体系。

14. 视觉文化的转向

电视是画面重要还是声音重要? 从上世纪八九十年代以来,电视节目经历了从文字、解说词为主要表达手段到以画面为主要表达手段的重大转变。这是电视视听语言本身的回归,怎样利用视觉形象表情达意是每个电视人不能回避的问题。从大的环境来看,当下社会出现了视觉文化的转向。"目前居统治地位的是视觉观念、声音和图像,尤其是后者,组织了美学,统帅了大众。在一个大众社会里,这几乎是不可避免的。"①

① [美]丹尼尔·贝尔著;赵一凡,蒲隆,晓晋译:《资本主义文化矛盾》,生活·读书·新知三联书店,1989。

总之，创意策划是传媒机构电视台的智库和大脑枢纽，在未来的媒体竞争中越来越扮演重要的角色，电视文艺节目更需要策划创意先行。如英国和荷兰，已经有大量的节目形态研发公司，专门从事电视节目的创意策划，如英国 Fremantle Media、BBCW、ITV，德国的 71 公司，荷兰的 Talpa、Endemol 公司等节目模式公司。它们聚集在欧洲，成为世界电视节目模式的研发中心，形成全球电视节目原创的一股重要力量。国内从事节目模式引进和生产的公司有世熙传媒、易思传媒、IPCN 国际传媒等。在我国电视节目生产中，也在不断增加创意和策划性的工种，比如电视选秀娱乐节目中，出现了角色导演，负责在海选中选取有个性有故事的人物角色，并策划用电视手段加以表现，塑造人物形象。在湖南台的《我是歌手》栏目中，出现了"编剧"导演一职。职责是全景纪录歌手的幕后点滴，随时随地根据节目需要与歌手沟通进行画面拍摄，还要通过对歌手进行诱导式的提问，从而得到节目想要的内容和故事。

电视创意策划还有一支非常重要的社会力量，就是各类创意策划公司。出售创意将会成为社会公司的一种盈利模式，这也符合了文化创意产业的趋势。由于我国知识产权的现状，以及创意策划的长期性、智力密集型等特点，我国距离电视节目模式的原创和输出还有相当长的路要走。

第三节　电视文艺晚会创意与策划

电视文艺晚会具有很强的综合性，一般要广泛融合音乐、舞蹈、戏剧（戏曲）小品、曲艺、杂技、武术、书法、动画等诸多艺术门类以及游戏、竞猜等非艺术形式于一体，内容丰富、雅俗共赏。

1　电视文艺晚会概述

电视文艺晚会，一般是指在重要节日或重大活动中，为了营造节日气氛，彰显活动意义，满足观众需求，专门策划与编播的电视综合性文艺节目，具有主题性、庆典性、仪式性、时效性和艺术性等特点。其基本要素主要包括主题、场地、主持人、串联方式、节目类型、演员选择、舞美和导播等等。

按照晚会的特点，大体可以分为节庆晚会、主题晚会、行业晚会。另外，根据不同的标准，电视文艺晚会也可划分为直播型晚会与录播型晚会；栏目型晚会和节目型晚会。其中，栏目型晚会是以晚会形式呈现的综艺栏目，如《欢乐中国行》《同一首歌》等，节目型晚会是指在非固定时间以独立单一的晚会形式呈现的晚会类型节目。

（1）节庆晚会。是为节日或重大活动庆典以及重要纪念日而准备的晚会。着重营造节日气氛，突出喜庆、欢乐、祥和的总体风格，让观众在欣赏和娱乐的同时，受到节庆气氛的强烈感染，以春节晚会最具代表性。

（2）主题晚会。此类晚会主题鲜明突出，具有较强的时效性和宣传性，在内容结构和风格表现上，让人们在欣赏中感受到思想的力量，如《中国奥运代表团凯旋主题晚会》、

《5·12抗震救灾文艺晚会》等。

（3）行业晚会。具有突出的行业特点，以展示行业形象、宣传行业优势为宗旨，让人们领略到行业的特有风貌和盎然生机。如中国金鸡百花电影节颁奖晚会、中国电视剧"飞天奖"颁奖晚会、中国音乐电视颁奖晚会等等。

原中央电视台副台长洪民生曾讲，春节文艺晚会要做到："容量要大，节奏要快，节目要美，形式要新。"这对所有电视文艺晚会都具有一定的适用性。

2 电视文艺晚会的创意与策划

电视文艺晚会是一次性投入的节目，前期的创意策划成为晚会成功与否的核心。晚会的创意策划是一个全方位的系列策划，包括对主题定位、结构设计、节目创新、主持人选择串联方式以及新技术应用等各个方面。对于晚会的内容和形式，既要从传播主体角度考虑，也要考虑准确把握观众的兴趣点，了解观众关注什么？需要什么？以及希望看到什么。

1. 主题策划与节目定位

电视文艺晚会一般是主题先行，依据一定的主题进行策划制作。电视文艺晚会所谓的综合，并不是简单地拼凑、排列和相加，而是一种贯穿主题的有机整合。比如节庆晚会，像"春节晚会"、"元宵晚会"，纪念晚会如"纪念抗战胜利周年晚会"，行业晚会如"首届纪录中国优秀纪录片颁奖晚会"等。事实上，各门类艺术作品进入电视晚会之后，其独立存在的意义已经被大大削弱，或发生了根本性的变化，成为表达该晚会主题思想的元素和手段。

电视文艺晚会的主题定位是根据现有资源和条件，参照历届或同类晚会，并结合电视晚会的特点，不断地提炼、丰富和升华而来的，分析其创意的来源大致有：①时代潮流和热点话题；②节假日或主题日的特点；③主办方的目的与意愿。

主题的提炼要求一要鲜明，二要有内涵。鲜明的主题在内涵上指向明确，形式上凝练，具有较好的传播效果。例如，春节晚会自1998年创办以来，每一年的主题都根据时代、技术、观众审美需求等等各种因素的不同，提出新的主题。

总之，主题是晚会的灵魂，决定了节目的内容定位和形式定位，既是节目创新与挑选的主要依据，也决定了晚会现场的风格与气氛。

2. 结构策划

晚会首先是一个电视艺术作品，没有结构就无法取得预期的艺术效果。结构的设置有两个依据，一要围绕主题，有了主题，结构的实施才有的放矢；二要把握观众的心理节奏，晚会的编导要根据电视节目创作的内在规律，进行结构设计，避免观众在较长的时间里产生疲劳感。

电视文艺晚会的结构类型一般分为线状结构、篇章结构和多元结构三种。线状结构是指以晚会的时间进程为线索将每个节目串联起来，其中又分单线结构和多线结构。单线结构较为常用，多线结构指两条以上的线索，常用于异地传送的节目；篇章结构又称"板块结构"，即一台晚会由立意不同的段落或篇章组成，按主题思想组合成一个整体；多元结

构,也被称为"散点式结构",是指以线状的叙述串联起不同板块,或是将多个不同地点的演出组合成一台晚会。

具体到一台晚会,按照时间顺序大致可以分为四个部分:开头、中间、高潮、结尾。其中,开头最重要的任务是营造气氛,并通过营造气氛把观众带入特定的晚会情境;中间部分是晚会的主体,任务是积累和推进情绪,中间部分要有精品节目进行支撑,通常要安排一些动情节目,如纪实性或抒情性强的歌曲;设计高潮点就是要调动现场和屏幕前电视观众的情绪,一般来讲,如果晚会的时间超过一个小时,就需要两个以上的高潮,才能吸引住观众的注意力;结尾一般要求是对晚会主题的呼应,是整台节目的总结,因此一般说来需要有一个比较强烈的节目给整个晚会画上句号。所以,经常是热闹的大歌舞场面或气势磅礴的大合唱及全体演员谢幕。

3. 节目策划

电视文艺晚会的节目类型需要各具特色、丰富多样,根据性质不同,大致可分为以下几类:

第一类属于文艺范畴的节目,如音乐、戏曲、曲艺、戏剧、舞蹈、文学、魔术、杂技等。

第二类属于混合性节目,有同类的混合和非同类的混合。同类的混合如戏曲节目中的剧种、流派、人物等的混合表演;音乐舞蹈中不同演奏乐器与不同的舞蹈的组合,歌曲联唱、联舞等的组合;非同类的节目组合,如武术和舞蹈组合、书法与舞蹈组合等。

第三类属于非文艺类节目。如武术、游戏、竞猜、婚礼、速算表演、时装表演、记忆表演、抽奖、新闻采访等,这些节目常是具有独特性质的"绝活",具有新、奇、特的特点。[①]

电视文艺晚会最需要的就是精品节目。在节目策划中应把握以下几点:

第一,注重原创节目。原创节目一般是专为其一主题创作的即时性节目,具有针对性强,感情浓烈的特点,最能直接地反映主题,是晚会的特色所在。

第二,可以对已有节目进行二度创作。对于已熟知的节目可以依据晚会主题,对其进行二度创作,重新组合、加工、包装,有时比重新创作的作品更能吸引观众,例如2008年春节晚会上周杰伦与宋祖英合作表演的《本草纲目》+《辣妹子》二者联袂演绎,形式新颖,在节目预告时就已充满悬念,成为观众非常期待的节目,二人的演出将晚会带入了一个小高潮。

第三,用现代手法表现传统元素。例如,北京奥运会的开闭幕式中,全面运用多媒体数字技术,通过完美的视听语言来展示了最具特色的中国元素,如击缶而歌、古琴演奏、绘画长卷、太极武术、活字印刷、璀璨焰火、木偶戏曲、飘逸飞天,以及长城、龙柱、昆曲、丝绸、陶瓷、茶叶等等,开幕式将仪式与艺术表演融为一体,自始至终充满着艺术与技术碰撞的火花,传递出强烈的艺术感染力。

第四,加强贴近性。就是要使观众感受到晚会节目与自身的生活息息相关,晚会节目的创作要真正从生活出发,可以渗入新闻性、纪实性因素,从老百姓身边的事寻找创意灵感。这类节目由于内容真实,贴近观众,往往能叩击观众的心扉,产生情感的共鸣。

第五,提升仪式性。晚会一般为重大节日和活动而生,增加晚会的仪式性内容,设计

[①] 朱宝贺著:《电视文艺编导艺术》,中国广播电视出版社,2000年。

出即具有艺术性,又符合主题意义的标志性环节,是晚会创意策划需要关注的一个方面。

4. 主持人选择

可以说主持人是一台电视晚会的象征,他的形象要与晚会的特点相吻合,主持人角色功能的充分发挥是晚会成功的一个重要保证。

主持人是晚会舞台的主人,因此要具备良好的语言表达能力、现场驾驭能力和组织能力,举止得体大方,拥有一定的文化底蕴。

主持人在晚会中起到的主要作用有:①节目之间进行衔接;②与表演者和观众进行沟通和交流;③承担着叙述、解说、描述、引导等任务,例如介绍人物和有关背景,作为节目内容的补充,推动晚会的顺利进行;④参与节目的表演;⑤掌握节奏,等等。

主持人是通过语言传递信息并同观众交流的,要使用简明扼要、朗朗上口、生动活泼的口头语言,烘托晚会气氛。

晚会可以在主持人选择、设置(如数目、组合)、主持人的功能(如台上、台下、场内、场外的互动)等方面充分用活主持人。

5. 场地和舞美策划

电视文艺晚会一直是以舞台演出加现场直播的形式来呈现。随着计算机虚拟现实技术、数码影像技术、激光全息摄影技术的运用,尤其是 LED(Light Emitting Diode 的缩写)的广泛应用,用虚拟化的完美构筑现实的精彩,实现艺术与技术的无缝对接成为舞美策划的一大趋势。在北京奥运会开幕式的演出中,多媒体技术将传统的平面舞台拓展为崭新的立体舞台,从空中到地面,构成了层次丰富的三维表演空间。

高科技的运用使得大型晚会的舞美策划更侧重于对整场晚会的意境营造。用大屏幕代替传统布景功能,与演出节目相对应匹配画面,营造出超出想象的虚拟画面。2009 年央视《春节联欢晚会》从舞台设计上,采用了包括 LED 显示屏、彩砖、投影幕在内的各种先进技术,构建出浑然一体的虚幻光影世界;北京奥运会开幕式的地面大屏幕长达 147 米、宽 22 米,由 6 万多个 LED 组成的矩形整列无缝连接而成,演出不到一个小时,就有 38 分钟与 LED 互动,如《击缶而歌》、《梦幻五环》、《画卷》、《丝路》、《礼乐》、《星光》、《自然》中都有 LED 的参与,现代高科技的包装和革新让整场演出具有强烈的视觉震撼效果。

值得一提的是,曾经只被单纯作为辅助工具的视频,第一次对节目的形态和表演方式起到了决定性作用,甚至出现了根据视频效果定制的节目。

6. 电视晚会的导播创作

在电视文艺晚会的策划中要注重导播的作用,让导播参与到整个节目的策划流程中来。在电视晚会等大型电视栏目中,导播的主要工作就是负责画面的调度,导播切换到哪一个摄像机的画面,观众就会在第一时间看到哪个摄像机的画面,因此导播作为整场晚会转播的指挥者,也是整场晚会的二度创作者,相当于节目的第二个总导演。

电视导播要具有转播观念和创作意识,掌握视听语言,运用电视手段还原晚会现场,把精彩的电视节目呈现给观众。

3 关于网络春晚

北京电视台网络春晚是全国第一台三屏合一的新媒体春晚。2010年2月7日至13日,北京电视台连续七天推出了"北京电视台新浪网络互动春晚",并于2月14日(除夕)集中播出,随之,各地春晚不断闪亮登场。网络春晚能够进行让网民参与到整场晚会的策划、播出过程中,通过收看直播或点播的方式自由地进行交流和互动。网络春晚的出现弥补了央视春晚的不足,更加迎合广大网民个性化需求,虽然短期内网络春晚无法与央视春晚叫板,但是可以在细分市场需求的基础上适时推出各具特色的节目,并在互动性上更具优势。

目前,视频网站参与"网络春晚"有两种方式,直接参与晚会内容制作,或者购买晚会直播、点播权。随着网络春晚的兴起,电视文艺晚会也要在内容创意和营销过程适应新媒体、新技术带来的思维创新和传播渠道的创新,充分利用互联网、手机、IP电视等多条渠道对春节联欢晚会进行全球化、多语种、多终端的视频互动直播,提升春晚的影响力。

4 电视文艺晚会策划需要注意的几个问题

1. 电视文艺晚会的品牌化

在文化产业大发展的背景下,电视文艺晚会品牌价值的开发日益得到重视。观众不仅有重大节日的晚会需求,也有日常栏目化电视晚会的观看需求,电视晚会从单一的一场晚会逐渐栏目化,形成一种"定期约会"的播出模式,例如《同一首歌》,栏目化之后的电视晚会具有相对明确的定位和风格特点,拥有相对稳定的观众的收视习惯,为电视晚会品牌的构建提供了可能。

2. 对"非节目的节目"的策划

在众多的文艺晚会中,歌舞无疑是支撑性节目,但是仅仅单纯的节目表演和展示也往往过于单调,更需要大量的非节目的节目来烘托气氛,以增强与观众的互动,例如,魔术师带动现场观众一起做"手彩"既有节目的成分,又以非节目的节目形式带动了场内场外的观众情绪,制造了独特的晚会氛围,因此对于"非节目的节目"也需要进行策划和设计。

3. 探索艺术与科技的深度融合

电视晚会导演要坚守晚会的艺术性,一方面要以艺术化的表现方式,淡化"大腕化"、"老面孔化"以及宣教色彩等带来的负面影响;另一方面,在娱乐化大行其道的今天,要创造具有人文关怀和艺术品质的节目来引导年轻受众的审美体验。

艺术的创新离不开与科技的融合。在北京奥运会开闭幕式中使用智能仿真系统来实现整个演出的创意,现代高科技与深厚的文化积蕴相互映叠的景观堪称多媒体艺术的典范。这套系统作为数字表演和仿真技术学科的支撑技术,完美地实现了九大功能:智能化地确定了参演人数;自动化地确定了演员站位;自动化地分配了演员动作;实现了群组路线的编排;设计了复杂三维表演造型;预演了大规模表演动作;进行了多媒体交互指挥;完

成了最终场景合成预演;实现了大规模人群渲染与仿真。① 该项目成果也将被推广到动画制作、影视特效、游戏等产业,艺术创新和科技的融合一方面会不断创造出震撼的视觉效果,更会取得广阔的社会效益和经济效益。

第四节　真人秀节目创意与策划

　　进入本世纪以来,融纪实和虚构于一体的真人秀节目在世界范围内蓬勃兴起,成为众多国家最具竞争优势的节目类型,以集体狂欢的方式掀起收视狂潮,不仅创造了巨大的经济效益,而且一再成为社会话题,产生了广泛的社会影响。

　真人秀节目的界定、特征和类型

　　1. 真人秀节目的界定

　　"真"是客观真实非虚构;"人"即人性、人格;"秀"是指手段、规则。电视真人秀作为一种节目,是对自愿参与者在规定情境中,为了预先给定的目的,按照特定的规则所进行的竞争行为的真实记录和艺术加工。② 在真人秀节目中主角不是专业演员,而是有意参与节目并经过特别挑选的普通人,在特定的环境和情境中,按照制定好的游戏规则展现真实的反应,展示自我个性,并被记录、制作和播出的节目。

　　我们可以用李普曼"拟态环境"理论来解读真人秀节目。1922年美国学者李普曼提出:有必要将人头脑中的景象和外部世界区别开。人的脑海中的景象是建立在媒体选择性"提示"的基础上的,是依据现实环境的客观变动而结构出的一个符号化的环境,李普曼将其称为"假环境",是一种"拟态的真"。真人秀某种程度上模糊了"拟态的真"和"生活的真"的界限,让电视受众误以为电视"拟态的真"与现实的"生活的真"是一样的。在"拟态环境"中,"真人"的异化将是不可避免的,"真人"只是拥有真实姓名和真实身份的符号,是媒体挑选出的目标受众的代表,是被格式化和媒介化了的"真人",是形形色色的性格符号。在这里,"人"的真实没有任何意义,"秀"的真实才为媒体所关注。"真人秀"可以带给观众的满足和快感是完全虚拟的艺术作品和力求完全真实的纪录片所无法企及的。

　　2. 真人秀节目的特征

　　(1)真实性。虽然节目是在虚拟场景中进行拍摄、制作,但是真人参与的过程是真实的,没有剧本去出演自己的角色是真人秀节目的一个重要特色,任何扭曲或者假扮都会使节目脱离真实性。

　　(2)互动性。尤其是大众投选机制的引入,让更多观众参与到节目的过程中来,因此,观众对真人秀节目的互动性特点认同最高。

　　① 杨馥红:《虚拟舞台真实绽放——记北京奥运会开闭幕式全景式智能仿真编排系统》,《中国教育网络》。

　　② 尹鸿,冉儒学,陆虹:《娱乐旋风——认识电视真人秀》,中国广播电视出版社,2006年。

（3）故事性。作为一种电视节目，同样需要运用叙事的原理和叙事的策略为节目增加可看性，故事中运用戏剧性手段进行悬念和冲突的设置、讲述情感故事等都是吸引受众、创造收视奇迹和巨大的经济利润的重要原因。

（4）游戏性。真人秀节目本身就是在传统竞赛游戏节目基础上发展起来的节目类型，节目中的核心要素如规则的制定、胜负的竞争性都是游戏性的体现。

（5）商业性。选秀节目是一个产业链的运作，只有将选手创造成为大众偶像，节目才会拥有持续盈利的能力。

3. 真人秀节目的类型

真人秀节目形态各异，往往是多种基本形态的结合或融合，根据内容不同，较为流行的有以下几种类型：

野外生存型，如美国的《生存者》，我国广东电视台的《生存大挑战》；

室内体验型，如英国的《老大哥》，我国湖南卫视的《完美假期》；

表演选秀型，如英国的《大众偶像》和美国版的《美国偶像》，中国如湖南卫视的《超级女声》；

职场技能型，如美国的《学徒》，中央台《赢在中国》；

婚恋约会型，如美国福克斯电视网的《诱惑岛》，我国江苏卫视的《非诚勿扰》、湖南卫视的《我们约会吧》；

角色置换型，如美国的《简单生活》，央视财经频道《交换空间》；

益智游戏型，如1998年始创于英国的《谁想成为百万富翁》，央视财经频道的《开心辞典》；

游戏竞赛型，如英国BBC《狗咬狗》，湖南卫视《奥运向前冲》。

2 电视表演选秀真人秀节目策划

电视表演选秀节目是真人秀的一种，也是国内最流行的真人秀形态。电视表演选秀节目的特点是节目以"造星"为目标，参与者必须具有相关的才艺表演能力，按照预先设置的竞赛规则，通常以PK的方式进行才艺表演和竞争，并由专家和观众担当评判，对这些参与者进行选拔和淘汰，最终胜出者将获得成为"明星"的机会。

1. 选择具有代表性和表现力的参与者

在表演选秀类真人秀节目中，参与者主要有选手、评委、主持人和粉丝团。

其中选手的性格要富有个性。表演选秀类真人秀节目本身就要经历激烈的海选，虽然看似无门槛，但其实无疑需经过精心的选择。参加《中国好声音》的学员，都是节目组主动选来的，人群锁定在音乐学院、酒吧、演艺机构，或邀请圈内人士、音乐公司推荐，自发报名的只是很小一部分。选手鲜明的性格特质会通过情节加以细化和强化，成为选手的符号标识，也是明星偶像应当具备的潜质之一。

评委一般由专业人士和社会名人组成，职责是对选手进行评价并掌控现场局面，在此类节目中，评委同时也是导师，因此也被赋予了新的角色任务。

由于嘉宾被赋予了较大的权力，主持人的存在被明显弱化。例如，在《中国梦想秀》中

周立波个性张扬,表演性强,自他加盟《中国梦想秀》之后,原来的主持人朱丹和华少基本就处于"没话说"的境地;《中国好声音》的主持人华少,甚至被调侃为"卖凉茶"的,四位导师更类似于副主持,承担起推进节目进程的任务。在此类节目中,主持人承担的多是念广告和互动信息。

电视表演选秀真人秀节目在对人物进行塑造过程中,细化、强化参与者的代表性,重点打造话题明星,充分挖掘参与者的表现欲都是较为普遍的策划技巧。

2. 充分进行情感的互动

电视表演选秀真人秀节目所关注的主要焦点并不是情感,但是情感故事却有助于更好地塑造人物的性格,塑造选手的魅力,维系和巩固观众。亲情、友情、爱情都是节目充分挖掘的情感资源,除此之外,电视表演选秀真人秀节目还在突出渲染一种情感:选手与支持者(粉丝)的感情、评委与选手之间的师徒情谊,极大地调动了观众情绪,增强了节目的感染力。

3. 展现和激化冲突

竞赛叙事的核心是竞争,竞争是参与者之间发生互动的原动力,基于同样的目标,参与者们发生对抗性的互动,并在这个过程中产生人与环境、人与人之间的冲突以及人内心的冲突,由冲突造成的悬念,推动了整个节目的发展,并通过不断让选手们陷入某种困境而进一步激化冲突,制造话题,提高可视性,在答案揭晓之时给观众以极大的心理满足感。

人与环境的冲突。在大部分的选秀节目中,舞台总是被设置成一个充满冲突的环境,区域的功能划分都很明显,例如比赛区、过关区、待定区、PK台等,随着选手比赛过程中的表现,就要分别进入这些区域,所要面临的自然是不同的命运。

人与人的冲突。主要是选手之间的竞争,导师抢人的环节,导师之间的竞争成为富有表演性、戏剧性的一个方面;而在最终的决赛中,有一个环节是让学员说出谁对自己最有威胁,为选手树立了一个心理上的强劲对手并一再突出其对选手的威胁,不断地激化这种冲突,最终结果就会越发受到观众的关注,悬念也因此形成。

人的内心冲突。人物内心的冲突可以渗透在节目中各个环节,通过细节来表达,例如展现在极端情况下的反应、克服弱点的过程,等等。在表演选秀节目中也经常会出现的有两名选手有较深的友谊,进行二选一,游戏规则促使他们从朋友变成敌人,不但激化了人与人的冲突,更深度表现了人的内心冲突。

4. 制造悬念,增强故事性

传统的才艺比赛只有竞争没有故事,而真人秀则不同,电视表演选秀真人秀是一场无剧本的叙事,它在本质上其实反映的就是关于人的故事,表现人物命运、人际关系的故事,如亲情、友情、爱情,节目中充满了冲突和悬念,使得比赛成了一个个待续的故事,并在期待中讨论未来的结局。

悬念不仅是参与者在节目中继续游戏下去的动力,更是观众保持对节目关注度的动力。电视表演选秀真人秀节目大多历时几个月,而每周仅播出一集,为使观众始终处于一种兴奋和期待的状态,制造悬念成为节目策划的关键。对于真人秀节目来说,设置悬念的方式大致有:

(1) 提出问题制造悬念。"谁会被淘汰?""谁将进入下一轮"是最直接的悬念制造

方式。

(2) 通过叙事的延宕制造悬念。延宕就是一个推迟结果过早产生、将观众留在悬念中的过程。在渐进的环节里,适时地打断故事的内容,并设置疑问点,让观众等待下一环节的解答。通过在一定的时间点上中断故事的进行,并层层递进,达到观众期待心理的积累,以造成答案揭晓之时心理上更大的满足感。[1] 可以通过时间方式和环节设计两种方式实现延宕的效果。

通过时间方式实现延宕一是设置最后的竞技结束期限,同时,在节目中可以灵活地运用时间限定,制造延宕效果,如根据剧情发展的需要,限制节目的参与者在特定时间内必须做哪些事或停止做哪些事。如主持人在公布结果前,都会放慢语速,或卖个"关子",其目的就是通过有意拖延时间保持悬念。

设计出一个环节来进行延宕,将结果过程化是保持悬念的有效方式。对于真人秀节目,结局是最大的悬念,在即将公布最终结果的时刻,观众的期待心理必定达到最高期望点,是实施延宕、避免谜底过早打开的最好时机。例如,大众评委投票本身就是一种延宕,一般来讲,投票的常规做法是在统计完以后由主持人公布,但真人秀节目却将投票结果过程化,由大众评委一个一个将票投出,并且将这一过程直接展示在观众眼前。

5. 注重细节的感染力

真人秀节目重点展示的是进行的过程,因此,成功的捕捉每个细节将极大地丰富节目的故事性,增强感染力。在《中国好声音》的录制现场中有26个固定或游动机位,观照到场上选手、嘉宾、观众和后台亲友团的角角落落,不放过每个稍纵即逝的表情、动作和话语,为每期90分钟的节目积累丰富的细节素材。

6. 设计精确的游戏规则

真人秀节目本质上是一个游戏节目。游戏的核心是规则,对于真人秀节目来说,规则的制定同样是富有竞争力的核心要素。

规则的设计首先要表现冲突,怎样通过规则让选手之间产生冲突,但又具有可控制性,是节目设计者需要认真考虑的。《幸存者》最精彩的部分来自于人与人之间的对抗,参赛者在整个过程中陷入既要算计别人,又要维护自己形象的两难境地。

规则的设计还要能使情节有变化和发展。如"复活"环节的设置,这个环节一方面是给粉丝们权力,另一方面也是延长赛程的合适手段。

应该说,真人秀节目使中国内地的电视娱乐节目达到了一个前所未有的繁荣阶段,但是,作为一种流行的节目模式,往往存在盲目跟风的现象,缺乏原创力和人文关怀,直接导致了节目的低俗化。因此,一档有持久生命力的真人秀节目,不仅要好看,还要传递出积极向上的价值观和人文关怀,例如真诚的情感、平等的交流和对梦想的执着等,事实上这种普世价值的内涵化才是节目模式在世界范围内广为接受的原因。

[1] 谭天编著:《电视节目策划实务》,暨南大学出版社,2011年,第78页。

3　电视表演选秀真人秀节目的营销策划

电视表演选秀真人秀节目是一个产业链的整体运作，以创造偶像为目标，节目的可视性和选手的影响力都成为可开发的内容资源。

1. 全媒体整合营销

例如《我是歌手》在节目播出前1个月，就在户外媒体、平面媒体和网络上进行预热，重点介绍节目内容；在节目正式录制过程中，通过各大网络媒体在官网、门户网站、微博上及时进行预告，邀请记者和娱乐明星好友现场观看，制造热点话题和各种爆料，通过进行电视、微博的联动等将节目本身打造成一幕出色的"事件营销"。

2. 明星签约包装

对人气选手进行签约、包装推向市场是此类节目的目标，《超级女声》《中国好声音》等都塑造出了诸多新星，李宇春、张靓颖、李代沫、吴莫愁、吉克隽逸，等等。电视节目造星能力可以说是节目质量的一个检验标准，对于学员后续的开发，则需要整个团队的运作，参考商业演出的模式，制订一系列周密的计划，如举办巡回演唱会、音乐剧、音乐电影、话剧等全方位演艺活动。

3. 网络版权销售

电视节目的营销策划主要包括电视内容产业链的策划、电视节目发行交易策划、电视节目版权交易策划。网络版权销售是新媒体转型的一种营销方式。

4. 衍生节目广告开发

《酷我真声音》是《中国好声音》之后的一档衍生栏目，邀请的嘉宾是《中国好声音》中的人气学员，由主持人就观众所关心的问题，对其进行"一对一"的问答。母节目是频道核心品牌的核心竞争力，由此衍生的一系列子节目，和母节目有关联也相对独立，可以有效地延长可投放广告的空间和事件。随着母节目《中国好声音》首播，广告插播价格达到36万元/15秒、重播16万元/组的水平。短短10分钟的《酷我真声音》广告销售也受到了多家广告商的追捧。[①]

第五节　电视娱乐类谈话节目创意与策划

1　电视娱乐类谈话节目及其特点

在娱乐化的浪潮下，娱乐模式已经蔓延到各种电视节目形态中去，如娱乐谈话节目、娱乐资讯节目、娱乐新闻节目、情景喜剧、肥皂剧等。娱乐先行的理念对于电视谈话节目的影响深刻而广泛，作为娱乐性的谈话节目迅速走红。在我国台湾，以《康熙来了》为首的

① http://finance.qq.com/a/20120817/000433.htm.

一系列娱乐类谈话节目异军突起,自2004年1月5日开播以来,每晚收视率为1.2%至1.3%,是台湾收视率最高的有线电视台综艺节目。在内地,李静、戴军主持的《超级访问》、李咏主持的《咏乐汇》,光线传媒制作的《淑女大学堂》,浙江卫视2006年倾全力打造的《太可乐了》,等新兴的谈话类节目也抢占了大量的收视份额。

谈话节目,又称为"脱口秀"。是以谈话为主要表现方式的电视节目。美国《电视百科全书》中对谈话节目的定义是:"'电视谈话'(TV talk)包括了从一有电视起就存在的所有不用写脚本的对话和直接对观众讲述的各类节目形式。这种'直播的'、脱稿的谈话节目是电视区别于电影、摄影、唱片和书籍企业的一个基本因素。而'电视谈话节目'(TV talk show)则是一种主要围绕着谈话而组织起来的表演。谈话节目必须在严格的时间限制之内开始和结束,并且要保持话题的敏感性,以便在面对上百万观众时能够提起大众的兴趣。"①

电视谈话节目主要构成要素包括话题、主持人、现场观众和嘉宾及谈话现场。话题设置了谈话的内容和范围,主持人掌控了话题方向、进度和现场的气氛,嘉宾和观众则构成了谈话的主体。主持人、嘉宾和观众围绕某一主题(话题)展开的意见和观点的表达,一般以演播室为主要谈话空间,采用即兴式谈话作为基本的谈话方式。

电视娱乐类谈话节目一般是指以娱乐话题、明星话题等为主要内容的谈话节目,也被称为"综艺谈话节目"或"综艺脱口秀"。其特征一般在于:

(1)主要为主持人和嘉宾两个群体,一般不带现场观众,节目的嘉宾一般为三人上下不等。参与节目讨论的嘉宾以当前较有名气的一、二线明星为主。

(2)节目的谈话氛围为轻松活泼型。娱乐的一大作用就是让人放松和宣泄,而放松和宣泄需要"对话",因此电视娱乐类谈话节目特别注重话语空间的构筑,即"谈话场",努力营造放松的氛围中,强调现场的热闹互动。

(3)主题内容形式范围广泛,从时尚生活咨讯到各类明星八卦话题都可以拿来作为节目的讨论主题。

图144 《康熙来了》

(4)可以自由穿插嘉宾们的才艺表演。纵观电视访谈节目趋势,综艺元素、才艺元素的加入已经成为潮流,像《非常静距离》的说唱开场,丰富了表现手段,营造了谈话的娱乐氛围,《康熙来了》(图144)中则经常会穿插嘉宾的各种情景表演。

(5)以演播室为主,很少有外景内容。根据栏目主题不同,演播室可以装饰成各种节目需要的虚拟场所,例如《咏乐汇》把演播室虚拟成一座豪华的西式餐厅,《艺术人生》则营造了

① Horace Newcomb:《Encyclopedia of TV》(the first edition),Published by Routlege,1997,转引自苗棣,王怡林著:《脱口成"秀"——电视谈话节目的理念与技巧》,中国广播电视出版社,2006年,第2页。

家的氛围。

2 电视娱乐类谈话节目创意策划

1. 主持人策划

电视娱乐类谈话节目的主持人,不仅仅是作为一个"花瓶"出现,也是一档节目策划方案的执行者和把关者。

主持人的作用:

(1) 组织和推动谈话。主持人是谈话的组织者和控制者,起到推进节目、引导话题的作用,表现在控制谈话节奏,把握谈话走向与谈话深度,以及平衡各方话语权,决定嘉宾发言时机、发言顺序、发言时间长度等方面。在节目中,每一个主持人都在用属于自己的方式掌控着他们被赋予的话语权。

(2) 节目的代言人。主持人的主持风格和魅力是节目成功的关键,打造金牌主持人是创建节目品牌的制胜法宝。美国大多选择具有独特风格的"明星主持人",并且直接以主持人的名字来命名,如《拉里·金直播》、《奥普拉·温弗瑞秀》等。《康熙来了》也是选取了用两位主持人名字中的一个字来命名(图145),《MR.J频道》邀请了周杰伦担任主持人,尽管其表现有时并不尽如人意,但不可否认其明星效应还是带来大量的广告投放量和较高的收视率。

(3) 现场的"逗笑者"。主持人是现场氛围的掌控者,不同于其他谈话节目,娱乐谈话节目的一个重要特点就是能够把观众逗笑,主持人和嘉宾都承担着"逗笑者"的角色。

主持人的能力要求。谈话节目由主持人引导谈话的进行,通常不事先背稿,讲究脱口而出,注重即兴发挥。娱乐性谈话节目主持人的能力要求有:

① 表演能力。作为娱乐类谈话节目的主持人特别强调其表演能力。说、学、逗、唱都是对演员的基本要求,而作为娱乐类的主持人也需要具备表演的基本能力,在谈话节目中,主持人的首要任务就是要激起嘉宾和现场观众发言的欲望,而插诨打科、抖包袱等等都是娱乐类谈话节目活跃现场气氛的重要技巧。

② 善于倾听。是创造谈话氛围的重要前提。另外,主持人要通过倾听,带着思索,真正跟嘉宾进行交流,不能游离在话题之外。

③ 掌握提问技巧。有无问话的技巧是谈话类节目主持人优劣的标志。在谈话节目中,主持人主要是通过提问来确立谈话内容、推进谈话进程、改变谈话走向的。善于倾听固然重要,但是作为一个主持人更要善于把握时机,

图145 《康熙来了》主持人:蔡康永、徐熙媛

机智地发问。

④ 具有平民意识。就是要带着思索采访,以普通观众的角度发问,与嘉宾平等交流。替普通观众发问,问观众之想问,满足观众的心理需求。

⑤ 话题适应性强,具有对现场突发事件的应变能力。作为主持人,沉着、冷静是必不可少的,合理地控制自己的情绪,很多情况下原本准备的内容很可能派不上用场,所以这就需要主持人在随机应变的同时还要注意到语言表达的准确性。

另外,在节目中一般都不止一个主持人,所以主持人之间的配合非常重要,在调动气氛时应当相互衬托,在出现错误时应该能够准确地判断对方的情绪,从而进行积极地补救。

主持人的包装:

(1) 通过节目宣传片充分展示主持人的形象和特质。让即使没有时间收看完整节目的电视观众也能通过宣传片记住主持人,甚至能够吸引观众去收看该电视栏目。

(2) 主持人形象的整体包装。电视谈话节目最大的投入其实在于主持人的包装或身价,尽管主持人在节目中的地位是其他节目无法比拟的,但是其风格和特质也一定要与节目定位相匹配。在此基础上,从化妆、服装到演播室设计等每个细节都对主持人进行精心的包装。

(3) 对主持人进行立体化营销。要整合网络资源和其他媒体资源,对主持人进行立体化营销。让主持人在各种活动中占据焦点位置,增加主持人在活动中的曝光频率,除了在媒体自己的网站上做足主持人最基本的展示外,可以利用知名网站宣传,比如在线交流、建立博客、微博,等等。同时与其他平面媒体或者户外媒体寻求长期合作,对主持人的形象及其栏目进行多方位的宣传。

2. 话题策划

这些优秀的谈话节目之所以出名,主持人的作用是非常突出的,处处彰显着主持人的魅力。但是,一个成功的、能长久生存的谈话节目,仅仅依靠主持人,是不可能的,更多依靠的是一个个有心的编导,是否做过详细的采访,是否准备了足够的背景资料,是否仔细了解过访谈嘉宾的所有资料,只有这些案头功夫都做足了,才能更好地发挥优秀主持人的功力,把一期访谈节目做得精彩纷呈。

娱乐谈话节目话题相对比较固定,主要涉及以下几个方面:①

娱乐圈话题,主要讨论近期娱乐圈的热门话题,也包括最新影视、音乐作品及娱乐圈新人的宣传推广;

明星话题,主要谈论娱乐圈明星以及所推介的新人;

"八卦"话题,谈论一些明星绯闻话题;

社会话题,请明星参与讨论一些生活话题;

时尚话题、新闻话题,这类选题在娱乐谈话节目中出现的比较少,即使出现,也少有严肃、客观、公正的分析,而是代之以娱乐化甚至搞笑化的方式,强调奇闻、异事、戏剧化。

娱乐类谈话节目话题的选择大致可以依据以下几点:

① 景琦:《台湾电视娱乐谈话节目主持人分析》,载《今传媒》,2011年第1期。

（1）把握时下新闻点来设计节目话题。

（2）根据来访的嘉宾共同特点设计话题。

（3）针对节目的收看观众类型，掌握观众的心理因素，了解观众最想看的东西，设定节目话题。

（4）选题能够引起观众的主动参与意识，如选择富有争论性的话题。

另外，谈话节目的现场作为一个人与人的交流磁场，应该充分考虑到对"人"的尊重和关怀，选题既要符合节目的整体定位，还要关注人的因素。独特的选题，往往能满足观众的收视需要，引起心理共鸣，但是如果选择的话题除了卖点之外，还会伤害嘉宾的感情，就应该寻找其他的拍摄视角，甚至放弃"选题"。

3. 嘉宾与观众

嘉宾分为广义和狭义两种，广义的嘉宾泛指所有应邀到节目现场的人，包括现场观众；狭义的嘉宾特指应邀参与谈话内容的各界人士。

嘉宾分为两种类型：一是与话题关系密切的当事人；二是在某些问题上有独到见解的专家，以增强节目的说服力。

嘉宾的选择首先应该有一定的语言表达能力。这对于娱乐类的谈话节目尤为重要，作为一个谈话场，主持人和嘉宾的互动才能够成就节目的亮点。

其次，在嘉宾的选择和搭配上应当符合不同层次观众的要求。在选择嘉宾时既可以邀请名人也可以邀请普通人，既可以是因介入某种新闻事件而成为名人的普通人，也可以是希望成为名人的普通人。

4. 视觉策划

相较于其他综艺性电视节目，访谈节目在视觉上相对乏味，但是电视相对于其他媒介的最大优势就在于它的可视性，作为创作人员，不能忽视镜头的视觉效果，因此，在娱乐类的节目中，除了靠主持人和嘉宾的互动问答达到娱乐效果外，还要进行视觉策划。

为了改变演播现场视觉单一的缺陷，需要在现场设计中，加入各种动态因素，营造活跃、欢快的访谈氛围。可以从以下几方面进行考虑：

（1）除了以演播室为基本谈话空间，在录制或直播中可以插入 VCR（视频片段）、热线电话、Email、外景镜头、资料片等方式拓展谈话空间，加入背景音乐、歌舞表演等使整个节目立体感十足。

（2）加入戏仿元素。戏仿又叫"滑稽模仿"、"戏拟"、"谐仿"，是一种把所有严肃形式通过滑稽模仿吸引到诙谐文化中的艺术方式。戏仿元素在电视中的运用，表现在视觉层面上主要有情节、场面戏仿，人物形象卡通化的戏仿，比如在谈到一些具体的焦点人物和事件的时候，在现场表演一些富有噱头的场景，或者对名人进行滑稽模仿，等等；在听觉层面上主要表现为语言谐谑、音乐拼贴等。电视戏仿的对象可以来自外界，如经典艺术作品、现实生活等；也可以来自电视节目本身，形成对节目自身的戏仿。

（3）各种小道具的巧妙运用。娱乐谈话节目经常运用与谈话嘉宾生活密切相关的事物，将服装、道具及其他物件进行巧妙运用以引导对话和交流的深入，例如《艺术人生》中主持人经常会拿出一些在嘉宾生活历程中有意义的小道具，从而引发对往事的丰富联想和滔滔不绝的话语，自然而然地营造出一种畅所欲言的谈话氛围。例如在《康熙来了》中，

蔡康永肩膀上的乌鸦不仅丰富了视觉的动态效果，更成为节目的招牌之一。

对于娱乐类谈话节目的视觉要素的选择和设计上要脱离传统束缚，进行大胆的组合搭配，甚至用无厘头的造型来刺激观众的感官。但是事实上却要根据节目形态的属性和色彩学与符号学的规律性进行设计。

目前，电视谈话节目的竞争越来越激烈，许多节目为了吸引更多的观众，不断采取新的手段来增加节目的可看性。

3 KUSO现象对娱乐类谈话节目策划的影响

KUSO本质上是一种恶搞文化，指的是对严肃主题加以解构，从而建构出喜剧或讽刺效果的胡闹娱乐文化。常见形式是将一些既成话题、节目等改编后再次发布。恶搞在当代流行文化中很常见。[①] "用一种严肃的态度对待一个无聊的事情"，这就是kuso精神，作为一种文化现象，搞怪创意为缺乏创新、同质化严重的娱乐类电视节目中的创新提供了的可能性。对此，一方面需要注意的是，作为大众媒体，在满足大众心理时注重度的把握，同时，作为电视节目的策划人也应该看到，在当前谈话资源匮乏，话题雷同、缺乏创新等问题的情况下，这种无厘头的创意形式也是一种反创作的新形式，事实上，每一期节目都是在详尽的资料搜集、高度理性的基础上进行精心设计的结果。

4 《咏乐汇》个案分析

《咏乐汇》于2008年11月1日在央视二套开播，播出时间为每周六晚19：45，节目时长60分钟，节目口号为："人生百味，尽在《咏乐汇》。"

《咏乐汇》是中央电视台经济频道集合优势资源，由《非常6+1》制作团队为李咏（图146）量身打造的全新互动CHAT SHOW（闲谈秀）节目，这档节目是以李咏与成功人士侃谈人生旅程中的转折经历、折射人生智慧的访谈秀。《咏乐汇》节目的推出，填补了国内CHAT SHOW节目形式的空白。

在这档CHAT SHOW节目中，"李咏设饭局"将是《咏乐汇》（图147）传达给观众最具鲜明特点的节目形态。每一位嘉宾的光临，都将享受到由"主人公"李咏专门准备的"精品佳肴"。通过一道道与嘉宾极具关联的菜品、配角演员"真人VCR"的现场演绎，以及主持人李咏最具特色的场内外观众互动等环节，侃谈嘉宾经营人生的智慧，向观众传达一种积极进取、

图146　主持人：李咏

① http://baike.baidu.com/view/5307.htm.

笑对人生的生活态度。

　　主持人李咏作为这档节目主持人的优势：首先，李咏的主持经验丰富，主持过《幸运52》、《非常6+1》，连续多年主持央视春晚；其次，李咏主持过的很多节目都成为央视乃至全国著名品牌栏目，深厚的受众基础使得《咏乐汇》从开播伊始就汇聚并锁定了大批的稳定受众群和"铁杆粉丝"；其三，虽然在北京广播学院学的专业是播音，可是李咏却更愿意做编导和记者。这使得他具有编导意识和素养，所以《咏乐汇》大胆采用了国外普遍流行的主持人中心制。主持人李咏同时是节目的总策划。李咏作为谈话节目主持人，不仅仅在节目中起营造"谈话场"的作用，且已经更多地成为整个节目的主导。主持人的这种中心地位集中体现在节目名称、宣传片花以及LOGO上。

图147　《咏乐汇》

本章思考题

1. 新媒体时代电视节目创新的趋势。
2. 电视文艺晚会创意与策划。
3. 真人秀节目创意与策划。
4. 电视娱乐类谈话节目创意与策划。

动漫创意与策划

动漫产业作为新兴的朝阳产业,在世界各国受到广泛的关注与重视,成为各国经济的重要增长点。创意具有艺术、文化、经济、科技等多种内涵,在整个动漫产业中居于核心地位,创意不仅体现在动漫产业的策划、创制阶段,还体现在动漫的传播和衍生品开发阶段,贯穿于整个动漫产业链始终,对动漫产业有巨大作用,直接推动着动漫产业的发展与繁荣。

第一节 创意对动漫产业的作用

创意是动漫作品文化价值的体现,是动漫作品保持旺盛生命力不可或缺的组成部分,在动漫产业中具有举足轻重的地位。随着创意产业的兴起,创意为动漫产业的蓬勃发展注入了强大动力。

1 动漫与动漫产业

国人熟知的"动漫"一词来自日文"漫画映画",是动画和漫画的合称。近年来,其概念又有所扩展,是指"以动画和漫画为主体内容的图形、图像、声像作品以及与此相关的衍生品的统称"。① 这一界定不仅包括动画、漫画,还包括了数目众多的衍生品,实际上已经形成一个大的产业链条。

围绕着动漫产品形成的巨大产业链条,就是动漫产业。它以动漫形象为核心,以创意为动力,以动漫形象授权为核心盈利模式,广泛涉及电影、电视、出版、时装、玩具、通信、建筑等行业。

按产品类型分类,动漫产业可分为两大类:一是原创核心产品,以漫画、动画中传播的原创人物、故事和场景为主;二是附属和衍生产品,是在原创核心产品基础上开发的产品,如VCD、DVD、网络游戏、服装、玩具、日常生活用品和主题公园等。动漫衍生品是动漫创意内容同制造服务业实体的结合,主要通过传播动漫作品创造的动漫明星形象,打造周边

① 乔东亮:《动漫概论》,高等教育出版社,2007年,第2—3页。

或衍生产品的产业集群。动漫产业被认为是一个从上游生产制作到下游营销宣传，进而延伸到周边产品开发的整个产业链，在这个产业链上，串起了包括制作人、投资方、出版社、电视台、衍生产品生产商在内的多个主体。

2 创意在动漫产业中居于核心地位

创意在动漫产业中居于核心地位。早在动漫产品出现之初，创意就处于重要地位。在动漫走向产业化的道路中，创意更是发挥着不可替代的作用。如今，创意被更深层次地引入动漫产业，不仅仅是传统意义上的文化、艺术创意，又包含了科技、经济元素等深层次创意。通过个体或集体创意能力的发挥，动漫工作者得以策划出动漫产品，并运用创意构思实现产品与市场的完美对接；在生产和传播营销阶段大幅度提高市场占有率，使动漫产品最大限度地占有市场；在衍生品生产阶段挖掘更大的市场潜力，提高动漫产品附加值，扩大产业规模，获得良性发展。创意的爆发为动漫产业的发展带来巨大生机，同时动漫产业的蓬勃发展也丰富了创意的内涵。

1. 创意对动漫策划的作用

当代动漫产业的一个关键环节是动漫策划。策划主要包括策划构思、作品概念设计、故事脚本设定、分镜头初稿设计、角色设计、场景设计、动作设计等，它们共同构成了动漫产品的基础。其中，角色是否别具一格，场景能否使人眼前一亮，动作设计是否动人心魄都是动漫产品能否抓住眼球的关键，这都需要策划人员具有非同寻常的创意，做到独出心裁，方能杀出竞争的"红海"，否则作品只能充当"炮灰"。

2. 创意对动漫创制的作用

创制是动漫产品由前期设想变为现实的环节，也即产品的实现阶段，在动漫产业中极其重要。动漫的创制主要包括设计稿、原画、动画、描线上色、校对、拍摄、剪辑、配音配乐等环节。在其中创意也有重要作用，如原画的生动形象、动画的栩栩如生，配音的震撼心灵都需要创意参与，缺少了创意动漫产品就会沦为平庸之作，毫无吸引力可言。

3. 创意对动漫传播的作用

动漫传播在动漫产业中的作用日益受到人们的重视，因为传播是沟通制作与市场至关重要的环节。这一环节的顺畅与否直接关系着动漫产业的收益。动漫传播主要包括以出版传播、影视传播为主的传统传播以及网络传播、手机传播等为主的新兴媒体传播和以广告传播为主的应用传播。恰到好处的受众定位、富有新意的营销方式、绚丽夺目的传播技巧是传播取得良好效果的保证，而这同样需要动漫工作者开动脑筋，发挥创意。

4. 创意对动漫衍生品开发的作用

动漫产业的理想产业模式是：动漫公司制作动漫产品——代理商销售产品——电视播映、影院放映、杂志发行等播出平台——企业购买动漫形象的使用权开发和制造衍生品——商家销售衍生品，各环节相互协调，形成一个完善的产业链条。其中衍生品的作用不可小觑，国外的很多动漫公司都把主要精力放在动漫衍生品的开发上，如创作动画片《变形金刚》的孩之宝公司，曾将动画片的播放权免费送给中国的很多电视台，后来通过销售衍生品获得了巨额利润。形象突出、特色鲜明的游戏设置等都是动漫衍生品能够突出

重围,获得人们青睐的重要原因,当然这也离不开创意的完美融入。

第二节　动漫前期创意策划

　　动漫的前期策划主要包括策划构思、故事脚本设定、分镜头初稿设计、故事板、镜头表、角色设计、场景设计、灯光设计、动作设计等。作品样式、叙事结构、叙事风格、美术形式、镜头语言的特点等形成于该时期,与最终作品有着莫大关系。因此,动漫的创作者大都十分重视该环节。创作人员富有创意的思考和实践是策划工作顺利完成的重要保障。

　　策划在当今的动漫产业中发挥着不可替代的重要作用,不仅有专门的前期策划阶段,在其后的创制、传播、后产品开发阶段,策划同样不可或缺。策划的本质是对动漫及其产品的整体规划和构思,对于动漫创制者或动漫公司有着重要的指导作用。在每一步的操作中,都应将策划放在一个重要的位置上。

　　这里以动画为例介绍动漫策划阶段的创意。当前的动画主要有传统二维动画、二维无纸动画、三维动画3种。其中,二维无纸动画制作流程与传统二维动画的制作流程大体相同,不同之处在于它不需要以纸张作为媒介,而是完全通过数字技术处理动画。三维动画与传统二维动画一样,在制作前也需要拟定剧本,设计角色、场景、道具等。不同之处在于,其前期美术设计要符合三维动画制作的要求,以便之后运用三维科技进行创作。可见在动画创制前期,三种动画的创意过程比较相似。

1　策划构思与创意

　　策划构思是指动漫创作者在充分了解观众的期望和要求后,编写故事大纲,确定动漫风格,设计出有特色、有个性的角色造型,确定作品的放映时间,并评估制作费用等。每一部动漫作品在策划构思上都需要有自己独特的创意,体现出与众不同的特色,这样才能吸引观众。

　　1. 动漫形象

　　创意时,选用观众熟悉的形象作为动漫的主人公,可以有效拉近动漫作品与观众之间的距离。如动画片《摩尔庄园》(图148)是由儿童虚拟社区《摩尔庄园》改编的同名动画片。其在策划构思时很有创意,片中的主要角色都是网络社区用户的老朋友:么么公主、菩提、怪盗RK、摩乐乐、邪恶魔法师库拉等,这使其在放映之前就已经积攒了大批潜在观众。角色性格设定上,个性十足的小伙伴和他们之间的有趣表现是全剧亮点。动漫风格上主打亲情牌,巧妙处理了菩提大伯这个人物和亲情故事。菩提大伯是摩乐乐的养父,是中国传统家长的缩影,他有点啰嗦,但他非疼常爱摩乐乐,默默保守着摩乐乐变身的秘密,就是为了给他一个健康的成长环境,希望他不要在心智还未成熟的时候就受到"我是超级大英雄"的负面影响。设定这一角色的目的是希望孩子和家庭在观看动画片的同时,自然地理解亲情的重要性和父母教育子女的良苦用心。

图 148 《摩尔庄园》剧照

2. 动漫情节

创意时,可以将创作者熟悉的事件提炼为故事的情节,这样更容易引起观众的共鸣。动画片《喜羊羊与灰太狼》(图 149)的创作者在策划构思时,充分发挥了自己的创意。该片故事题材取自创作者的童年和身边有趣的事,所以容易在同龄人中产生共鸣。《喜羊羊与灰太狼》的 100 多名动画师和十多名编剧都是年轻人,平均年龄不超过 25 岁,所以故事没有多少灌输的意味。其塑造的角色如同周围的人,很亲切,很真实,如喜羊羊是标准的好孩子,也

图 149 《喜羊羊与灰太狼》剧照

是羊村的英雄,每次在危难时刻总能带领大家脱离危险;美羊羊是时尚达人,精通化妆和种花,也是很多小羊的梦中情人;懒羊羊是羊村最懒的羊,不爱运动,不爱上学,但运气却超好;灰太狼是最倒霉的狼,它的吃羊大计从未成功,还总被羊捉弄,但最顾家,成为"模范丈夫"的代表;红太狼是脾气最暴躁的狼,也是最幸福的狼,杀手锏是平底锅。这些形象虽平常无奇,但又生动形象,像极了现实中的芸芸众生,因此成功地抓住了观众的心理。

有了初步策划构思之后,需要撰写选题报告。选题报告要用精炼的语言概括出未来作品的大概面貌,包括基本构思、特点及制作的工艺技术、目的、手段等。好的选题报告能提高策划案通过率,获得投资资金。

2 剧本创作的创意策划

剧本创作包括文学剧本和文字分镜剧本的创作。

文学剧本又称"脚本"、"台本",是一剧之本。它包括人物的台词、动作、剧情,也包括人物性格、服装道具以及背景描述等。创作时由制片人、导演、编剧共同开会决定剧本的整个故事情节,然后由编剧负责编写每一集的设想与构思方案。内容常常是反映现实生活中人们的愿望和理想的素材,也可以采用神话、童话、民间故事、幽默小品中的内容。

文字分镜头剧本是文学剧本分切为一系列可供拍摄镜头的一种剧本。导演按照自己对文学剧本的理解和构思,将其所提供的故事情节和艺术形象进行处理,将想要表现的内容分成若干镜头,每个镜头依次编号、标明长度,并写明角色出场的时间、地点等,对白要有个性,道具、建筑等背景要描写准确,要能提供文字画面给台本画家。

剧本是一剧之本,就像一棵大树的根基一样,是动漫创作的基础与蓝图。动画电影《功夫熊猫》导演斯蒂文森认为,一个好的动画片首先要有一个吸引人的故事,故事要有梦想,而表达梦想的方式要具创造性。[①] 这里"故事"就是指动漫作品的剧本,动漫创作人员要在题材选择、主题立意、人物塑造以及故事情节等方面充分发挥自己的创意,才能构思出一个优秀的动漫剧本。

1. 题材

(1) 对传统文化的借用和重组

中国有着悠久的历史,在动漫创意时应充分借鉴传统的题材和故事。中国久负盛名的《大闹天宫》改编自中国古典名著《西游记》,其导演万籁鸣说:"忠实于原著,忠实于原著的主要人物、主要情节,忠实于原著的主题,忠实于原著的浪漫主义色彩;同时又大胆创造,把孙悟空刻画成一个反抗者和叛逆者的形象。"改编者根据动画片的特性对原著进行了创造性的改编,使该片大获成功。还有一位擅长改编中国古典名著的漫画家蔡志忠,他将《老子》、《孟子》、《论语》等名著辅以漫画,对中国传统文化进行创意性的挖掘,在漫画出版市场获得巨大成功。动画短片《过猴山》是对清代天津杨柳青年画中的"猴抢草帽"、山东平度年画中的"过猴山"和山西神木年画中的"猴子成精"等作品的组合性改编,将它们

① 晓晓:《功夫熊猫》之父斯蒂文森苏州追访,http://szgdb.2500sz.com/news/gdb/2009/4/26/gdb—15—45—41—3021.shtml.

原有的固定顺序打乱,进行重新构思组合成全新的故事情节。动画短片《三个和尚》是将中国谚语"一个和尚挑水吃,两个和尚抬水吃,三个和尚没水吃"和"人心齐,泰山移"这两个意思完全相反的谚语组合起来,创造出新的故事内涵:损人不利己,齐力能断金。

(2) 对动植物的拟人化处理

作为一个年轻的国家,美国只有二百年的历史,历史文化资源相对较弱,但在题材的选择上,美国也善于运用创意。其中一种创意方式就是赋予动植物以生命,使它们具有人的个性特点,增加影片的观赏性。其题材范围包罗万象:从本土到异域,从有生命的到无生命的,从动物到植物的各种意象为材料,创意出各种新的动漫作品,赋予《玩具总动员》中原本无生命的玩具以生命,给《虫虫特攻队》中原本没有思想的蚂蚁以追求自由的精神。梦工厂的经典动画片《小鸡快跑》,将形态不同、憨态可掬的一群小鸡机敏勇敢地逃出屠宰场的行动表现出来,融入很多现代人的思维和生活,影片中英雄救美的情节、英雄主义情节、精彩的追逐场景,到最后载歌载舞的大团圆都是美国精神的重要体现。

美国的很多动漫作品改编自文学名著,在改编过程充分融入了创意。迪斯尼大片《狮子王》(图150)取材于莎士比亚名剧《哈姆莱特》,它将原剧中的包括环境、背景、人物、情节、结构,乃至主题思想等许多元素都进行了大规模的改造。它将本来的人间悲剧搬到了非洲大草原;哈姆莱特等人物形象变成了草原上的各种动物,同时删减掉大量的爱情、友谊、人生情节,经典台词"生存还是毁灭"也因为不符合动画片的主题而被删减掉了。原剧的悲剧结局,也因为迎合观众换成了迪斯尼作品中常用的大团圆结局,动画中复仇的王子最终成为了森林之王。原剧反封建意识的斗争主题,也被改造成反映亲情、友情的主题,最终成为一部探究生命中爱、责任与学习的温馨作品,让人们体验爱与冒险的生命感动。

(3) 对人物、情节的陌生化处理

日本是动漫大国,其在题材选择上,也很有创意。其代表方法是陌生化处理,一种方式是对日常生活中的人物进行加工处理,使之变成一个全新的人物,具有新鲜感。如《蜡笔小新》中的主角小新虽是小孩子的身份,却用大人的口吻说出了许多成年人成年后不敢轻易表达的话语,将日常生活用夸张、搞笑的手法表现出来,整部影片诙谐幽默,吸引了许多成年人的眼光,获得了极大的市场。还有一种方式是对经典故事进行二度加工,加入新的元素,使之具有陌生化感,如在日本获得巨大成功的漫画《七龙珠》,其核心故事改编自《西游记》,但在故事中却增加了爱情、友情等原著中没有的情节,所表现的主题也完全发生了改变。

2. 主题立意

主题是动漫作品的核心,主创者通过调动动漫作品中的所有元素,使其服从于主题思想,达成艺术上的和谐统一。

(1) 关注人类的共同命运

在日本,大多数动漫作品是原创的,其突出代表是宫崎骏。他的

图150 《狮子王》海报

成功,突出体现在故事主题立意的选择上,他以高度的人文主义精神对人类、自然、文明、生命及其存续等主题进行了深刻的探讨,例如《天空之城》描绘了一个带有科幻与神话色彩的世界景观,体现了创作者对科技发展的恐惧和对人类前途的担忧;《萤火虫之墓》(图151)中以写实的手法展现空袭后的惨状,如妹妹凄惨的饿死等,体现出对残酷战争的控诉;《千与千寻的神隐》中通过千寻对父母及"白龙"的拯救,蕴含了人类"寻找自我"的立意。这些对人类前途和命运深深反思的作品,富有极为深刻的思想文化内涵,使作品达到了较高的层次。

（2）对经典故事进行解构和创新

图151 《萤火虫之墓》海报

美国很多成功之作在主题立意上也很有创意。动漫电影《怪物史莱克》(图152)系列,以反传统的主题模式获得巨大成功。经典的童话模式是每个灰姑娘都梦想变成白雪公主并找到自己的白马王子,最终愿望得以实现。但现实是并非所有女孩都会成为白雪公主,等到属于自己的白马王子。《怪物史莱克》在动漫的世界里加入了现实的元素,几乎解构了所有的经典童话,不再是英俊的王子拯救美丽公主,而是一个有缺点的绿色怪物,带着一只丑陋多嘴但十分忠诚的驴,拯救出一个会变身成怪物的"公主",最后传说中邪恶的喷火龙竟然看上了那只胆怯的驴。这一切都颠覆了传统,突出了任何人、哪怕是怪物也有其可爱的一面,也可以通过自己的努力获得成功这一主题,带给观众极强的新鲜感,具有强烈的戏剧效果。

3. 动漫人物

人物是动漫产品的品牌符号和载体,有创意的人物是动漫作品取得成功的关键。由于动漫作品的特殊性,人物、动物、植物等各种有生命体和无生命体都可以作为人物来进行塑造。

（1）对生活元素的重构

动漫人物可以将生活中的元素截断或者分散之后再加以重新构思与组合,创造出新的动漫人物形象。例如《大闹天宫》中的孙悟空,就是人与猴子两种意象的自然结合,既有

图152 《怪物史莱克2》海报

人的聪明、智慧,又有猴子的灵巧、活泼,非人非猴,将人与猴的特征融为一体,无法分辨,创新出一个神通广大、武艺超群的圣战斗佛。还有一些组合是将各自的部分保留,但是又有所取舍,创造出新的形象。例如日本动画片《铁臂阿童木》中的阿童木,虽然是一个机器人,但它不仅有人的外形,还有着人类的各种情感,勇敢、聪明、正义、爱憎分明,非常具有可看性。

(2)角色个性的鲜明与突出

《功夫熊猫》(图153)中的阿宝之所以能抓住人们的眼球,核心就是剧本所赋予功夫熊猫的鲜明个性。阿宝不是传统意义上的"好孩子",好吃懒做,淘气爱玩,但是它善良可爱,懂得坚持,最终练成了绝世武功,保护了整个村庄。成功的动漫人物就像真正的人一样,丰满生动,拥有自己独特的思想。《怪物史莱克》中的姜饼人,虽然只是一块小小的饼干,但脾气很大,在遇到比它个头大很多的人时,也敢勇敢地说出:"我有道理,有道理就是有道理,你大又怎么样?我小又怎么样?"正是这种不畏强权的独特个性,使它在众多的动漫形象中脱颖而出,使人印象深刻。

留着锅盖头,总在假期最后一天才完成作业的樱桃小丸子;老爱偷懒、总找机器猫帮忙,被胖虎欺负的大雄更加贴近孩子们真实想法和生活,孩子的顽皮天真在动画片中被描绘得栩栩如生。

球技高超却拒人千里之外的流川枫,头脑简单又不失可爱的樱木花道,单恋流川枫又时常鼓励樱木花道的赤木晴子,这些有血有肉的形象更具有真实性。

欺负欧迪,欺负主人,大吃大喝,最爱睡觉和美食的加菲猫,这种有点坏又不是穷凶极恶的性格,把人们生活中幻想过的心态表现得淋漓尽致,让人无法不喜爱。

4. 故事情节

故事情节是动漫形象围绕某一事件展开矛盾冲突的行动过程。性格鲜明的动漫形象推动故事情节的发展,真挚感人的故事情节又使动漫形象更加鲜明,两者相辅相成,缺一不可。

中国有着许多被外国动漫产业所垂涎的动漫资源,但在应用过程中很多作品没有成功,一个重要原因是国产动漫不会讲故事,我们一直在学习别人的技术,却忽略了最核心的部分——剧本。中国的很多剧本太过拘泥和呆板,缺乏创意,娱乐性不强,在故事情节的设置上差距尤其大,我们也应用鲜活的创意,创作出富有特色、具有灵魂的动漫剧本。

(1)定向展示型情节

故事情节的发展是以性格的发展来推进的,一种是定向展示型故事情节,动漫人物的性格从出场到结局本质始终不变,在不同的环境中与不同的事物进行联系、冲突、矛盾并展示性格,性格的特质在故事的发展中不断累

图153 《功夫熊猫》海报

积,更加丰满。《大闹天宫》中的孙悟空是典型代表,在花果山自封"齐天大圣"就体现了他天不怕地不怕的性格特质,后来醉闯蟠桃会、偷吃蟠桃、放走天马使这一个性进一步体现,再到面对十万天兵的追捕时不急不忙,勇斗巨灵神、二郎神、哪吒、托塔李天王也毫不退缩,甚至被困炼丹炉、面对如来佛祖时丝毫不求饶,将孙悟空自由而叛逆的性格塑造得淋漓尽致,刻画出了一个机智、勇敢、敢于斗争的美猴王。

（2）定向发展型情节

还有一种是定向发展型的故事情节,动漫人物的性格一开场并没有确定,是随着剧情的发展一步步加深形成的。性格的特质在一个个故事情节中逐渐丰富,由弱变强。《狮子王》中辛巴就是典型的代表,在故事最初辛巴并没有形成自己的性格,他出生在和睦的家庭中,被选为明日之王,还处于孩童的顽皮安逸中。随着他的成长,第一次自己被叔父暗杀,第二次暗杀中父亲被谋杀,自己被放逐,辛巴遇到

图154 《埃及王子》海报

了各种好朋友及自己的爱人,经历了从胆怯软弱到勇敢坚强的转变过程,终于勇敢地与叔父刀疤决斗,成为了真正的狮子王。

（3）反向转变型情节

第三种是反向转变型,动漫人物的性格从故事的开始到结束是向着相反的方向转变的,随着故事的过程由好变坏或者由坏变好。《埃及王子》（图154）中法老的亲生儿子雷明斯出场时与摩西本是充满着友爱与仁慈的兄弟,随着他当上法老,开始压迫希伯来人,到故事的最后,雷明斯已经变成了一个凶残的帝王,这是由好变坏的典型。

还有一种非传统剧作似的故事情节,不注重故事情节的完整性和因果性,人物性格的发展没有明显的开端、发展、高潮、结局,运用日常生活的片段自然散乱组合完成对主题的阐述,典型的代表是宫崎骏的《侧耳倾听》,他通过散乱的情节描述一个个单纯的男孩女孩交往过程,体现了平凡真实、纯真的爱情。

3 美术设计的创意策划

美术设计是展现动漫作品视觉效果的重要形式,决定着动漫剧本中的创意能否得到完美实现。动漫的美术造型创意主要分为角色造型设计创意、场景设计创意及镜头画面设计创意,尤以角色造型与场景创意最为重要。这里我们以动画片为例,讨论动漫作品美术设计的创意。

动画片的美术设计师负责造型、场景以及美术风格的确定,帮助导演把握动画片整体

美术风格。美术设计要求创作人员对分镜头有充分的研究和理解,需要完全掌握动画特性,具备深厚的生活经验和敏锐的市场感觉,同时还要思维灵活、想象力丰富,这样才能创造出充满活力、个性十足、特性鲜明的造型。

1. 角色造型设计

角色造型设计能确保动画片制作过程中角色形象一致、性格塑造准确及动作描绘合理。一部动画片的角色造型一经确定,在任何场合下的活动与表演都要保持其特征与形象的统一。

(1) 角色要具有鲜明的个性

角色造型设计是动漫创作者根据自己对动漫剧本中人物的理解而进行的形象造型。动漫角色造型是将创作者的审美理想、艺术趣味图案化的过程,好的动漫角色造型创意可以给人留下深刻的印象,如迪斯尼的经典动画形象米老鼠(图155)有圆圆的脑袋,凸起的鼻子,圆圆的耳朵,夸张的双手,圆圆的身体下面有两条细管状的小腿,脚穿一双大大的鞋子,还有一条细长的尾巴,一副活泼、可爱的样子,很是招人喜欢。

针对不同的题材与主题,动漫角色的设计也不同。如《玩具小精灵》中的皮卡丘就是圆圆滚滚的身材,明快的黄色为主色调,让人一看就心生喜爱。动漫角色的造型是服从于动漫剧本人物的性格的,例如《怪物史莱克》中的史莱克拥有硕大的脑袋,又方又宽的脸形,怪异的耳朵,一双圆溜溜的大眼睛和绿色粗糙的皮肤,完全配合了剧本中所要表现的颠覆白马王子形象的要求。《多啦A梦》中的强夫(骨川小夫),人物性格狡猾奸诈,他被设计成了一个有着夸张的尖尖嘴的小男孩,让人一看就会联想到他的个性。宫崎骏《千与千寻的神隐》中"无脸男"造型也是极具创意的塑造,他吸收了日本艺伎造型及木偶造型的元素,创意出这个具有符号性特点的人物,他没有声音、表情,像是一个幽灵一般,代表着现代人内心的欲望。

(2) 角色的意象化处理

角色造型创意通过将点、线、面等基本元素进行创意性搭配,形成独具特色的动漫角色。中国水墨动画片《牧笛》中牧童的造型以白描手法勾勒出人物造型的外轮廓及其五官,两个眼睛微微上翘,俏皮活泼,聪明伶俐,整个造型线条清晰,蕴含着浓厚的东方意境。《三个和尚》中第一个和尚身体比较匀称,最为突出的是以圆形为主体的头部,体现他头脑灵活的个性;第二个和尚身材瘦长,最为突出的是以长方形为主体的四肢,体现他敏捷、多变的个性;而第三个和尚身材肥胖,突出的是以正方形为主的臀部和腹部,表现出他笨拙、懒惰的个性。同时,三个和尚之间形成大小和面积的对比,也构成强烈的矛盾冲突,凸显个性鲜明的人物性格。《小蝌蚪找妈妈》中的角色,通过粗细、浓淡不同的线条,成功刻画出了大眼睛的金鱼、白肚皮的螃蟹、

图155 Disney动画中的米老鼠形象

四条腿的乌龟等鲜活的形象,具有齐白石绘画中的神韵,极富生命气息。

(3) 色彩的巧妙使用

色彩也是角色造型创意的重要组成部分,它是动漫中最具表现力的元素,具有情感意义的色彩传达着动漫创作者内心的感情变化。《骄傲的将军》里,将军抗鼎射风铃时主要是中国古代代表英勇忠义的红色、勇猛暴躁的黄、与红色对比明显的绿色等,色彩对比明显,设色鲜亮,用以显示将军的生机勃勃与威武勇猛,而脸部的黄色更象征着他性格暴躁、骄傲张扬的个性。《巴巴爸爸》中色彩的设定十分有创意,巴巴爸爸在法语中是棉花糖的意思,法国的棉花糖都是粉红色的,所以巴巴爸爸被设计成粉红色。巴巴爸爸的七个孩子是彩虹的七种颜色,颜色的不同代表着不同的性格。黄色的巴巴祖代表着快乐、希望,绿色的巴巴拉拉代表着智慧、平静,橙色的巴巴李波代表着积极的努力,画家巴巴伯是白色的,便于他把自己搞得五颜六色,紫色的巴巴贝尔代表着美丽,蓝色的巴巴布鲁代表着思考,红色的巴巴布拉伯热爱运动,代表着热情。巴巴妈妈是黑色的,与其他所有颜色对比鲜明。

(4) 动作要能展示角色性格

动漫角色造型中的动作造型是赋予动漫形象生命力的造型,如《美女与野兽》(图156)中会说话的茶壶一家,《铁臂阿童木》中拟人化了的喷壶和刷子等,他们的造型都具有人类的情感,并根据他们各自的结构巧妙地画出五官,他们的情态和动作,都传达着一种人的情感。迪斯尼的唐老鸭经常挥舞着拳头,张开大嘴巴蹦跳着,仿佛随时要与人决斗,表现出他暴躁易怒的性格。宫崎骏的作品《百变狸猫》中,一些被打败的狸猫瞬间变成跪地求饶的样子,但是一会儿又恢复成凶狠的原形。在狸猫大谈判中,狸猫们一会变成人,一会变成狸猫,很好地表现了他们的心理变化,十分具有趣味性。

图156 《美女与野兽》剧照

2. 场景造型设计

场景造型设计是根据剧本内容和导演构思而创作的动画场景设计稿,包括影片中各主场景色彩气氛图、平面坐标图、立体鸟瞰图、景物结构分解图。它提供给导演镜头调度、运动主体调度、视点、视距、视角的选择以及画面构图、景物透视关系、光影变化、空间想象

的依据，同时也是镜头画面设计和背景绘制的直接参考，起到控制和约束影片整体美术风格和保证叙事合理性和情景动作准确性的作用。一部动画片的美术风格很大程度上是依靠场景设计来体现的。

场景是动漫故事发生的背景，也是人物活动的场景。绚丽多彩的场景造型设计直接关系到动漫的观赏性和可信性。动漫的场景造型和镜头画面设计要同漫角色的风格协调一致，动漫作品才能更精彩。动漫场景造型主要包括空间、色彩、光影、道具等。

（1）空间要突出故事情境与氛围

动画场景造型的空间都是围绕故事的核心而设定的，在创意时要特别注意故事发生的特定情境。《狮子王》中有一个场景，当辛巴诞生时，所有的动物一起欢呼、雀跃，大象、长颈鹿、小鸟等共同构成了一个华美的空间，让人感觉雄浑壮美。动画片《骄傲的将军》中，将军府设计时吸取古代壁画中工笔重彩的技巧，用以突出建筑的雄厚壮美，亭台楼榭，殿堂高耸，配以百官祝寿、美女献舞的富丽堂皇的空间，反映出将军志得意满的骄傲心态，而村野小童玩耍的茅草屋，将军与平民比试箭法的水面则微风拂波，安逸自然，体现出宁静悠远的意境。当将军日益骄傲退步时，征战的枪被搁置在墙角，蜘蛛网几乎占据了整个画面，很好地演绎了对"临阵磨枪"这一成语。

（2）色彩、光影要展现物体的质感

动画场景造型中色彩和光影的作用非常重要，日本动漫创作者就擅长用同色系色彩变化来表现光源的变化和不同物体的质感。《侧耳倾听》（图157）中当日光照射进古董店时原本棕色的木制家具、红色的地板一下子变成了更深的棕色、更深的红色，细致地表现出家具店的古旧感。影片《萤火虫之墓》中深黑的夜光下萤火虫的飞舞发出微微光彩，以萤火虫为中心，由内而外渲染出不断发光的光源体，光影的效果十分突出，这是用以表现孩子们心中美好而微弱的希望之光。美国动漫创作者偏爱运用艳丽的补色对比，形成强烈的视觉冲击性，同时通过色彩的纯度和明度的对比来表现不同的层次关系，许多大型场景都使用透视变化来表现空间的纵深感。迪斯尼动画片《大力神》中，当代表正义形象的宙斯出场时使用一个仰视镜头，明朗的色调，身体散发着夺目之光，而代表邪恶形象的哈迪斯的身体则被挡在没有光线的阴暗角落里，周围空无一人，形成孤寂清冷的场景。中国水墨动画《山水情》中，以墨的"浓"、"淡"为色，辅以淡彩，水荷的淡绿色、船篷的淡蓝色、人物腰带间一抹红色生动自然地穿插在黑白墨色间，人物造型轻松写意，山水清秀淡雅，情境交融，散发出独特的东方审美意境。

（3）道具要推动故事的发展

动画场景中道具的作用也很明显，出色的

图157 《侧耳倾听》海报

道具创意能为动漫作品增色不少。如迪斯尼动画电影《小飞象》中小飞象的大耳朵就是一个很有新意的道具,小飞象丹宝有一双大大的耳朵,高兴时大耳朵舒展摇摆,失意时小丹宝用大耳朵包住全身,影片最后小飞象用大耳朵展翅高飞,冲破逆境,成为营救象妈妈的道具。动画片《狮子王》中,也有一个至关重要的道具——荣耀石。荣耀石是动物王国集体活动的中心,狮王在这里接受所有动物的朝拜,荣耀石是权力的象征。荣耀石在动画片中出现过3次,第一次是开场时,蓝天白云绿草,动物王国一片祥和,动物们聚集在荣耀石下,参拜老狮王木法沙,恭喜小狮王辛巴降生,这时动物王国生机勃勃;第二次是在木法沙遇害后,刀疤篡位,阴郁的蓝色和大面积的黑色暗示着黑暗的统治,王国在刀疤的残暴统治下类似地狱,荣耀石在昏暗阴云中,死气沉沉,光秃秃的岩石上没有草,显出压抑的氛围。第三次是辛巴重返时,动物们再次聚集在荣誉石下,此时太阳重新照耀草原,动物王国重新焕发生机。

4 画面分镜头台本设计的创意策划

画面分镜头台本根据文字剧本的提示,对画面构图、镜头剪接、场景变化、场面调度、运动时间的把握等方面都做出具象的图示,展现出创作者对段落以及镜头之间衔接的意图,其作用是帮助制作者在实际拍摄之前了解所要拍摄镜头的景别、角度。画面中的分镜

图 158　动画片《三个和尚》的分镜头台本

159 动画电影《千与千寻的神隐》的分镜头台本

头是导演的施工蓝图,也是动画片制作各部门理解导演具体要求,统一创作意图的执行依据和标准。分镜头台本设计时,要注意以下原则:

1. 要充分展现人物的性格与动作

动画片《三个和尚》的分镜头台本(图158)创意生动,展现了高、矮、胖三个和尚的表情、动作等丰富的信息,为动画片的拍摄提供了重要的依据。如分镜头台本第11—23表现了瘦和尚对菩萨的恭敬以及勤恳,人物造型生动、活泼;构图以全景为主,将瘦和尚所处的环境予以全面展示;场景变化较多,既有寺庙中的景象,又有河边的风景,既有菩萨端坐供台上的威严,又有瘦和尚跪在蒲团上的谦恭;故事的起承转合也符合逻辑,很有条理,揭示了瘦和尚独自一人时敬业尽责的形象。

2. 要表现角色个性与故事进展

宫崎骏也很重视分镜头台本的作用。其创作的很多动画都有富有创意的分镜头台本。如在《千与千寻的神隐》(图159)中,分镜头台本很好地展示了人物的个性,交代了故事情节的进展。《千与千寻的神隐》中有一组分镜头台本,表现的是千寻与"无脸男"到"钱婆婆"处,请求其拯救"白龙"的场景,揭示出千寻善良、勇敢、充满爱心的人物个性。这组台本共5幅,前2幅是千寻等在电车上的情景,以特写为主,表现千寻对电车环境的反应,后3幅是千寻与"无脸男"下车时的情景,以中景为主,表现千寻下车时的动态以及对"无脸男"的照顾;故事的节奏转换较慢,能充分展现千寻的个性。这组分镜头的独特创意之处就在于既交代故事进展,又很好地表现出人物个性。

第三节　动漫创制阶段创意策划

动漫产业的核心部分是动漫产品,创作者通过形象思维与逻辑思维的紧密结合将无思想、无感情、无生命的线条组成图画,将自己的主观愿望和理想转化为具体形象,赋予它们思想、感情、动作等,将图画与内容创造为富有生命力的动漫产品,可以说动漫产品的产生过程就是创意的过程。创意的精彩与否,决定着动漫作品是否具有艺术生命力,直接影响着动漫产业的成功这里以动画为例介绍动漫创制阶段的创意策划。

1　设计稿的创意策划

设计稿是根据动画片画面分镜头剧本中镜头的小画面放大、加工后的画稿。它是动画片创作的工作蓝图,是连接背景绘制人员和原画师最为关键的桥梁。如果没有设计稿,原画与背景将没有参照,原画角色的活动与背景容易产生分离。

设计稿一般有两个部分:一是人物(角色)动作设计稿,要求画出人物(角色)的动作、运动轨迹以及最主要的表情神态;二是背景设计稿,它要求按确定的规格画出景物的具体造型、移动或推拉镜头的起止位置。

充满创意的设计稿能为整个动画片奠定良好的基调,有利于生产出优质的动画片。如动画片《国王与小鸟》的人物设计稿(图160)通过仰头、挺胸的姿势和微眯的双眼将国王傲慢的、不可一世的神态表露无遗,很是传神。动画片《天空之城》的背景设计稿(图161)则用焦点透视的处理方法将城堡的整体面貌完整地呈现出来,塔楼、门洞等细节处理

图160 《国王与小鸟》的人物设计稿

图161 动画片《天空之城》的背景设计稿

展现了城堡的建筑风格,白云、蓝天表明城堡周围的环境氛围。人物活动的背景被细致地交代出来,有利于故事的展开。

设计稿在创意策划时要符合如下要求:

(1) 要充分体现出分镜头的意图,如动作、神态、构图等。设计稿的重点是完全按照标准的人物设定造型、道具设计、场景设计方案实施,不能有半点偏差。

(2) 角色和场景之间的位置关系,尤其是"对景线"①、光源方向以及运动轨迹的提示等一定要精确。

(3) 设计稿张的"对位孔"②及"规格板"③必须与原画、背景的对应部分一致。

(4) 设计稿上还要标明片名、镜头号、镜头长度、背景名称等相关信息。

传统二维动画与二维无纸动画在这个阶段的创意策划思路比较一致,而三维动画制作过程较为复杂,主要是建模环节,但创意策划的理念与前两者相类似。

2 原画的创意策划

原画是制作动画片的核心画面。在这一阶段,传统二维动画、二维无纸动画与三维动画的创意过程和理念相类似,即原画创作者在设计稿引导下,按照导演意图,设计每个镜头的关键动作,画出运动的要点,标出中间加几张动画,同时填写摄影表。

原画创作者相当于一般电影中的演员。他赋予角色生命,将其塑造成会说话、会思考的形象。他是角色形象的主要设计人,但不可能一个人将所有动作都做出来,通常只绘制

① "对景线"是解决两个运动的图像在互相遮挡时所采用的一种方法。要求以两物体的交界处为对景线,只画未被遮挡的部分。

② "对位孔"是由打孔机在纸上打出的标准统一的孔,通常是中间圆孔,两侧条形孔。作画时将纸套在对位尺上,使每一张画按共同的位置描摹或绘制。

③ "规格板"是画面统一的构图边框。它是在一张打好对位孔的空白纸上涉及的。"规格板"的边框就是电视屏幕的边框,也是电影银幕的表框或者摄影师的取景框。

动作的开始、中间及结束等关键部分,再进行编码并填写摄影表,其他的由助手完成。原画决定动画片中动体的动作幅度、节奏、运动路线、动态变化等。角色的动作是否具有表现力和感染力与原画设计有很大关系。在进行动画创意时,时间、轨目、分层、跳层、摄影表等需要着重注意。在创意策划过程中要注意以下原则:

1. 要交代出人物的处境

原画是动画片核心创意的主要体现,好的原画对于一部动画片的成功具有不可忽略的作用。很多原画创作者都开动脑筋、发挥创意,创造出经典的原画。如动画片的原画(图162)恰到好处地交代了千寻所处环境,为故事进一步展开铺平道路。

2. 要展现出人物关系

人物之间的关系是推动故事发展的动力,原画在创意时应交代出主要人物之间的关系,方便下一步的创作。图163则表明了坊宝宝(汤婆婆的儿子)、汤婆婆、千寻三者之间的关系。千寻是汤婆婆的员工,为汤婆婆打工,听从汤婆婆差遣;虽然汤婆婆是一个很有权势的老太太,但在儿子面前,她所有的威风都不见了,她只是一个普通的妇女,是一个疼儿子、对儿子言听计从的妈妈;千寻与坊宝宝的关系则是朋友关系,两者的地位是平等的,千寻用一种平视的视角对待坊宝宝,三种关系的同时存在增强了动画片的故事性。原画生动地展现了这种关系,有利于后续艺术创作的顺利开展。

图162 《千与千寻的神隐》

图163 《千与千寻的神隐》

3 动画的创意策划

原画,又称中间画,是动画片中的关键画面,动画则是关键画面之间的过程画面。动画张数多,就会显得平稳、顺畅;张数比较少,动作会转换得比较快。

1. 两种不同的原画创作风格

迪斯尼动画片的动画张数一般加得比较多,所以片中人物动作柔软且弹性十足。日本动画片的动画张数加得比较少,这样做的主要目的是为了节约资金,但并没有因此妨害故事情节的进展和人物形象的塑造,反而造就了一种独特的风格。动画人员的工作不是简单的机械劳动,他们需要配合原画设计完成复杂的动作过程,动画人员除了掌握创作动画的基本技法之外,还必须掌握动作过程的形态结构、透视变化以及运动规律等各种技

巧,用准确、生动的动画线条画出每个细小的动作,并将顺序号码填写准确,同时要认真读解摄影表的具体要求,尤其是多层动画互相交换层位的动画镜头,动画人员千万要注意。

2. 要突出创作者的思想和个性

作为一项重要的艺术创作工作,动画同样需要创作人员积极调动自己的创造性才能,用创造性的手法绘制出精彩的作品。很多动画创作人员在创作过程中都充分展示了自己的创意。如《移动的哈尔城堡》是宫崎骏的代表作品,通过动画他力图表现出对社会的独特思考,为此他设计出哈尔城堡这一重要物象。尤其是哈尔城堡移动时的动画,精彩地展示了城堡的姿态,使人们能够认同哈尔城堡"具有生命"这一理念。

需要注意的是,因为有了计算机的辅助,二维无纸动画和三维动画可以实现原画与动画创作过程的合一,通过设定的程序和指令自动添加动画,可以节省很多时间和精力,提高动画制作效率。

4 描线上色的创意策划

动画绘制完成后,需要进行描线上色工作。描线上色是原画和动画的最后包装,直接关系到影片的视觉效果。传统描线上色工作是将铅笔动画稿转描到透明的赛璐璐片上,包括两个步骤:先将镜头中的画面,用同规格的透明片逐张描线,之后在反面上色。特殊描线上色则将描线和上色合并为一道工序,按动画稿形象直接描绘到透明片上。现在,描线上色工作一般都在电脑上操作完成,方法是将扫描到电脑中的线稿再描绘一遍,使之更加清晰,作为上色的依据,之后再进行上色工作。线稿上完色后就成了具有丰富表现力的画面。相对于传统的手工操作方法,电脑上色操作更快捷,色彩更准确、鲜明,并且能在整体上观察到上色后的面貌,后期修改也颇为方便。在创意策划过程中,应坚持以下原则:

1. 要增加作品的真实感和立体感

图 164 动画片《国王与小鸟》(上色前)

图 165 动画片《国王与小鸟》(上色后)

巧妙、独特的描线上色工作能使动画片的形象鲜活、场景真实、情节动人，打动人心。很多描线创作人员都有着自己个性鲜明的创意，他们的努力使动画片具有了较高的品质。如城堡是法国经典动画《国王与小鸟》的重要场景，描线上色人员创造性的工作使它变得立体形象，富有质感。上色之前的城堡（图164）只是由简单线条构成的框架结构，而上色后（图165），几种颜色的巧妙搭配使得城堡马上变得立体、形象，给人以强烈的真实感。

2. 要增加画面的质感

与传统二维动画不同，在二维无纸动画的制作中，上色是利用资料库中的素材，在动画中选择一张或一段动画，对整层动画张同时上色。无纸动画软件的上色功能很丰富，在色系种类上，目前已有千万种颜色种类，可以进行无限制填充、线条上色和透明度处理。三维动画中的上色包括两个环节，第一环节是为模型上色，建模完成后的模型并没有颜色和质感，这就需要为模型上色和附加所需的质感，也就是材质贴图。通过该环节，可以使模型达到影片需要的艺术效果。早在动画阶段之前这一环节就已完成。第二环节是灯光设置，即对动画和材质完成好的模型做照明和色彩的处理。灯光环境的好坏会直接影响材质贴图的效果。恰到好处的灯光可以营造动画画面的细腻、逼真效果。

5 校对的创意策划

描线上色工作完成后，要进行拍摄，拍摄前必须送交核对部门进行全面校对。因为前边的制作是由很多人分别进行的，虽在导演监督下工作，且有详细周密的蓝图，但也难免会出差错。因此校对工作是必不可少的。传统二维动画、二维无纸动画、三维动画都需要细致的校对和检查。在校对时需要注意以下几点：

首先，检查描线上色的质量，看是否按指定的颜色上色；其次，检查有无缺少张数；最后，把一个镜头的人物画面同背景进行套对检查，这时要加倍仔细，看人物与背景的对位线是否准确，同时还要检查镜头的处理、移动背景、推拉镜头等。为了保证拍摄工作顺利进行，对校对人员的素质要求是很高的。

虽然校对人员的工作看似更加侧重技术层面，但实际上校对人员的创意对动画片的创作也有积极的作用。校对人员根据自己的经验，提出更合适的想法，可以为动画片增色不少，尤其在一些开创性的动画片上更是如此。剪纸片是中国动画家们开创的一种新的样式，在首部作品《猪八戒吃西瓜》的创作过程中，包括校对在内的广大创作人员充分发挥创意，终于独创出具有中国特色的动画片样式。

6 拍摄的创意策划

校对完毕之后，动画片就可以进行拍摄了。与故事片不同，动画片拍摄采取逐格拍摄的方式，摄影师根据镜头摄影表上的记录，一格一格地拍摄。传统二维动画拍摄一般在动画拍摄台上进行，台面上装有定位尺和移动轨道。机架四周放置照明灯具，摄影机被固定在机架上，拍摄时可以上下移动。动画拍摄台可进行多层拍摄和吊台拍摄及各种特技拍摄。计算机技术的发展使得拍摄变得较为简单。

拍摄是导演创作构思的实现过程,这一过程直接关系到最终的成品,因此受到创作者的高度重视。在拍摄工程中,动画摄影工作者的想法和创意构思也起着重要作用,他们的创意在很大程度上提升着动画片的品质和品位。

在拍摄动画片《大闹天宫》时,为了渲染神奇、虚幻的视觉效果,段孝萱动足脑筋,譬如为展现灵霄宝殿富丽堂皇的气氛,她将宝殿周围的发光线条,进行多层拍摄,多次曝光,使得发光体既有宝殿那种金光闪闪的感觉,又不失天宫"虚幻"的意境;在拍摄孙悟空饲养天马这场戏中,为了表现特定时间的转换,烘托环境气氛,段孝萱在较小的拍摄画面中进行局部彩色布光,并且变换颜色,使影片达到瑰丽多彩的艺术效果。影片整体色彩浓重,造型奇异,场面宏伟,独特的艺术构思和表现手法,使原著的思想性和艺术性得到充分展示,堪称中国动画片中的不朽之作。[①] 可见拍摄时的创意对于动画片来说同样重要,理应受到人们的重视。

由于直接在电脑上制作,所以二维无纸动画无需拍摄。三维动画则需要渲染如理,它是三维动画制作的最后一关,是将所有的模型和素材在设置好灯光参数以及调整好摄影角度后,运用三维软件进行合成处理,使三维的模型场景按动画片的形式展现,也就是一组有序的活动画面。这个过程就好似将模型和场景"画"出来,将每一帧渲染成一张张画面。参数设定以及摄影角度的选择也需要创意的发挥。

7 剪辑的创意策划

拍摄且冲洗好的胶片印刷成工作样片后,传统二维动画就到了剪辑阶段。剪接人员与导演按照分镜头剧本的次序进行全片的剪接工作。剪辑一般分初剪和精剪阶段。经过初剪去掉多余的画格,把分散的胶片按符号顺序连接起来。然后再根据导演的要求反复精剪,力求使画面连接流畅,故事生动,达到最理想的效果。所以,这是动画片蒙太奇的最终体现,也是一个再创作过程。当前动画片剪辑一般都是使用非线性编辑软件操作,不但速度快、效果好,还可以在画面上增加特殊效果,使影片呈现更多的变化与趣味感。

好的剪辑创意能够清晰地传达出创作者的意图,展示精彩的故事、塑造富有生气的角色,我国在1958年创作的剪纸艺术片《猪八戒吃西瓜》(图166)在剪辑上就做得很出色。动画片中猪八戒一共偷偷吃了4块西瓜,以吃第2块时最为精彩。通过剪辑处理,创作者展现出猪八戒吃西瓜时的各种神情和动作,把猪八戒偷吃时的愉悦和满足感表现得淋漓尽致,将他的贪吃、自私性格刻画得入目十分。通过动作,还把猪八戒俏皮、贪玩的个性展露无遗。通过这段剪辑,使得猪八戒的形象一下子变得生动起来。

对于二维无纸动画而言,做好的动画只是单独的镜头素材,需要进行后期特效的制作,加入转场效果、淡入淡出、各种绘画效果、模糊和锐化等特效,还可以导入三维动画的素材,将二维动画和三维动画结合起来。处理好的镜头素材,再根据故事分镜内容,对组合的镜头进行剪辑处理。

三维动画和二维动画一样,渲染好的只是一个个单独的镜头素材,需要进行剪辑编辑

① http://www.860571.org/bbs/dispbbs.asp? boardid=2&Id=1986,原出处《中国动画电影大师》。

图 166　动画片《猪八戒吃西瓜》中猪八戒吃西瓜的神态

与后期视觉特技制作。通过后期处理加入特效,如镜头衔接的淡入淡出效果,镜头层次的效果等,再根据故事分镜的内容进行剪辑。富有创意的剪辑也能带来令人耳目一新的效果。

8　配音配乐的创意策划

声音是动画片的重要构成要素,富有创意的声音能使动画片脱颖而出,获得人们的认可。对于传统二维动画、二维无纸动画、三维动画来说,配音配乐都很重要。剪辑结束后,如果采用的是先期录音的方式,制作时要将声音与动画进行同步处理。当然,也可以采取后期配音的方式。在创意策划时要注意以下原则:

1. 选用合适的配音演员

各个角色的声音由配音演员塑造,根据片中的不同角色选用适当的配音演员,按照全片的对白剧本,配音演员反复观摩样片,进行口型练习。个性化的声音能够深深打动观众的心。为此,很多动画片都会邀请一些大牌明星担任配音演员。如《玩具总动员》伍迪警长的配音,就由汤姆·汉克斯来担任。片中,伍迪是片中的一个重要角色,贯穿始终,所有

的故事都围绕它展开。伍迪警长原是安迪最喜欢的玩具,但新玩具巴斯光年的到来致使伍迪失宠,于是伍迪想尽办法除掉巴斯光年,但始终未能得逞。然而阴差阳错,伍迪和巴斯光年同被隔壁的玩具虐待狂小薛拿回家,并且险被毁灭,"两人"同心协力终于摆脱魔掌,踏上追赶主人之路,最终回到主人怀抱。汤姆·汉克斯略带忧郁而又充满激情的声音把伍迪的心理和性格完美地展现了出来。

2. 邀请影视明星参与配音

动画片《大闹天宫3D》邀请很多大牌明星参加,陈道明、陈凯歌、陈佩斯、张国立、冯小刚等都担纲主要配音,几个人的配音为动画片增色不少。如陈道明担任了玉帝一角的配音。陈道明曾在多部电视剧中饰演皇帝,是皇帝专业户,这些角色往往都是很有英雄气概、英气十足,而在《大闹天宫3D》中,玉帝(图167)却显得优柔寡断,小肚鸡肠,与陈道明以往扮演的角色差距很大。但在配音过程中,陈道明表现同样出色,他用自己特有的创意将玉帝小肚鸡肠却大气十足、阴阳怪气但柔性十足的个性充分展现出来,活化了一个"事儿妈"皇帝的形象。

图167 《大闹天宫3D》中的玉帝形象

第四节 传播阶段的创意策划

动漫作品不是动漫创作者直接传达给观众的,而是通过一定的媒介传播给观众的。在动漫传播阶段也要发挥创意的作用,动漫从业者运用自己精彩的创意可使动漫产品在传播营销阶段得到更大的价值。

当前动漫产业的传播基本依靠这几种方式:出版传播、影视传播、网络传播、手机传播。

1 出版传播的创意策划

漫画是动漫产业的重要组成部分，中外几乎所有的漫画都是通过在报刊上发表或出版书籍被大众所熟知的，与出版有着不可分割的联系。优秀的创意能显著促进漫画的出版传播。

漫画是动漫内容的试金石，是优秀动漫作者的培养平台。世界上很多动漫产业大国，首先是漫画大国。在日本，漫画出版是动漫产业链的第一个链条。首先，漫画在漫画杂志上连载；其次，在众多的连载作品中，出版社经过第一轮销售的结果统计出受读者追捧的作品，出版发行单行本；最后，才将最受欢迎的作品改编成动画，进而展开衍生品的开发。最受读者欢迎的必定是那些充满奇思妙想，妙趣横生，极具创意的作品。手冢治虫的很多作品就是先出版漫画，然后改编成动画片，如《铁臂阿童木》先在漫画杂志上连载，受到人们的热烈欢迎，后来改编成电视电影，也获得了巨大成功。其成功的原因在于作品中独特的创意：首先，阿童木是一个既具有人类情感，又具备超常能力的小机器人，它集中了人类和机器人两者的优势，很有魅力；新奇好玩的故事情节也是其获得成功的原因。

宫崎骏是现代日本动漫大家，他的很多成功动画电影也改编自其创作的漫画作品。如动漫电影《风之谷》是改编自同名漫画，塑造了娜乌西卡这一动漫明星，奠定了宫崎骏的地位。正是由于创作者在主题构思和人物设计方面的创意造就了这部影响深远的作品。还有许多名家，如岸本齐史的《火影忍者》（图168）、青山刚昌的《名侦探柯南》等，都是先经过漫画出版再改编为动画，获得巨大成功的。它们在人物塑造、故事情节方面也都有引人入胜的创意。

图 168　动漫《火影忍者》剧照

2　影视传播的创意策划

影视传播是动画传播和赢利的重要渠道。在传播过程中,也要注意发挥创意的作用。

1. 善于利用动漫角色做文章

与发达的电影业相联系,是美国动漫产业的一般做法。如《功夫熊猫》的全球票房约6.1亿美元,其中美国本土为2.1亿美元,影片总投资约1.5亿美元,本土票房收入已超过影片的投资额,全球票房收入是制作费用的3.65倍。分析其成功原因,会发现其在故事以及场景等各方面具有独特的创意,主要角色是阿宝这只憨态可掬的大熊猫,开始阿宝只是一个爱吃爱玩,稍显慵懒的小角色,但随着故事的推进它练就了绝世武功,最终拯救了整个村庄。小人物变身大英雄虽是美国电影的通常套路,但由熊猫这一具有浓郁中国色彩的动物担任这一角色还是很有想象力和创造力的。其在中国宣传时,主打阿宝这一"中国元素",受到了中国观众的青睐,其滑稽搞笑的动作和言语最终征服了亿万观众。其场景采用了中国传统的水墨画作为主基调,具有浓郁的田园色彩,营造了宁静祥和的氛围,令人向往。

在中国电影市场上,动画电影也占据越来越大的份额,2009年初上映的成本仅600万元的《喜羊羊与灰太狼之牛气冲天》(图169)取得了1亿元的票房,2010年上映的《喜羊羊与灰太狼之虎虎生威》票房1.25亿元,2011年《喜羊羊与灰太狼之兔年顶呱呱》票房1.43亿元,2012年《喜羊羊与灰太狼之开心闯龙年》票房达到1.59亿元,2013年《喜羊羊与灰太狼之喜气羊羊过蛇年》票房接近1.2亿元。《喜羊羊与灰太狼》系列连续五年都能取得良好的票房收入,与其在角色、故事的创意有重要的关系。五部电影的主要角色虽大体相同,但每年都会有新鲜角色加入,在视觉上给人造成新鲜感,如《喜羊羊与灰太狼之牛气冲天》中加入了哞恰恰等角色,《喜羊羊与灰太狼之兔年顶呱呱》中加入了兔小弟小乐等,值得注意的是每年所添加的角色都跟当年的生肖关联,其结果就是为观众讲述了一个又一个喜羊羊版的生肖故事。在故事方面,四部电影根据当年的生肖设定了不同的、精彩的

图169　《喜羊羊与灰太狼之牛气冲天》剧照

情节,如《喜羊羊与灰太狼之虎虎生威》是羊狼联手共同打败恶霸虎威太岁的故事,《喜羊羊与灰太狼之开心闯龙年》是喜羊羊与灰太狼等联手打败小神龙拯救龙乐园的故事。这些故事都符合了正义必定战胜邪恶的道德定律,但并不雷同,而是各有巧妙之处,做到了妙趣横生。

2. 注意影视市场的细分

日本动漫产业对动画的播映分的比较细致,主要有 TV 版、剧场版和 OVA 版三种。TV 版是在电视上播放的动画版本,一般制作成本较低,日本的《机器猫》、《圣斗士星矢》、《灌篮高手》等。虽然成本较低,但在角色、内容、场景上往往也有独具一格的创意,如《灌篮高手》的主要角色樱木花道是一个精力充沛、张扬、敢爱敢恨又略显滑稽的人物,流川枫则是球技高超、冷冷的而又酷酷的大众情人,两人的对手戏吸引了大量的观众。其内容并不复杂,但创意十足,表现了几个爱好篮球的高中生为梦想拼搏的故事。这部动画片巧妙之处在于生动地表现出了每个人不同的梦想,如樱木花道参加篮球队是为了赢得赤木晴子的芳心,流川枫是为了成为日本第一,将来能去 NBA,三井是为了证明自己。

剧场版,就是在电影院播放的动画作品,制作水平很高,在内容上一般与 TV 版有所差异,甚至独立成章。宫崎骏大部分作品都是剧场版,如《风之谷》、《天空之城》、《龙猫》(图 170)、《千与千寻的神隐》、《移动的哈尔城堡》,每一部作品都有着新鲜的、独特的创意。如《龙猫》描绘了一个带有科幻与神话色彩同时又有早期工业革命味道的景观,体现了作者对高度发达的科技的恐惧和担忧,引人深思。

图 170 《龙猫》剧照

独具创意的 OVA 版,不是严格意义上的影视动画,因为它只出售录像带和光盘的动画作品,不在电视和影院播出。因其播映时采用的媒体主要是电视机,因此将其放在影视媒体中进行讨论。OVA 版不通过电视或者电影院,而是由感兴趣的观众主动寻找购买,以影碟及录像带的形式发行。比较有代表性的 OVA 版动画有《古灵精怪》、《银河女战士》、《乱马 1/2》等,OVA 版在故事上同样需要有创作者发挥自己的创意,塑造个性十足的人物,编写精彩的故事。如《乱马 1/2》的主角早乙女乱马是一个"遇到冷水就会变成女孩、遇到热水就会变成男孩"的人物,他的这一特点使故事变得非常精彩。

3　网络传播的创意策划

网络是一种新的传播媒介，与传统的出版、影视相比，它的生产成本大大降低，传播范围却十分广泛，又可以及时得到观众反馈，投资回收的周期也大幅降低，便于企业进一步再生产。

1. 重视 FLASH 的作用

动漫在网络上传播的方式多种多样，以 FLASH 形式为主，大多以 FLASH 短片进行传播。FLASH 的特点是投入少，传播快捷，能在较短的时间内给观众留下深刻印象。其典型代表有韩国的流氓兔系列，我国台湾地区的阿贵系列、《大话三国》系列（图 171），大陆的小破孩系列。这些作品中也都有很多的独特之处，如《大话三国》系列主要有两种类型的作品，一类是通过动漫版的三国人物讲解各种各样的知识，例如台风、防火等，形式新颖，语言幽默，很容易被人们接受；另一类是用现代的观念去解构三国，将魏蜀吴三国描述为三个公司，刘备、曹操、孙权变身三个公司的总裁，三国之间的战争也变成了现代商战，这种做法显得很有创意，趣味性十足。同时随着网络技术的发展，越来越多的动漫也通过视频进行传播。

2. 重视网络原创动漫的创作和连载

网络动漫连载是网络动漫传播的另一种方式，近年也逐渐火爆。有妖气原创漫画梦工厂是国内较有名的动漫原创网站，于 2009 年 10 月正式上线，网站通过自由的原创漫画发表形式，迅速汇聚了海量本土漫画家，并以巨大的用户积累，优秀的网络产品，有效的收费机制为后盾，从事原创漫画的互联网创作，营销，推广及商业化工作。通过大力整合作品资源，帮助漫画作品向出版，无线，改编等领域谋取广阔的商业发展[①]。当前已出版《星梦战士》、《神明之胄》、《雏蜂》、《拜见女皇陛下》等多部漫画作品，连载的原创搞笑漫画《十万个冷笑话》制作了 4 分钟的动画片，成功实现了动画化。究其原因在于故事有着独特的创意，《十万个冷笑话》自 2010 年 6 月开始连载以来，就受到了网络读者们的疯狂喜爱。至今总人气已突破 550 万。这部搞笑风格的作品，内容主要是以短篇历史故事为主，集各种冷笑点和各种吐槽点于一体，给读者带来别具一格的体验。

3. 线上传播与线下传播的互动互促

线上传播与线下传播的互动也是一种较有创意的网络传播方式。许多知名的网站纷纷与动漫产业携手打造网络动漫。中国最大的原创文学门户网站起点中文网建立了起点动漫网，免费为创作者提供发布平台。同时依托强大的中文

图 171　《大话三国》截图

① 有妖气官方网站，http://www.u17.com/z/help/about_intro.html．

网付费用户基础,推出了漫画签约模式。目前已经签约了由起点风靡的网络文学改编的《九鼎记漫画版》《阳神漫画版》《鬼吹灯漫画版》等作品。同时,许多传统的出版商也开始关注通过网络连载并受到欢迎的漫画,将其出版。因为连载时已经聚积了一定的人气,出版商不需从零开始宣传,省却了很多精力和成本。草根漫画家通过低成本的网络传播漫画方式获得了关注,取得了版权。如反映日益严重的剩女现象,表现剩女心理的漫画《一定可以嫁出去》,讲述80后夫妻间趣事的漫画《麻辣夫妻》等都是通过中文网站天涯社区的连载,获得大众的追捧,因而被出版商关注进而出版。这些作品在内容上别出心裁的创意都是获得成功的关键。

4 手机传播的创意策划

手机也是一种全新的动漫传播媒介,动漫可利用人们随身携带的手机进行传播。这种方式极大地拓展了人们欣赏动漫的自由度,打破空间、时间上的限制,比网络传播更为便捷,被称为"带着体温的传播媒介"。

1. 手机动漫及其主要方式

与网络动漫传播一样,手机动漫传播也是动漫从业者锐意创新的展现,是网络动漫传播的延伸。手机动漫传播是指动漫创作者通过无线通讯网络将动漫作品传输到手机终端提供给受众阅读、观看、转发及下载的动漫传播方式。包括手机动画、手机漫画、手机游戏、手机屏保、动漫杂志手机版等多种动漫产品形态。对于动漫产业来说,手机传播是巨大的传播及营销渠道。手机运营商中国移动和中国联通都纷纷推出了手机动漫的服务。截至2012年上半年,中国移动手机动漫基地实现收入9 000万元,月收入实现2 000万元,预计到今年年底,动漫基地将实现收入3亿元。基地内容合作伙伴已达375家,漫画作品28 907部,动画作品26 199部。[①]

2. 传播要与观众心理密切结合

为鼓励手机动漫产业的发展,文化部等多部门组织中国原创手机动漫游戏大赛,至2012年已成功举办七届,期间产生了大量独具创意的作品,促进了手机动漫产业的发展。如获第六届MOCA金奖的作品是sinbawa漫画,该漫画分别描绘了人生的几种状态,其中一组是"上学时你听到哪些话最崩溃",由7幅漫画组成,分别是"这周六补课"、"明天准备考试"、"回去叫家长签字"、"现在念下考试成绩"、"明天让家长来一趟"、"我们讲完这点再下课"、"明天检查背课文不会的留下",刻画了儿童时期学生最害怕的7件事,很切合现实。7幅漫画生动表现了学生的各种恐惧表情,在现实基础上进行了适度夸张,很有创意。此外,比赛的官方网站摩卡手机动漫网本身也是一个手机动漫平台,提供手机动漫、手机动画、手机游戏的下载业务。

① 《动漫壹周》,2012年7月4日,总290期,第10版。

第五节 动漫衍生品开发阶段的创意策划

动漫衍生品是与动漫形象相关的游戏、玩具、服饰、生活用品、主题公园等系列产品。广义而言，动漫衍生品包括内容衍生品与形象衍生品两大部分，前者主要指与动漫作品内容相关的小说、游戏、DVD 等，而后者则比较广泛，涉及玩具、服饰、文化用品、主题公园等借助于动漫形象开发的商品及形象等产品。按载体和表现形式分类，动漫衍生品可分为三类：一类是音像制品；一类是生活用品，包括玩具、服饰、文化用品等；一类是主题公园。动漫衍生品是整条动漫产业链中产生利润最多的一环。许多动漫产品自身不产生利润，主要发挥着宣传和品牌推广的作用，而是通过销售衍生品获得利润。会展活动是动漫产品销售的重要方式，在这里我们一并进行讨论。

1 动漫音像、图书制品的创意策划

与动漫作品配套发行的各种音像产品是动漫产作品常见的衍生品。这种产品不仅有各种动画 VCD、DVD，还有动漫作品的音乐大碟，都很受人们欢迎，因为动漫作品中的许多配乐都是由著名音乐家创作的。其中"原声音乐大碟"最受狂热动漫迷的追捧。原声音乐大碟也称"OST"，收录动漫作品中的原创音乐、片头曲、片尾曲、配乐，等等，品质较高。例如，《变形金刚 2》的主题曲就是由林肯乐队演唱，并在电影上映后推出了 OST，取得了很好的销售业绩。

各国都很重视动漫配音配乐，动画电影《宝莲灯》的插曲《想你的 365 天》由李玟演唱，很好地诠释了剧情，表达出沉香对母亲的思念以及坚决救母的决心，很有感染力。精彩的内容使 OST 获得了人们的认可。日本也十分重视动漫配音，日本的配音者有自己独特的

图 172　游戏《超人总动员》截图

名称"声优",声优用各种富于变化的声音精细的充盈着动漫人物的灵魂,塑造着动漫形象。有一批对于完美声线追求的动漫迷们是"声优"忠实的FANS,"声优"们也会有自己的作品进入影像市场销售,这是一种特殊的动漫音像衍生品。

动漫游戏也是动漫的一种衍生品。许多经典的动漫作品都被改编游戏,如《功夫熊猫》、《超人总动员》(图172)等。

动漫企业除了通过与各种产业结合外,有很多还建立了专门营销动漫衍生品的专卖店,如根据宫崎骏动漫作品《龙猫》建立的以"龙猫"动漫衍生品为主的"龙猫专卖店",里面出售《龙猫》动画片的DVD、动画原声CD以及其他类型的衍生品。动漫周边专卖店的出现给动漫产业更大的传播和销售空间。《蓝猫淘气3000问》热播后,各地也出现了蓝猫专卖店,店内也销售动画片的DVD、CD等音像制品,同样取得了不错的销售成绩。

很多动漫产品,尤其是动画产品获得成功后,也会推出相应的图书出版物,这也是一种重要的衍生品。如2009年,《喜羊羊与灰太狼之虎虎生威》同名电影图书出版权被江苏少儿出版社以2 000万码洋夺得,创下了中国原创动画电影图书的新纪录。之所以卖出高价,与电影中充满新意的精彩故事有着不可分割的关系。

2 动漫生活用品的创意策划

动漫产品获得成功以后,往往会推出相关的生活用品。一般而言,动漫形象越成功,其生活用品销售的业绩也越好。动漫生活用品的开发始自迪斯尼,早在1930年,迪斯尼就将米老鼠和米妮的形象授权给儿童笔记本商使用,开启了动漫生活用品开发的先河。近年来迪斯尼旗下的皮克斯工作室推出了《汽车总动员》系列动画电影,不仅在票房上获得了巨大收益,而且迪斯尼为它们开发的服装、文化用品等生活用品也备受人们青睐,收获数十亿美元的收入。

图173　维尼小熊毛绒玩具

玩具制造业占据动漫周边衍生品的大部分份额,动漫企业通过各种方式将自己的产品与玩具结合,从深受男孩子喜欢的变形金刚、多啦A梦等组合类模型到受到女孩子追捧的HELLO KITTY、维尼小熊毛绒类玩具(图173)都是动漫玩具的经典之作。动漫产品在用强大的号召力促进玩具的营销时,玩具的热销也反过来促进了动漫产品的普及,例如肯德基、麦当劳每隔一段时间就会推出各种具有动漫玩具形象的套餐活动,通过消费者对动漫形象的喜爱吸引更多的人来就餐,同时,肯德基、麦当劳遍布全球强大的营销阵容也为动漫产品做了很好的宣传推广。国内的喜羊羊系列玩具也是深受小朋友喜欢的动漫形象,喜羊羊是很多小男孩心目中的英雄和偶像,美羊羊成为了女生的最爱,灰太狼、懒羊羊等形象的玩具受到小朋友追捧。人们喜欢这些动漫玩具的一个重要原因是对动漫作品中某些形象的认可。正是由于突出的创意,造就了它们的独特个性,赢得了人们的喜爱。

3 动漫主题公园的创意策划

主题公园是指基于一个或者几个主题进行整体环境布置和娱乐项目设置的公园。动漫主题公园是动漫产业重要的衍生品,世界上第一个主题公园是由迪斯尼公司于1955年建立的,迪斯尼公司依托其创造的著名动漫经典形象"米老鼠"、"唐老鸭"、"白雪公主"等,独具创意地将游乐场、公园、旅游度假中心完美地整合在一起,建立起一个如梦般的迪斯尼童话世界。迪斯尼主题公园有"迪斯尼小镇"、"明日世界"、"幻想世界"等不同主题的游乐区域。在园中,人们可以看到迪斯尼经典人物的表演,还可以与喜欢的动漫人物一起唱歌跳舞;体验根据迪斯尼动漫故事设置的刺激、魔幻的娱乐设施,如以森林之王为主题的河流之旅。通过主题、情节、场景的安排,人们可以充分感受迪斯尼的动漫文化魅力。如今,迪斯尼公司在日本东京、法国巴黎、中国香港(图174)、美国佛罗里达和南加州建立了5座主题公园,为迪

图174 香港迪斯尼乐园

斯尼公司带来丰厚的盈利,仅仅一天的门票收入就超过百万美元,主题公园的收入占据迪斯尼公司总营业额的三分之一以上。2009年,上海迪斯尼主题公园的计划获批,最早于2014年开园营业,这是迪斯尼公司向具有市场潜力巨大的中国内地市场的战略性进军。

除了迪斯尼之外,其他国家也有类似的动漫主题公园。在日本东京,有以宫崎骏的动漫作品为主题的吉卜力博物馆主题公园。吉卜力是宫崎骏的动漫工作室,在吉卜力博物馆中,人们可以进入其中亲眼看到动漫作品是如何制作出来的,还可以与喜爱的动漫形象摄影留念等。此外,还有根据动漫作品设立的各种临时性的主题乐园,如2007年在北京海淀体育馆就以动漫作品《机器猫》为主题设立了日本多啦A梦主题乐园等,这些近距离地与动漫产业的接触,更加增添了人们对动漫的喜爱,为动漫产业带来了巨大的效益。

4 动漫会展的创意策划

动漫会展一般包含动漫作品展示、动漫衍生品销售、电玩邀请赛、COSPLAY大赛、动漫论坛等多种内容。动漫企业通过动漫会展宣传与销售自己的动漫产品,扩大知名度,同时拉近与消费者的距离;通过各种大赛选拔动漫创意人才;通过动漫论坛,与同行进行交流,互相促进。动漫会展是展示企业形象、销售衍生品的重要方式之一,为动漫产业的发展提供着良好的契机。香港动漫电玩节是亚洲地区影响最大的动漫会展之一,2012年7月27至31日第十四届动漫电玩节(图175)共吸引了170多家国际品牌和参展商,展出

动画、漫画、电玩、游戏、玩具模型等。此外,精彩的表演和娱乐活动也为动漫电玩迷们提供了一场感官盛宴。展期适逢伦敦奥运揭幕,这也让场内掀起一片英伦风,有参展商推出英国御林军和米字旗双层巴士毛公仔,还有附带伦敦红色双层巴士和黑色的士配件的伦敦塔桥模型等,广受市民欢迎。除奥运风劲刮外,展会还特别举办多项推动内地和香港动漫文化融合的活动,如首次举办"内地、港台、日本COSPLAY嘉年华",第四届"原创漫画新星大赛"也首次对中国内地参赛者开放。"内地香港独立漫画家联展"更集结两地漫画家同场展出作品。另外"动漫名家签名会"连续四天邀请到香港、日本和中国内地的动漫名家到场。再加上"香港原创动漫人型设计比赛"、"动漫COSPLAY大赛"、"动漫COSPLAY自由行"、"女仆书房"、"Heartbeat青年音乐祭"等一众精彩节目点燃玩家热情[①]。

图175 第十四届香港动漫电玩节LOGO

图176 《暗黑3》猎魔人的COSPLAY形象

作为动漫会展特色环节的COSPLAY是动漫产业中最具创意的展示形式。COSPLAY,即真人扮演动漫角色(图176),消费者自己动手还原制作出动漫作品中的服装、装饰、道具,化妆打扮成动漫形象的样子进行展示。在日本,COSPLAY已经形成了一定的商业规模,有专门生产COSPLAY服装的公司,有COSPLAY表演的专业团队,有COSPLAY教程、COSPLAY网站,等等。在COSPLAY表演中,COSER们可以通过独特的服饰道具加工、面部化妆、动作表情及舞台灯光的设定等自己创意出以动漫作品为基础的不同剧情,不同风格的动漫造型惟妙惟肖展示在现实世界,吸引着观众的眼球,越来越多的政府部门通过关注支持动漫会展加强了对动漫产业发展推动。

① 据《借势奥运,2012香港动漫电玩节劲吹英伦风》,《动漫壹周》,2012年7月31日,总第294期,有改动。

本章思考题

1. 动漫创制阶段创意策划。
2. 动漫营销阶段的创意策划。
3. 动漫传播阶段的创意策划。
4. 动漫衍生品开发阶段的创意策划。

网络游戏创意与策划

网络游戏是在数字技术发展的平台上产生的一种新型娱乐形式,最早产生于19世纪60年代的美国。虽然起步较晚,但是已经逐渐成为各种网络终端硬件平台的重要传播内容,并日益成为一种普遍的娱乐方式。电影、动漫艺术手法的运用,使得网络游戏的艺术水准不断提高,虚拟交易、社区营销的影响逐渐被社会所重视,在经济领域、艺术领域、社会领域呈现出一定的整合能力,成为当前拉动创意产业市场发展的一个重要引擎,其庞大的玩家基础更促使网络游戏成为一种新兴的游戏媒体。目前,网络游戏产业作为文化创意产业的一个极其重要的分支,在许多国家已经超过影视产业的收入成为国家的支柱性产业。

第一节 网络游戏概述

1 关于网络游戏

1. 网络游戏的定义

网络游戏(Online Game),又称"在线游戏",简称"网游",是电子游戏的一种,文化部2010年发布的《网络游戏管理暂行办法》中对网络游戏界定为"网络游戏是指由软件程序和信息数据构成,通过互联网、移动通信网等信息网络提供的游戏产品和服务"。

网络游戏作为一种新型的数字娱乐方式,是依托于数字技术、网络技术、信息技术发展起来的,是可以多人同时参与的、具有可持续性的交互式在线游戏。网络游戏旨在实现娱乐、休闲和交流的目的,是集休闲娱乐、商业运作、艺术创意于一身的数字产品,是人类游戏精神在数字平台上的延伸。

2. 网络游戏的特点

(1) 仿真性

仿真性即游戏的虚拟现实性。游戏中构建了一个仿真的虚拟世界,玩家得到的是一种真实的心理体验,同时生存于现实和幻想的空间,穿梭其中。

图177　玩家在华山竹林相会

图178　玩家举办婚礼

注重虚拟空间的仿真性,这是营造代入感和沉浸感的基础。游戏空间是对自然环境、社会环境以及社会行为系统的模拟,游戏中故事发生的环境、虚拟交易等都与现实有着内在的相似性,玩家身处其中就如同在现实中一样,可以扮演不同的角色在其中不断成长,相互交往,可以拥有友情、爱情,甚至还可以结婚生子(图177、图178)。玩家在这一空间中,得到类似真实社会中的自由的心理体验,即便是一些在现实生活中无法实现的东西,也可以在这个虚拟世界里梦想成真。随着3D技术的应用,游戏在画面清晰度、技能效果、动作自由度等可视化方面都有了新的突破,造型在模拟现实的基础上,经过夸张、变形等的数字技术处理后,有了超越现实的奇观化效果,游戏已成为人们幻想生存的数字化真实空间。

(2) 即时互动性

提供在线即时交流,是网络游戏相对于单机游戏的最大优势。游戏规则、游戏角色和任务等的设计都是围绕这一特点进行创意策划,通过即时互动吸引玩家主动参与。即时互动性体现在人与机器的互动和人与人的互动,其中人与人的互动又包括在线的即时互动和线下的社会互动。

(3) 游戏进程的黏性和不确定性

游戏的黏性体现在玩家对游戏的忠诚,是由画面效果、游戏机制、玩家投入的资金、成长的需求等诸多因素共同决定的。这种持续性和游戏进程的不确定性密切相关。游戏规则的创意策划使得这一过程中充满了冲突和不可预测性,吸引着玩家的好奇心,在不断迎接挑战、获得奖励的经历中得到现实中无法实现的成就感、爽快感和愉悦感。不同的游戏策略可能会玩出不同的效果和结局,甚至在一些大型游戏中,只要你想继续玩下去,游戏将永远没有结局。

游戏的黏性特质为商家带来了明确的、忠诚度高的目标玩家群体,正是这一资源成为游戏产业优于其他娱乐产业的重要基础。

(4) 娱乐性

网络游戏的产业属性准确地说可以概括为"数码娱乐产业"或"电子娱乐业"。把握游戏的娱乐性,在内容创意和营销策划中突出感性色彩、满足玩家心理需求是游戏成功的基础。

3. 网络游戏基本类型

图 179　不断更新的游戏版本

根据不同的标准,网络游戏有不同的分类方式。

根据使用形式可以分为基于浏览器的网页游戏,简称"页游",和基于客户端形式的网络游戏,简称"端游"。前者不用安装客户端,通过浏览器打开链接,即可访问和操作;后者是由开发公司构建的服务器提供游戏,需要下载客户端连接上公司服务器进行游戏。

按照网络游戏的内容分类,目前较为流行的类型有:角色扮演类(RPG)、策略类或战争策略类、动作类(ACT)、休闲竞技类游戏等。

根据游戏用途的不同可以分为以娱乐性为主的网络游戏和严肃游戏。严肃游戏是网络游戏在教育、管理、军事等社会各个领域的延伸,依托游戏的形式和规则,达到知识普及、专业训练等目的,例如军事游戏《光荣使命》。

另外,根据呈现画面运用的数字技术的不同,又可以分为 2D、2.5D、3D 等不同版本的游戏,根据游戏规则又可分为即时制和回合制游戏,例如,2D 回合制游戏《梦幻西游》、《大话西游 2》,2D 即时制游戏《大唐豪侠》,3D 游戏《天下贰》,等等。

不同的游戏类型的划分便于游戏开发商参考,当某一类型受市场追捧的时候,开发者就能够对这类游戏的爱好者进行同类型游戏的跟进开发(图 179),制作过程中,可以依托类型进行创新,策划、程序、美工的工作都将大大简化;对于游戏者而言,如果每个游戏都有一套全新的游戏机制,那么,每玩一款新游戏就必须从头学习这款游戏的操作,这就会在一定程度上打消游戏者的积极性。

2　游戏性及其评价标准

游戏性是由互动性、系统、操作、AI等的总和而表现的游戏乐趣,是使玩家沉迷其中的吸引力,是游戏的本质与灵魂,但是对游戏性的概念却没有确切的定论,对游戏性的评价标准也没有量化,尽管如此,游戏性仍然是游戏创意策划的核心所在。

1. 什么是游戏性?

"游戏性"又称"可玩性",指激发游戏特有乐趣与体验的必要元素的集合,是用来衡量、评判玩家在某一特定游戏中体验的指标,包含"游戏的具体操作方法"和"游戏的抽象趣味整体"双重含义,不同类型的游戏有各自的游戏性。

一款成功的游戏要始终以玩家体验为核心,让玩家沉浸在虚拟的世界中,体验一个不可预测的、充满挑战和乐趣的过程,其中,能够激发游戏乐趣的游戏性元素有:扮演、竞争、冲突、冒险、动作、益智、创造、探秘、成长、管理、群聚等,通过各类元素的创意组合,激发玩家的原始快感,这种快感就是玩家玩游戏的主要动力,例如爽快感、成就感、融入感,通过情绪的调动,获得现实生活中无法实现的快乐,从而实现对游戏性的体验。

游戏性的创意在很大程度上取决于设计师的直觉和经验,但是作为集体创作、需要投入市场的商品,对游戏性的理解和评价又不能完全局限在直觉阶段,需要在玩家的反馈中进行深度的分析和总结。

2. 挑战是游戏性的中心

挑战通常是游戏性的中心,取决于目标和妨碍玩家达成目标的障碍。挑战的一些基本方式有:

(1) 时间的挑战:允许玩家只能在一个确定的时间内完成任务,也通常和其他的挑战结合在一起。

(2) 技巧的挑战:玩家需要快速地作出决定,通过一些需要技巧性的操作来克服他所面对的障碍,可能是物理性上面的技巧,也可能是一个智力上的挑战。

(3) 耐力的挑战:与时间的挑战相反的类型,取代了在限制的时间内完成一个任务,耐力的挑战测试玩家能在坚持不住之前走多远。

(4) 记忆或智力的挑战:这个类型的挑战需要玩家对游戏有一定的了解,为了完成任务或者赢得胜利,玩家需要记住某些特定的按键来控制角色发动连续攻击,或者记住他所走过的道路来通过迷宫和复杂的地形,等等。

(5) 机智或逻辑的挑战:有点类似智力的挑战,机智的挑战需要玩家破解原先不知道答案的谜题,例如用不同的按钮组合来打开一道门,《古墓丽影》就包含了机智类的谜题。

(6) 资源控制的挑战:给予玩家一定数量的资源,他必须利用这些资源在用完资源之前完成一个目标,如在《魔兽世界》等策略类游戏中,玩家必须利用有限的资源去赢得游戏。

3. 游戏性的评价标准

虽然不同的游戏类型有不同的情感体验,成功的游戏往往展示出类似的共同特征。

一般来讲,大致可以从以下几个方面来评价一款游戏的优劣:

(1)趣味性。包括操作的乐趣、探索的乐趣、练习和成长的乐趣、收集的乐趣、培养的乐趣等等,趣味性的实现需要兼顾玩家的感性体验和游戏动机。

(2)艺术性。随着游戏技术的成熟和种类的日益繁多,玩家对游戏画面等艺术要素的要求越来越高,游戏的艺术性可以通过主题、剧情、画面、音乐音效等各种要素来展现游戏的优劣,并借鉴艺术的标准进行评价。成功的精品游戏也一定是具有一定艺术水准的游戏。游戏的艺术表现直接影响着后期衍生品的创意开发。

(3)多样性。包括故事情节、角色、道具、技能以及游戏进程、活动、优惠奖励的多变丰富,由于游戏内容的丰富性,玩家的游戏乐趣不会随着次数的重复而减少,不会因为重复游戏产生厌烦。

(4)完整性。尤其是在大型角色扮演类游戏中,游戏设计师创意的是一个完整的世界,世界组成上包括:世界起源、故事背景、政治、经济、道德、阵营(派别、种族、国家);在游戏内容上包括:地理、人文、种族、技能、怪物、NPC、音乐风格等,不仅包括外在开阔的故事背景、优美的画面、明确的故事主题,还包括严格的社会性、有严谨的职业系统。

(5)平衡性。包括阵营之间的平衡、职业平衡、技能平衡、地理分布平衡、获利收益平衡、商业平衡等等。

(6)冲突性和不可测性。游戏具有博弈的属性,游戏中无法预测结果的持续冲突是游戏活力的源泉。传统的戏剧性冲突可以分为以下几类:角色与角色对抗、角色与自然对抗、角色与自身对抗、角色与社会对抗或角色与命运对抗。作为游戏设计师,要用另一种形式将游戏中的冲突分类:玩家与玩家对抗、玩家与游戏系统对抗、玩家与多个玩家对抗、

图180 游戏键盘介绍

玩家队伍与队伍对抗等。[1] 冲突让游戏呈现出戏剧性内容和变化多端的游戏进程。

（7）安全性。包括游戏服务器的安全性，如玩家游戏数据、个人信息的保存；交易的安全性，在大型网络游戏中，虚拟交易的范围和交易额度逐渐扩大，游戏需要对玩家账户给予充分的安全保障；以及对违规和作弊行为的处理和预防，维护游戏公平。

（8）效益性。例如玩家的成长性，游戏中能学到的知识、游戏技巧的提高、游戏对分析解决问题能力和人际交往能力的锻炼，等等；又例如游戏中能获得收益，包括游戏币、虚拟装备。注重增加玩家效益，是游戏创意策划的重要方面。

（9）操作性。运用于计算机键盘（图180）与鼠标相结合，适合各种年龄段玩家。操作简单，容易上手。

另外，由于游戏逐渐延展到军事、教育、医疗、企业管理等领域，严肃游戏的产生除了对以上游戏性的要求外，需要产品具备实用性特点。

3 游戏负面影响的预防

对利益最大化的盲目追求导致了游戏市场中充斥了一些色情、暴力的敏感内容。需要有一套科学的审查体系防止游戏负面影响的过度泛滥。

美国采用 ESRB(Entertainment Software Rating Board)分级制度（图181），根据游戏内容分为7个等级，以帮助家长更好地控制或防止未成年人接触不健康内容，具体见下表[2]；日本采取 CERO(Computer Entertainment Supplier Association)分级制度（图182），共分为 A、B、C、D、Z 五个级别，标识及其含义如下[3]：

欧洲一般采用 PEGI(Pan European Game Information)分级制度，将游戏分为3岁以上、7岁以上、12岁以上、16岁以上和18岁以上5个年龄推荐等级。

我国《绿色游戏推荐标准》也借鉴了以上经验，带有分级性质，并推出防沉迷系统以控制网瘾；文化部出台了《网络游戏管理暂行办法》，要求所有网络游戏经营单位必须在运营产品的官网、游戏登录页面的显著位置自行提供产品"适龄提示"的标志，18岁以下标注字体颜色用绿色，18岁以上用红色。

目前，我国对网络游戏的运营审批已经建立了比较严格的流程体系，而游戏分级制度如果确立并独立出来，无疑是在现有内容监管方面上又加上一个新的标准，但如果操作不当，可能会对游戏产业产生消极的影响。

作为文化产品，游戏开发商、运营商应当积极营造健康形象，在追求经济利益的同时，担负起一定的社会责任，共同抵制游戏的负面影响。

[1] 黄石，李志远，陈洪编著：《游戏架构设计与策划基础》，清华大学出版社，2010年，第146页。
[2] http://game.people.com.cn/GB/48647/141161/141458/8549984.html.
[3] http://news.17173.com/content/2010-08-23/20100823172541344,2.shtml.

等级	图标	说明
EC		适合于3岁及3岁以上的人群，主要面向学龄前儿童，并且不包括任何让家长反感的内容。
E		适合于6岁及6岁以上的人群，软件中可以包含最低限度的卡通、幻想，或者有轻微暴力和/或很少出现的轻微粗话，约有54%的游戏属于此类。
E10		这一级是在2005年新增加的，属于老少皆宜的游戏，但适合年龄提高到10岁及10岁以上。与E级相比，E10+的游戏含有更多的卡通、魔幻或者轻微暴力、轻微粗话，以及最小程度地包含（或者很少有）血腥和/或最低限度的暗示性主题。
T		适合于13岁及13岁以上的消费者，可以包含暴力、暗示性主题、未加修饰的幽默、最小限度的血腥、模拟赌博和/或很少出现的非常粗俗的语言，约有30.5%的游戏属于此类。
M		适合17岁和17岁以上的玩家，可以包含激烈暴力、血腥、色情和/或粗话， 约11.9%的游戏属于此类。
AO		仅适合成年人，可以包含长时间的激烈暴力场面和/或图形色情内容以及裸露镜头。
RP		带有该标志的产品已经向ESRB提交定级申请，正在等待最终结果。这个符号只在游戏发行之前的广告和/或演示中出现。

图181 美国ESRB分级制度

 游戏内容对玩家的年龄没有限制，表示"全年龄"

 12岁以上：表示游戏内容面向12岁以上的游戏玩家。

 15岁以上：表示游戏内容面向15岁以上的游戏玩家。

 17岁以上：表示游戏内容面向17岁以上的游戏玩家。

 "18岁以上"表示游戏内容面向18岁以上的游戏玩家。对向未满18岁的玩家进行出售、宣传等都是禁止为前提，所进行区分的游戏

图 182　日本游戏分级制度

4　网络游戏策划

开发一款为玩家广泛喜爱的网络游戏是一个系统庞大的工程，在这个生产线上的是从策划部门到美工、程序、市场等部门通力合作的项目团队。

1. 网络游戏策划的流程

大型网络游戏的整个开发流程主要包括市场调研、提出方案、项目论证、游戏实现、游

戏测试及评审、游戏发布和运营 6 个环节。

(1) 市场调研。鉴于游戏产业的风险性,对于自主开发的游戏必须要进行充分的市场调研,主要包括游戏市场分析、竞争对手分析、目标玩家定位及其行为分析,另外还包括成本估算,如服务器、人力资源成本(客服、社区关系专员、开发团队等)、管理成本以及运营成本(宣传、广告和推广的费用)等。而对于外包项目则可以直接进入策划阶段。

(2) 提出方案。主要根据市场调查的结果和自身开发实力,策划游戏类型,确立游戏概念,提出资源需求等,提交规范详细的游戏创意方案。

(3) 项目论证。策划方案提交后,组织市场、程序、美工等人员进行可行性论证,通过后得以立项。

(4) 游戏实现。这个阶段在整个开发过程中起到决定性作用。由于开发周期最长而时间上又最不好控制,需要确定游戏开发的日程和进度安排,确定各个项目所需的人员(包括策划、程序、美工、测试、音乐、运营等方面),分配各个人员具体的开发任务。在项目开发阶段,作为策划来说,主要负责同各方面保持顺畅的沟通,并处理各种游戏制作中的突发事件,并需要做到与同事的沟通、同主管的沟通、同领导和老板的沟通等。

(5) 游戏测试及评审。这一阶段是对游戏产品进行验收的阶段,其中测试分为封测、内测和公测三个阶段,测试内容主要包括游戏的平衡性、数值设定是否合理、游戏用图及模型是否需要修改、有无程序错误、游戏机制调优、审核游戏品质以及版本更新方案,等等。

(6) 游戏发布和运营。这一阶段的工作内容包括选择发布档期、策划市场宣传、确定产品定价、跟进并完善售后服务(一般包括技术服务和客户服务两种)等。

目前,游戏引擎①多数由国外开发,可以在不用创新程序内核的情况下,将自己的创意通过引擎来实现,因此,游戏的策划和开发可以根据需求进行个人的创意制作和团队的共同开发。

2. 网络游戏策划应遵循的原则

游戏策划需要考虑的要素有:公司需求、玩家群体、游戏类型、游戏规模以及游戏的主题。在此基础上对制作团队、游戏开发难度、预计开发周期以及市场开发等进行细节规划。大致遵循以下几项基本原则:

(1) 可行性原则

包括技术可行性、经济可行性和人力资源状况的可行性,如是否具备开发设备和开发环境?是否有足够的资金?现有开发团队从程序上、美术上等各个环节是否能够实现创意?等等,对项目的投入、产出,对所需资源、资金、周期等进行合理预估。

(2) 创新性原则

① 游戏引擎是指一些已编写好的可编辑电脑游戏系统或者一些交互式实时图像应用程序的核心组件。这些系统为游戏设计者提供各种编写游戏所需的各种工具,其目的在于让游戏设计者能容易和快速地作出游戏程式而不用由零开始。游戏引擎包含以下系统:渲染引擎(即"渲染器",含二维图像引擎和三维图像引擎)、物理引擎、碰撞检测系统、音效、脚本引擎、电脑动画、人工智能、网络引擎以及场景管理。

游戏内容创新要从艺术和技术两方面予以把握，相对于同类型的游戏卖点是什么？在同类产品中是否有新颖的设计？这种艺术上的超越是否有市场潜力？能否取得良好的市场回报？能否被广泛接受？而技术的创新是增强玩家沉浸感的关键性元素，直接影响着游戏的品质，如对游戏操作的自由度设计、游戏视觉奇观的打造、各种"科技"技能的组合设计等都将成为后期营销的主要卖点。

（3）以玩家体验为核心的原则

丰富玩家体验、满足玩家心理（图183）是游戏创意和营销阶段的核心目标。策划游戏不是创意者的自我满足，要首先尊重游戏的商品属性，尤其是大型网络游戏，由于游戏开发的周期较长，投资风险较大，一旦投入市场后不被玩家接受，或许整个公司都不会再有策划新游戏的机会，因此必须要围绕玩家体验，不断地进行换位思考。

（4）注重游戏产品的文化属性

网络游戏在实现娱乐目的的同时承载着一定的文化内涵，游戏主题、游戏元素的创意和设计应该符合特定玩家的心理，《魔兽世界》新推出的版本中就特意为中国玩家设计了熊猫角色。国产网络游戏应根植于丰富的文化资源，面向国际市场，把中国的民族元素与国外的风格结合起来，提升原创能力。

3. 游戏策划师应具备的素质

游戏策划是一项综合技术、艺术和商业的集体创造性活动，制作一款网络游戏需要的最核心人才是原画、2D、3D、程序设计、策划5个方面的人才。在游戏公司，主要部门和职位有：

（1）游戏设计部门。设有游戏设计主负责（即主策划）、剧情策划、数据策划、表现策划、资源策划以及辅助策划。

（2）程序部门。设有主程序与主设计师、一般程序员。

（3）美术部门。设有主美、原画、2D、3D 设计师以及市场营销部门等。

图183　游戏体验师网络招聘广告

游戏的主策划师控制着整个游戏开发的进程，在开发团队中占据核心地位，应具备的素质包括：

想象力：想象力是创意能力的关键因素，如视觉形象的想象，包括场景、服装、道具、人物形象等，又如听觉要素的想象、戏剧性的想象和构思等。

信息收集和分析能力：收集市场信息，对玩家的定位、消费行为、游戏的可操作性与玩家的年龄段是否结合以及游戏本身是否符合当今社会的发展趋势等方面进行分析。另外，网络游戏的发展带动了一些新兴的相关职业，如游戏体验师、游戏评论员。游戏体验和游戏评论都是对所开发游戏的信息反馈，是游戏开发必不可少的一个环节；同时，可以通过对市场现有游戏的游戏经验的收集总结，对游戏的进一步开发进行点评，提供建议。游戏策划师要善于根据这些评论和建议对游戏进行改进和升级。

技术认知：对计算机程序，尤其是游戏运作的方式、目标平台的技术能力要有基本认知。

数理能力：维护游戏的平衡性需要用到大量的数学知识，因此游戏策划师必须拥有数学运算能力，尤其是统计能力。

写作能力：需要具备一定的文学功底，使文字表述正确、清晰、简洁、易读，这在脚本写作、概念介绍、剧情和对话撰写等环节中都要用到。

全局控制和沟通能力：如创意制作流程的控管，保持服务器的稳定性，出现 BUG 时的解决办法，建立强大的游戏售后服务力度，等等。

相关经验的积累：保证游戏的稳定性，让玩家对这款游戏有信任感。

游戏策划不仅要有创造力、控制力、表达能力，甚至对于电影、戏剧、历史、编程和美术等都要有所熟悉，并具备游戏市场的运作经验，这样才能成为一名成功的游戏策划人员。

5　网络游戏创意的产生

1. 创意的实质

创意与新意最大的区别在于是否经过周密的分析。游戏创意的前提是充分的市场调查和科学的分析。

创意也不等同于策划，创意是策划的基础，是介于策划和制作之间的过程。

游戏创意过程是围绕一系列问题进行的创新性构思。首先需要明确的是：给谁玩、玩什么、如何玩的问题。给谁玩就是要确定目标玩家，玩什么即游戏的类型，如何玩则是对核心玩法的创意设计。在明确游戏要表达的理念之后进行资料的充实和创新性组合。比如，故事是什么？游戏环境是什么？需要哪种类型的角色？等等，可以说，创意是在既定框架下的发散思维。

游戏的娱乐价值来自于游戏性、故事性、社交互动等，游戏创意要以能够激发玩家乐趣、增强可玩性为目标，如果不能够提供给玩家乐趣，其他功能也就没有存在的意义；故事是游戏设计中的基础部分，如果没有故事，游戏机构就会变得非常抽象；互动性则是游戏的天然优势，互动设计的优劣不仅决定了游戏的品质，也影响着市场的开发潜力。

2. 创意的来源

游戏的创意和其他所有的艺术形式一样,来源于极其广泛的现实生活。

(1) 日常生活。游戏本身是一种幻想,而这种幻想则以日常生活中人们的乐趣为基础,很多都是人们日常生活体验的游戏化,如街头篮球、跑跑卡丁车等。

(2) 其他艺术门类的改编。电影、书籍、音乐作品内容的改编是游戏创意的重要来源。例如游戏《三国演义》、《金庸群侠传》等均改编自小说,借鉴原著《西游记》改编的"大话西游"、《水浒传》改编的"幻想水浒传"、《封神榜》改编的"封神榜"以及根据电影改编的《倩女幽魂》,等等。从创作成本的角度讲,名著改编的优势首先是产品内容已经被市场认可,有相对稳定的受众群体,而一个未被市场检验过的产品往往存在很大风险,另外还有玩家上手快、无版权问题等优点,但也需要注意同一名著多次改编很容易造成产品同质化严重,让玩家产生审美疲劳。

(3) 根据已有体系中的流行游戏类型创新。在流行的游戏类型中进行创新的途径一是对前人的设计点进行改进,哪怕只是视角的转换,或许都会带来不同的操作感觉;强化美术观感或者更换游戏背景,就会为玩家提供新的冒险故事;还可以是对游戏类型的融合,如在回合战略游戏中,加入角色养成的系统。

3. 创意的取舍

大型网络游戏的创意和策划是一个团队共同完成的过程,当一个创意诞生之后,需要组织各个部门进行讨论,决定是否予以开发。创意取舍的原则大致包括:

(1) 这个游戏感觉上是否正确?

(2) 这个游戏是否足够新奇?

(3) 这个游戏是否符合社会或者社区的目标?

(4) 这个游戏在技术上是否可行?

(5) 预期的受众是否能够足够喜欢?

(6) 是否具有美感?

(7) 是否兼顾成本和质量?

(8) 是否需要出售?

4. 创意立项:游戏策划书

游戏策划书是以文档的形式具体、规范地对游戏创意进行整体描述,实质是对即将开发的游戏书写的可行性报告,一般由创意者或者游戏开发小组的主要成员共同编写,一旦立项就要用于指导游戏的开发过程。

在方案中需要明确采用何种技术(2D、2.5D、3D等),确定游戏类型、游戏名称、游戏概念、游戏风格、游戏元素并定义元素属性、游戏规则、游戏特色分析、开发资金预算、市场回报预估、人员分工安排,并规划合理的开发进度表、游戏服务器的容量。

具体写作过程中,游戏策划书没有固定的格式,一个完整的策划方案会包含各种文档,如逻辑设计文档、界面设计文档、游戏流程设计文档、关卡设计文档、数值表格、游戏图像元素列表等。大致包括以下几部分:

(1) 游戏的市场调查。包括目前最受欢迎的游戏类型、各类代表游戏的市场运营情况、同类游戏的运营情况、同类游戏的优缺点分析及评论,通过分析,对开发的游戏类型进行充分论证,并对玩家目标消费群体进行定位。

（2）游戏性的创意说明。需要对游戏的基本信息包括游戏名称、游戏类型、标题图、文档版本号、作者或开发小组进行说明，对游戏的设计理念、游戏概念、游戏特点、游戏风格和表现手法、游戏元素（包括场景设计、角色设计、道具设计、音乐音效设计）、游戏机制（包括游戏的升级系统、战斗系统、技能系统、互动系统、任务系统）、界面操作设计以及后续开发的计划进行完善而详尽的阐述。

（3）游戏开发难度的预估。对游戏开发团队及所需资源的预估，对开发资源及要求列表说明。

（4）开发进程规划。

（5）预算。即游戏从投资到收益前的支出预算，例如游戏引擎的购买、制作过程的开支、明星代言、宣传包装，等等。

（6）游戏的市场回报预估。对游戏的盈利模式、运营及收费方式进行分析。

归纳上述内容，形成可行性报告，经过各方反复论证后，予以立项。

由于策划书是对整个项目的构想，对游戏世界蓝图的描述，是一种应用性文本，因此，写作过程中要考虑内容的系统性和表达的明确性。

第二节　网络游戏背景设计和故事创意

创意游戏就是创造一个世界，剧本的创作者就是这个世界的主宰者。一个好的故事剧本会贯穿整个游戏，突出游戏的主线情节。当然，并不是所有的游戏都有故事，抽象类游戏例如俄罗斯方块，其创意的核心是游戏规则的制定；有的游戏类型也不需要很好的游戏剧本，如动作类游戏（ACT）、射击类游戏（FRS）等，这些游戏更加突出的是游戏性，不过好的剧本还是可以给这类游戏提供很好的润色效果；而在大型角色扮演类网络游戏中，故事的创意显得较为重要。

游戏的故事创意就是围绕要表达的主题，展开对世界观、角色、道具、场景等元素的创意设计，由此共同建构起一个游戏概念。

 游戏世界观及背景设计

1. 游戏世界观

世界观对于游戏制作有着方向性的指导意义，游戏世界观对于研发人员的重要程度，要远远大于玩家。

游戏中的世界观是从无到有创建出来的，在大型的网络游戏中，游戏世界观是指游戏设计师对所创造的游戏世界的整体的、系统的描述。经常可以在一些游戏的开端看到一段 CG 动画，它的功用就是讲述游戏世界观，例如《魔兽世界》、《最终幻想 8》等在开场 CG 中我们就能够了解一些对世界观的描述。

游戏世界观确定的是 4W，即某一时间（when）谁（who）在什么地方（where）做了什么（what）。游戏的世界观定位是游戏的核心灵魂，渗透到游戏的各个要素，直接关系到游

戏剧情、美术风格、程序实现等问题。游戏中表现出来的一切都不可与世界观相悖。

游戏的世界观大致可以按照现实中的文化特色分为东方世界观、西方世界观。目前，东方世界观包括中国、日本、朝鲜、印度以及东南亚、阿拉伯国家的文化，其中中国文化最具代表性。最早引进中国的韩国网络游戏《传奇》，其游戏风格和故事情节都含有大量的中国武侠元素。网易公司制作推出的"西游"系列作品《大话西游》和《梦幻西游》游戏中不论是人物角色还是故事内容，处处都渗透着浓厚的民族气息；西方世界观中具有代表性的是《魔兽世界》、《龙与地下城》。暴雪公司在游戏开发中注重深度融入各种文化特征，如人物设定中暗含希腊神话、北欧传说、基督教文化乃至近期兴起的魔幻文学，在游戏建筑上参考了欧式、中式甚至是巴洛克风格。

2. 游戏世界观的特点

设定一个游戏的世界观，就是设定一个未必存在于现实和历史之中的完整世界的所有法则，它必须可信、完整、符合逻辑而不存在自我冲突。它不仅仅是故事背景而是整个世界。好的世界观应该具备以下几个特征：

第一，完整性。提供围绕游戏主题玩家会体验到的全部可能性。

第二，一致性。即世界观的各个方面，没有自相矛盾的地方，而且各要素之间要具有一定关联性。

第三，可信性。非真实的世界观要做到能够被玩家认可和接受，需要在幻想的基础上有一定的可信性。

第四，情感性。好的世界观要能激发玩家的感情。让玩家能够产生"希望生活在其中"这种正面的情感代表世界观的水平，负面的情感也是同样，"幸好我不是生活在这样的世界"这种想法也代表世界观塑造的成功。

3. 游戏世界的背景

大型网络游戏的世界架构是一个完整的系统，其设计是一个从世界背景到世界元素不断细化和完善的过程。

游戏的世界背景指游戏世界中的历史、时代、物种、宗教、文化、地理等因素。

首先，要确立世界的基本架构，世界架构就是要创造和表达的世界的大概构架，包括世界的起源、存在的年代、世界大概的骨架，如人文地理、宗教信仰、政治结构、经济贸易等各个部分。目前主要的及常见的游戏架构类型有以下几种：[①]

（1）从时间上分

古典类型，发生年代距离现代比较长的时间，例如《封神榜》。

近代类型，发生年代距离现在不是很远，例如《地雷战》。

现代类型，发生在和我们同一时代的故事，例如《模拟人生 Online》。

近未来类型，发生年代距离现在不是很远的将来。

未来类型，发生在遥远的将来，例如 EVE。

（2）从内容上分

战争类型，很大一部分网游都或多或少地有战争的题材在里面。

① 黄石,李志远,陈洪编著：《游戏架构设计与策划基础》,清华大学出版社,2010年,第64页。

爱情类型,和战争一样,是人类永恒的主题。

幻想类型,超越常识范围的世界。

科学幻想类型,侧重科学内涵。

现实类型,基于现实的社会生活的模拟。

恐怖类型,例如《寂静岭》。

第二,根据这些基本的框架,设计不同的体系,如种族体系中人类以及神魔系统;经济体系中的资源系统、道具系统、货币系统;另外,如交流系统、团队组织、PK 系统、职业系统、技能系统等。

第三,要构建起各个元素之间的关系,通常要回答如下问题:

(1) 这个世界是如何形成的?

(2) 在形成过程中出现了哪些人物(一般来说是神或者英雄)及事件,这些人物及事件发生的顺序是什么?他们之间的关系又是什么?

(3) 这些人物和事件,对我们现在的游戏世界,会造成哪些影响?

应当注意到的是,世界观的设定和营造,是策划和美工共同创造的结果,文字说明仅仅是展现世界观的一种方式,画面图像中传达出的世界观信息更加直观而丰富。

2 游戏场景的设计

从玩家的角度看,游戏场景包括操作界面和风景;对于场景策划师来讲,游戏场景设计是世界的构成基础,是游戏给玩家最深刻的最初印象,要按照游戏的世界观和背景的设定,在场景原画的基础上搭建游戏的活动空间,包括世界地图的规划、角色的活动流程,甚至某个场景中道具的摆放都需要场景策划人员细致地完成。

1. 自由空间和障碍设置相结合

从设计的实用性角度讲,游戏场景首先要给予玩家自由活动的充分空间,拓宽野外区域,展现相对辽阔的战斗场景,这样主城中就不会因为没处待而感到无聊,让技能能够完全施展,给玩家自由舒展的感觉。在这种自由空间中,通过场景动画、场景光效 3D 环境的建立,让玩家在一个虚拟的立体环境中全方位考虑如何在地面、天空中展开战斗,并迎接来自于 360 度立体环境中的对手的挑战。

同时,区域的扩大可以与障碍物的设置巧妙结合,建筑物、障碍物的设计主要目的是掌控一个人的体验,引导玩家的注意力,有利于丰富游戏的玩法,增加探索乐趣和战斗的乐趣。

在场景设计中要善用任务提示,例如醒目的标志提示、场景任务地图、物体摆放方式等等。

2. 增强游戏场景的仿真性和奇观化

场景的仿真化是为了增强玩家的认可度和沉浸感,在实用性基础上,要吸引玩家,就要让玩家觉得这和现实是一样的,甚至是现实中无法体验到的却有一定真实性的世界,其中,对现实细节的模拟是增强仿真性的重要方面。

"最美好的场景不是画得像,而是通过各种手段把玩家拉进去。"随着游戏开发技术的

日益成熟,游戏电影化的趋势越来越明显,制作精良的游戏场景往往能够展现不亚于电影的视听效果,场景制作的精美与否成为游戏品质的决定性因素,例如,在3D技术构建的游戏世界中,可以轻松实现绚丽夺目的特技效果,如现场感的雨雪气候变化、爆炸的焰火、拼杀中耀眼的光芒等,呈现出一个有着动态效果、光影变幻、全屏特效等融合在一起的空间感强的、富有奇观效果的画面,在视觉效果上产生极大的冲击力。在游戏《剑侠情缘》网络版中,3D技术的运用使整个游戏画面更逼真、立体感更强。不同的画面风格表达出不同的内容主题,如玩家一路经过中国的名山大川时,画面的场景也随之变换,并且没有停滞、延时的感觉,无论是在激烈的战斗中还是在休闲游荡中,玩家都能享受一场视觉盛宴。

3. 增强互动感

角色与场景的互动体验可以极大地增强游戏带来的真实体验,在《倩女幽魂2》中,公共场景可以和玩家进行即时互动,玩家的操作可以对场景造成实时的破坏,例如兰若寺、雷峰塔等这些场景不再一成不变,会被玩家的技能瞬间轰塌。

3 网络游戏的故事创意

游戏故事和传统故事的本质区别就是,把作者这个身份交到玩家手中,为了让玩家参与到剧情中,需要特别注重玩家对游戏进程的控制。

1. 游戏主题

游戏主题(Game Topic)是将游戏中所有元素连接起来的想法,游戏主题来源于社会生活的启示,一般来讲,具有人类普遍意义的主题,例如爱情主题、战争主题等可适用于各种文化背景的玩家,很容易引起玩家共鸣,其他较为广泛的主题有:称霸世界、拯救人物、探寻身世、恋爱养成等。由于游戏类型的融合趋势,在一款大型游戏中往往会兼有不同的故事主题。

(1)游戏主题的设计要能够让玩家产生游戏动机

游戏主题不一定是一些宏大的叙事,简单的小故事也是可以的,关键是它能够让玩家发挥想象力并愿意尝试,能够感受到自己在游戏中的"角色"主题,激发玩家对未知结局的探求欲望。

(2)游戏主题必须明确

一个主题可以分辨出这款游戏适合什么层次的玩家去操作。只有明确了游戏主题,才能有目标地展开创意,期间所使用的一切办法都是为了强化这个主题,对创意中偏离主题方向的元素进行删减。

(3)故事与游戏规则要保持一致。

(4)游戏主题要体现世界历史观和审美观。

2. 游戏题材

游戏题材的类别。游戏题材大致有以下几种:

(1)奇幻:魔域龙剑 仙途 天堂2 诺亚传说 时空裂痕 晴空物语 永恒之塔 巫师之怒 上古世纪

(2)武侠:传奇 武魂 天下3 征途 鹿鼎记 功夫英雄 铁血大宋 剑侠世界

笑傲江湖　九阴真经　大唐无双 2

（3）玄幻：远征　奇迹　兵王　诛仙 2　星辰变　仙侠世界　御龙在天　轩辕传奇　斗破苍穹　完美国际　倩女幽魂 2

（4）动作：斩魂　刀剑　忍龙　暗黑 3　冒险岛　龙之谷　QQ 仙境　疾风之刃　颓废之心　C9 第九大陆　洛奇英雄传

（5）休闲：桃园　神武　问道　大话 2　劲舞团　QQ 仙灵　麻辣江湖　神雕侠侣　梦幻诛仙　桃花源记　新水浒 Q 传

（6）竞技：星际 2　DOTA2　毁灭　NBA2KOL　街头篮球　自由篮球　FIFA OL3　英雄三国　炫斗之王　跑跑卡丁车

（7）射击：光荣使命　全球使命　突击风暴　坦克世界　战争前线　行星边际 2　反恐精英 OL　战地风云 OL

游戏题材的创意。很多游戏都来源于古老的传说、神话，游戏题材广为人知可以增强玩家的代入感。但是游戏的创意是对古老文化资源的创新，必须根植于一种文化内涵，以新的角度、新的方式来诠释陈旧的题材。围绕主题对游戏题材中最具特色的元素重新进行创意性组合，《魔兽世界》创意性地以魔幻故事为题材，向人们展现了"艾泽拉斯"这个神秘而恢宏的世界。同时创作者还精心布置设计了与真实世界一样的历史背景，从泰坦到永恒之井大爆炸，再到后来的兽人进入艾泽拉斯，游戏中的每个人物、每个地区都具有游戏所赋予的"历史性"。这样的题材构架让玩家在娱乐的同时仿佛置身于一个真实的历史空间之中，这无疑大大增强了游戏的故事性。

3. 游戏故事与情节

游戏的故事与情节有所不同，游戏的故事背景是非交互的部分，在整个游戏中起到穿针引线的带动作用；情节则属于交互部分，分解并实现为各种任务和关卡，体现故事主题，推动故事的发展进程。当然，并不是所有游戏都有故事情节，例如棋牌类游戏、俄罗斯方块等等。故事对一款游戏的重要性要看游戏的复杂程度，而且故事可以完美地转化成互动，推动情节。

传统的"三幕剧结构"故事模式经常被拿来当做文学、电影的典型，也同样直接地被套用在以故事作为重心的游戏里。三段式故事结构：由引入人物、介绍背景、预示危机开始，到遭遇危机、产生戏剧冲突、主角进行抗争，最后解除在背景中呈现的危机，达到结局。

游戏情节的设计需要注意以下几点：

（1）要以任务为主导

游戏的情节是以一种交互式的结构存在，情节的设计与玩家要完成的任务有关，通过任务设计推动情节，在保持互动情节的前提下，提供合适的故事背景。

（2）注重情节的悬念设计

悬念是游戏中带有紧张和不确定性的因素，不要让游戏者轻易猜出下一步将要发生些什么，要让玩家通过游戏提供的线索进行适当的推理。游戏者在游戏中由于并不知道游戏内核的运行机制，因此对于自己的动作结果有一种忐忑不安的期待，在所有的游戏中，游戏者总是通过经验实现对不可预测性的抗争。

在游戏中，不能使游戏者的期待完全落空，这样将使游戏者产生极大的挫折感。

（3）注重游戏情节的节奏

游戏中的时间观念与现实中的时间观念有所区别。游戏中的时间由定时器控制，定时器分为两种：真实时间（实时）的定时器和基于事件的定时器。前者类似 DOOM 的时间方式，后者是指回合制游戏和一般 RPG 和 AVG 中的定时方式，也有的游戏中轮流采用两种定时方式，或者同时采用两种定时方式，例如《红色警报》中一些任务关卡的设计。

（4）注重情感性

游戏中的情感因素非常重要，只有人的本性才可以触动人，使游戏者沉醉于这个游戏。作为游戏设计者，首先应该保证自己的设计能够感动自己，才可以说是成功的开始。

网络游戏是一个讲究互动的游戏整体，虽然游戏剧情是开发的基础，但是策划和制作的重点往往围绕交互性设计展开而忽视了剧情，不论是从程序的支持上，还是从策划的设计上都没有足够的精力和时间去准备，尤其是细节的打磨。在很多游戏中，由于过强的竞争和冲突的设计，往往导致大部分玩家不会将时间花在看剧情上，为了节约时间，养成了一看到剧情提示就跳过的习惯。但是，事实上，排名前列的大型网络游戏一般都具有完整、独特的游戏剧情，通过触动、满足玩家的情感来留住玩家。当然，盲目遵从故事性而牺牲其他元素也是一个极其错误的做法。

第三节　游戏元素设计

1　游戏角色的设计创意

角色定制是玩家控制的一种方式，通过主动地创造角色的数值，玩家会感觉自己在一个故事里创造出一个角色，同时也选择了一个全新的成长经历。

1. 游戏角色的分类

根据角色是否可以被玩家操控，可以把角色分为玩家控制角色和非玩家控制角色。

玩家控制角色一般称为主角，或者直接称之为角色，主角设计包含的内容有故事背景、特色说明、形象设计和属性设计。

非玩家控制角色通常被称为 NPC（Non-Player Control），由游戏的人工智能（AI）控制，NPC 的存在是玩家和游戏世界交互的一种方式，其设计很大程度上决定于功能的需求。根据功能不同，NPC 可分为情节 NPC 和敌对 NPC，情节 NPC 是游戏功能实现的必要载体，通常设计为帮助玩家顺利地展开游戏活动，例如系统帮助、情节指引、物品买卖等游戏的功能，其作用是提供线索、情节交互、烘托气氛；敌对 NPC 就是玩家俗称的怪物，主要作为战斗和对抗的对象；NPC 的设计内容包括开场白、形象设计、动作设计、属性设计、AI 设计（如触发方式、判断条件、对应结果等）。

在大型角色扮演类游戏中，首先要根据世界观设计各有特色的职业系统、种族，然后细化到每一个角色的设计创造性。例如《魔兽世界》（图 184）游戏中设置了包括战士、法师、牧师、猎人等在内的九大职业，同时还细分出了十大种族，有人类、侏儒、兽人、血精灵

等等。游戏中的每个角色都根据所属种族、职业系统的不同具有不同的特长,有的是战斗力强,有的则是法力超群,且角色之间能够相互克制。

2. 游戏角色的特征

任何一个角色都是形象和属性的统一。形象具有直观形象和内涵特点,其中外在的直观形象是游戏主题、游戏风格的体现;内在的角色内涵则包括角色背景、角色成长、角色情感的创意设计。

角色的属性(图185)包括内属性和外属性,内属性包括智力、反应力、魅力、体力、耐力、领导力等等,外属性包括攻击力、防御力、伤害力、魔法值、生命值、速度,等等,越复杂的角色,属性系统越多。

3. 游戏角色设计创意

理想的游戏角色是玩家自己想成为的角色,例如强有力的战士、法力无边的巫师、富有魅力的公主,等等,因此,在游戏中要针对玩家的梦想塑造角色。

图184 《魔兽世界》角色系统

图185 《魔兽世界》熊猫人角色设置

(1) 突出角色个性化

富有个性的角色是玩家建立代入感的第一步。自由定义角色并"扮演"的个性化角色,与之融为一体,在虚幻的世界中满足心理需要。如在《倩女幽魂》中,对玩家先进行心理测试,帮助玩家选择适合自己的角色,玩家将自己的理想投射到角色中,增加了对角色

的认可和投入。目前无论是单机还是网络游戏都强化了角色自定义的自由度。

(2) 注重动作性

虚拟角色的塑造根据所依托的媒体,创意的重点也不尽相同。在小说中重点揭示角色的心灵深处的感受和斗争,电影中偏重角色情感和身体的挣扎,而游戏中的角色则没有思想,靠形象和动作展示特色,因此注重动作、表情的交互性,设计特色动作,是角色创意的重要内容。

在网络游戏中,艺术的表现力通常是通过NPC的肢体动作、剧情的合理性来实现的。

(3) 注重角色情感设计

玩家感情的投入是游戏生命力的基础。玩家在游戏中是一种全身心的投入,成功的游戏能够使玩家完全认同自己的角色。设计者应设计动人而出人意料的游戏时刻,创建具有情感深度的NPC,不断完善模拟的思想、行为与情感,让玩家进入强烈的情感之旅。

(4) 注重新奇性

在题材同质化较为严重的市场中,新颖的角色可以让游戏脱颖而出。网易推出的《梦幻西游》,游戏中的各种角色形象被设计人员创意性地Q化了,人物的身高比例被适当地缩小,面部形象、衣着服饰甚至游戏道具也被刻画得极为可爱;在《跑跑卡丁车》中设计人员同样也放弃了人物正常的比例形象,都是将它们的外形等比例缩小并进行美化处理,并配以活泼可爱的装扮,使游戏人物显得既形象又生动。

(5) 注重角色的成长系统

角色成长的体现会被玩家视为自我价值的实现。一方面可以从角色外在服装的美化得以体现;也可以从角色内在属性来体现,如角色的攻击力、装备的属性等等。

角色的成长系统也要注重多样性,不仅仅是单方面的成长,可以将标准多样化,如修为的增长、学习能力的增长等等。

(6) 考虑市场的可开发性

玩家对游戏角色的喜爱程度对后期营销阶段至关重要。随着计算机的更加普及,虚拟社会与现实社会的界限更加模糊,以游戏角色为题材的卡通、玩具等各类产品已经相继出现了,游戏改编的电视剧、电影也开始上演,这不仅能为游戏巩固原有的用户群,还可以吸引更多的未来用户,网络游戏衍生品市场的开发都是基于玩家对游戏角色等视觉形象的喜爱;另外,新萌生的一种娱乐方式——游戏角色的真人扮演,即"COSPLAY",把游戏或漫画中的角色形象导入现实生活,出现在影视、杂志、网络中,是对游戏最好的宣传,因此,设计深入人心的优秀游戏角色成为设计者们的追求。

2 游戏道具的设计

游戏中的武器道具和角色是密不可分的。每个人都有自己的特色道具,每样道具都具有它本身的个性,具有自身的灵魂,它的价值是拥有者的身份、地位以及权利的象征,是玩家情感化、精神性的寄托。

1. 游戏道具的分类及其获取方式

道具没有固定的分类标准,为方便了解,大致可分为消耗品、装备类和情节类(在游戏

中随机获得,如,按价格不同可换取不同金额的金币);也可以根据获取次序分为事前在游戏大厅购买的道具和只能在战斗中随机获得的道具。

道具的获得方式有:情节获得、金钱购买、战斗获得、打造合成等。其中打造合成是目前大型角色扮演类游戏交互性设计的重要方式之一,玩家在获得某种道具后,可以通过打怪等各种方式对其进行升级,获得更多的组合特效,这种不可测的效果激发了玩家探索的动机,增强了游戏的乐趣。

2. 游戏道具设计的创意

游戏道具充满了众多未知组合和变化的可能性,通过增加组合的多样性,给玩家打造、合成道具的最大可能性,激发玩家的想象力,让玩家在游戏中创造出个性化道具,这也是实现玩家沉浸感的一个重要途径,是增强游戏性的重要组成部分。

(1) 注重视觉美感

游戏性中画面是玩家最为关注的方面,包括道具本身的视觉效果和道具使用过程中的视觉美感。道具作为游戏元素的重要组成部分,其设计风格要与游戏概念相吻合,视觉效果是提升道具价值的重要因素,道具使用效果的绚丽多彩将增强游戏的电影化视觉效果。例如,《火力突击》的武器系统实现了传统真实与未来科幻的融合,在 PVE 生存模式中推出了包括链锯、激光发射器、火焰喷射器等超现实武器,展现出超现实的另类打击感。

(2) 注重等级性

道具的等级性一方面可以满足玩家炫耀心理和成就感,例如《传奇》《奇迹》等,到了后期,最大的乐趣除了攻城战等对战外,就是穿着一身显眼的极品装备;另一方面道具的等级性设计的合理性对于虚拟交易的推进至关重要。

(3) 注重平衡性

即注重道具外观、作用和价格相结合的合理性,结合道具在整个游戏中的作用,根据剧情设计等级和作用的差别。

道具收费是目前网络游戏主要的收费模式之一,如何引导玩家消费需要,打造完整的信息链条,将道具的内部属性和外部的感官定位完美地融为一体是设计师创意的目标。

3 游戏音乐、对白的设计创意

游戏的世界是时空交错、视听共时场域,游戏设计时很容易陷入只考虑视觉艺术的陷阱,应注意声音在游戏中亦拥有难以置信的力量。虽然玩家往往急于完成任务,忽略对白,但是对白在推动剧情发展、塑造个性化角色方面无疑具有重要作用。

1. 游戏音乐

音乐是一款游戏的灵魂,成功的运用情景音乐和背景音乐会让原本枯燥乏味的打怪升级在音乐的灵动下变得多姿多彩,让本来惊险的冒险活动在音乐的带动下变得更加刺激。因此,音乐在一款游戏中的重要地位是无法被取代的。事实上,声音比视觉更能触碰玩家的内心世界。

(1) 配合剧情发展,营造现场氛围

在游戏中,音乐和音效是经常采用的两种声音处理方式,不同的游戏环境通常采用不

同的背景音乐，能够引发玩家在游戏中的情感和沉浸，尤其是含有故事情节的游戏通常会使用背景音乐和音效来提升游戏效果，例如，当游戏男女主人公沉浸在爱河中时，背景音乐要优美、舒缓；而游戏表现的是战争场面时，背景音乐的节奏则要紧张、低沉，而当怪物冒出时，音乐就会变得急促快速。开发者和音效设计师需要体会玩家心理，通过实际操作游戏，感受游戏，再慢慢调整游戏音乐的曲调、曲子与曲子之间的连接，甚至是出现的时机、长度等。

《开心农场》是目前非常流行的一款网络游戏，它不仅游戏情节吸引人，而且背景音乐也非常有特色，最明显的是当玩家在种菜时背景音乐节奏是积极、欢快的，而当玩家去别人菜园偷菜时则是一种俏皮、幽默的音调，这十分符合玩家偷菜时的心理状态，体现出游戏设计者的独具匠心。

（2）要有刺激感

声音效果对游戏体验性的影响也是极为明显的，在游戏表现力上，设计人员经常利用声音的变化来提升游戏的品质，玩家可以根据不同的声音信息进行不同的处理。游戏对于声音效果的要求也是很高的，有时候声音效果的好坏可以直接影响到玩家的情绪，例如像《劲舞团》一类的音乐类游戏，对声音要求极高，因为玩家的操作过程是与游戏音乐同步的，假如游戏中没有音乐或是音乐不好听，那玩家就会对游戏失去兴趣。

（3）注重音乐的流行性

游戏音乐不仅是游戏品质的显现，也可以作为独立的艺术形式流行，在QQ音乐的排行榜中就单独划出了游戏音乐这一类。游戏音乐的制作、发行是游戏对音乐产业的带动。

（4）向玩家提供反应

游戏音乐一般要配合着操作画面来进行编曲，视觉效果和音效设计相辅相成，用来表现某个事件的发生，如在《穿越火线》等策略类游戏中，玩家可以听到敌人的脚步声和喘息声，以此判断敌人正在靠近。

游戏音乐是为剧情服务、辅助性地表现游戏世界观的手段，例如，最终幻想系列中偏重古典音乐，而像三国系列的游戏则运用了中国古典音乐元素和民族乐器，特别让中国玩家感觉到亲切。音乐让你可以用耳朵来玩游戏，而其中所传达的世界观信息，对于一个游戏来说是非常重要、不可或缺的。随着游戏艺术性的不断提高，相信音乐的地位将会日益提升。

2. 游戏对白

由于任何思想都必须建立在语言材料基础之上，所以，对话是揭示人物内心和性格的最有力手段。在RPG游戏中，玩家主要是通过同NPC的交谈来获得彼此的互动的，所以对白就显得相当的重要了。

游戏对白的设计有以下突出特点：

（1）体现对剧情的引导作用。

（2）突出性格，具有个性化。无论是在戏剧、电影还是游戏中，个人性格在对话的内容上体现得最为突出。对话在RPG游戏中占据了非常重要的位置。对话是体现主人公性格特点的最佳方法。

（3）突出感情。对话的设计要带有情绪性，才能明确地让游戏者作出他想做的选择。

（4）突出文化背景。人物的对白应该符合游戏题材，符合世界背景、游戏的环境、发生的事件、NPC的心情、性格、种族、职业、语气、玩家对NPC的态度、玩家的身份地位、NPC的身份地位，甚至是玩家的穿着服饰等都应该直接反映到对白上。

（5）对话要充满趣味。好的游戏设计者应该能够写出出乎游戏者意料的对话，避免单调呆板，可以适当采用夸张、比喻、排比等。对话不要单调呆板，要尽量夸张一些，也有必要带上一些幽默的成分。游戏毕竟是娱乐产品，让游戏者得到最大的享受和放松才是它最突出的功能。如果题材不是被严格限定于中规中矩严肃类型的话，不妨适当地放松对话的设计尺度，不必完全拘泥于时代和题材的限制。

（6）对白要简单自然。对话不要单调的重复，一般要有50句左右无意义的常用对话，它们之间互相组合，才可以使游戏者不觉得对话单调（图186）。不要遇到某个NPC的话总是："你好"、"你好"，而尽量要做到每次不同。

另外，要尽量避免使用敏感词汇。

图186　游戏对话截图

第四节　游戏机制设计

游戏机制是一个隐性的游戏质量因素，包括游戏的任务、关卡、游戏规则等内核的设计，是在游戏环境中对于玩家做什么、在哪里做、什么时间做、为什么做、用什么做和怎样做的描写。游戏机制设定了游戏的目标，以及玩家如何能完成这个目标，在完成过程中又会发生什么等一系列的内在程序，是游戏机制使得游戏真正成为游戏。

1 游戏任务的设计创意

网络游戏的交互性是电影、电视等其他的艺术形式无法比拟的,让玩家沉浸在游戏世界中的最主要方式就是完成"游戏任务"。任务设计的目的就是让玩家时时刻刻知道他应当去做什么或者可以去做什么。剧情和游戏性的实现都是分散在不同形式的任务之中。通过各种形式的任务对玩家进行适当的引导,体现游戏剧情,增强角色扮演的真实感,体验游戏功能,获得独特的游戏乐趣。

1. 任务的构成和实现的步骤

任务的设计总体可归纳为目标、过程、奖励三个部分,任务设计者需要考虑的是如何围绕游戏理念设计任务目标、交互过程以及在奖励玩家的同时保持任务的平衡性。

每一个任务其基本构成有任务名称、任务目标、任务条件、任务事件、任务路线、任务奖励。其中,任务条件是指玩家接任务或触发任务时需达到的条件和要求;任务事件,是任务体现的一段剧情,包括对任务的描述,任务发生的时间、地点,涉及的任务 NPC 以及对白,等等;任务奖励,包括积分、金钱、经验、技能、道具、称号、声望、成就,等等。

一个完整的任务其实现的基本步骤是触发任务、接受任务、执行任务、完成任务,其中,任务触发,即玩家在游戏中接受任务的方式。常见的任务触发方式有以下几种:[1]

(1) 根据任务触发的形式分类

条件触发形式:在满足一定条件的情况下,自动产生或固定 NPC 领取任务。

固定领取形式:最常规的任务获得模式,通常情况下受一定范围条件的限制。

随机触发形式:在任何场景任何等级段随机获得任务。

连锁任务形式:由一部分人触发,完成后引发另一部分获得任务。

(2) 根据任务触发的类型分类

物品触发:拾取或者使用特殊物品时触发任务(图 187)。

NPC 触发:指玩家从某个 NPC 处得到该任务。

区域触发:指玩家进入某个区域后即触发该任务(图 188)。

时间触发:指玩家经过一段游戏时间后可以得到该任务。

2. 任务的分类

网络游戏的任务的分类多种多样,如:

根据任务完成模式的不同有对话任务、兑换任务、杀怪任务、送物品任务、护送任务、采集任务、组队任务等等。

根据任务在游戏中的功能不同有主线任务、支线任务、新手任务、剧情任务、副本任务、家族任务、帮会任务、公会任务等等。

根据任务奖励方式的不同有经验任务、技能任务、熟练值任务、成就任务、装备任务、道具任务、称号任务、声望任务等等。

凡是在游戏中需要消耗、使用的物品、数值,都可以通过任务的形式给予玩家。

[1] 恽如伟,董浩:《网络游戏策划教程》,机械工业出版社,2009 年,第 100 页。

图 187 物品触发

图 188 区域触发

不同类型和世界观的游戏,任务结构有所不同,在具备一般意义上的剧情任务、日常任务、副本任务等的基础上,还会根据游戏独特的场景和剧情,设置一些符合游戏特色内容的特色任务。

3. 游戏任务系统的设计创意

一个成熟的游戏必定会有一个好的任务系统,成功的任务设计是层次性、多样化、交互性以及平衡性的统一,让不同的玩家都能在游戏中找到相应的乐趣。

(1) 任务设计的层次性

任务系统的设计首先要根据玩家角色成长的阶段进行合理的任务分配。一般来讲,角色的成长会经历初级阶段、成长阶段和高级阶段三个时期,要根据不同阶段玩家的特点,分配难易程度不同的游戏任务。例如,在对于新玩家,游戏中的朋友较少,既不加入公会也不打副本,因此,剧情对他们还是非常重要,可以分配剧情任务、送信任务、杀怪任务等含有引导性的任务促使他们尽快了解游戏,融入游戏的世界;对处于成长阶段的玩家,为逐步增强其的沉浸感,可以分配师门任务、职业任务、收集任务,等等;对高级玩家来讲,更注重对自我价值的实现,可以分配复杂的、较难执行的任务,如公会任务、特色任务、史诗级任务,等等。

(2) 任务设计的多样化

要保持玩家对游戏的热情,也就是对游戏的新鲜感,必须使得任务种类多样化。如果任务一直都是简单枯燥的打怪练级、寻找装备等重复性的动作,会让玩家产生厌倦感。丰富任务的形式,设计充满趣味性任务实现方式,可以使玩家对游戏保持一种新鲜感,从而延长游戏的"生命力"。

游戏任务的多样性体现在任务种类的多样化、任务完成方式的多样化、任务奖励的多样化和任务故事剧情的多线性,等等。

另外,游戏任务不是单独存在的,可以将不同的玩法、功能、系统联系起来,成为一个统一的整体。

(3) 任务的交互性设计

任务系统本身的意义就在于增强游戏的交互性,实现任务交互性的方式包括单人玩家与系统的交互,如杀怪任务、收集任务、挖宝任务、对话任务,等等;玩家与玩家的交互,如PK大赛、师徒任务、交易任务等;多人玩家与系统的交互,如公会任务等。

另外,随着网络游戏的发展,通过增加趣味性和人性化因素的设计,丰富任务的实现形式,赋予角色更加鲜明的性格特色,既能起到增强角色真实体验的作用,又能潜在地实现对玩家的精神引导。

2 游戏关卡的设计创意

有的游戏是先设计关卡,然后再拼凑剧情,使之看起来像个连贯的故事,比如大部分的第一人称射击游戏或是动作冒险类游戏。而有的则是以剧情为中心,根据剧情来设计关卡,比如大部分的 RPG 和 AVG。

1. 什么是游戏关卡?

关卡是游戏可玩性体现的环境,类似于分镜头剧本,一个关卡应当有分界线,有出口和入口,有一定的目标,有一个开头和一个结局,或者多结局,游戏的节奏、难度阶梯等方面很大程度上要依靠关卡来控制。

关卡具有划分游戏的作用,最典型的游戏类型就是 RTS 和 ACT 游戏,每一个环节是一个完整的内容,不仅如此,RPG 游戏中也会看到以关卡来划分的游戏,如"英雄传说"系列,它把游戏分成几大章,每章讲述不同的事件,而这些事件又围绕着主线任务,每完成一章任务,就会给这一章一个完整的交代,同时开启下一章的启示内容。在设计游戏关卡的时候,也可以按照这样的思路,不仅思维清晰,还有利于策划人员很好地控制游戏流程。

关卡的限制方式有:时间限制、区域限制和多重组合限制。

2. 游戏关卡的设计创意

关卡设计师所做的就是通过使用建筑结构、道具和挑战来使游戏变得有趣,要确保有恰到好处的挑战、正确数量的奖励、适当数量的选择和其他能促成好游戏的物品。

(1) 剧情和关卡应该合理搭配

关卡往往承载着连接各个剧情点的作用。玩家总是习惯于玩了一关之后看一段剧情动画。或者是走完一个迷宫后,和某些 NPC 对话来发展剧情。需要注意的是,一个关卡不应该设计得过长,因为玩家无法忍受频繁的战斗,而且还可能让玩家产生剧情脱离的感觉。即便是对一个以杀戮为主要目标的 FPS 游戏来说,玩家需要有一段剧情来缓解一下高度紧张的神经。

(2) 控制游戏节奏

设计师应该根据情节和冲突的发展去设计玩家玩游戏的"节奏",即将完整的游戏情节拆分为不同的部分,各部分相互联系但又保持独立性。

可以从一个关卡的时间和空间设计上来控制游戏节奏。时间上,设置游戏任务的时间限制;空间上,可以设置玩家在一个回合内能够移动的距离,可以通过在目标间植入大量延伸土地来把握游戏节奏,或者移动的速度,也可以依靠改变敌人的速度来改变节奏。例如《倩女幽魂》中新手玩家在执行一个任务的过程中要经历一段时间的距离,引导玩家熟悉地理环境和场景,这与新手玩家的心理节奏较为一致。

(3) 非线性方式设计关卡

所有游戏都是非线性的,玩家的选择创造了整个游戏的过程,所以只有玩家才能和开发人员一起成为游戏的作者。当然,不同题材、不同类型的游戏在非线性的表现形式上是完全不同的。一个优秀的动作游戏,其非线性的主要表现方式在于以不同的方式消灭敌人。

(4) 增加自由度,增强探险乐趣

玩家是带着未知在游戏中探险的,永远都是希望见到一个新奇的世界,所以,任何一个以探险为主的游戏,如动作冒险、RPG 游戏都应该能让玩家体验到这种未知的乐趣。

欧美的 RPG 在增加非线性因素时多以极高的自由度来提高游戏的可玩性,无论是《暗黑破坏神》、《无冬之夜》,还是《圣域》,都可以完全自由地在一片区域中探索,既可以通过完成一些支线任务来提高自己的声望,也可以直接去杀怪练级。开发者给玩家一个完全开放的世界,只设置了一个起点和终点,即角色的诞生和击败 BOSS,其他的由玩家来完成。

(5) 注重关卡中反馈机制的设置

网游依靠不断升级和 PK 所带来的成就感来吸引住玩家,设计者通过对玩家的努力

给出的反馈来激励他们。反馈可分为两类:奖励系统和评价系统。奖励系统最重要的是要和游戏难度匹配。难度越大,给的奖励就应该更多更好。相反,难度越小给出的奖励则应该有所限制。这样才会让玩家在闯关之后感到物有所值意犹未尽。除此之外,要让玩家能在以后的游戏中能用上奖励的东西也很重要。

(6) 增加不可测性

变化是系统设计的基本原则,游戏的趣味性最终体现在变化上,在关卡中增加不可测性即利用游戏执行流程来控制悬念是让每一个关卡充满乐趣的重要因素,例如,机会游戏中的随机性。

3 游戏规则的设计创意

规则是最基本的游戏机制。规则定义了游戏空间、对象、行为、行为的结果、行为的约束和目标。换句话说,规则使得我们所能看到的所有游戏机制成为可能,并且为游戏添加了关键的因素。

1. 游戏规则体系

游戏规则将游戏世界内部各种基本元素联系起来,规定了游戏如何运行。游戏中实体和实体之间的关系构成了规则,实体包括场景、NPC、装备、主角、主角等级、装备等级、技能等。规则系统具体包括关于世界的规则、与角色相关的规则、与道具相关的规则、战斗规则、经济规则、技能与魔法规则和人工智能规则等。

其中,与角色相关的规则包括角色升级规则,如整体级别设计、级别的划分标准、经验值获取的途径(如打怪、答题、完成任务)、获取数量;角色虚拟技能,如经验值、升级、提高属性等。

与道具相关的规则有:对道具的等级分类,如粗糙的、超强的;道具的打造合成系统;玩家与道具的关系以及道具之间的关系,等等,使玩家对游戏内容的挖掘可以不断进行下去。

良好的游戏目标拥有三个重要的特征,它们是:具体、可达到、奖励,而游戏规则的设计在于设计师希望玩家们在实现游戏目标过程中得到丰富的经历,玩家经历的每件事,设计师都应该给出它们的运作方式。

游戏规则的设计最重要的是得胜条件的设计,不同类型游戏的得胜条件不同,一般可分为以下三种:[1]

征型型:玩家必须无条件接受游戏设计者提出的一连串挑战,否则游戏就无法进行。在这类游戏中,整个游戏的过程就是战胜一连串挑战的过程,得胜条件就是征服游戏设计者所设下的挑战。

竞赛型:强调玩家与对手或者虚拟对手的竞争,得胜条件定义了游戏中的数个游戏者究竟怎样能够赢得游戏,如果游戏的参与者不只一人,通常是以第一个达到目标的游戏者为胜利,如竞速类游戏中,谁先到达终点,就首先符合了胜利条件。

[1] 恽如伟,董浩:《网络游戏策划教程》,机械工业出版社,2009年,第11页。

模糊型：有些游戏没有明显的得胜条件，或是由游戏者自己去设定自己期望达到的目标作为模糊的得胜条件。例如模拟类游戏，它的游戏乐趣主要是在游戏进行的过程，而不一定是最后的结果。

2. 游戏规则的设计创意

（1）一致性：与世界相关规则的设计要求逻辑严谨，符合人类认知。

（2）简单性：就是要避免过于繁琐，表达清晰，让玩家易于理解，简单的游戏规则往往具有很好的游戏性；同时，也可以充分利用大家熟知的游戏规则，玩家感觉简单，不用付出多少努力就可以很快掌握。

（3）平衡性：包括任务平衡、游戏数值上的平衡、个体的数值平衡、团队的数值平衡等。规则的平衡性是游戏生存周期的重要衡量标志。

游戏规则的设计创意是游戏交互性的核心，它将社会的或人与人之间的因素注进事件之中，把游戏挑战从技术转换到人与人之间，从而把挑战的性质从消极的挑战转换到主动的挑战。

第五节　游戏产业运营

网络游戏是对玩家提供虚拟性、交互性体验的文化商品，一款游戏的成功运营，是游戏内部策划与外部产业化运作、线上和线下、虚拟世界和现实世界联合互动的结果。

网络游戏产业的渗透力、整合力和影响力使其成为当前创意产业中新的经济增长点，影响并带动了许多相关产业的繁荣发展，如电信业、信息产业、零售业、传媒业、出版业、制造业、展览业等，在产业竞争中的地位日益凸显。

1 游戏产业链

产业链是建立在产业内部分工和供需关系基础上的，以若干个企业为大节点、产品为小节点纵横交织而成的网络状系统，有垂直的供需链和横向的协作链两种类型，其中，垂直关系是产业链的主要结构，一般将其划分为产业的上、中、下游，横向协作关系则是产业的服务与配套。

目前，我国的网络游戏产业链可以概括为：

上游的游戏开发商和硬件提供商，进行游戏的研发和硬件的供应，是整个产业链的核心基础。

中游的电信服务商和游戏运营商，在产业链中起到沟通开发商和用户的桥梁作用。其中，游戏运营商，一般指通过自主开发或取得其他游戏开发商的代理权运营网络游戏，以出售游戏时间、游戏道具或相关服务为玩家提供增值服务和放置游戏内置广告的方式获得收入的网络公司，在整个产业价值链中起关键作用，产业链的所有环节都直接和它产生互动关系。我国现阶段主要的游戏运营商有盛大、腾讯、光宇、完美世界、第九城市、网龙、巨人、搜狐；国外的著名大公司有EA、UBI、微软、暴雪等。目前，国内游戏运营商很大

一部分不具备自主研发能力，属于游戏代理公司。

处于产业链下游的包括相关产品生产商，可以生产与游戏相关的附加产品，如书刊杂志、纪念品、玩偶、服装等，游戏媒体、网吧以及终端用户等，在产业链中担负着向上游反馈信息的重要作用。其中，游戏玩家是产业利益的源泉，是整个产业各环节中一切经济活动的最终目标。

从垂直的供需的角度来看，网络游戏产业各环节之间的关系首先是存在着上、下游的相互关联和制约关系；同时，是一条价值增值链，内容的创新和渠道的推广，使得产业链具有了可持续发展的能力，整体价值大于各个企业的价值和；从横向的协作来看，网络游戏产业链是一个具有战略联盟关系的链条，通过与出版、影视、玩具、制造业等企业的合作，将虚拟世界转化到现实世界，构建出一个动态的、开放的网络式的产业链。

对于网络游戏来说，其最终价值提供物的虚拟性决定了它对相关产业的依赖性很大，它的价值完善需要整个产业链的共同发展和进步，它们之间相辅相成关系的建立，是网络游戏发展前景的坚实基础和保障。

2　游戏的盈利模式

1. 网络游戏的收费模式

网络游戏针对玩家的收费模式的发展大致经历了时间收费、客户端收费、虚拟道具收费、增值服务收费、虚拟交易收费、混合制收费的过程，各种方式的产生是伴随着电信业务、网络技术、电子商务的发展不断创新的。以下是当前网络游戏主要的几种收费模式：

（1）时间收费

玩家进入游戏，可免费注册账号，但需要购买月卡或点卡为角色充值来换取游戏时间，即包月制和点卡制。

包月制是指游戏时间按月（30天）计算，一次性支付1个月时间的游戏费用，不管是否在游戏中。包月制是伴随和直接借鉴电讯运营模式而出现的一种收费方式，其优点是操作简单，管理方便，玩家稳定性高，不易流失；缺点是不利于留住短时玩家，而且对于网络游戏运营商来说，包时收费模式下收入的增加主要依靠网络游戏玩家数目的增加来实现，在利润空间中可以发挥的主动性受到极大限制，如《EVE》即采用包月收费的方式。

点卡制指玩家购买点卡后，充值给指定游戏账号，点卡点数被折算为相应游戏时间，在此后游戏中，系统将按规定的时间单位扣点，不在游戏中不形成消费，比包月制具有一定的合理性。其缺点是，玩家玩游戏的过程中会因为费用是按时间长短扣减而产生心理的紧张感，因此专注于游戏，会缩短游戏的生命周期，对运营商获利造成影响；其次，按时收费模式的游戏进入门槛相对较高，容易造成玩家的流失，如《传奇》、《魔兽世界》都是实行点卡收费。

近年来，由于游戏种类的增多，同一公司运营的不同游戏的点数可以通过交易平台（图189、图190）进行统一换算。

（2）道具收费

即所谓的"免费游戏"，玩家可以免费注册和进行游戏，游戏时间不收费，但游戏运营

图189　网易交易充值平台

图190　网易交易充值平台

商会在游戏商城中推出一些游戏中无法免费得到的装备或道具,通过出售游戏中的道具来获取利润,这些道具通常有强化角色属性的作用。如《征途》、《穿越火线》、《雅典娜2》、QQ游戏等都是这种收费方式。

其优点在于,首先,降低了玩家进入网络游戏的门槛,增大了网络游戏的用户基数,促进了整个行业的规模;第二,道具收费增加了玩家的沉没成本,一定程度上稳定了大量优质客户。由于收费的游戏道具大多是玩家投入了足够多的时间或金钱才能获得,达到一定的等级后就难以放弃,如果低价出售将造成较大的损失,所以玩家不得不继续进行游戏;第三,运营商可以不断对游戏进行开发升级,增加虚拟物品的数量,提高其质量,吸引用户持续购买,推动网络游戏产业的增长。

其弊端在于,这种免费模式实质上是网游运营商将主要收费模式从"购买游戏时间"变为"购买玩家虚拟物品"。往往使游戏产品演变为"金钱为王"的状态,用户需要花大量的资金去购买装备才能获得较好的游戏体验,而随着花费的增加,用户在资金方面的心理承受必然会降低,进而影响用户的游戏体验。在某种程度上已经严重影响了游戏的平衡,因为道具对游戏的影响而难以兼顾游戏中免费玩家和付费玩家的平衡,游戏的经济系统设计愈发困难,游戏中通货膨胀现象严重、低贡献值玩家增多,减弱游戏的平均盈利能力等。

(3) 增值服务收费

如付费会员收费、游戏功能收费等。付费会员制是指玩家根据不同的收费标准获得不同的会员等级以及不同的特权,社区式和棋牌类网络游戏最早多采用此种收费模式,由于棋牌类玩家基数大,流动性也大,而且游戏开发容易,容易造成同质竞争,付费会员制有利于增加玩家的稳定性,会员可以享受一些特殊权利,如腾讯游戏《地下城与勇士》的黑钻会员实行后,网游会员制度也逐渐普及;游戏功能收费则是将游戏的功能切割为多个部分,用户可根据自己的需要选择购买或租用某些功能。例如《魔兽世界》对付费转服、改名、更改种族等功能服务进行收费,在目前的大多数网络游戏中都存在这种收费方式。

(4) 虚拟交易收费

即玩家相互交易获得装备道具,官方从中收取一定的交易手续费。随着网络游戏市场的不断发展,现在有很多个人和公司在经营与虚拟物品相关的业务,虚拟物品的范围包括虚拟货币、虚拟装备、虚拟宠物和虚拟角色。如《魔兽世界》(图191)的拍卖系统就使用了这种收费方式,拍卖系统会对每次交易按比例收取一定的交易费用。由于存在游戏币

与现实货币的兑换，游戏的虚拟交易已经影响到现实的金融体系。游戏虚拟交易是游戏向社会延伸的必然趋势，也是游戏交互性设计的一种体现。

（5）客户端收费

通过付费客户端或者序列号绑定战网账号进行销售的游戏，像《暗黑3》、《星际争霸2》都是序列号绑定账号收费的。可以同软件和单机游戏卖光盘一样卖客户端，也可以用下载的方式来采用客户端收费。

网络游戏商业模式的发展受到多种外部与内部因素的综合影响，各种收费模式互有利弊，相互不能替代。2009年道具收费占中国网络游戏市场份额的79%，同时，IGA、返利销售、会员收费、增值服务等商业模式都作为免费游戏的补充商业模式存在，按时间收费仍然是按虚拟物品收费模式外的主要商业模式，混合制的收费方式大量存在，今后的发展总体上将呈现出多种并存、多元细分的局面。

图191 《魔兽世界》拍卖行

2．内置广告

由于游戏拥有一批稳定的忠实玩家，因此也就具备一定的媒体功能，可以为企业提供品牌和产品的宣传，包括游戏内功能性装备使用体验、游戏内商城或店铺式产品广告、产品或品牌信息的游戏场景嵌入（图192）、剧情对白中嵌入等诸多方式。

图192 游戏植入广告截图

图 193　WCG　Logo

这种收费模式的优点是,广告收入的增加可以降低运营商的运营成本,可以对玩家采取更低的收费或者提供更好的服务。但是,由于网络游戏是基于用户体验的产品,植入大量的广告可能导致玩家的反感与反对,而少量广告又很难支撑起网络游戏的推广费用。目前,这种方式往往是与其他收费方式结合进行的,单一的依靠植入广告的方式收费还不够成熟。

3. 游戏衍生品的开发与运作

游戏衍生品通常指游戏版权所有者开发的或者通过相关授权开发的与游戏内容有关的实物表现形式。从广义上讲,凡是与游戏本身相关的一切产品和服务都是游戏衍生品。从狭义上讲,游戏衍生品是指与游戏本身相关的实物化商品,包括游戏人物玩偶、公仔、服饰、首饰挂坠、日常用品、影音制品、图书出版物等。游戏衍生品所包含的范围十分广泛,只要是与游戏主题、游戏内容相关的东西都可以涵盖在内,不仅包括以上列举的实物商品,而且还包括一些虚拟的东西,如虚拟物品、游戏公会、游戏私服,等等。以《变形金刚》为例,除了游戏本身以外,各类与游戏相关的流行饰物、纪念品等都伴随着游戏本身的风靡而给其设计、生产等相关行业带来了巨大的收益,电影《变形金刚》与游戏基本同步推出,也给商家带来了巨大的诱惑。

按国际通行标准,一个成熟游戏周边市场的产值应该是游戏业本身产值的 8—9 倍,从这个角度来看,我国游戏周边市场还处于起步阶段,有着广阔的市场前景。可以说,网络游戏依托于其稳定的玩家群体正日益成为一种主流的娱乐方式,并将进一步引领娱乐的方向。

4. 举办网络竞赛

举办网络竞赛的网络游戏,多为平台型电子竞技类游戏,以活动的方式汇聚人气。

另外,目前,世界电子竞技游戏大赛(World E-sports Games,WEG)、世界电子游戏大赛(World Cyber Games,WCG)(图 193)等已经发展成为具有全球影响力的电子竞技顶级赛事,对游戏的发展具有极大的推动力。

3　网络游戏营销策划

随着游戏产品和玩家数量的急剧增加,一个巨大的网游市场已经浮现,但在同时,玩家市场不断细分,流失率提高,产品更新换代加速,生命周期大大缩短。因此,在产品推向市场之后,面对玩家数量庞大、平台繁复多变、营销费用增加等问题,如何进行精准投放?如何在众多同类产品竞争中获得预期的营销效果?怎样才能使网游营销健康有效?都需要在严密分析、准确定位的基础上进行创意策划(图 194)。

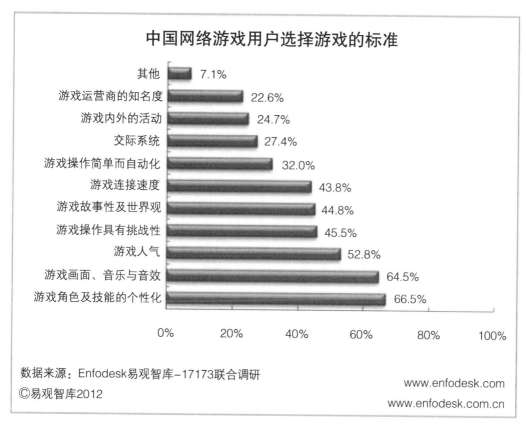

图 194　中国网络游戏用户选择游戏的标准

1. 网络游戏营销策划的基本原则

对于游戏运营商来讲,游戏的营销是一个全新的、系统性的运作过程。

(1) 需要市场部门与前期策划部门的密切配合

游戏营销过程中需要市场部门和产品策划部门之间保持良好的、及时的沟通。一方面,市场部门需要在了解产品类型、特点和创新点的基础上确定产品定位,根据所面对的玩家市场,明确营销目标,制定相应的推广策略;另一方面,市场营销过程中的信息反馈和活动策划需要在游戏中进行及时公布,融入游戏进程之中,因此,市场部门和前期策划部门的密切沟通和配合是游戏营销的基本前提和成功保障。

(2) 游戏营销策划需要进行充分的市场调研

市场研究是营销的前提,市场分析包括游戏市场环境分析、玩家心理分析、竞争产品的分析、自身产品优势分析,通过市场分析,以确定营销方式和平台的选择。网络游戏是一种产品,提供的是服务,同时也是一种虚拟营销。玩家的感知对游戏的成功与否至关重要,了解、满足玩家需求是游戏创新和营销的指向。

在市场调研过程中要充分重视数据分析。数据分析是市场研究的基础,为精准营销提供依据。数据分析首先是对游戏内部数据、游戏用户数据的获取,对玩家行为和广告效果进行跟踪监测,然后来进行评估、分析,例如,分析广告投放后带来的用户来源,流失用户的类型和原因,这些流失用户的去向,潜在的玩家类型,有什么上网习惯,等等,这些都

需要有较为准确的分析来进行游戏营销、推广。从这个意义上讲,游戏营销需要第三方对游戏产品和平台进行有效评估,对游戏创新和精准营销具有重要意义。①

(3) 游戏营销策划要同时具备细分和整合意识

市场定位和细分是营销的起点,通过当前市场细分,锁定目标市场,比较同类产品,确立产品优势与发展方向,明确产品的玩家定位,以目标玩家的需求为出发点,通过数据分析等方法,对影响玩家消费意愿、支付心理、消费动机的因素进行分析,从而为自身产品进行明确的市场定位,并结合目标市场的分析,企业才能规划和塑造差异化的品牌形象,并赋予品牌独特的核心价值,在此基础上整合传播渠道,泛化玩家群体,深度挖掘潜在的玩家和消费能力,从而实现盈利的最大化。

2. 网络游戏营销策略

网络游戏营销是线上线下活动的结合,是网络营销和传统营销方式的结合。需要注重结合网络游戏的虚拟性、互动性、即时性、娱乐性、整合性等特点,结合网络游戏的社会化发展趋势,进行市场研究,制定合理、有效的营销策略,其中,如何提高营销效率是策划的关键所在。

(1) 明确市场定位与泛化市场定位

在游戏设计初期,游戏企业通过某一种或几种明确的定位开发出一款网络游戏产品。但在营销推广过程中,销售部门不应当仅仅局限于产品本身具有的一种或几种属性来进行宣传,而要通过重新舆论定位等手段,适当地将定位泛化以吸引更多的玩家。所谓产品定位泛化,是指在产品营销和推广过程中通过企业、媒体、玩家等方面对网游产品进行重新定位,使产品获得可能的范围更广的类型、内涵定位,从而扩大潜在的用户群体。未来市场发展的方向可能是,女性玩家比例上升,玩家平均年龄上升,玩家总体素质变高,玩家平均收入变高,因此探索一款网游产品能否获得更加广泛的用户群体,从而将产品利益最大化,产品定位泛化可能成为一条新的道路。

(2) 根据玩家终端需求调整入门

让最大多数的玩家能够尽快地进入游戏是第一步,是交互性的最初体现。方便、简单、快捷的入门设计(图195)是服务的第一步。例如为了满足玩家随时随地游戏的需求,无论是大型客户端游戏还是页面游戏都进行了轻量化升级改造,加快了下载速度,减少了占用空间,例如,QQ游戏推出了网页版;各大游戏公司推出了多账号的通行证;降低了游戏入门的难度,对于新手进行语音或各种方式的智能引导。

(3) 结合游戏产品的生命周期进行推广

网络游戏进入市场主要经历导入期、发展期、成熟期和衰退期几个阶段。

网络游戏的生命周期被公认为3—5年的时间,面对短暂的生命周期,运营商需要考虑一下在游戏发展各个不同阶段采取什么创意策略来增加游戏最终营销的效率。在研发

① http://www.ectalks.com/wordpress/2012/04/09/17173%EF%BC%9A%E3%80%8A2011%E5%B9%B4%E5%BA%A6%E4%B8%AD%E5%9B%BD%E7%BD%91%E7%BB%9C%E6%B8%B8%E6%88%8F%E5%B8%82%E5%9C%BA%E8%B0%83%E6%9F%A5%E6%8A%A5%E5%91%8A%E3%80%8B/.

图 195　游戏注册界面

期重点是增加曝光率进行市场预热；导入期是游戏的内测与公测阶段，需要制造悬念，提高关注度进行市场升温；发展期和成熟期都属于游戏的运营期，需要创新促销手段进行市场保温；衰退期即网络游戏再无开发改版价值，或是被外挂或私服搞垮，游戏运营商再无利润可图的阶段。此时运营商应选择是对此款游戏进行整顿改版，或是另行开发其他系列产品，发掘游戏价值，这种系列化产品的开发包括产品的升级和多系列的开发，如盛大公司在《传奇》的市场人气几度消退后，将原来收费的游戏改为免费，以此方式保留了《传奇》的玩家，在接下来盛大自主研发的《传奇世界》玩家中，就有了许多《传奇》玩家，以至于盛大的《泡泡堂》、《冒险岛》等游戏也在短时间内就吸引了很多玩家参与游戏。

（4）拓展优化营销渠道

渠道是整个营销过程中最关键的部分。网络游戏的销售，不仅是其客户端的卖售，更重要的在于其游戏点卡、虚拟物品及相关增值服务的销售。拓展、优化营销渠道，为玩家提供更为便捷的即时服务是营销的重要内容。

网络游戏的营销渠道包括实体卡渠道、虚拟卡渠道及电信增值业务三种。虚拟卡渠道主要是通过售卡平台来实现，如骏网、云网、天下、51卡、淘宝等等；电信增值则是通过与电信、网通、移动、联通等电信商合作，利用电话、短信等方式实现购卡。

通过大力推广网上邮购与手机冲值的销售方式，可以减少传统渠道拓展费用。

（5）大力发展虚拟交易

网游本质上是一种体验式服务，其自身的价值在于玩家的感知和认可，玩家越多，产品的价值也就越大。因此，在线网络游戏的群体效应是游戏运营的基础。

随着道具收费等虚拟交易的普及和盛行，道具、技能等增值服务的价格也正在逐年提高，而这些虚拟物品或者功能价格的提高并没有合理的依据，如何把握玩家消费动机和支付能力，制定合理的价格策略，是游戏营销推广首先要考虑的问题。

在大型的 3D 游戏中，装备是一种虚拟的符号，但是众多玩家为追求某种装备愿意付出大量的时间和金钱。QQ 在现实财产和虚拟财产的转化问题上做得非常出色，虚拟的服饰、宠物、游戏币等虚拟财产是需要玩家在现实生活中掏现金去购买的，而且掏得心甘情愿。

（6）整合媒介平台

网络游戏的媒介推广包括广告宣传和活动策划，其发布的渠道有网络媒体、平面媒

图 196 网络媒体合作网站

体、电视、户外、终端实体等。发布的形式有软文、图片、微电影、游戏视频录像,在游戏推广中,根据不同的媒体特点选择不同的发布形式。

网络媒体的推广主要是在门户网站、游戏类网站、娱乐网站、视频、论坛、虚拟社区、微博、SNS 等平台,采取的形式包括微电影、游戏视频或与游戏相关的网络视频、软文(如新闻、公告、攻略)等页面广告,以及通过 EMAIL 进行广告投放(图 196)。如门户网站网易、游戏网站 17173、视频网站如土豆等,在游戏网站中,官方网站是运营商面对玩家的最主要渠道,包括官网、论坛和虚拟社区,官网主要承担发布与提供的功能,论坛和游戏虚拟社区是汇聚网游爱好者的场所,主要承担玩家互动功能。

虚拟社区是一种论坛型市场,在虚拟社区,游戏市场就像一个共同创造体验的论坛。这样的市场关系,增强了互动性,发挥了虚拟体验消费者的创造性,既提高企业生产的效率又降低企业的成本,同时最大限度地满足消费者的需求。

平面媒体的推广即在报刊发布广告宣传,包括专业的游戏杂志、娱乐杂志等,主要是图文并茂的软文形式。

电视媒体的推广更多的是与游戏的联动,如电子竞技、同名电视节目的制作播出等宣传形式(如《喜羊羊与灰太狼》),或者采取植入式广告的方式,由于网络游戏的负面影响,电视广告尚不是最主要的推广形式。

户外推广包括在楼梯壁挂媒体、车身、站牌等等区域进行广告宣传,主要是平面画面和视频的形式。

终端宣传是指所有在网吧、软件店、书店等销售终端进行的一系列宣传推广活动,包括游戏产品生动化陈列、POP 广告、终端展示、终端促销和游戏推广员等。

各种形态的媒体快速发展,共生共荣,这给营销环境带来新鲜的血液,游戏运营商要通过整合媒介平台,展开全方位的宣传攻势,泛化游戏群体,吸引更多玩家,提升游戏人气。

(7)增强线上线下的活动营销,完善即时服务

游戏的虚拟世界中玩家角色的消费行为,是可以通过运营服务、产品改进等手段,进行引导的。通过丰富的线上线下活动,增强互动性,吸引和稳定游戏玩家。

线上活动即在游戏中进行的活动,这一类别的活动的目的在于,向玩家介绍游戏或者对游戏内涵的表述,从形式上来说有问答式、采集式、杀怪式、赛跑式、互动式等。

线下活动,不在游戏内进行的游戏相关活动,都可以称为线下活动,线下的活动主要以维持现有玩家的策略为主,深入地去发掘游戏的新玩法,让玩家亲身体验。具体活动可以采用下文的方式,可在网站、论坛、网吧、软件店等地方进行,活动方式也多种多样,比较灵活。

建立比赛机制：韩国、日本这些网络游戏产业相对较发达的国家目前就有以专门参加网络游戏比赛为职业的一批人，中国现在也需要这样一个正规连续的比赛机制出现来带动产业发展。比如在网吧可举行冲级赛、PK赛等。

玩家线下交流会：由游戏官方运营，邀请玩家参与。以联欢的形式为玩家提供一个线下的交流平台，提升网络游戏以"友情"为主流的健康价值理念。

玩家游戏竞技活动：这一活动，主要是根据游戏本身的内部设定，开展一些如玩家练级比赛、PVP比赛、虚拟金币获得比赛等活动。

线上线下的互动要保持时间的同步性。让玩家即时了解到最新的活动信息，例如"中粮集团"旗下的"悦活"在植入"开心网"社交游戏时，用户还可以将虚拟世界中的"悦活"果汁通过抽奖变为现实社会中真正的"悦活"果汁。

线上线下的互动需要营销部门和游戏制作部门的沟通合作，统一内容创意与外部运营的感官定位，将线下的活动及时渗透到游戏中，而市场部门也需要在一定程度上承担起产品规划的工作，如游戏内的系统策划，比如赠点商城、师徒系统等；虚拟交易策划，例如游戏内收费道具的创意和定价，以及各种促销包的设计。

开发公司要拥有一个敏捷而坚实的反应体系，策划师可以从论坛及游戏中那里了解玩家最新的需求，并迅速地将其转化成现实。

（8）发掘游戏媒体价值，进行异业合作

网络游戏已经具有了媒体价值，成为游戏媒体。对于网络游戏来说，众多的游戏玩家同时也是游戏信息的受众。网络游戏不仅是一种产品和服务，也是一种平台和媒介。随着近年隐性广告的发展，网络游戏也开始成为广告发布的平台，对于某些产品来说，网络游戏的玩家正是他们的目标受众群体之一。《梦幻西游》曾同时在线人数167万；中文《魔兽世界》最高同时在线人数过百万；《征途》同时在线人数过百万。

建立产业联盟，实现异业合作，其中最重要的一点就是不同平台的相互跨越，不同平台媒体的相互结合。异业合作的方式是多种多样的，可合作的行业也有很多。例如游戏与电影业的结合更扩张了网络游戏产业的利润空间，这几年来比较流行的"Cosplay"（真人扮演游戏角色），也带动了服装化妆品产业的业务拓展，引导了流行时尚文化，另外，我们经常可以在网站、报纸和电视上看到网络游戏的广告，有的还会由知名的音乐人为游戏打造音乐、著名歌星演唱主题音乐、当红影星作为游戏代言人，等等。一般来讲，网站和快消行业合作较多，如饮料、方便面、零食等，常见的合作方式有：网站会员导入，饮料或方便面包装上加印游戏人物及新手卡号或抽奖、游戏形象授权制作游戏周边、资源交换等几种方式。

（9）增强公关意识，提高游戏产品的美誉度

传统的商业领域中，面对产品和服务受到负面舆论影响时，总会有公关手段去维护产品形象。同样，面对网络游戏的社会影响和社会责任，网络游戏并不能因为整个行业环境都在负面舆论影响之下，而放弃自身健康积极的形象塑造。玩家长时间的进行网络游戏之时，应该有积极健康的姿态去善意提醒玩家的健康生活习惯，同时与一些护眼护肤产品合作，提升自己的健康形象。

玩网络游戏是一种休闲方式，但同时可以倡导玩家去积极参加一些户外活动，无处不

在的人文关怀也会提升玩家与游戏之间的亲和度。这些低成本的方式都能创造积极的舆论评价,减少游戏本身运营的负面影响,让游戏以更健康的形象展现给这个市场。

本章思考题

1. 网络游戏背景设计和故事创意。
2. 游戏元素设计。
3. 游戏机制设计。
4. 游戏产业运营。

后 记

《艺术活动创意与策划》属于艺术管理专业系列教材之一,是作者对当代艺术活动创意与策划的具体思考。我们力图结合鲜活案例,解析各艺术门类及其作品创制中的创意原则以及策划方法,为当下艺术创作实践提供参考。

本书是在田川流教授的直接建议和指导下完成的,书中很多内容源于田教授所著《艺术与创意》一书的启示。写作过程中,王容美、王瑞光两位作者共同拟定写作提纲,分别撰写相应章节。其中王容美负责第一章、第五章、第七章,王瑞光负责第二章、第三章、第四章、第六章。撰写完成后,两人分别审阅全稿,对文稿负有同等责任。

特别感谢田川流教授百忙之中审定写作提纲并通读全稿,提出详尽的修改意见和建议,并为该书作序,对于本书的完成起到重要作用。

山东艺术学院艺术管理学院院长刘家亮先生为本书做了大量工作,将该书纳入该校承建的山东省"十二五"高校人文社会科学研究基地"文化创意产业与管理研究中心"建设项目,并予以扶持,在此致以衷心感谢。

东南大学出版社刘庆楚先生对于该书的撰写予以极大的关心与帮助,谨致以诚挚的谢意。

刘何雁先生、张兆莉女士协助搜集整理大量资料,为本书的顺利完成付出了艰辛努力,一并表示感谢。

虽努力收集最新研究成果和学术资料,但水平有限,舛误之处在所难免,欢迎各位同仁批评指正,我们争取做得更好。

本书配有完整的 PPT 课件,订购本书用作教材的教师可联系:wangruiguang82@163.com,或 LQChu234@163.com。

<div align="right">

作　者

2013 年 12 月于济南

</div>